电影理论与批评

图书在版编目(CIP)数据

电影理论与批评/戴锦华著. 一北京: 北京大学出版社, 2007.8

(电影与文化研究丛书)

ISBN 978-7-301-11631-9

1. 电 ··· Ⅱ. 戴··· Ⅲ. 电影史-中国 Ⅳ. J905

中国版本图书馆CIP数据核字(2007)第022076号

书 名: 电影理论与批评

著作者: 戴锦华著

责任编辑: 于海冰 李冶威

标准书号: ISBN 978-7-301-11631-9

出版发行: 北京大学出版社

地 址:北京市海淀区成府路205号 100871

网址: http://www.pup.cn 新浪微博: @北京大学出版社 @阅读培文

电 话: 邮购部 010-62752015 发行部 010-62750672 编辑部 010-62750883

电子邮箱:编辑部 pkupw@pup.cn 总编室 zpup@pup.cn

印刷者: 天津联城印刷有限公司

经 销 者: 新华书店

850毫米×1168毫米 16开本 25.25印张 350千字

2007年8月第1版 2024年7月第9次印刷

定 价: 69.00元

未经许可,不得以任何方式复制或抄袭本书之部分或全部内容。

版权所有, 侵权必究

举报电话: 010-62752024 电子邮箱: fd@pup.cn

图书如有印装质量问题,请与出版部联系,电话:010-62756370

>目录

绪论 电影文本的策略

- 1. 概述 3
- Ⅱ. 凝视、缝合与叙事 8
 - Ⅲ. 文本中的观众 14
 - Ⅳ. 文本内外 17
 - V. 文化研究与电影 22
 - VI. 结语 24

第一章

电影语言分析:《小鞋子》

- 第一节 电影语言与叙事组合段理论 3
- 第二节 伊朗电影与《小鞋子》的叙事结构 2
 - 第三节 叙事・表意・修辞 37

第二章

电影作者论与文本细读:《蓝色》

- 第一节 "电影作者论"及其矛盾 49
- 第二节 电影作者:基耶斯洛夫斯基 56
 - 第三节 《蓝色》: 主题与色彩 64
 - 第四节 生命与死亡的变奏 80

第三章

叙事学理论与世俗神话:《第五元素》

- 第一节 叙事学的基本分析类型 91
- 第二节 叙事范式与批评实践 102
- 第三节 类型的变奏与类型的意义 120

第四章

精神分析、女性主义与银幕之梦:《香草天空》

- 第一节 梦·释梦与电影 135
- 第二节 精神分析女性主义的电影理论 141
- 第三节 《香草天空》与梦的套层结构 148
 - 第四节 男性的噩梦与成长故事 159

第五章

精神分析的视野与现代人的自我寓言:《情书》

- 第一节 "镜像"理论与第二电影符号学 181
 - 第二节 爱情故事或自我寓言 190
 - 第三节 记忆的葬埋与钩沉 208
 - 第四节 结局与结语 216

第六章

意识形态批评:《阿甘正传》

- 第一节 意识形态・政治・社会 224
- 第二节 《阿甘正传》:成功而及时的神话 236
 - 第三节 重写的历史与讲述神话的年代 256

第七章

后现代主义理论与实践:《高跟鞋》

第一节 后现代主义线索 271

第二节 阿尔莫多瓦与他的后现代"语源" 276

第三节 《高跟鞋》的戏仿与解构 285

第八章

第三世界寓言与荒诞诗行:《黑板》

第一节 "第三世界理论"的前提 305

第二节 《黑板》的寓言 311

第三节 寓言的寓言 331

第九章

文化研究视野中的电影批评:《夏日暖洋洋》

第一节 电影与社会 345

第二节 城与人 349

第三节 阶级与性别 357

写在后面 366

绪 论 >

电影文本的策略

I. 概述

从某种意义上说,当代电影理论是 20世纪最后一次欧洲革命——1968年"五月风暴" 1的精神之子。事实上,作为一次为理想憧憬所燃烧的、为几近绝望的激情所鼓舞的革命,其失败给欧洲左翼知识分子所造成的创伤与幻灭,不啻于一次朝向深渊的跌落。一如 1968年的戛纳电影节首映式在"五月风暴"的席卷之下灰暗而仓皇地落下帷幕,似乎预示着一个革命时代的到来;但时隔一年,戛纳电影节再一次于红男绿女、歌舞升平之中揭幕。对于法国和欧洲来说,革命曾到来,革命已逝去。似乎除了更深切的绝望,一切都不曾改变。西方马克思主义者所预言、所呼唤的以知识分子为主体的、以大学院校为阵地的革命如期发生了,但它非但不曾触动西方资本主义社会的根基,甚或不曾给它留下一片血痕、一线裂隙。于是,作为"兴奋与幻灭、解放与纵情、狂欢与灾难——这就是 1968年——的混合产物"2,革命再度由实践蜕变为一种理论,由大都市街头、校园中的壁垒回到了书斋,进入了话语领域。一如罗兰·巴特富于煽动力的表述:如果我们不能颠覆社会秩序,那么就让我们颠覆语言秩序吧。革命的对象由资产阶级国家转向了资产阶级"文学国家"。"文本是一个胆大妄为的歹徒,它把屁股暴露给政府。"3换言之,作为"五月风暴"精神遗腹子的后结构主义理论,与其说是为了见证革命的失败,不如说是为了拒绝见证欧洲革命"已死"的论述。

因此,当"革命"再度由街垒回到书斋时,书斋已不复如往夕那般宁谧而超然。后 结构主义浪潮中的当代文化与文学理论,与其说是那群"具有远离普通读者的深奥知识

<u>1</u> 五月风暴,于1968年5月首先爆发于法国。在小规模的学生骚乱遭到警方镇压之后,爆发了大规模的学生运动。继而发展为全国性的罢工、 罢市,在巴黎等地发展为武装冲突,戴高乐政府一度逃离首都。运动继 而波及大半个欧洲,但很快遭到残酷镇压。

_**2** [英] 特里・伊格尔顿: 《二十世纪西方文学理论》, 伍晓明译, 陕西师范大学出版社, 1987年。

³ 同上。

的科学贵族"的智力游戏,不如说更像是本雅明所谓"文人的密谋""书斋中的暴动者",写作与阅读成为他们"革命的即兴诗";所不同的是,它被罗兰·巴特多少地点染了一点"爱欲游戏"的味道。在后结构主义的冲击下渐趋学科化、机构化的当代西方电影理论,便因这种特定的政治/学术立场,在不期然之中,成为"五月风暴"之精神遗产的继承人。作为一个西方马克思主义者和左翼学者情有独钟的新学科,由法国而及美国,电影理论新次获得了它鲜明的革命与社会批判色彩。因此,除却作为当代电影理论伊始的法国电影理论家克里斯蒂安·麦茨(Christian Meiz)的早期理论——第一电影符号学之外,其他电影理论不仅是跨学科时代的复调文本,而且成为多种社会、政治、理论话语的对话场。对于电影理论来说,历史不曾宽厚地给出一个时间的裂隙,让理论家们得以从容而优雅地"将现实放入括号"。于是,除却麦茨的大组合段理论,作为严格学科意义上的电影理论始终没有获得充分完善的确立。事实上,最富见地与创意的电影叙事研究,大多是在电影的精神分析研究与结构马克思主义的意识形态批评的交互对话中形成并发展的。

从某种意义上说,除却法国电影理论家(尤其是麦茨)的工作,所谓当代电影理论,主要是在批评实践中发生并形成其学科特征的。因此,当代电影理论及其批评实践,始终在双重参照视野中发生:一是"语言学转型"在人文学科内部所引发的革命性演变,结构主义一后结构主义的思想脉络与马克思主义理论和欧美批判传统的互动;一是"后1968年",整个人文学科重心的语义性转移。依据美国电影理论家大卫·波德维尔的综述,传统的文学艺术批评——分析式批评,始终萦回着"人文主义"的传统,"环绕着道德范畴的语义场"。其对主题的关注,始终是对"人性价值的描述,对人生的阐释"。一部文学艺术作品的意义,往往围绕着"个人经验(痛苦、认同、疏离、感知的暧昧、行为的神秘)或价值(自由、信念、启蒙、创造性)"。波德维尔引证了为

"新批评"所强化并规范了的"人文主义语义结构的二项对立式": "……这些熟悉而 广泛适用的二项对立式诸如: 生与死(或正面价值与负面价值)、善与恶、爱与恨、和 谐与冲突、秩序与混乱、永恒与短暂、现实与表象、真与伪、确认与怀疑、真知与谬 误、想象力与认知力(作为知识的来源或行动的方针)、感情与理智、复杂与单纯、自 然与艺术、自然与超自然、善的自然与恶的自然、灵性的人与兽性的人、社会需要与个 人欲望、内在状态与外在行动、献身与畏缩。"而20世纪50年代欧洲最重要的电影理 论、评论刊物《电影手册》则将这一批评传统在电影评论中发扬光大。著名的法国电 影导演、批评家罗梅尔²曾将美国电影中的主要意义格局概括为"权力与法、意志与命 运、个人自由与共同利益"间的角逐。而为《电影手册》所倡导并不断命名的"作者电 影", 其艺术世界的"常数"则是: 孤寂(完满)、暴力(和平或温柔)、存在的荒谬 (存在的意义)、罪(罚)、救赎(沉沦)、爱(恨)、记忆(遗忘),以及现实世界 的疏离、交流与爱的不可能、艺术的自反与自反的艺术、强调现实与虚构、暴露叙事与 成规等。而"后1968年"的电影理论与批评实践则引出了一个不同的语义场。一种症候 (symptoms)式批评: "以性、政治及寓言来组织意义场域。权力/主体的二元性取代了 命运的主题;欲望或法律/欲望取代了爱;主体/客体或菲勒斯/匮乏取代了个体,象征的 运用取代了艺术, 自然/文化或阶级斗争取代了社会。"在"后1968年"的主流电影理论 与批评中,我们不难发现如下的意义群或语义场:再现的政治/政治的再现(布尔乔亚再 现符码的批判)、阶级、性别、种族、窥视/暴露、权力、快感、欲望/压抑、恋物、自 恋、歇斯底里、疯狂、身体、施虐/受虐、言说/沉默、在场/缺席、暴力、美学/政治、景 观/叙事、工作/爱欲、幻觉、虚构、书写、权力结构、意识形态、神话、询唤、二项对 立、辩证、内在/外在,等等。3

"后1968年"的(电影)理论,无疑成了一个巨型的岔路口,各种理论在此遭遇、

¹ Roland Barthes, The Pleasure of the Text, London, 1976.

结合、擦肩而过或彼此纠结。其中精神分析理论几乎成了形形色色的理论表述与批评实践的一个必经驿站。这里所谓的"精神分析"首先是指拉康的学说,而非弗洛伊德的精神病学体系。其中相当集中而清晰的,是拉康关于"镜像阶段"、想象界、象征界、实在界的论述。对于电影理论说来,尤为突出的,是他关于眼睛与凝视之辩证的论述。以此为出发的驿站或思想之旅的停泊点之一,延伸出第二电影符号学、精神分析女性主义理论、结构马克思主义的意识形态批评、后现代主义的文化批评等文化理论、电影理论的重要路径。

其中成为唯一自外于精神分析理论或拉康学说的,是第一电影符号学所建立的电影 叙事研究。第一电影符号学与叙事学理论,作为同一结构主义整合趋势的不同分支,其产生与确立的年代大致相同。当代电影理论的初创者麦茨,作为符号学的奠基人罗 兰·巴特的学生,在其第一电影符号学的建立过程中,将其理论预设确认在索绪尔的结构语言学之上,尝试在电影与语言间建立一种强突破式的类比,创立电影符号学;借此实现索绪尔所构想的、并为罗兰·巴特所实践的普通符号学。而在其第一篇重要论文《电影:语言还是语言系统》¹中,麦茨已然发现,在电影与自然语言的类比中,叙事是其重要的、甚或唯一的契合与连接点。"不是由于电影是一种语言,它才讲述了如此美妙的故事;而是因为它讲述了如此美妙的故事,它才成了一种语言。"2尽管电影与叙事的结合只是一次偶然,只是一个经营天才的奇思妙想而已,但这一偶然却成了20世纪最伟大的历史遭遇之一。³因此,麦茨认为,电影符号学的研究,应该是关于电影叙事/符号组合的研究,是对于电影叙事的惯例与成规的研究。外延的表意才是电影表意的基本方式。用另一位电影大师、电影符号学家帕索里尼的说法便是,一位电影艺术家并不如一位文学家那样具有一部语言/形象词典;电影语言中没有抽象词。尽管在帕索里尼看来,电影语言就其本质而言是"诗"的语言。"电影更接近于诗,而不是散文。""一

部影片首先是一种风格, 其次才是一种语法。"4于是, 将麦茨的重要论文结集出版的两 本论著《电影语言——电影符号学导论》(1968)和《语言与电影》5(1970),同时成 了电影符号学与电影叙事研究的代表作。而其中关于电影叙事的大组合段理论,成为电 影叙事研究的开端与基础。 ⁶事实上,麦茨的大组合段理论对于结构主义视域中的电影 叙事研究产生了深刻而巨大的影响。在寻找和发现电影语言与叙事的最小单位(电影语 言的"词")失败之后,麦茨的大组合段为建立一种科学的、精确的电影叙事/文本分 析提供了可能与前提。所谓"大组合段理论有助于分析各种镜头如何排列以表现一个行 为过程,有助于分析电影技巧与叙事的相互关系"⁷。而美国电影理论家布·汉德森曾指 出: "迄今为止,在电影的文本分析中发现了些什么?我们转向电影时首先遇到的事实就 是,麦茨的大组合段绝对地支配着迄今为止几乎一切的文本分析。" 8然而,同时作为 工业/商品/艺术的电影机构决定一部电影文本必定是多元的、经过多重编码的;因而, 任何一种过分单纯、明晰的形式都不可避免地因抽象而付出偏颇的代价。对此,麦茨本 人曾在承认一部影片中任一确认的独立语义段,都是一种"异质混合体"的前提下,补 充说明道: "一个独立语义段不是此影片的一个单元,而是此影片诸系统之一的一个单 元。" 9正因为电影生产始终存在于法兰克福学派所谓的"文化工业"内部,因此对于电 影叙事的分析必然在打破"括号"之后,才能得到进一步的延伸与展开;它必须借重干

- _**2** [法] 克里斯蒂安·麦茨:《电影语言——电影符号学导论》,第67页。
- _3 1896年, 法国人乔治・梅里埃购买了刚刚问世的电影摄放机器, 用来拍摄木偶剧, 从而偶然地完成了电影与叙事的结合。
- 5 Christian Metz, Language and Cinema, Mouton de Gruyter, 1974.
- <u>6</u> 克里斯蒂安・麦茨: 《电影语言——电影符号学导论》,第159—153页。
- 8 转引自李幼蒸《当代西方电影美学思想》。
- 9 Christian Metz, Language and Cinema, p.77.

结构主义,又跨越结构主义的疆界。因为——你在哪里发现了二项对立,你便在哪里跌入了意识形态。

Ⅱ. 凝视、缝合与叙事

麦茨曾在其第二电影符号学的研究中指出: "经典电影是作为历史故事,而不是话语来呈现的。" "它的确切性质以及它作为一种话语的效力之秘密在于,它抹去了话语陈述的一切标记,并伪装为一种故事形式。" '换言之,经典电影叙事的基本特征是以呈现(showing)而不是讲述(telling)的方式隐藏起叙事行为与符码痕迹的。于是,经典电影作为"由乌有之乡产生、无人来讲述而只有人来接受的故事",似乎只有当它放映之时,才为影院中的观众所遭遇、所目击。就观影心理而言,观众在影院中充当着双重角色:银幕"事件"的见证人和电影故事的助产士。事实上,经典电影和作为时间链条上的戏剧性事件的18、19世纪欧洲小说一样,电影以符号学的方式模仿着现实主义(浪漫主义)小说,成为18、19世纪小说的延伸,并在社会学上取代了后者。然而,如果说,电影的真正文本是画面,电影中的情节/"历史故事"似乎只有为影院中的观众所目击时才发生并存在的话,那么,银幕力、或曰其"作为一种话语的效力的秘密"正在于:尽管为无数双全神贯注的眼睛所观看,银幕上的情节与主人公必须保有一种水族馆式的"开放"与闭锁。它们必须如同水族馆中的海洋生物一样,无视紧贴在封闭而透明的四壁上的眼睛,"自由"而雍容地游弋其间。经典电影内在地构造着窥视的主体/文本中的观众;为此,银幕世界同时必须被结构为暴露癖式的呈现。但此间一种想象的断裂

是必需的:充满暴露妄想的电影情节,必须先在地假定窥视者/文本中的观众的缺席;而获取着满足的窥视者/文本中的观众同样必须假定银幕世界对其存在的浑然不觉——因为作为精神病学上的一项对偶症候,其逻辑的成立必须以一方的缺席为前提。

当代电影理论由第一符号学(结构主义符号学)向第二符号学(精神分析符号学) 转移的标志之一,是"观众"(spectator)的登场。但此处的"观众",并非具体的、 肉身莅临影院的电影观众(audience),而是文本结构内部的"观众"。也正是在这 里,拉康关于"眼睛与凝视"2的陈述显露出其理论支点与思想驿站的意味。在拉康的 前期论述中、眼睛与凝视的叙述、围绕着他关于镜像阶段及主体结构的讨论。其中眼睛 是欲望器官,欲望被投射在所有被看的对象之中。而拉康所谓的"观视驱动"(scopic drive),意指欲望隐含在观看行为之中,呈现为主体对于他/她失去了的菲勒斯³的寻 找。但"眼睛"同时受象征秩序的约束,受能指系统支配。而"凝视"则成为逃离象征 秩序的方式。凝视以自恋的方式投射欲望的幻象,希望这个幻象能神奇地完善自己的欲 望。观看对象成为观看主体的能指,观看主体成了自身的再现对象。换言之,我们的观 看成了自己被看渴望的投射,我们在观看对象那里"看到"了自己。"凝视"于片刻间 将我们带回了镜像阶段/想象界,在混淆了真实与虚构、自我与他人的时刻,观看者将 自我投射并铭写于观看对象。被看对象由此成了"有意向性的客体"4——所谓"情人 眼里出西施"。在拉康看来,正是幻想,而非客体才是欲望的支撑。而参照齐泽克的论 述,在后期的拉康思想中,凝视已脱离主体,转移到客体一边。"凝视标志着客体(画 面)中有这样的点,透过它,观看的主体已经被凝视。也就是说,这个客体正在凝视着

____ [法] 克里斯蒂安・麦茨: 《历史和话语: 两种窥视癖论》, 载李幼蒸选编《结构主义与符号学》, 生活・读书・新知三联书店, 1987年, 第226页。

² Jacques Lacan, "Of gaze as object petit a", *The Four Fundamental Concepts of Psychoanalysis* (The Seminar of Jacques Lacan, Book 11), Translator Alan Sheridan, W.W. Norton & Company, New York, 1998, pp.67–122.

我。……我从来不能透过它凝视我的那一视点观看画面:观看与凝视在构成上是不对称的。"「所谓"当我在爱恋中请求你看我一眼时,使人深感不满,并永难得到的是——你从不在我看见你的地方看我"²。拉康的"凝视""颠倒了主客体关系,……凝视处于客体方面,它代表着视域中的盲点,在那里,画面拍摄着我们这些观众"³。

于是,当代电影理论的焦点之一,是影片中"看"与"被看"的视觉结构关系。"看"与"被看"被视为构成电影话语陈述与接受的基本方式。在形而下的层面上,"看"与"被看"构成了作为记录者、目击者与陈述者的摄影机与被摄场景及演员的关系,构成了影院中的观众与完成片的关系。而在理论层面上,经典电影叙事的秘密之一,正在于它以叙境中的人物间的目光/对视来遮蔽摄影机/叙事人的存在。当叙境中人物的目光与目中所见成为电影摄影机的取位及运动依据时,电影叙事便成了一种故事/"历史故事"的呈现方式,而不再暴露为一种话语。因此,对切镜头——依次呈现影片叙境中人物之目中所见与此人物的、180度的切换镜头(又称正/反打镜头、匹配镜头或配切),便成为电影叙事研究的主要对象。法国理论家让一皮埃尔·欧达尔将其称为电影的"缝合体系"4,美国电影理论学者丹尼尔·达扬则称之为"经典电影的指导性符码"5。也正是"缝合体系"和关于"缝合体系"的论辩,展示了当代电影理论之为丰富与繁复的、理论的话语场的特征。其中电影叙事学、拉康的精神分析理论(尤其是关于镜像阶段及"凝视"的论述)、阿尔图塞的结构马克思主义及福柯、德里达的后结构主义呈现出某种复调对话形态。作为1968年"五月风暴"的精神遗产,它将电影叙事分析再度导向"打破括号"之后的思想和社会现实。

让一皮埃尔·欧达尔关于电影、也是视觉艺术的"缝合体系"的论述,首先由对古典绘画的符号学分析与解构入手。一如福柯的《词与物》⁶,欧达尔借重委拉斯凯兹⁷的《宫女》(Las Meninas /Maids of Honor),提出了他著名的"双重舞台"与"主体陷

阱"的概念。在欧达尔看来,古典、或曰现实主义绘画一如电影画面,并非一个无限贴 近真实的写实过程,或"无限趋近于真实的渐进线"。;而是相反,被再现、记录、复制 的客体只是画面的"前文本"而已,而任何一幅画面(古典绘画、电影)文本都是"双 重舞台"的叠加。在一重舞台上,人物在"出演";在与它相对的另一重舞台上,观者/ 观众在注视。在委拉斯凯兹的这幅名作上,颇为鲜见的,是画家本人出现在画面上—— 诵常缺席的观者登场,成了"被"观看的对象。画面左侧,手执画笔的画家本人注视着 画外, 画面右前方, 一群宫中的仕女们在嬉戏; 而画面正中央, 一方镜子映照出画家注 视的对象,比肩而立的国王与王后。镜子直接暴露了另一重舞台上的观者或被看者的存 在。事实上, 这正是经典绘画的秘密之所在: 它与其说是对真实的记录, 不如说更像是 相向而立、彼此映照之镜, 观者的目光之镜映照出舞台上的人物, 同时将他(们)变为 了观者特定的、"有意向性的客体"——自恋观照之镜。呈现在画面上的人物,始终并 非为被看的"真实"人物的复本,而成为负荷画外观者投射之意义(所指)的能指。画 面之镜所映照出的其实是那个并不显形其间的观者,他/她才是一幅古典绘画、或电影单 画面上的"缺席之在场者"。就委拉斯凯兹——这个世界美术史上著名的艺术家、16— 17世纪著名的宫廷画师、"卑躬屈膝"者而言,《宫女》一画的揭秘之意还在于,画面 上那专业而专注地望向画外的画家本人,并非观看的主体,相反只是折射在镜中的、那 似乎被看的对象。国王及王后的目光透射的对象: 画面上作画的场景, 只是画家希望或

<u></u> [斯洛文尼亚] 斯拉沃热·齐泽克:《快感丛林》,载《齐泽克自选集·实在界的面庞》,季广茂译,中央编译出版社,2004年,第192页。

² Jacques Lacan, "Of gaze as object petit a", *The Four Fundamental Concepts of Psychoanalysis*, p.103.

<u>3</u> 斯拉沃热・齐泽克:《为什么现实总是多重的?》,载《齐泽克自选集・实在界的面庞》,第230页。

_4 [法] 让一皮埃尔・欧达尔:《电影与缝合》,鲁显生译,载张红军编《电影与新方法》,中国广播电视出版社,1992年,第259—273页。

_6 [法] 米歇尔・福柯:《词与物——人文科学考古学》,莫伟民译,上海三联书店,2001年。

⁷ 委拉斯凯兹(1599—1660),葡裔西班牙画家,以人物肖像画著称。

^{8[}法] 安德烈・巴赞: 《电影是什么?》,中国电影出版社,1987年。

想象地呈现在"至尊"眼中的形象。如果说,镜中的国王或王后的目光与"在场"威慑着场景中的一切,画家本人则由于与众宫女分享着同一画面,而显露了他在宫中真实的位置正与宫女一般无二——处于某种仆从、或"饰物"的位置之上。《宫女》一画无疑是拉康所谓"凝视"的恰当注脚:不仅是看者被看,被看者观看,而且笼罩在画面/画上的画家之上的目光正出自一位拉康所谓的"大他者"——在此,是封建王权社会中的国王与王后。就画面的真意而言,画面上的镜子、或曰镜中之镜,并非充分必要;任何一幅画面(古典绘画或电影单画面)都具有类似的被看/返观的特征。拉康所谓"我是被看的,因此我是一张画片"。

而电影画面的有趣之处在于,其对切镜头——视域(镜头A)/观者(镜头B)的运用,似乎在依次向我们呈现双重舞台的存在。于是,对切镜头便"先在"地呈现为某种看、被看的视觉结构。显而易见,电影的单画面与古典绘画具有符号学意义上的同一性;尽管机械复制的电影画面似能更为成功地遮蔽其"写作"的痕迹,但是电影摄放机器的透镜原理,决定它历史地成了古典绘画之中心透视的"文艺复兴空间"的延续。「无须赘言,中心透视或所谓"文艺复兴空间"的"原点"正是所谓"大写的人"的神话所在。同时,画框的存在进一步决定了电影画面的文本性。一如古典绘画,它只能是形象符码所产生出的话语。然而,电影叙事的基本方式是通过连续的画面而非单一、静止的画面构造并呈现叙境。而经典电影叙事的重要方式之一,便是将连续画面持续地呈现在被看/看、视域/观者的结构方式之中。在欧达尔看来,当电影观众遭遇到电影画面,他/她首先体认到的是一种巨大的狂喜,那是重返镜像阶段的愉悦:然而,一旦观众发现了画框的存在,便会立刻意识到他/她并非画面的真正占有者,一幅被画框所框定的画面显然是有所取舍,亦有所遮蔽的。随之而来的问题是:"谁在看?""谁安排了这幅画面?""为什么作如是观?"而经典电影的指导性符码:对切镜头成功地解决了(不如

说移置了)这一疑问。在一幅特定的画面之后,镜头切换为另一重舞台,呈现出观者的形象——于是,答案产生了:是他/她在看,是他的关注决定了前一画面的意义与性质。镜头 A 成为镜头B的能指,镜头 B 则成了镜头 A 的所指。电影画面意义的获得由是而成为回溯的或追忆性的:我们正是在接下来的画面中获得了对前一幅画面的理解。于是,我们所看到的,似乎只是不同的人物之目中所见,电影的摄制行为、叙事人消隐在人物的目光与视线背后,电影的话语成了帕索里尼所谓的"间接的话语"²;我们通过对"文本中的观众"的认同,获得了自身主体性的确认;回避了"大他者"——权威者、权力结构的俯瞰。这便是欧达尔所谓的"主体陷阱"之所在;也是所谓"缝合"之意义所在:片片断断拍成的电影单镜头,事实上是一个个独立的、被构成的画面,其间必然存在着诸多空间、叙事、意义上的裂隙,作为匹配镜头的对切镜头正是将观众的主体幻觉填充在这些裂隙之间,使得经典电影得以成就其清晰、流畅的叙事系统。

在缝合体系之中,镜头A/B、视域/观者、被看/看的依次出现,将我们——影院中的观众引入叙境之中,我们因此而不再去瞩目于画框、机位、角度、距离等,而将银幕平面图上的光影理解为现实——"物质世界的复原"3。毋庸多言,确定了镜头A、框定了那幅画面的并非出现于镜头B中的人物/角色,而是摄影机/电影叙事人;依照拉康的"凝视"说,则是"画面上的盲点","透过它,观看的主体已经被凝视"。正是这个盲点,或曰"大他者"充当着双重舞台上的观者,即欧达尔所谓的观看着的幽灵,画面上的缺席者。而当镜头B出现时,一个人物接替并取代了幽灵/缺席者的位置。于是,镜头A中的符码元素/缺席者为镜头B抹去了痕迹,符码转化为叙事信息;观众由电影的话语陈述层面被移置于电影中的虚构故事层面,他的想象被封闭在影片叙境之中。他因此接受了影片的意识形态效果而对此一无所知。如上所述,在缝合系统中,一个镜头的意义是由下一个镜头所给予的。观众在一个读解/捕捉意义的回溯中组织起影片的所指,在对

^{1 [}法] 让─路易·博德里:《基本电影机器的意识形态效果》。

²[意]皮・保・帕索里尼:《诗的电影》,第417页。

意义的期待过程中组织起影片的能指。它将我们对影片的观看功能转化为理解功能。画面的意义从不直接兑现在一幅画面之中,而只出现在观众的记忆里。观众因之而完全落入了电影系统的控制之下。经典电影的叙事系统由是而成为一种绝妙的"意识形态腹语术"。

因此,任一具象的画面都是一种话语;构成这一话语的形象符码是由意识形态产生的,并随历史的变化而变化。而形象符码的重要特征在于它的"自然性(或曰记录性、写实性);它因之而成功地遮蔽了画面的文本性与意识形态内容。此外,当一幅画面以"缺席之在场"的形式显现出观者的存在,它也同时先在地规定并固置了其他观者的观看与读解方式。这样,在这幅画面之前,在这幅拉康所谓混淆了主体与客体、自我与他人的想象之镜面前,观者被嵌入文本之中,被成功地封存在特定的意识形态之间,因而无从逃脱其中"主体的陷阱"。

Ⅲ. 文本中的观众

继欧达尔与丹尼尔·达扬之后,美国电影理论家尼克·布朗的《电影叙事修辞》 是出了对"缝合系统"的挑战。一如尼克·布朗和其他的电影理论家所指出,欧达尔的"缝合理论"尽管充满了原创性与洞见,但它毕竟是太过预设性的。事实上,在一部特定的影片/电影文本之中,能够严格地吻合于缝合体系所描述的镜头段落并不多见;而一次"缝合"的完成又未必能构成一个完整的叙事段落。一如威廉·罗斯曼(William Rothman)在其《反"缝合体系"》 2一文中指出,欧达尔和达扬在其对"缝合体系"或

"经典电影的指导性符码"的表述之中,有意、无意地规避了"视点"这一探究电影中的观看行为与叙事行为的重要概念。而"缝合体系"赖以成立的双镜头结构,在经典电影中更多地表现为一种三镜头结构,即观者/视域/观者。其中镜头B是作为镜头A中人物的视点镜头而呈现的。于是,对镜头A之问题的提出便不再是"谁在看",而成了"他/她在干什么"。罗斯曼继而指出,对于电影观众,"画框"并非一个必然的发现。照罗斯曼看来,欧达尔与达扬的武断同时表现在,他们假定自己已充分确认了经典电影之真正的生产者——资产阶级意识形态,而忽略了经典电影可能在其复杂的历史中服务于不同的"主人"。在某些情况下,经典电影充当着自己的主人。它可能用以服务于不同的意识形态,同时也可能用以攻击某些具体的意识形态。

尼克·布朗在他的《电影叙事修辞学》一书,尤其是其中的《文本中的观众:〈关山飞渡〉的修辞》³一文中,对"缝合体系"的论述提出了修订。布朗首先围绕着"文本中的观众"(spectator-in-text)这一概念,讨论了电影叙事的"视点"(piont of view)问题;并将视点作为连接着叙事人与人物、观众与人物、故事与话语、认同与拒斥、叙事观点与观看方式、机位构图与场面调度的节点。视点镜头——特定人物的视域的运用,联系着文本中的观众之定位与移位,联系着叙境的确立、连贯与明晰,联系着电影叙事人的隐形与显身。然而视点镜头并不如欧达尔等人所认定的那样,作为经典电影的话语方式,均等地属于叙境中的每个人物,或至少均等地属于主要人物。事实上,布朗所描述的视点镜头的选取与占有,颇类于福柯笔下的话语权。其突出的例证是在人物的"对视"镜头中,交替出现在画面中的人物A、B,并非彼此充当着对方的能指/所指,而通常只有其中一个人物占有视点镜头,从而形成一对看与被看的关系。借助固定机位、场面调度、构图等电影叙事的修辞元素,电影叙事得以将影片的视觉结构呈现为一个彼此结盟或彼此敌对的社会剧场景。通常是一个为阶级地位、阶级偏见、习俗、主

_1 Nick Browne, *The Rhetoric of Filmic Narration*, Umi Research Press, 1982.

_**2** [美] 威廉・罗斯曼: 《反"缝合体系"》, 陈犀禾译, 载《当代电影》, 1987年第4期。

_3 [美] 尼克·布朗:《文本中的观众:〈关山飞渡〉的修辞》,戴锦华译,载《当代电影》,1989年第3期。

流意识形态所肯定的人物(A)得以占有视点镜头,而将对方(B)置于他/她目光的判断与审视之中。在这样一组对切镜头中,并非人物A、B轮番充当对方的视域/观者,而是人物A的目光与形体轮番控制着画面。呈现人物B的镜头,由于摄影机准确地、或隐喻式地取位于A所在的空间位置,于是在这幅画面中,A作为一双无形的眼睛而存在,将B暴露在他/她的审视与逼视之下;反之,将A呈现在画面中的匹配镜头,则选取B在这一特定空间中无法真正占有的机位;于是,这一镜头成了无人称镜头,它只是在确认着人物A的阶级、社会地位,确认着他对视点权/话语权的占有。事实上,此画面成了对人物A"社会性自我认识的客观化呈现"——电影叙事人显形、介入、左右着叙事的方式。与此同时,呈现A的画面在视觉形式上将B排除在画面之外,于是B这一"画外人"的位置便对应了他/她在叙事话语中的"局外人"或边缘人身份。

布朗继而引申出的一个更为有趣的问题是,尽管人物A在某个镜头段落中可能是无处不在的(时而是形体,时而是目光/视点),充当着这一叙事段落中的叙事施动者,并充当这一段落空间中可辨认的视觉中心;而人物B则在形式上微不足道,无从主宰任一画面;但人物A却未必是观众之同情的投注所在。可见,"文本中的观众"之位置,并不如博德里或欧达尔所定义的那般明确而简单。在博德里那里,观众的位置是由眼睛在透镜与摄影再现的中心位置派生出来的;观众因之而成为一种"神学意义"上"中心化存在"。而在欧达尔那里,观众的位置则建立在强制性的对于电影摄影机/缺席者、继而是与镜头B中出现的人物/观者的认同之上。在尼克·布朗所揭示出的情形中,将观众的位置简单地定位于"文艺复兴空间"的中心透视点,无助于揭示电影叙事之秘密;而我们尽管分享了人物A的视点镜头,并且未能从人物B的角度获得对A的观察/反抗,但这不妨碍我们认同并移情于B,而不是A。一如并不鲜见的观影体验:尽管故事中被侮辱与被损害的小人物无从占有画面视点,不断地被挤到画框边缘,甚至画面之外,不断被

前景中的运动物体所遮挡,但这并不妨碍我们——影院中的观众充分地认同于他/她的命运,并投诸满腔同情。事实上,"文本中的观众"之位置并不能简单地定义为对机械的或角色的空间位置,或与某一人物视点镜头/摄影机所在位置的认同;在一部影片当中,认同机制要求我们"同时置身两地,即摄影机所在的位置和人物所在的位置,这也就是认同所蕴含的由观察者/观察对象组成的双重结构"。即我们同时占据着看与被看的双重位置:一方面我们由人物A的角度去看,分享他/她的视点镜头;同时,由于我们在叙境中累积的同情与立场,我们又在想象中移情于人物B,体味着他/她暴露在这审视、轻蔑目光下的感受。我们无法占有后者的位置,但我们可以认同他/她所处的情境。就电影的观影经验而言,我们并非认同于摄影机,而是认同于人物。而正是人物——他/她在画面空间中的位置、他/她的视点,由此产生出的诸修辞策略,成为电影叙事人的假面;依据某一人物的中心存在(其形体、视点)组织时空的连续与连贯,并因之而建立起"文本的道德秩序"。如果说这里同样存在着一个"主体的陷阱",那么这个主体是一个多元化的主体;他有如一个梦中人,在他对影片的理解过程中,"他既是又不是他自己"。

IV. 文本内外

同是从拉康的精神分析之理论"驿站"出发,当代电影理论以法国结构马克思主义思想家路易·阿尔都塞为主要理论框架,建立了其最重要的分支之一:意识形态批评。如果说,哲学家们发现影院空间与柏拉图的洞穴寓言惊人地相似,而精神分析学者则发

_1 [法] 让—路易・博德里:《基本电影机器的意识形态效果》。

现影院空间类似于弗洛伊德论述中的母腹或拉康的镜像阶段之镜中场景;那么意识形态的批判者则发现摄影机暗箱恰是社会意识形态运作方式的最佳像喻。

依照阿尔都塞的论述,社会意识形态正是一个再现系统,或曰一个镜像序列,当它正常有效地运作之时,其功用一如镜像阶段的个体:人们在一个混淆了真实与虚构、自我与他人的状态,从这镜像序列中"照见"了"自己",获得了某种关于社会整体与个人、自我的位置和价值的确认。一如影片《楚门的世界》¹,我们可以将其中楚门的生活视为一场大骗局(尽管意识形态远非骗局、谎言或所谓"虚假意识"所可能涵盖²),但置身于那一巨型的摄影棚/意识形态内部,体验到的却是一种十足的"真实"与"自然",因为你无法从内部发现意识形态 "机器"的存在。如果说,你确乎从某处发现或曰窥破了"机器"的存在,那么在你窥破此一意识形态存在的同时,未始不正陷落于另一架意识形态机器之中。正像楚门抵达了"世界尽头",并且在万众欢声中走出巨型摄影棚,就影片的社会实践而言,却正是走进了某种名曰"真实"的意识形态幻觉。在阿尔都塞那里,意识形态的功能意义,在于询唤个体成为主体——社会秩序的臣服者,使在想象中拥有自由意志的个人无间地融合到社会的共同体之中,心悦诚服或牢骚满腹地认可自己在社会中的位置。

而影院空间或银幕世界,则成了意识形态机器功能的最佳象征物与实践过程。电影/故事片所创造的时空连续体,不仅先在地将观看者放置在透视学的中心点("神学意义上的主体")之上,而且通过主体的确认式,将你成功地"缝合"在某种意识形态的体系之中。笔者认为,尽管诚如尼克·布朗所言,影院中的观众恰如同时分身多处的梦中人,但这多元化的主体却始终只能在影片所包容的意识形态的体系之中,而非其外取位。就观众的接受而言,影片所操持的"意识形态腹语术"或曰"暗箱"效果固然歧义丛生、裂隙纵横,但在观众仍充分享有观影快感的前提下,几乎不可能获得某种相对于

社会秩序与意识形态而言的颠覆性效果。所谓电影的意识形态批评的意义,正在于拆碎"暗箱",揭示某些"真实的谎言"的编织逻辑。因此,电影的意识形态批评始终在文本之中发现诸多症侯性的因素,撕裂那细密缝合的缺口,拆碎暗箱之内那秘密咬合的齿轮;它又必然不仅在文本之内,因为文本所呈现的诸多症候、构成种种裂隙与歧义的诸多"结构性的自相矛盾"或"结构性空白",只能从"讲述神话"/制作影片的年代、从文本的社会语境、从影片文本试图给出想象性解决的社会现实困境中获得其"出处"。一部影片成功地给出"想象性解决"或曰"大团圆结局"的,常常正是社会现实无法解决、间或正在加剧、恶化之中的社会矛盾。电影的意识形态批评因此成为社会批评、乃至社会文化斗争的组成部分。

同样从拉康之停泊点启航,当代电影理论发展出其又一重要分支:精神分析女性主义电影理论。开创了这一"表意实践"场域的英国电影理论家劳拉·穆尔维及其《电影快感与叙事性电影》,至今仍是电影理论和女性主义批判实践的原点之一。同样从拉康的"凝视"出发,但穆尔维赋予了它清晰的性别维度。在穆尔维看来,主流电影所设定的凝视主体无疑是一位男性,而其中"主体的陷阱"也正是为了一个男性的"陷落"——自我确认而建构;主流电影叙述的机制,正是建立在某种观看与认同机制之上。这一观看机制将观众定位于对男性角色的认同之上:我们认同于男主人公的行动,从而想象性地加入了故事世界;我们亦认同于男主人公的目光,从而分享着对女主人公的欲望观看。一如穆尔维的揭示,与主流电影叙事带给我们的流畅、连贯的直感不同,主流电影中无所不在的、加诸女性角色的面部或身体特写,以其扁平的、二维的画面特征破坏了银幕世界的纵深透视幻觉,或曰撕裂了银幕故事世界的时空连续体。因此,主流电影事实上建立在两种视觉构成与观看机制之上:大都由运动摄影机所建构的连贯的叙事时空,不时为关于女性的特写(空间相对于时间的放大)所中断,而影片的叙事结

______ The Trueman Show, 直译为《真人实录》, 导演为Peter Weir, 1998年。

² 参见本书第六章。

构则有效地建构出文本中的观众/拟想观众的双重认同。通过对男主人公的行动与欲望视 野的双重认同,两种观看机制成功地维系着想象世界的连续与延伸。因此,在主流电影 所建构的叙事时空之中, 男性(角色与观众)成为主导的、叙述的与时间性的存在, 而 女性(角色)则成为客体的与空间性的所在。有趣的是,正是通过穆尔维的改写版,而 非拉康的"原版","凝视"说与性别叙事的理论广泛而深刻地影响了此后的女性主义 文化理论的不同面向,并深入各艺术门类的研究。然而,一如此后众多的后继者的追问 与质询,如果说穆尔维的论述揭开了主流电影的"摄影机暗箱"的一角,曝露出主流电 影文化的男权/父权机制,那么,它所无法阐释的,是影院中等量的(如果不是压倒多数 的)女性观众的迷醉,或曰观影快感。对此做出的回应大致呈现为两种路径:一是辩护 性的推进, 类似观点认为, 女性观众的观影快感正是无所不在的男权/父权文化的规范力 和整合力的证明: 经由充分内在化的男权/父权文化"教养", 女性观众在其观影过程中 充分认同并接受了女性的被动、客体与空间化的位置;从某种意义上说,女性观众的观 影快感正是一种受虐快感。换言之,主流电影参与将女性观众建构为男权/父权文化所 需要的受虐狂。——是穆尔维论述的质询者的观点,他们认为这一论述甚至无法有效地阐 释某些基本的观影经验,即在观影过程中,女性观众一如男性观众,确乎是"同时置身 多处"的"梦中人",她认同于女性角色,也认同于男性角色;男性英雄固然可能成为 女性观众的银幕/梦中情人,但也可能成为其自我投射的偶像。其质询者认为此论述本 身便是某种突围处的落网,穆尔维的论述囿于男权/父权文化的建构性前提,先在地假 定父权体制自身是一个高度整合或铁板一块的存在。因此,她理想中的电影只能是"激 进的、毁灭快感的"。一如法国著名理论家克里斯蒂娃的有趣想象,在后者的构想中, 一部"革命性"的电影,将"由爱森斯坦导演、斯特拉斯基作曲",却只能是"不可见 的"。换言之,当代电影理论中的社会批判者,无疑提供了极富洞见和启示的论述,但 他/她们都或多或少地将摄影机(放映机)暗箱等同于意识形态国家机器,或集体性的镜像阶段式体验,用以询唤或建构某种高度整一的社会(性别)主体。类似理论因之而成为批判理论或结构主义、后结构主义在电影理论中的延伸和推进,而无法为别样的电影实践开辟可能性空间。从某种意义上说,在理论与批评层面,电影文本中的女性观众的位置、女性的观影经验与快感,始终是一个遭悬置的议题。

如果主流电影仅提供了一个认同于男性角色的行为及其欲望目光的位置,那么女性观众将如何从观影中获得快感?事实上,她们无疑与男性观众一样,可以沉迷在主流电影所提供的幻想空间中;对此,我们将如何予以解释,答案只能是女性对男权/父权文化的屈服或认同吗?换言之,即使在文化与心理体验中,女性也只能认同或"化装"为男人?对此,穆尔维提出的假说式的解释是,女性通过认同于前俄底浦斯阶段的男性转而确认自己的女性角色;同时,她认为主流商业电影在有意识地建构并且不断呼唤女性作为受虐者的身份认同过程,女性只有接受这一派定的身份才能获得自己的主体确认。对劳拉·穆尔维这一假说提出质疑的人们则尝试设定不同的阐释:影院中观众的观影体验,有如在梦中,是同时置身多处的主体;其认同常常并非单一固定:他/她可以认同于英雄、也认同于恶棍,认同于男人、也认同于女人,认同于加害人、也认同于被害者;而并非如穆尔维所表述的那般别无选择。同时,女性观众始终可以借助自己的主体性选择在主流商业电影中为自己选择男权/父权文化始料不及的位置,甚至是某种具有颠覆性的位置与进入电影文本的可能。

如果说,理论阐释间或能重新界说女性观众的位置与观影体验,那么,穆尔维的理论一如"后60年代"的批判理论所面临的理论困境:无法为批判性的创作实践,包括女性自身的电影创作实践提供新的空间与现实可能。依照穆尔维的观点,一部相对于男权与父权文化具有批判力的影片只能是激进的、毁灭快感的。她所未能回答的是,一部毁

灭快感的影片,如何能面对主流文化而争取到观众的认同?而女性电影的实践自身将提供完全不同的答案并创造出不同的格局。

V. 文化研究与电影

20世纪50年代后期,在英国兴起的文化研究,与当代电影理论与批评之间形成了丰富的对话与互动关系。这不仅由于电影始终是文化研究的始作俑者——英国伯明翰学派(伯明翰大学当代文化研究中心)的关注重点,是其最初的最重要的课题之一;而且由于伯明翰学派的文化研究从某种意义上为当代电影理论之劳拉·穆尔维式的批判困境提供了新的面向和路径。文化研究的伯明翰学派与当代电影理论的主要依托和载体——英国《银幕》(Screen)之间的论战,作为文化研究的发生、发展过程中的重要论战之一,同样成为文化研究的一次标志性的文化事件。

一如文化研究在其他领域与研究对象中呈现的特征,作为文化研究的电影批评实践,突出地集中在文化霸权的讨论之上。联系着文化研究发展史上著名的"葛兰西转型",其中关于"文化霸权"的概念,无疑借自意大利新马克思主义的代表人物葛兰西的论述。其中所谓"霸权"(hegemony)并非列宁有关论述中的"统治阶级的统治思想"的等价物,亦非中文字面所直接表述的意义:经由暴力性手段确立的权力者话语。一种(文化)霸权的确立,固然包含暴力性过程于其中,但在葛兰西的笔下,所谓霸权的基本特征,正是其获取了社会多数人的由衷认同、拥戴。如果我们拒绝接受这样的前提:民众原本是任人拨弄的愚民,或屈从暴力的顺民,那么,一个逻辑的推论便是:获

得了确认、获得了多数人/民众由衷拥戴的霸权,不可能只出自统治阶级之统治思想的暴力灌输。相反,一种霸权表述、一套统治的思想谋求获得确立,其必然包含着不同的社会阶层、彼此冲突的利益集团间的协商、"谈判"与"讨价还价"(negotiation)的过程;因此,一种负载统治思想之霸权的成功确立,必然要求其部分挪用、吸收被统治阶级的思想与意愿于其中。在葛兰西看来,这一在市民社会中发挥功用的(文化)霸权,不仅并非一成不变、铁板一块,而且始终处在某种"现在进行时态"——处于不同的阶级、不同的社会利益集团的冲突、共谋与争夺之中。用葛兰西的说法,它只能是某种动态平衡,某种包含有利和不利于它的各种关系于其中的、变动不居的平衡状态。在英国文化研究的脉络中,所谓"葛兰西转向",促成了一种视野,由此得以分析大众文化而不必事先选好立场:要么在法兰克福学派的传统中认定大众文化(在此是主流商业电影)只能是某种自上而下的权力意志与思想灌输,只能展开批判;要么如所谓文化研究的修正主义脉络那般,一味强调受众的主体性,因而对大众文化现象毫无批判。

也正是在这一新的视野中,英国理论家斯图尔特·霍尔发现了雷蒙德·威廉姆斯的思想,提出了他著名的"耦合"(articulation)概念。照霍尔看来,某部大众文化文本、某类大众文化现象所负载的政治内涵与意识形态功用并不是清晰确定、一成不变的。其间的关系更像是某种动力车头与其车厢或拖车间的连接。因为"文化实践并不随身携带它的政治内涵,日日夜夜写在额头上面,相反,它的政治功能有赖于社会与意识形态的关系网络,其间文化被描述为一种结果,体现出它贯通连接其他实践的特定方式"²。说得直白些,便是任何流行的大众文化文本或现象,都存在着展开多种阐释的可能和空间,因此在社会文化实践与文化政治的场域中,便存在着为不同社会利益集团所借重的可能。

从另一角度看,文化研究与电影研究间的彼此交流和借重,使得电影研究再度凸现

_____ [意大利] 安东尼奥・葛兰西:《狱中札记》,曹雷雨等译,中国社会科学出版社,2001年。

了对"电影的事实"而非仅仅对"影片的事实"的关注,即关注电影的生产过程,关注 其资金来源、生产流程、发行放映路径、策略及接受反馈等。这不仅由于文化研究素来 重视文化生产、消费与接受层面,而且是为了通过对其生产与销售的关注,发现其背后 的政治、经济脉络,发现某一特定的文化/电影文本与其他政治场域、意识形态实践间的 耦合方式。这些关联与耦合必然在特定的历史、现实脉络与语境中发生并形成。至此, 文化研究的电影分析仍可能以影片文本为中心,但此处的文本分析却已彻底告别、远离 了"新批评"式的文本分析观念。对于后者,一部文学、艺术文本自身便是一个自足、 完满、封闭的"小宇宙",其中的意义、结构单元是确定而自明的。而在文化研究的视 野中,影片文本的意义结构与单元的意义却处于某种变动不居的状态中,其确认过程, 正是在与多重的社会政治、经济因素、意识形态实践的耦合中发生的,是与不同类型的 文本的极为丰富的互文参照间形成的。从某种意义上说,作为文化研究的文本分析,其 挑战性正在于发现文本与诸多社会因素的耦合过程,呈现其在不同的社会语境中被赋予 的不同意义,从而打开若于社会文化实践的场域和空间。

VI. 结语

从某种意义上说,诞生于20世纪60年代的烈火灰烬中的当代电影理论,曾在七八十年代的欧美引发了一场书斋里的思想革命;它在对整个欧美主流学院体制构成震荡的同时,实现了自身的学科化过程。于是,犹如20世纪后半叶的世界文化缩影之一:一场书斋里的思想革命,是否终究无法触及"窗外"的世界,并将无疾而终老于书斋之中?

当代欧美电影理论延续了欧美批判理论的思想史脉络与实践传统,并且为西方马克思主义、后结构主义、后现代主义理论提供了新的文化实践空间;但伴随着20世纪80年代新自由主义在全球范围内的获胜,一种批判的利器是否最终只能蜕变为另一种精巧的学院知识游戏?或者说,它只不过是以满口理论专有术语的"知识贵族"取代了昔日优雅自恋的"精神贵族"?当代电影理论在其开篇处,便申明自己是一种新的实践形态:表意实践或话语实践,但问题是,这一实践形态是否充分等值于其他社会实践?或,它究竟在何等层面与领域中运行?

毕竟,历经近半个世纪,世界格局与其面临的问题已发生了显著而深刻的变化。当年,催生了当代电影理论的历史与现实首先联系着与"二战"惨烈事实相关的痛切思考,联系着法国"五月风暴"和意大利"热秋"——"最后一场欧洲革命"后的激情与彷徨。因此,理论背后的思考始终萦绕着一种"文化转向",萦绕着文化与社会、语言/话语结构与政治/权力结构。而时至今日,我们所面临的,不仅是理想、抗争、尝试改造世界的20世纪的终结,而且是新自由主义在全球再度启动了一种强权、暴力的铁血逻辑;在这种逻辑内部,文化再度被贬斥为十足的奢侈、乃至帮闲。在后冷战的世界新帝国逻辑中,文化霸权似乎再度显露了其字面义:暴力机器的特征。极具反讽地,人们对多元文化、多极世界的预期,遭遇着全球一元化的现实。电影工业,作为其诞生伊始便以全球为版图、为目标的文化工业体系,势必在这一变化过程中首当其冲。面对这一深刻变化的世界,对国别电影、电影理论、电影批评作为表意实践的意义、目标与方式,无疑应经历新的质询、思考与再度定位。

如果批判仍是可能的,那么电影理论与批评实践,不仅应继续履行着文化战场的职能,而且应成为对今日文化现状、社会位置的反身质询。

第一章 >

电影语言分析:《小鞋子》

《**小鞋子**》 (另名为《天堂里的孩子们》)

原 名: Bacheha-Ye aseman

英文片名: The Children of Heaven

导演、编剧:马基·马吉迪 (Majid Majidi)

摄影:帕维兹·马勒克札德(Parviz Malekzade)

主 演:阿米尔·纳吉·默哈默德 (Amir Naji Mohammad)

饰哥哥阿里

米尔・法罗赫・哈森米安(Mir Farrokh Hashemian)

饰妹妹莎拉

伊朗, 彩色, 89分钟, 1997年

获蒙特利尔国际电影节最佳影片、奥斯卡最佳外语片提名。

第一节 电影语言与叙事组合段理论

一个极为基本却必须首先明确的事实是,电影≠故事片,但我们通常正是以电影这一名词指代故事片这一电影诸多片种中的一个——无疑是最受欢迎的一个。因此,我们对所谓电影语言的讨论,事实上是对故事片叙事语言的讨论,间或联系着作为艺术片种之一的纪录片。在电影的创作实践与电影理论表述中,"电影语言"无疑是一个极端重要而又歧义丛生的概念。在故事片这一限定的范畴之内,所谓"电影语言",正如法国著名的电影理论家、当代电影理论的奠基人克里斯蒂安·麦茨精当的论断:并非由于电影是一种语言,它才讲述了如此精彩的故事;而是由于它讲述了如此精彩的故事,才使自己成为一种语言。而意大利著名电影导演、理论家帕索里尼则在他重要的电影论文《诗的电影》中指出:电影在本质上是一种新语言。他认为电影使用的是某种"表情符号系统",这一符号系统先于语法而存在,因为"世界上没有一部形象词典"。一位电影导演必须首先创造他所需的词汇:选取他的拍摄对象,将其创造为自己的形象符号,而后方才进入"美的创造"。

然而,毋庸赘言,"电影语言"不同于自然语言。其一,自然语言是一种任意的、 无理据的、约定俗成的符号系统,而电影语言是一种有理据的"短路"符号,其能指约 等于其所指。此间,一个重要而饶有情趣的议题是:汉语,作为一种象形文字,至少在 某种程度上不同于欧洲诸国的拼音文字,其自身便是一种"有理据的符号",那么,相 对于汉语语言文字系统,是否可能存在着一种非欧美、非索绪尔的语言学、符号学的可 能?中国电影、电影语言的讨论是否可能因此有着不同的可能和面向?——这无疑是一个富于挑战,但始终悬置的问题。其二,依照麦茨的分析,电影语言没有最小单位。即使最单纯的影像,也有内涵表意的现象发生。电影影像的意义始终是多义的,甚至是暧昧的。其三,由于"世界上没有一部形象词典",电影语言始终只是一种语言,而非语言系统。因此,电影叙事更多地依赖着诸多成规和惯例。从某种意义上说,电影语言的运用始终存在于一种巨大的张力之中。作为一种"本质上"的"新语言",电影(电视)要求艺术家始终保持着新锐的创造力,它必然与电影叙事所依凭的种种成规和惯例产生着内在的紧张与冲突。对于一个真正的电影艺术家来说,电影的成规与惯例如同设定去跨越的围栏,设定它正是为了破坏它、超越它。在这一层面上,所谓商业电影和艺术电影的区别之一,正在于商业电影大致恪守着种种电影叙事的成规与惯例,而在故事层面追求类型的变奏形态,同时追求影像的奇观效果;而艺术电影则更多地追求电影语言自身的创新,追求对种种成规与惯例的僭越。

电影(电视)艺术建筑在一个稳定的四边形的四个端点之上,它们分别是:时间、空间,视觉、听觉;电影(电视)艺术便是在相对的时空结构中以视听语言建立起来的叙事连续体。电影、电视(不仅是故事片或电视剧)首先是一种时空艺术。它有着媒介或本体意义上的相对时空结构。因为电影、电视的空间是通过时间来呈现的,而时间却是通过空间而获得的:正是每秒钟24 画格(或电视的每秒钟25 帧)的连续运动,将画面/画格——制造着第三维度幻觉的两维空间,展现为一次时间流程,同时又将时间分解在一幅幅画面/空间之中。以非正常拍摄速度摄制的镜头,能够更为清晰地呈现这一相对的时空结构。那便是在升格拍摄(又称高速摄影,俗称慢镜头、慢动作)与降格拍摄(又称低速摄影,俗称快镜头、快动作)及定格。稍加观察,我们便可以意识到,所谓升格拍摄正是时间相对于空间的放大,是时间的特写镜头;降格拍摄则是空间相对于时间

的放大; 而在所谓定格画面中, 空间无限大, 时间等于零。

在约定俗成的意义上,我们通常所说的"电影语言",特指电影的视觉与听觉语言 构成的种种成规与惯例。

故事片的叙事及视觉语言,一个重要而基本的原则,便是隐藏起摄影机的存在。换 言之,故事片叙事基本的目最重要的特征,便是抹去叙事行为的痕迹。于是,似乎是场 景、事件自身在自行呈现。用麦茨的说法,便是电影/故事片叙事如同历史叙事,是"来 自乌有之乡的乌有之人讲述的故事"。另一种比喻性的说法是,电影叙事人在故事片中 的角色如同电影银幕,只有在电影放映之前及其后,我们才能感觉到它/他的存在; 观众 一日为银幕上的光影世界所吸引,便不再能意识到银幕/叙事人的在场。而隐藏摄影机的 存在、抹去电影的摄制行为与叙事过程的重要途径,便是将拍摄行为、摄制位置(即机 位) 伪装为剧中人的视线、对视, 或者所谓"目光纵横交错的段落"。仿佛不是摄影机 在"看"、在拍摄设定的故事场景,而是剧中人的目中所见。经典电影的重要叙事特征, 便是诵讨认同于人物的目光、占有人物的视域来抹去拍摄、叙述行为的痕迹。于是,摄 影机/电影叙事人隐身在人物的视点镜头背后,电影叙事由是而成为人物眼中的世界和故 事的"白主"呈现的假面舞会。与此相配合,故事片场景与电影表演的基本特征,是某 种水族馆、玻璃屋式的结构方式。银幕世界似乎是一个无限延伸的大千世界的片段,但 事实上,它却是一个为摄影机的存在所限定的有限空间:表演区。而在规定的表演区内, 根据预先设计或即兴发挥的场面调度进行表演的演员,同时必须遵守一个基本的规定: 绝不能将其视线直接投向摄影机镜头。因为,直视摄影机镜头势必在未来的电影中造成 直视观众的效果, 它不仅将暴露摄影机的存在, 而且打破了银幕世界的完整和封闭, 破 坏了电影的幻觉空间。除了先锋电影可以追求的颠覆效果或破坏性的率性而为, 电影摄 制过程中的第一禁忌,便是演员决不能与摄影机发生任何直接的交流,他/她们必须首先

假定摄影机并不在场,否则,便将造成所谓的摄影机的"赤膊上阵"。于是,故事片的魅力或曰影院魅力之一,是观众在其观影过程中几乎无法直觉地意识到摄影机、摄制、叙事行为的存在;于是,这迷人的故事在他/她面前自行涌现,只为了他/她而涌现。

与故事片相比,纪录片则相当不同。不同于故事片,纪录片以对真实场景的现场目击而取胜,因此它无须隐藏起摄影机的存在。与此相反,纪录片首先要回答的问题之一是,摄影机、同时也是"赤膊上阵"的拍摄者与被摄对象之间的关系问题。如果说,纪录片的意义和魅力在于对真实的目击与纪录,那么,一个重要而基本的事实是,一旦摄影机登场,它便注定成为一个极为重要的角色,从而改变日常生活的社会生态环境。尤其是对于已然相当习惯并熟悉摄影机的现代都市人,一旦摄影机登场,它便开始潜在地呼唤着拍摄对象的表演意识,于是,摄影机前的"日常生活"是否仍是日常生活的"真实常态",便成为一个纪录片的摄制者必须自觉思考的问题。同时,由于摄影机(当然也是执掌或指挥摄影机的人——导演、摄影师)事实上是影片(无论是故事片或纪录片)中的真正的言说者、叙事人,那么在很多情况下,摄影机的存在事实上形成了某种拍摄者与拍摄对象间不平等的权力关系,有时甚至构成了对拍摄对象的暴力性侵犯。因此,纪录片的摄制者必须在其本体论的层面上思考某种被称为"纪录片伦理"的前提性条件。而优秀的纪录片摄制者则会有意识地将这一关于纪录片的限定变为纪录片呈现的"语言"手段,即创造性处理摄影机与拍摄对象之间的关系,从而获得某些或许比故事片更为丰富的视觉/电影呈现。

机位——摄影机位置。相对说来,故事片、尤其是经典电影的叙事手段所依凭的关于摄影机的成规与惯例相当简单。一位美国电影导演曾用调侃的口吻说,电影导演的工作事实上非常简单,他只需吩咐:劳驾,把摄影机架在这儿。「正是这个玩笑,带出了作为成规与惯例的电影视觉语言的重要元素之一:摄影机的机位。我们知道,所谓电影/

故事片是"片片断断"拍成的。在最极端的例子下,一位电影演员主演了某部故事片,但直到拍摄完成,他/她仍并不了解自己主演的是一个怎样的故事。所谓"片片断断",首先是指由不同机位摄制的镜头组成的电影场景与叙事段落。摄影机一旦选取、设定了某个机位,便意味着设定了从某种距离和某种角度去拍摄、观看拍摄对象。用专业化的表述方式,便是机位的选取首先意味着确定画面的景别,即电影画面究竟是特写(分为特写、大特写)、近景、中景或全景(分为小全景、全景和大全景/远景);意味着确认角度:仰拍、俯拍或平视。如上所述,正是由于故事片先在的、约定俗成的前提,是隐藏起摄影机的存在,于是,人物所在的空间位置、人物的视线所向及心理诉求,便常常成为摄影机选取其机位的重要依据。以某个人物的空间位置或心理状态为依据的镜头,我们通常称为视点镜头;它联系着、但并不完全等同于主观镜头,后者不仅强调某个人物的视点,而且凸现某种心理透射或变形。

构图。就某个固定机位所拍摄的电影/电视画面而言,另一个重要的、借自古老的绘画艺术的语言元素,是构图。我们知道,看似从大千世界偶然截取了某个片段的电影画面,事实上是一个被人为限定、有时是刻意构造的有限世界。对于电影画面而言,画框——摄影机取景器与银幕边缘,便是电影视觉空间的起点与终点。在绝大多数情况下,一幅电影画面中的某个元素的意义,是通过它与画框的相对关系来予以确定的。

我们可以从稳定性构图与非稳定性构图、常规构图与非常规构图、开放性构图与封闭性构图等若干角度运用或思考、解读电影画面。就稳定的、常规的、封闭性的构图而言,我们可以从画面构成元素的水平与纵深关系两个层面上,即从被拍摄的人物与物体在画面中所居的上下、左右、中心与边缘(人物是置身于画面中心还是逸出画面的边角处,画框是否不正常地切割了人物的形象)、前景与后景(人物是居于引人注目的前景中,还是居于画面的后景内,是否被前景中的物体所遮挡)等多种方式中来建构和解读

<u></u>作者引用美国导演金・维多的说法。[英] A.J.雷纳尔:《电影导演工作》,周传基、梅文译,北京电影学院(内部教学参考),1979年,第7页。

画面的意义。相对于古老的绘画艺术,电影(电视)艺术可以将更为丰富的光影、色彩元素作为画面构图中的有机元素。在种种电影的构图中,一种需要予以强调的构图方式,是对所谓"画框中的画框"的运用。在通常情况下,这是指摄影机透过门、窗或镜框去拍摄人物,于是门框、窗框、镜框便构成了"画框中的画框"。它首先是一种电影叙事的"重音符号",画框中的画框凸现并强调了此情此景中的人物;同时,它也可能形成一种对画面构成/画框的自指,从而形成一种丰富的视觉表达;它间或暗示某种窥视者的目光或窥视行为的存在。其中表意最为丰富的是镜中像的运用。在某些电影场景中,人物与其镜中像两相映照,可以借重种种关于镜像的隐喻,构成虚与实、真与伪、真言与谎言的表达,构成关于人物某种内心状况,诸如"茕茕孑立,形影相吊"的孤独感,某种内在冲突、乃至精神分裂症的视觉呈现,构成某种直面或拒绝直面的自我的表达。它可以成为一种特殊电影构图方式,也可以进而发展为影片的叙事与意义结构,成为心理剧的重要元素和手段。

当然,所谓电影构图层面的"画框",不仅是借自绘画理论的表达,而且是某种电影观念的呈现。在世界电影史上,"画框论"者强调电影的形式感,强调电影语言的建构作用,强调电影影像的美学特征;而战后崛起的新的电影理论流派,以法国电影理论家巴赞的"完整电影"1和德国艺术理论家克拉考尔2对电影"纪录本性"及电影与摄影/照片的"亲缘性"的强调为代表,提出关于电影画面的另一种比喻——"窗口论"。从这种对电影本体的不同认识角度看去,尽管电影画面确乎是一个限定的空间,但它更像一幅从窗内望去的风景,画框/窗框限定了人们的视域,却不意味"真实/物质世界"为画框/窗框所切割;犹如一扇窗,观者一旦变换其观看角度,他/她将获得一幅此前为画框/窗框所遮挡的景色。因此,"窗口论"者更强调开放性构图,推崇具有丰富的场面调度与具有清晰的画面纵深的、在不同景别中可能同时发生事件的景深镜头,强调以电影声

音,在此主要是画外音以暗示连续的画外空间的存在。

场面调度。另一个,准确地说是一组电影视觉语言元素是场面调度。这一元素是如 此重要,以至于在一些欧洲国家,电影导演的称谓便是"场面调度者"。所谓场面调度 这一实践及理论的概念,包含着两个层面的含义:其一,直接借自古老的话剧艺术,指 在某一电影场景中,人物与人物、人物与道具间的相对位移;其二,则是电影艺术自 身发展出的叙事、表意手段:运动的摄影机与运动或静态的人物的相对位移与关联方 式。在第二个层面上,运动的摄影机是其中的关键因素。尽管在具体的影片中大部分摄 影机运动都是复合运动,但作为一种实践理论的表述,我们可以将摄影机的运动方式分 为推、拉、摇、移、升、降、甩(摄影机快速摇动,一个基本被搁置的运动方式)。即 使在成规与惯例的意义上, 讨论摄影机运动方式在电影叙事、表意过程中所具有的相对 确定的功用,仍必须首先考虑两个因素:一是摄影机的运动速度,快速或舒缓;一是摄 影机的运动状态,平稳运动还是非平稳的运动。诸如同样是推——摄影机前移,逐渐接 近被摄体, 快速而晃动的推进所产生的视觉效果当然迥异于舒缓平滑的推进; 前者可能 产生某种侵犯、震动、乃至惊吓的效果、后者则可能如一次深情的注视、一个视觉的注 目礼,一种引导观众认同某一角色的有效方式。同样,作为前提的前提,我们对电影视 觉语言元素及电影叙事的成规与惯例的讨论,是在某种设定的理想状态之中,而暂且搁 置了电影的先决条件,资金、制片体制、技术素质等因素。同样是一处不稳定的摄影机 运动,它可能出自电影制作者的自觉追求与表意手段;但它也可能出自制片资金/成本预 算的限制, 而无法借助摄影棚和为确保摄影机稳定运动所铺设的轨道、减震器、升降机、 摇臂等价格昂贵的器械;或者它仅仅是因创作人员的技术素质和制作质量的问题而出现 的瑕疵:但它也可能是一种自觉的风格元素:一如20世纪90年代以来世界艺术电影纷纷 采用不加减震器的手提摄影方式,重新追求和创造一种新的"真实"的表述形态。

_1 [法] 安德烈·巴赞:《电影是什么?》,崔君衍译,中国电影出版社,1987年。

而巴赞所倡导的"纪实美学"中的重要手段:长镜头便极为紧密地联系着场面调度元素。所谓长镜头不仅指胶片尺数长的镜头,而是指在尺数相对长的镜头中包含着丰富的场面调度。它既是指在一个不间断的镜头中,人物与人物、人物与摄影机之间复杂丰富的运动形式,又是指对景深镜头的自觉追求。而所谓景深镜头的自觉追求,同样不仅指充分利用了第三维度的幻觉、前后景都颇为通透的画面,而且特指在不同的景别中相关而不同的事件的发生——场面调度的又一种形态。

光与色彩,既可以视为电影造型的基本组成部分,又可以视为电影视觉语言中的独立单元。光尤为如此。可以说,光是电影艺术存在的前提条件。所谓电影叙事正是"用光写作"的。而作为一个视觉语言的单元,我们所强调的,是电影场景和画面中不同光源的设置、光的不同强度、明暗对比与光影变化。这是极为丰富的电影叙事、表意手段

之所在。而我们所说的作为电影视觉语言元素的色彩,不仅是指自彩色胶片问世以来,影像的自然属性,而且是指影像色彩所必然携带的表意、修辞功能。作为电影视觉语言的色彩,必然联系着光。作为电影影像的色彩,是在不同的光源状态下的色彩变奏,我们将其称为影调。在某些电影中,色彩/影调可以成为一部影片的总体造型基调之一,也可以成为影片的意义结构的主要依托。

电影视觉语言的基本惯例。对于机位、构图、场面调度、造型、光与色彩这些基本的电影视觉语言而言,他们在某种意义上共用着一些基本的叙事与表意的成规与惯例。 我们将其简单地概括为:上与下、前与后、正面与侧面、中心与边角、大与小、静与动、分与合、明与暗、暖与冷。

所谓上与下、前与后、正面与侧面、中心与边角、大与小,是指不同的人物或景物、道具在某一电影画面、场景中的不同位置所构成的视觉陈述。作为一种惯例,在画面构图中居上方、居高处、居前景或中心处的人物/物体,同时占据着这一场景中的主动或优势地位,形成相对正面或强势的表述。居下方、低处、后景(同时要考虑是否为某些前景所遮挡的后景)、画面边角的元素则相反。而联系着机位的选取,摄影机与被摄体的相对角度:仰拍、俯拍或平视,正面、侧面或背面的呈现,则形成了另一组叙事表意惯例。相对说来,仰拍镜头形成"需仰视才见"的视觉效果,自然构成某种正面、积极、强势的陈述,俯拍镜头则以视觉的俯瞰,构成某种负面或弱势的呈现。相对而言,正面机位比侧面或背面机位的呈现更积极有力。不同的机位,同时形成了不同的景别——摄影机与被摄体的相对位置。作为一种惯例,处于相对小的景别/相对大的银幕形象所呈现的人物,较之于相对大的景别/相对小的银幕形象,更具有规定场景中的掌控力或意义呈现的肯定价值。所谓上与下的表述,还联系着场面调度:场景中人物的运动方式与摄影机的运动方式,形成相关的意义呈现。走向高处或摄影机的上升运动,表明着某种意

义的提升与光明的前景;走向低处或摄影机的下降运动,则成为某种否定的表述或灾难、困境的预示。

而所谓静与动、合与分,指在一幅画面或一个镜头中,相对于一个处于不断运动中的人物,一个始终处于静态中的人物居心理优势,呈现着某种对情境的掌控力;而分与合则指在同一场景的不同画面中,相关人物是否以种种方式分享同一画面,或始终处于不同画面的分割之中。从某种意义上说,作为一种电影叙事的惯例,分享银幕/画面空间意味着在某种程度上分享意义或心灵空间;而画面空间的绝对分立,则呈现着截然的对立或无法交流、不可通约的状态。而这一分与合的惯例,还联系着摄影机与人物的相关运动。相对而言,摄影机与场景中人物和谐的同步运动——不仅仅是一般意义上的跟拍,意味着某种积极正面的陈述;相反,某种不和谐、非同步的运动则构成相反的呈现。

明与暗、暖与冷,则在光与色彩的层面上构成叙事与表意的惯例。似乎已无须多言,明亮与暖调的场景比幽暗、阴冷的画面和场景更具有正面呈现的价值。

需要再次予以强调的是,这里所讨论的,始终只是某些带有约定俗成色彩的电影视觉语言运用的成规与惯例;然而,电影"就其本质而言,是一种新语言",所以它与其说是某种"电影语言语法"、某种金科玉律,不如说只是某些参考系数,某种为了跨越而架设的围栏。而在电影解读中,它们同样只是某种具有提示意义的参数。一个解读者,应将相关的语言元素放置在电影的叙事与意义结构中,去发现其丰富的创新与变奉形态。

电影的视点。对于叙事性作品来说,叙事视点无疑是一个极为重要而基本的支点。但对故事片来说,视点却不仅呈现在叙事结构中,它同时呈现在电影视觉语言的各元素之中。在某种意义上,我们可以称电影(电视)为"看的艺术"。看/视觉元素是电影、电视叙事的言说、讲述方式。如果说,影视艺术的基本命题是"看";那么"看什么""如何去看""为什么这样看"就成为接踵而来的问题,而"谁在看"则是问题的关键。它制约、决定着电影摄影机的机位选取(摄影机所在的位置就是心灵所在的

位置)、构图(小世界的微缩图景)、摄影机的运动(运动的摄影机是一部影片中真正的叙事人和评说者)。在绝大部分影片中,主人公同时是视觉叙事的中心:他/她是镜头、段落视点的设定依据,机位的选取与运动的方式参照着他/她所在的空间位置或心理感受,摄影机的视听呈现出他/她之所见,呈现他/她之所感。需要指出的是,电影叙事一如有史以来人类叙事艺术的各种形态,它必然同时联系着某种社会的权力结构,成为对类似社会结构的呈现或反抗。正如在日常生活或语言叙事艺术(小说、叙事诗、戏剧等)中,社会的权力结构呈现为作品中人物间不均等的话语权的占有或话语权被剥夺;在电影中,视点、视点镜头的占有与否,则成为话语权的拥有与剥夺的视觉对应物。因此,我们曾指出,故事片叙事的基本前提,是将摄影机的存在、电影的叙事行为隐藏在不同的人物视点之中,将摄影机的"观看"伪装为人物对视的目光;但事实上,在电影的叙事实践中,并非所有人物都平等地拥有话语权——占有视点镜头。可以说,在故事片的银幕世界之中,人物间的权力关系首先呈现为看与被看的关系。

经典电影,尤其是正剧与情节剧中频繁使用的对切镜头,正是实践和检视这种视点、看与被看的权力关系的恰当例证。所谓对切镜头,被直观地呈现和理解为对视镜头,它频繁地出现在两个或两组人物同在一个场景之中的段落;最为典型的,是其中的对话场面。表面看来,对切镜头分别呈现人物 A 和 B,似乎交替呈现 A 目光中的 B,和 B 眼中的 A。然而,在电影的实践或批评的细读之中,我们将会发现,对切镜头绝少呈现为对视镜头,即镜头交替呈现的双方,占据着完全对称的机位、构图及观看方式。除了在少数例外中,完全对称的镜头的相互切换,将分别出现在镜头 A 与 B 中的人物呈现为一对势均力敌的对手、生死与共的情侣或义薄云天的友人。而在多数情况下,对切镜头中的一对人物,通常只有一个人物占有视点镜头,占有着观看者的位置,而另一个人物则仅仅处于被看的位置之上。在似乎是人物 A 与 B 交替呈现在画面之中,机位与构图的元

素可能令某一人物的形体和目光轮番控制着画面,而将另一个人物呈现在一个弱势或被 动的位置上。诸如在镜头A将人物a呈现为正面、近景、间或是小仰拍机位中,而这一 机位却绝非人物b在规定场景所可能占据的空间或心理位置,因此,不是人物b眼中的a, 而是a的形体控制着画面;而在镜头B中呈现人物b,其机位却近乎完全吻合人物a在此 场景中的空间位置,如果再加诸稍大的景别、侧面、间或是略呈现俯拍的画面,便使得 镜头B完全统驭在人物 a的目光威慑之中。当然,在多数情况下,对切镜头中的权力关系 并非如此鲜明易辨,而是微妙、含蓄得多。在多数情况下,对切镜头作为电影剪辑中意 义上的匹配镜头,常常使用所谓的过肩镜头的拍摄,即在以某一人物形象为主要形象的 画面中,带有另一人物的部分形象。于是,其微妙而含蓄的表达方式可能是,当呈现人 物a的画面中出现了人物b的部分形象,便意味着这一画面的机位并非人物b的视点镜头, 即人物b可能正是被看的对象。当然,在另一层面上,过肩镜头的使用,不仅是大部分 对切镜头构成的成规,而且也在客观上形成了此组人物在某种程度上分享画面空间的表 述:因此,完全分立/不使用过肩镜头的对切段落,作为特例,才成为创作或解读中的重 点。如果说,看与被看,形成了电影叙事中的权力结构的呈现,那么,被看的方式,则 作为所谓"青睐"与"白眼"的对应,成为电影、电视叙事评判的主要途径。通过对不 同的人物在同一场景或不同场景中所获得的相对视觉呈现的方式的参照, 电影得以勾勒 人物在银幕世界中的地位、心理体验, 传达电影叙事人的价值判断。

而作为叙事结构支点的叙事视点,同样联系着电影、电视的视觉结构。一如其他叙事性作品,一部影视作品的叙事、视觉结构的首要问题,同样是叙事视点的确定;而视点一经确定,它便将影响故事呈现的各个方面。如上所述,电影叙事隐藏起叙事人、叙事行为与摄影机存在的基本成规,使得绝大多数影片呈现于全知视点之中。那姑隐其形的摄影机,事实上充当着无所不在、无所不知的"上帝";同时,作为这一成规的实践,

这位"上帝"仍必须将自己隐藏在人物视点的背后,于是故事的主人公便成了影片中的视觉中心,成了观看行为的发出者,成为被(摄影机/观众)看的主要对象。而随着电影、电视叙事艺术的长足发展,不同形态的人称叙事,所谓自知视点、次知视点、旁知视点的叙事开始出现在影视作品之中。

我们知道,不同于全知视点,在人称视点叙事中出现了人物化的叙事人,于是故事 的呈现方式、价值评判便不再具有不可质疑的权威特征。读者/观众可以在不同程度上 认同于这一人物化的叙事人,也可以在不同程度上质疑这一叙事人的叙述。其中,所谓 自知视点,即第一人称"我"的叙述,是指人物讲述自己的故事。故事中的"我"与讲 故事的"我"形成了微妙的参差与对话,故事中的一切仅仅是"我"之所为、所想、所 感。次知视点,则是指讲故事的"我"是故事中一个重要的人物,但并非故事的第一主 角、于是第一主角的故事呈现在某一个人的观察、参与与评判之中。次知视点和旁知视 点相当接近,其不同仅在于,所谓旁知视点中的叙事人,与故事情境和故事中的主人公 的关系更加疏离,讲故事的"我"更多地作为一个旁观者在讲述着他人的故事。不同 于小说叙事,在影视作品中,狭义的自知视点几乎无法实现。因为,只有当电影摄影机 "化身"为叙事人/"我"的目光时,它才可能实现"电影的"自知视点。世界电影史上 绝无仅有的一次尝试,使得影片《湖上艳尸》(导演蒙高茂菜,1946年)作为失败的一 例记入了史册, 并成为每一位讨论电影叙事的理论工作者必然引证的例子。在这部影片 中,摄影机在完全的意义上充当了主人公——一名侦探的眼睛,除了在光洁的玻璃窗或 籍子面前,他始终不曾在画面中出现。这一大胆但毕竟失败了的尝试向人们揭示出:尽 管摄影机能以十分巧妙而逼真的方式模仿人眼对事物的观察,然而一旦它彻底成为人物 目光与视域的替代物时,它的机械与"客观"特征便暴露无遗。人眼,作为永远被不同 的心灵涂抹着不同色彩的"透镜",事实上是电影摄影机所无法模仿与重现的。也通过 这失败的一例,我们清楚地认识到,电影的叙事永远是在双重视点与双重视域——人物 "看"的"主观"视点镜头与摄影机"看"人物的、"客观"的非视点镜头的交替呈现中 完成的。

因此,影视作品中的人称叙事,只能是某种意义上的次知或旁知视点的叙事。即使在为人物化的叙事人贯穿始终的影片中,也始终存在着另一个构成影像的因素:一个隐形的全知叙事人。严格说来,设置了人物化叙事人的影片,便意味着影片的全部场景,至少是绝大多数场景都应以此一人物的在场、目击为前提。由于影视是一种视听艺术,而视觉语言在其中占有绝对优势的地位,所以除了采取特殊的视觉呈现方式,或作为一种结构性的因素,人物化的叙事人除了其在场目击,无法以视觉形象"转述"他/她不曾目击的场景——除非作为某种主观想象的呈现。

电影的声音。相对于电影的视觉语言说来,电影的声音/听觉语言要简单得多。这或许由于基本的电影(视觉)语言元素,在电影的默片——"伟大的哑巴"的时代已基本成形。一个著名的说法是,"自格里菲斯以后,电影语言便没有真正的发现"。——直到20世纪60年代,戈达尔以他的原创而富于颠覆性的电影书写再次更新了电影视觉语言的构成。从某种意义上说,电影中的声音元素始终受到丰富的视觉语言元素的压抑,而没有得到充分的发展。

可以说,电影的声音,是电影语言中最具有现实主义特征的元素,因为声音空间是一个具有连续性的空间因素;声音成为一个勾勒银幕空间形象,并拓展其画外延续的空间世界的重要因素。同时,声音又可能是电影语言中非现实主义,乃至反现实主义的元素。因为电影的对白无疑可以被直接用作某种说教工具或意义的传声简。重要的声音元素之——音乐,尤其是其中的所谓主题音乐、情绪音乐及插曲,事实上可能成为电影中最具有诱导性乃至暴力性的因素,它可能遮蔽到电影画面丰富的多义性,而赋予其单

一的倾向与意义。因此,所谓商业电影与艺术电影的浅表层的区别之一,便是对白、主题、情绪音乐的滥用与对白、音乐使用的极端节制或高度风格化。

对白。毫无疑问,对白是电影声音元素中重要和基本的因素。在故事片中,对白这一元素同样可以细分为对白、(内心)独白、旁白,其和所有的电影声音一样可以分为画内、画外音。简单说来,除了特殊的、追求高度风格化的影片,电影的对白应是高度口语化、个性化与情境化的;除了在极为特殊的情形下,电影对白构成的基本成规,是避免声画叠用,除非它在表意层面上以彼此重复的画面与声音构成了特殊的风格或表达出不同的意味。

音响(效果)。事实上,是音响,而非对白,是电影听觉语言中最重要的元素。音响作为现实主义的因素赋予并强化了银幕世界的真实幻觉。也正是所谓电影的音响或音响效果,划分出电影声音制作的不同方式:录音(前期声)、配音/拟音(后期声)。从某种意义上说,电影声音,不时成为摄影机重要的运动动机之一。一个多少矫枉过正的说法是,相对于大千世界所可能提供的丰富的声音,画面所对应的视觉呈现手段极为单调。因为声音可能提出无数种问题,而摄影机始终只给出一个答案:在这里。这段话所说的,是某种声音元素的介入常常成为静止的摄影机开始运动的动机,而类似摄影机运动常常以发现、呈现出声源所在为目的。

音乐。如上所述,音乐无疑是电影声音中重要而又游移的元素。在某些电影中,电影音乐可以成为影片的灵魂,但也可能仅仅是苍白无力的视觉形象的填充物。而更多的情况下,它成为强化或确定影片的情感基调乃至价值评判系统的强制性手段。在很多时候,电影音乐可以在某种程度上脱离影片而作为独立的音乐作品存在。避免音乐的外在与强制性的方式之一,是所谓的"音乐音响化"——尽可能地在叙事情境中获得有声源音乐,即在电影场景中为音乐的出现提供情境依据;或者将音乐内在地结构为电影叙事

的单元。

另一些电影视觉语言的元素,并非出现在电影前期拍摄,而是在电影的后期制作之中。

剪辑/蒙太奇。所谓电影的剪辑亦称蒙太奇。蒙太奇这一概念的基本含义,便是将片片断断的胶片组合为一个完整流畅的时空连续体的过程。然而,这一概念同时联系着电影史上一种特定的电影实践:苏联蒙太奇学派的电影理论、美学观念及其艺术实践。对于苏联电影学派来说,蒙太奇这一概念包含着对电影叙事、表意方式的不同界定。蒙太奇学派认为:其一,单镜头不表意。其二,两镜头的组接,其意义不是两镜头相加之和,所谓1+1大于、不等于2。其三,电影的意义,产生于镜头与镜头的组合与撞击之中。20世纪后半叶,巴赞的"完整电影的神话"和"纪实美学"的理论与实践在艺术电影领域中渐次取代蒙太奇;而苏联蒙太奇理论作为一种实践理论,渐次剥离了其原有的意识形态色彩,而更多地在MTV、影视广告中显示其实践的功能意义,逐渐失去了其作为电影叙事、表意的基本语言语法的地位。正是蒙太奇学派的理论凸现了电影剪辑的功能:它并非仅仅是电影制作中的工艺过程,而是一处电影美学的创造性空间与电影叙事的诸多成规惯例得以确立并发挥其功能的场域。

如果我们姑且将苏联蒙太奇学派的理论与实践称为狭义蒙太奇,那么广义的蒙太奇便指称着一般意义上的电影剪辑过程。电影的剪辑过程将通过"分镜头"把分解、片段化的空间重新组合为一个在连续的时间/情节发展中呈现的"完整"空间。这不仅是一个在连续的时间幻觉中"复原"一个"真实"空间的过程,而且是创造、建构出一处迷人的幻觉时空的过程。在极端的例证中——诸如运用"蒙太奇地理学"或高科技电子技术,最后出现在银幕上的逼真的银幕空间形象,原本是子虚乌有。可以说,影片是在剪辑中诞生的。

就电影剪辑而言, 若干基本的成规如下:

轴线。首先,电影的剪辑,大都恪守着镜头与镜头组接间的"轴线原则"。所谓轴线,是指与摄影机镜头焦点的垂直延长线做一水平切线,形成一个180度角。依照所谓轴线原则,要求同一场景中的相邻镜头,其机位选取应限定在这180度角之内。这样才能保持着视觉呈现/观看中的清晰的方位感与连续性。当人们必须在同一场景中改变其轴线位置时,通常采取的是插入一个机位"骑"在轴线上的镜头或一个空镜头。否则,将造成视觉呈现与观看的空间错乱感,即"跳轴"。

匹配镜头/配切。按照轴线原则与叙事、人物视点依据而形成的镜头匹配的成规,是制造时空连续感的重要手段。诸如在大部分的故事片或电视剧(尤其是在所谓正剧与情节剧)中,镜头组接的基本依据是三段式的:全景镜头交代空间环境,双人中景给定人物关系,对切镜头/中、近景或特写镜头的正、反打展开故事情境。作为一种成规或曰滥套,禁止使用两极镜头——全景切近景或特写。但我们已经提到,一部电影艺术发展史,便是一部打破成规、跨越围栏的历史。在先锋电影或艺术电影中的极端尝试与僭越,一旦获得成功,便会很快为主流商业电影所采用,由一种语言的反叛和反叛的语言,转化成一种"无害"的新语言形态。两极镜头便是如此。20世纪60年代以后,它成为一种电影叙事中新的惯例:跳切。

平行蒙太奇。所谓平行蒙太奇无疑是电影叙事惯例中最为著名且重要的一种。它指的是在不同空间中同时发生的、相关叙事线索的交替呈现。诸如追逐场景中追、逃双方;诸如迫在眉睫,即将降临在主人公身上的灾难、威胁与正在赶来的营救者。在平行蒙太奇段落中,通常是从彼此密切相关的不同叙事线索的相对从容的交替呈现,发展为镜头渐次缩短,切换渐次频繁急促,直到两条线索重叠在一起。由于平行蒙太奇最为突出的例证是在商业类型片、尤其是动作片中千钧一发的时刻,救援者赶到的高潮段落之中,

它也因之以"最后一分钟营救"而著称。这是电影叙事艺术中一种最为"古老"却青春常在的叙述手段。

对切镜头。我们在电影视点中已经讨论过对切镜头的典型形态:两位或两组人物间的对话或对峙场景。对切镜头是一种基本的匹配镜头,一种影视叙事的重要惯例,因为它通常以剧中某一人物的视线/视点为中心和依据,因此成为最典型的看(观者)/被看(对象)、被看(对象)/看(观者)的复沓呈现。它也因此成为一种不受轴线限定的镜头组接方式。作为一种电影创作实践的惯例,事实上相当单调的对切镜头,要求微妙的视觉调节与变奏形态。大部分的对切镜头,不仅在景别与构图上追求更为细腻的构造,而且大都采取冷/暖、明/暗、主/次间的参差对照。当然,这种视觉调节方式也同时必然成为电影表意的一部分。

对切镜头,也成为关于电影叙事结构的"缝合体系"的有效例证。"缝合理论"「表明,观影行为本身已然是一种阐释过程;因为我们会发现,影像意义的产生与获得,事实上是在一个逆推或曰追溯的过程之中。因为所谓镜头组接的视点依据常常是镜头A:一个"无人称视点镜头",它可能没有(可确认的)意义;继而,反打镜头B中出现了观看主体,镜头A便参照观看主体而赋予了意义。同样我们也可能首先在镜头A中看到一位观看主体,继而在镜头B中看到他/她所瞩目的对象;镜头B的内容解释了镜头A中的观看者在这一场景中的位置,揭示了他/她的内心活动。当然,作为当代电影理论重要论述的"缝合体系"所表述的不仅如此。其重点在于以此为切入口,揭示电影的"缝合体系"正是通过对切镜头结构成功地隐藏起摄影机,隐藏起叙事/话语行为的痕迹,从而通过诱导观众对情境中的观看者、观看视线一视点的认同,成功地实践其"意识形态腹语术"的功能。我们将在"意识形态批评"一章中对其进行深入讨论。

在银幕世界中,一如完整连续的空间常常是一种电影魔术所创造的幻觉,时间的呈

现同样在电影中获得了最为自由而富有创意的呈现。应用于电影剪辑的诸种成规惯例,许多联系着时间的重构和创造性呈现。在某些情况下,正是时间的呈现,成为影片的真正主题。

闪回与闪前。所谓闪回是指前于被述时间发生的场景插入到影片情节的顺时叙述之中。这是电影呈现追述与回忆/记忆场景的特定方式,也是电影建构、呈现心理时空的诸种方式之一。然而,闪回并非仅仅是一种补充情节前史、解释事件脉络的便捷方式,相反,闪回的使用不仅应具有充分的情境与心理依据,而且应成为叙事、意义结构的有机组成部分,应获得视觉呈现上的特殊处理。简单说来,闪回段落应多少区别于顺时叙述的段落与场景,成为一个可以在视觉上予以辨识的特殊段落;同时,闪回段落进入的切点——剪辑点的选择,便成为一个极富挑战性的课题,同时也是解读时应予以特别关注的要点。在结构性、创造性应用闪回叙述的影片中,相关剪辑点的选择,无疑是把握叙事、意义结构,展现或阐释人物行为逻辑及文本/话语逻辑的关键点之一。

较之闪回,闪前是预述尚未发生的事件、展现尚未到来的时间,较少为影视的叙事 所应用,除了在特殊类型的要求与特定风格的诉求或相对繁复的叙事结构之中。

电影的光学标点:渐隐、渐显、溶(叠化、长叠化)。我们可以将电影镜头剪辑中过渡性的光学手段视为电影叙事的标点。其中渐隐、渐显、溶,以不同的方式成为电影中的时间省略法,意味着一段时间的流逝。我们也可以将其视为电影叙事中的删节号、省略号,或"另起一段"。所谓渐隐,通常是指一个叙事段落终结时,画面渐渐隐没在黑暗之中。渐显则相反,通常是一个叙事段落起始时,画面从黑暗中渐次亮起。作为一种惯例,渐隐和渐显常连续使用,表明此间有一段"略过不表"的时段,或表明一段相对于叙事情节而言的无为时间的省略。然而,这种电影特定的标点、省略号,也同样作为一种视觉语言内在地介入电影的叙事与表意之间。当一个场景缓缓地渐次隐入一片黑

_____ [法] 让一皮埃尔·乌达尔:《电影与缝合》,鲁显生译,载张红军编《电影与新方法》,中国广播出版社,1992年,第259—273页。

暗之中的时候,它同时可能传递着某种不祥的预感、某种前途未卜的忐忑。当两个相邻场景的尾、首镜头叠印在一起,前者渐次淡去,后者渐次明晰时,我们称之为"溶"。它表明一段时间的消失,或传递着一份余音袅袅的心理或时间体验。

至此,我们仅仅在约定俗成的意义上,对电影的叙事语言——成规与惯例,做了一个极为粗略的介绍。可以说,对电影语言的系统而深入的理论研究,肇始于第一电影符号学。电影符号学的最初尝试,参照、类比着自然语言,依据结构主义之父、瑞士语言学家索绪尔的论述与法国理论家罗兰·巴特的符号学理论,建构着电影语言学。这一尝试却成为一次失败。如开篇所述,第一电影符号学以其科学证伪的十年意识到,电影语言无法直接、简单地类比于自然语言。它不是一种语言系统,而是一种有理据的符号,而且我们无法确认其最小单位。但在这次失败/证伪之上,麦茨建立了他关于电影的大组合段理论。将电影叙事、表意而非电影语言的基本单位确认为"独立语义段"。

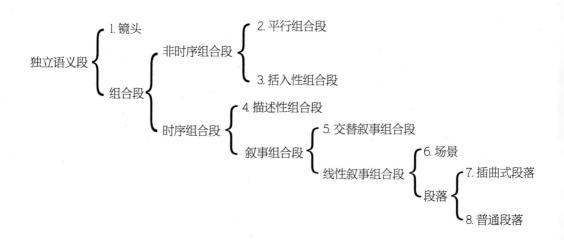

依照麦茨的思路, 电影叙事的基本单位——独立语义段, 在电影文本中具有八种形态:

l. 镜头:指单镜头,呈现了具有相对完整、独立意义的影像;或长镜头:一场戏在 一个镜头内发生。

与具有独立意义的镜头相平行的,则是组合段,若干镜头构成了一个相对独立的 叙事与意义段落。而电影叙事组合段的两种基本形态,分别是非时序组合段(其中的镜 头组接具有时空交错的特征)和时序组合段(其中的镜头、场景依据连续的时空予以呈 现)。非时序组合段的两种类型分别是:

- 2. 平行组合段:在麦茨的论述中,平行组合段不同于平行蒙太奇,意指两个以上场景交替呈现,但其时空关系并不具有确定无疑的直接相关性。
- 3. 括入性组合段:打破连续的时空叙述而插入的一个段落或场景,其最典型的例子是闪回或闪前。

时序组合段的分类则更加丰富:它首先分为描述性组合段和(一般)叙事组合段。

- 4. 描述性组合段:指若干镜头构成对某一时刻、场景的描述和呈现,相当于文学书写中的环境描写或背景交代。
 - (一般)叙事组合段则进一步分为:交替叙事组合段和线性叙事组合段。
- 5. 交替叙事组合段:相当于我们通常所说的平行蒙太奇,指在两个不同空间、同一时间发生的相关事件的交替呈现。

而线性叙事组合段则再细分为场景和段落。段落则划分为插曲式段落和一般性段落。

- 6. 场景:指不同的镜头连续呈现同一空间。一个叙事段落在同一空间内完成。而段落则意味着一个叙事、意义段落在不同空间内展现。
 - 7. 插曲式段落: 指这一段落中发生的事件与主要情节没有直接的密切相关性。
 - 8. 普通段落: 指一般性段落。

我们将在此后的章节中进一步说明,第一电影符号学意味着现代电影理论的开端,意味着电影理论的结构主义时代的开启。它不再是一种创作、实践理论——尽管毫无疑问,现代电影理论将电影视为一种社会实践、一种表意实践,而电影理论与批评,是一种与之平行而非附庸的表意实践。第一电影符号学,尽管以建立严格意义上的电影语言学的失败为开端,但它却同时在另一层面上强化了对电影语言、电影符号的重视。因为从符号学的角度来看,任何表意实践,都首先建筑在其能指(媒介)的展开方式之上。

下面,我们首先通过伊朗电影《小鞋子》——一部情节结构单纯而清新感人的影片,初步进入对电影语言、电影叙事的讨论。

第二节 伊朗电影与《小鞋子》的叙事结构

从某种意义上说,《小鞋子》是一部非常典型的伊朗电影。准确地说,是一部在

国际视野中、在环球电影舞台上具有典型特征的伊朗电影。20世纪八九十年代之交,伊朗电影导演阿巴斯·基亚罗斯塔米的作品开始在欧洲国际电影节上出现并频频获奖,使他迅速成为国际电影艺术大师之一。阿巴斯·基亚罗斯塔米的崛起作为一个重要契机,与伊朗国内政治文

化格局相呼应, 带动了伊朗电影新浪潮的出现。

如果对伊朗电影新浪潮作一个粗略的概括,那么其影片的主要特征是低成本、小制作,多以孩子为影片的主角,通过孩子们的目光呈现底层人的世界。影片的叙事动机和情节线索大都极为单纯,乃至微末,叙事基调则充满了苦涩的柔情。不同于多数第三世界国家导演在欧洲国际电影节上获奖的作品,伊朗电影新浪潮初期的作品,都是体制内制作。尽管和许多第三世界国家一样,伊朗有着相当严格或称严苛的电影审查制度,但伊朗电影新浪潮前期的作品,却不仅在体制内制作,而且较少与伊朗电影的审查机构发生冲突与摩擦。换言之,这些在国际视野中获得普遍赞誉的作品,同时成功地规避了审查制度中关于政治、社会、宗教等诸多禁忌的因素。几乎所有这些典型特征,都集中呈现在伊朗重要导演马基·马吉迪的作品《小鞋子》之中。

《小鞋子》的英文片名《天堂里的孩子们》,犹如一阕诗行,又如同一段反讽。故事中的一对小兄妹:阿里和莎拉,聪慧、善良,善解人意而天真无邪,如同天堂中的圣

洁使者;但他们却无时无刻不在承受着底层、极度贫穷生活的重负,早早地经历着现实的磨难。影片的情节主部是一件似乎微乎其微的小事:哥哥阿里无意中丢失了妹妹莎拉的一双早已破旧不堪的小鞋子;但那是妹妹唯一的鞋子,失去了它莎拉便不能出门上学。他们不敢向父母道出真情——不仅是惧怕惩罚,更重要的是他们知道母亲卧病、负债累累的家庭根本无力购买一双新鞋子。于是,这微末的小事,便成了孩子们世界中真正的灾难与困境。他们以孩子的纯真和孩子的智慧尝试挽回这灾难,挣脱这困境。整部影片便充满了孩子们令人辛酸的徒劳的挣扎。然而,围绕着小鞋子的故事,却又始终为温暖的柔情所辉映:兄妹间的亲情默契,充满辛酸却不时盈溢着喜剧感的场景,共同构成了平凡不幸的善良人的世界。幸运中的不幸——为了给妹妹赢得一双新鞋子而全力争取马拉松比赛第三名的阿里,"不幸"地赢得了第一名,因此断送了小兄妹俩梦想、渴望中的"救赎"。那冠军的奖杯成为令阿里绝望、无颜面对妹妹的耻辱。整部影片充满了含泪的微笑、辛酸的温馨。

我们首先参照麦茨的组合段理论,对影片的叙事做一个简单梳理,以清晰地展示这 部影片的变奏曲。

- 1. 序幕,段落:9岁的阿里为妹妹莎拉修补好水粉色的小鞋子,为家里购买了饼, 在赊买土豆时,小鞋子被人误认为垃圾收走。阿里丢失了妹妹的小鞋子。
- 2. 段落:惊恐的阿里回家时遇到逼租的房东辱骂生病的母亲,他告知妹妹,许诺找回鞋子。
 - 3. 段落: 阿里奔出去找鞋,未果。
 - 4. 段落: 夜晚, 阿里受到父亲的责骂, 他恳求妹妹和他分穿旧球鞋。
- 5. 段落:翌日清晨,莎拉穿着哥哥不合脚的破球鞋前去上学。体育课上,穿皮鞋的同学跳远跌倒,老师鼓励穿球鞋让莎拉略感释然。

- 6. 段落:阿里在巷口焦急地等待着妹妹/鞋子前去上学,尽管莎拉奔跑回来,阿里还是迟到了。
- 7. 线性叙事组合段:兄妹俩洗刷球鞋。晚上,全家人聚在一起。雨夜中,莎拉唤醒阿里取回小鞋子。
- 8. 线性叙事组合段: 莎拉因课堂测验延误了时间,在跑回家的路上鞋子落入水沟。 阿里责备妹妹。他再次迟到,遭到教务长训斥,但他的作文得到高分。在回家路上,他 碰到妹妹,将老师奖励的圆珠笔送给妹妹,兄妹和好如初。
 - 9. 插曲式段落: 阿里将妈妈烧好的汤送给邻居。
- 10. 线性叙事组合段: 莎拉在操场上发现有人穿着自己丢失的小鞋子。她在课间休息时发现了鞋子的主人,下课后跟踪获知了她的地址。阿里因此再次迟到。教务长将他逐出学校,幸得老师说情而作罢。兄妹俩前去追回小鞋子,却发现那小姑娘的父亲是位盲人。兄妹俩默默离去。
- ll. 插曲式段落: 清真寺礼拜。父亲和阿里为众人奉茶。父亲借到一套园艺工具。回家后父亲与母亲商议假日到富人区去做园丁。
- 12. 线性叙事组合段: 父亲用自行车载着阿里穿过城市来到富人住宅区。他们一次次地按响门铃,遭到拒绝。终于,一个渴望玩伴的富人家的孩子让爷爷雇用了阿里父子。阿里和孩子相伴,父亲的劳动得到了丰厚的报酬。但在父子高高兴兴回家的路上,自行车刹车失灵,跌伤了父亲。父亲的伤情使家里的情形雪上加霜。
- 13. 段落: 莎拉下课后向家中奔去,不慎失落了阿里送给她的圆珠笔。盲人家的小姑娘拾到笔,但没有追上莎拉。
- 14. 场景:学校操场上,老师宣布即将举行城市学生马拉松的消息。阿里看了看自己的破球鞋,在心里放弃了报名。

- 15. 插曲式镜头: 盲人家中, 小姑娘取出拾到的圆珠笔, 珍爱地用它试写作业。
- 16. 场景: 学校操场上, 盲人家的小姑娘将圆珠笔还给莎拉。
- 17. 场景: 盲人给自己的女儿买了新鞋。同时, 阿里的父亲也在鞋店外看鞋。
- 18. 场景: 盲人之妻用曾是莎拉的小鞋子向收废品的老人换了洗菜筐。
- 19. 场景: 盲人家的小姑娘穿了新鞋上学,遇到莎拉。莎拉再次获知自己的小鞋子已无法追回。
- 20. 线性叙事组合段:阿里在教室中看到操场上马拉松赛的预选。下课后老师公布参赛名单和比赛预定的奖品。第三名的奖品:一双运动鞋攫取了阿里的目光。他前去哀求老师让他参赛。在流泪恳求和测速之后,阿里获准参加。他奔回家中告诉妹妹喜讯。
- 21. 叙事组合段:马拉松赛场。阿里在奔跑。平行插入镜头:莎拉逐日奔跑回家。阿里获得了领先地位,让自己保持在第三名的位置上。但追上来的同学绊倒了阿里,阿里再次追赶时进入冲刺,在奋力追赶之时,阿里冲过了终点。人们告知他得了冠军,阿里留下了绝望的泪水。
 - 22. 插曲式镜头: 阿里的父亲为家中购物。
- 23. 场景:阿里回到家中,无颜面对妹妹期待的面容。当莎拉失望离去之后,阿里独自将自己满是水泡、血泡的双脚浸入院中的水池。

在这一依照大组合段理论排列的一览表中,我们可以看到,影片有着严格的顺时、线性叙事结构,只有马拉松赛的途中,当阿里显然抵达了疲劳极限,开始被人们超过时,插入了妹妹莎拉为了及时把鞋子"传递"给哥哥而拼命奔跑的镜头。所有段落首尾相衔,从容而缜密;除了线性叙事组合段(12)——一个自卓别林的《寻子遇仙记》到德·西卡的《偷自行车的人》,已成为某种贫贱父子情趣盎然的都市悲喜剧模式的段落外,每一个独立语义段:段落、场景、镜头、组合段,紧密地围绕着妹妹的小鞋子——这一极

为细小,几近单薄的叙事线索,不断变 奏出新的叙事动机和叙事线索。

序幕,段落(1)以一个长镜头(片头字幕衬底)从容地呈现修鞋师傅一丝不苟地修补着莎拉那已经开绽、破旧的小鞋子,而后,年仅9岁的阿里拿着妹妹的鞋子,在为家中赊买土豆时,如雷轰顶般地发现自己丢了妹妹的鞋子。影片在第一时刻将观众带入一个底层社会的图景之中,带入一个孩子纯真而无助的世界,带入一个微不足道、却对孩子们说来构成灾难的情境之中。孩子们恐惧着父母责骂,同时又早熟地分担着家庭压力。小兄妹达成默契,他们将分享阿里那双同样破旧的球鞋,共同保守这一鞋子丢失的秘密。接着叙事线索转换成莎拉必须穿着哥哥不合脚而破旧的球

《小鞋子》海报

鞋的羞耻感和每每因莎拉即使拼命奔跑仍不能及时回家,造成阿里——无疑是一个优等生——上课迟到的焦虑。一次次插曲性的变奏——小兄妹俩快乐地洗净那肮脏的球鞋;深夜从大雨中"抢救"被淋湿的球鞋;过大的鞋子从奔跑的莎拉脚下落入水沟,阻塞在石桥下,幸蒙好心人相助;小兄妹的拌嘴与和解。而后剧情似乎即将发生戏剧性转折:莎拉居然在学校操场上发现有人穿着自己的小鞋子,但这一发现却不能救小兄妹脱出

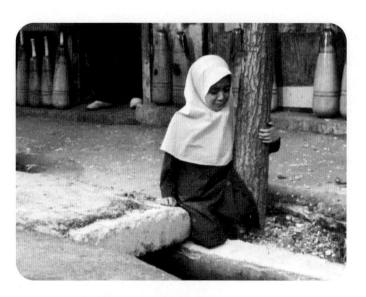

困境:出自对处境更为艰难者的同情,他们无言而沮丧地放弃了收回小鞋子的努力。情境再一次出现亮点:前往富人区打工的收获,让阿里大胆向父亲提出了给妹妹买新鞋的提议,这在父亲是白日大梦——买新家具、新冰箱,甚至改租大房子的未来设想中,如此微不足道而且可望可及。然而,刹车失灵的自行车事故将这美妙前景变为现实噩梦。情节再次变奏——盲人家的小姑娘竟拥有了一双新鞋,但莎拉的小鞋子却再次无法追回。一个期待中的幸运转折悄然介入:马拉松赛的消息开始编织在剧情之中,直到特写镜头——阿里期待和兴奋的视点中——奖品列表中的一双运动鞋的字样。影片的高潮戏,也是这部由细节、日常生活场景、孩子们单纯而微妙的心理波动组成的影片中最长、最为完整的情节段——比赛及其悬念:阿里能否赢,重要的是能否赢得第三名而非冠、亚军,干脆说,是能否赢回一双新鞋子,便构成影片最为激动人心又催人泪下的场景。而阿里的全胜成了他的失败——他赢得了冠军,失去了得到新鞋的莫大期待。孩子们为改

变自己艰难、尴尬处境的努力再次成为徒劳。特写镜头再次为奖品桌上那双崭新的运动鞋所充满,依旧是阿里的视点,却是他绝望、自惭而无助的目光。继而,是影片的尾声:颓丧、"耻辱"的胜利者阿里回到家中,抚慰他的只有池中的游鱼。然而,作为一部充满苦涩柔情的情节剧,影片安排了救赎的出现。不同于好莱坞电影的大团圆结局——没有父母终于理解了可爱而出色的阿里的场景,没有孩子们终于得到了新鞋子的狂喜,只是一个似乎不经意的插曲:显然拿到了薪水的父亲为家中购物,中景、而非特写镜头中,摄影机90度摇拍,将摄影机由自行车旁的父亲摇向自行车尾的购物筐,观众可以依稀看到筐中并排放着一双红色的小皮鞋和一双雪白的新球鞋。于是,尾声中,阿里艰难地脱下鞋子,我们看到那为小兄妹共同穿着、每日奔跑、刚刚经历了漫长的马拉松赛的球鞋已彻底破烂,磨穿的鞋底从鞋帮上脱落下来;但此前的插曲式镜头——父亲车筐中的新鞋,已将这一细节转换成充满爱怜的温情,而不再仅仅携带着伤痛的意味。

在《小鞋子》中,小兄妹俩、尤其是哥哥阿里无疑是故事的绝对主角,是叙事的中心和影片视觉结构的中心。但同样有别于好莱坞电影的叙事成规、又遵从着性别书写的惯例,影片中的小兄妹更多地被放置在被看、而不是观看者的视觉位置上。多少带有纪录片风格的手提摄影机跟拍场景,将小兄妹置于纪录对象的位置上。可以说,他们成为这幅催人泪下的伊朗社会底层画面中清纯迷人的风景。而这一视觉呈现方式的结构性设定,同时呈现了阿里、莎拉兄妹在社会生活中低下而微不足道的位置。一如他们的年龄和他们的家庭、他们的社区不可能赋予他们哪怕极为微小的权力位置,他们因此也无法在影片叙事中占有任何视点权——主动观看的空间。有趣的对照是,在影片中,阿里更多地呈现为一个行动主体,他和妹妹一起共同背负起母亲卧病时的家务重担,在一次次焦灼地等待妹妹/鞋子、努力按时到校,徒劳地试图为妹妹找回/赢得一双新鞋。他没有闲暇、没有权力去观看。相反,莎拉被赋予了有限度的观看/视点镜头。一次次复沓出

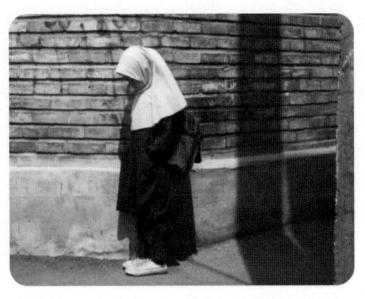

现的场景——在莎拉必须穿着哥哥的大鞋走向学校、度过校园时光的段落中,出现了莎拉的视点。那是一个小姑娘焦虑的目光——点点自尊与虚荣、巨大的羞耻感和无助,让她不断将目光投向自己无处躲藏的双脚,投向同学们一双双色彩各异但合脚、间或崭新、漂亮的女童鞋。段落(5),近景镜头中,打开的院门间伸出了小姑娘怯生生的头,她向外望去,反打,清晨的小巷中空无一人,镜头切为莎拉迟疑地迈出了大门。小全景镜头中,忐忑不安的小姑娘沮丧地低头走来,停在小巷口上,近景,莎拉注视着画外前方,反打,全景画面中同学们纷纷跨入校门,切换为莎拉的小全景,她低头看向自己的鞋子;莎拉匆匆地跟在同学后面进入学校,摄影机跟拍。体育课上,近景,莎拉忧伤、紧张的面容,低垂着目光,反打,摄影机摇移过同学们脚上一双双各色皮鞋、运动鞋,镜头切换,特写镜头中,穿着哥哥脏球鞋的双脚紧张地向后缩。当小全景镜头中,同学

摔倒,老师表扬了穿球鞋的同学,切换为特写,莎拉终于展开了一个灿烂的笑容,切换为俯拍镜头的特写——向后缩的双脚前移,站到了正常的队列位置上。类似的特写主观视点镜头不断与莎拉相伴随,展示了孩子眼中的世界,那狭小的空间,她微末的期盼,她细微的心理波澜——拥有一双自己的鞋子,哪怕是破旧的鞋子的愿望,充满莎拉幼小的心灵。

影片极为细腻传神的是此前的一幕(段落4),劳作了一天归来的父亲,全然不知道孩子们已遭到了天大的难题(当然,如果他知道,一定意味着一顿怒骂或责打),他心疼地责怪妻子不该劳作,诅咒房东的无情,迁怒于小阿里不懂帮助母亲。孩子们便在这份紧张不安中,在父亲气愤的目光下,一边做作业,一边通过笔谈试图解决他们的困境。这一场景,建立在中景镜头中父亲不时向孩子们投来威严的目光,正面近景中分别

《小鞋子》工作照

呈现的阿里和莎拉,三个机位间切换,其中父亲是唯一占有了观看/视点镜头的角色,但父亲显然对发生中的一切视而不见。并不占有视点机位的小兄妹,却显然知晓和体认着整个场景,但他们无能为力。画面渐次转换成莎拉和阿里之间水平镜头的切换,莎拉愤怒而绝望,阿里负疚而无助;他开始恳求妹妹——不是隐瞒自己的错误,而是体谅困窘艰辛的父母。景别渐次缩小,变为大特写中孩子们的字迹。莎拉无疑被哥哥的恳求所打动,同时深知即使挨骂、挨打,也未必换来一双新鞋子——除了负债累累,家中显然一无所有;莎拉痛苦的迟疑,呈现为她细小的手指不断地抠着手中的半支铅笔,一只手——哥哥阿里的手把一只崭新的铅笔推到妹妹面前,一个无声的哀求。终于,莎拉接下了铅笔,接受了哥哥的建议和两人间的默契。另一个家中的夜景,一家围桌而坐的时刻,画面并不稳定的电视广告里出现了鞋子。画面先后攫取了两兄妹的目光,他们悄然对视——内心复杂而无奈。

影片最为精彩的段落——尾声中,先是近景镜头呈现在院中水池边忙着为小妹妹洗刷奶瓶的莎拉,画外的开门声让她回过头,意识到是哥哥比赛归来时,她的小脸上充满了期待的灿烂笑容。镜头反打,小全景中的门洞仍空荡着。终于,阿里出现了,他拖着脚步,不曾抬起头来。莎拉继续以她充满希望和询问的目光迎接着哥哥,反打,小全景中,阿里倚着墙角停在那里,低垂着双眼回避妹妹的目光。近景镜头中,莎拉的笑容黯淡了,最终完全消失,巨大的失望,使她几乎是谴责地注视着哥哥。镜头切换为俯拍中的小全景,阿里迟疑地向前走来,进入莎拉所在的画面,但仍然不肯与莎拉对视——他无法解释,他没有给妹妹带回他许诺过的新鞋子,而他竟得了第一名!画外传来了婴儿的哭声,忍受着巨大失望的莎拉紧绷着小脸走出画面——她仍必须履行她的责任,一个小姑娘在履行着的、原本属于母亲的沉重的家务劳作,留下了无地自容的阿里。

整部影片采取了并无新意、但独具匠心的段落过渡与组接,使电影叙事缜密、流畅。诸如阿里奔出去为妹妹找鞋子,而没有帮母亲洗刷地毯,为父亲不知情的责骂埋下了伏笔;而他试图翻拣垃圾寻找鞋子时,却被社区的长者叫住,让他带回礼拜用的糖块,委托父亲敲碎。这一闲笔带出下一段落的开端,镜头从父亲敲碎糖块的近景中拉开,进入我们讨论过的段落(4)。而小兄妹出神地注视的电视中的鞋广告,被出现接收问题的"雪花"所打断,当信号恢复时,荧屏上的画面是雷电交加,这画面直接切换为深夜时分窗外的电闪雷鸣。担心着鞋子的莎拉唤醒了哥哥。影片中一次次地让必须为生病的母亲分担家务而且无疑为妹妹的鞋子问题所折磨的阿里,拒绝同学叫他加入游戏、踢球的召唤;直到他以绝对优势从马拉松中胜出,我们才体认到这原本应该是一个多么爱玩和会玩的孩子。

在这部可爱单纯的影片中,小鞋子的变奏在不同段落中不断转换为不同的情感、情绪、事件序列,转换为新的叙事动机。在影片的最初部分中,小鞋子的故事呈现为莎拉

的羞耻感和阿里不断面临上 课迟到的焦虑。这两条线索 的交汇,便是小莎拉一次次 在摄影机跟拍中、在一个个 长镜头里奔过大街小巷,镜 头平行切换为焦虑不安的阿 里一次次地凝望着空空荡荡 的巷口。这也造成了小兄妹 间的口角和冲突。而当阿里 迟到,为教务长所斥责并盯 住的线索仍在延续,在莎拉

那里,这条线索转换为小鞋子的发现。当他们显然放弃索回小鞋子的希望,阿里为抚慰妹妹而转赠金色的圆珠笔,将小莎拉和穿着水粉色的小鞋子的姑娘联系在一起。当两个小姑娘显然开始建立起某种友谊的时候,那姑娘脚上的新鞋子却再次唤起了莎拉无法明言的小小怨气。当清真寺及其后的打工场景暂时将故事带离小鞋子的线索,主要线索仍在延伸——在清真寺里,阿里的工作是为做礼拜的人们整理鞋子,而当父子俩赚到了第一笔钱,阿里立刻在父亲的美好畅想中添上妹妹的新鞋子。直到马拉松赛的消息进入,引出了高潮戏。

在这部尽管充满了柔情,但无疑饱含辛酸的影片中,池中红色的游鱼成了一个鲜明的亮点,一个快乐与微笑(尽管可能是含泪的微笑)的节拍器。第一次充满欢乐的场景是小兄妹一起将男孩子肮脏的球鞋洗净,观众同时第一次清楚地看到了池中的红色金鱼;而阿里获准参赛,快乐地奔回家来告诉妹妹喜讯时,观众第二次看到了池中的红色鱼群;

最后一次,尾声中,失败的、几乎被负疚感压倒的冠军阿里坐在池旁,池中的红色金鱼如同精灵般抚慰着他肿痛的双脚、他沮丧的内心,抚慰着观众盈溢着同情而充满感伤的心。

第三节 叙事•表意•修辞

和大部分优秀的伊朗电影一样,马基·马吉迪的《小鞋子》以委婉柔和的方式触及了当代伊朗深刻的社会问题。首先是贫穷或曰严重的贫富分化问题。伊朗作为世界上重要的原油出口国而成为一个富庶的国家,但在伊朗社会的现实中,严重的两极分化却制造着无处不在的贫穷。于是,影片《小鞋子》所呈现的不仅是为孩子们的心灵所放大的忧虑和恐惧,而且贫穷中的孩子过早地被迫体认了生活的艰辛和贫穷的父母、家庭所占据的微末而无力的社会地位。影片所呈现的并非日常生活中一幕悲喜剧式的插曲,而是凭借孩子的心灵和目光柔化了的社会现实和社会苦难。

我们在影片的序幕中,不仅看到了早已破旧不堪却被孩子们悉心珍爱着的小鞋子,而且看到了小阿里显然不是第一次也不是唯一一次在菜店中赊账,因此他不能从货架上挑选蔬菜,只能在丢弃到地上的等外品中选择;也是在第一幕中,我们目睹了房东对母亲的呵斥。阿里在恼怒中对莎拉所说的话,无疑是一种真实:"你可以告诉妈妈,我也不在乎挨一顿打,可是爸爸没有钱给你买鞋,除非去借。——我以为你懂。"毫无疑问,莎拉懂,所以她才会如此痛苦地忍受着哥哥的大而破旧的球鞋,才会争分夺秒地奔回家中让哥哥能准时到校(尽管不是每次如愿);她会徘徊在鞋店那货品有限,但对莎拉来

说,如同富足乐园的橱窗外,会为电视中的鞋广告着迷,却对此默默无言。影片中两个重要段落,则相当温和而节制地呈现出那贫富分化的世界的鲜明参照:一幕是父子俩外出打工的场景。父亲的自行车载着阿里驶过的大城市中心,高楼林立、车水马龙,让阿里目不暇接;它不仅在视觉上呈现出一个与阿里居住生活的世界完全不同的世界,而且无言地告诉观众,阿里所居住的贫穷的、近乎前现代的世界,就在高度现代化的世界近旁;尽管阿里的世界尚且不是在第三世界大都市近旁举目可见的贫民窟,而仅仅是现代化进程较少恩泽的部分。真正形成鲜明的贫富对比的,则是导演以喜剧风格勾勒的,父子二人在富人区的历险。那无疑是第一次,威严的父亲暴露了他的卑微和寒酸,也是影片中唯一一次,父亲无保留地称赞自己的儿子,以他为荣,并且细心地呵护着他。事实上,导演同时暗示了阿里的父亲即使在他们所在的社区中,也只是处于社会的低下层:他的砸碎糖块的社区义务,他在清真寺礼拜之际奉茶的杂役身份。将这贫富分化的事实,清晰地呈现在观众面前的,则是马拉松赛的开篇处。首先是描述性的镜头,而后是影片中为数不多的、阿里的主观视点镜头,让我们看到那些与阿里的生活际遇有天壤之别的

孩子——围绕着他们的明显富有的家长,孩子们身上光鲜的运动装,不断为孩子送上的食品和饮料,自豪而呵护的母亲们手中的家庭摄像机……富有的母亲为孩子们系好跑鞋的近景镜头,对照着特写镜头——阿里系紧自己破球鞋的鞋带。

然而,至少在《小鞋子》中,导演所试图打出的高光区,尚不是社会问题与社会苦难自身,而是底层社会的善良美好,他们单纯而朴素的心灵,他们微末的欢乐与忧愁。孩子的形象永远是能有效地拨动人们间或麻木的心灵的钥匙。就故事的主部而言,失而不曾复得的小鞋子的故事,无疑是一个辛酸苦涩的故事;但影片讲述故事的方式,孩子们的内心视像,影片为这小兄妹、小鞋子的悲喜剧所提供的底景,却如同一片暖意盈盈的透镜,为这贫穷、苦涩的世界洒下柔情的辉光。影片所呈现的世界,小兄妹俩的小悲欢,无疑呼唤着同情与悲悯的观看,但那份苦涩的柔情或含泪的微笑,却同时拒绝着任何俯瞰。不仅在修辞意义上,《小鞋子》中的阿里,无疑是影片中平凡世界的小英雄(hero,同时是主人公),一个令影片的拟想观众——发达国家或第三世界的中产者间或汗颜与沉思的对象。

这是一个善良人的世界。影片自始至终几乎不曾出现邪恶或凶狠的角色。除了片头那个恶声恶气的房东,菜店的老板尽管斥骂、驱逐阿里,但他毕竟接受阿里家的赊欠;教务长尽管多少有些施虐狂的色彩,但他在马拉松赛的终点奔跑、呼喊的形象,多少使他更像个丑角而非恶人(尽管在其他伊朗导演的作品中,我们得知伊朗和其他多数亚洲国家一样,存在着极为严重的教育问题);而无论是学校中的老师,还是帮小莎拉从水沟的急流中捞起鞋子的小店老板,或是邻里间的互助亲情,都使影片所呈现的世界温情融融。影片无言地触动了人们心灵最柔软之处的,是小仰拍镜头中,小兄妹俩几乎如出征般试图去索回小鞋子,一旦发现那是一个盲人之家,便无言地放弃了他们的征讨之举;而盲人家的小姑娘尽管显然对那支金灿灿的圆珠笔爱不释手,但却毫不犹豫地将它还给

了莎拉。如果说,富人区的 打工之行,将伊朗社会鲜明 的贫富分化正面呈现在观众 面前,但此行的幸运部分是, 一个在盛夏的长日中寂寞地 渴望着玩伴的富人家的小男 孩,为阿里的父亲带来一位 慷慨的主顾。而父亲在烈日 下劳作的场景,伴着阿里和 小男孩游戏的欢乐。当他们 离去时,阿里亲切地注视着

在摇椅上熟睡的孩子,拾起地下的毛绒玩具,轻轻地放在他身旁。这无疑将此间残酷的 贫富对照推到了主要视野的边缘,将柔情再度放置在"画面"的中央——一个甚至没有 怨,遑论怒的表述。这间或是《小鞋子》一度在奥斯卡最佳外语片的候选者中获得响亮 呼声的原因之一。

在这个关于小鞋子的苦涩故事中,导演极为精到地以不时插入的欢快、喜剧或温情的段落,张弛得当地把握着影片的剧情与叙事节奏。在画面相对幽暗、情绪相对压抑的段落之后,导演十分自然地转入了小兄妹一起洗刷鞋子的场景(组合段7):明亮通透的画面、构图略去了小小院落中的贫穷气象,而突出他们身边的盆栽、铮亮的黄铜水龙头,两人快乐地吹起肥皂泡,映出彩虹的色调漫天飞舞。兄妹俩灿烂地笑着、深情默契地对视。在整部影片中,导演凸现了孩子的形象,尤其是阿里那清澈的眼睛,那盈盈在眶中的泪水,以及莎拉那展露的笑容,会瞬间照亮她的整个面孔。

从某种意义上说,影片正是通过孩子的视野和孩子的体认柔化了贫穷与苦难的图景, 将第三世界普遍的苦难转移为孩子的内心体验。可以说,这也正是后冷战时代,在国际 视野中重新言说社会苦难的方式与途径的变化之一。尽管从表面看来,类似的方式颇为 "古老"。于是,在影片中,凸现的不是贫穷造成的灾难和苦涩,而是孩子微末的心愿 和承受的委屈。诸如我们已经讨论过的,莎拉注视同学的鞋子和试图藏起自己双脚的镜 头,将贫贱的悲哀转移为小姑娘爱美的"天性";诸如阿里为妹妹的小鞋子所做的一次 次挣扎遭到"大人们"的误解。父亲会呵斥他:"儿子,你9岁了,只知道吃、玩、睡 吗?"——而我们看到,他谢绝了所有的游戏,几乎激怒了他的同学。这也造就了一个 喜剧插曲——收到他拒绝字条的同学,激动地起身喊着:"这可是决赛!"而忘记了自 己置身在课堂上。教务长责骂频频迟到的阿里: "不守规矩,不负责任。" ——而我们 看到只有9岁的阿里或许比父亲更为清晰地体认着家庭的困境,试图全力地分担起生活 的重负。在打工受伤的父亲和母亲谈话之后,镜头切换为一旁躺着的阿里。冷调、黯淡 的光区中, 显然在倾听父母交谈的阿里, 默默地睁着眼睛, 满脸忧伤。我们看到他孩子 气地流着泪哀求体育老师让他参加马拉松比赛,似乎只是个参赛心切的孩子,而我们 知道是怎样的动力让阿里一度放弃这无疑令他怦然心动的比赛,此时又让他如此固执 地坚持。

影片中的高潮戏——马拉松赛的段落,视觉节奏与叙事推进跌宕有致,堪称完美。校园生活中的体育赛事,原本是相当"古老"的电影题材。导演也似乎并没有为此提供更多新的视觉呈现,但这一段落中的每个元素都极为到位,充满张力、动人心弦。比赛开始之时,导演使用了几乎是新闻纪录片式的拍法。发令枪响处,不同机位的大全景呈现奔跑中的马拉松赛的选手们,我们无从发现或寻找到阿里的身影。接着,在渐次接近的小全景、中景镜头中,我们看到了阿里一闪而过的身影,似乎是纪录的摄影机偶然地

捕捉到了他的身影,他在众多参赛者的队列中。渐次,小全景、中景镜头开始锁定阿里跟拍。我们看到他在奔跑、在过人;连续的画面中渐次出现短暂的升格拍摄的画面:某些时间被放大,开始呈现出重要或艰难的意味。显然,阿里的拼命奔跑更快地将他带到了身体的疲劳极限,他身后的孩子们开始一个个超过他。此时,影片第一次出现非时序性的切换,疲倦了的阿里奔跑的小全景画面交替切换为莎拉从学校奔回的小全景画面,似乎妹妹就在阿里身边带跑。接着兄妹的交谈、相互的责备声切入;我们看到阿里提速了——为妹妹赢得一双新鞋、补偿她受到的委屈,成了新的驱动力。阿里突破了疲劳极限。他迅速地过人,不久将所有选手甩在自己背后。此时妹妹怀疑的提问再次出现:"要是你得不了第三名呢?"阿里的回答:"我一定能。"显然,阿里记起了,他的目的不是获胜,而是第三名,那样才能为妹妹赢得新鞋子。于是,他开始调整自己的速度。升格拍摄的画面和正常速度拍摄的画面交替出现,前者以放大的时间呈现阿里的心理体

验:他故意减速,让后面的同学超过他,当然,只能允许两个人超过。后者则成为真实场景的记录。阿里准确地成了第三名,他试图让自己稳定地保持在这个位置上。但是,在并非准确地定位为阿里、也许是领先同学的视点镜头中,我们可以看到比赛的终点依稀出现。所有人开始了最后的冲刺。自此刻,所有镜头都呈现在升格拍摄的画面:一个重要的、对剧中人和观众说来惊心动魄的时刻。与此同时,声音空间中响起了阿里如擂鼓般的、急剧的心跳声。阿里为了保持第三名而减速的时候,更多的人赶上来,他身后一个试图超过他的同学过人时撞倒了阿里,又一个孩子在此刻超过了他。在再次升格的画面中,小全景镜头里的阿里艰难起身,奋起直追,全景,五个孩子几乎跑在同一个水平面。民族器乐声响起——影片极少的、使用情绪音乐的段落之一。跑道一旁,体育老师和教务长奔跑着、呼喊着,我们听不到他们的声音。不再是第三名的问题,而是五个

孩子几乎有同等的获胜或出局的几率。阿里全力冲刺,可以看到,他以微乎其微的领先抵达了终点,摔倒在地上。其他孩子的家长纷纷涌向终点,抚慰、护理着自己的孩子。当体育老师抱起阿里,他吃力地问道:"我得了第三名?"回答是:"什么第三名?你是冠军!"这喜讯无疑是噩耗。我

们看到孩子绝望的眼睛里涌出了泪水。当老师将他扛在肩上,阿里的视点、俯拍镜头的 领奖台上,特写镜头中不是奖杯——荣誉,而是那双如此夺目的运动鞋——他对妹妹的 许诺。喜气洋洋的颁奖场景中,阿里始终在哭泣。没有人知道,他不是在喜极而泣,他 是在绝望地哭泣:他失败了,他因为赢得了冠军而彻底失败,对妹妹,他成了一个无法 宽恕的食言者。这悲喜剧式的对照,在如同上帝般的、真正的全知者——观众那里唤起了巨大的共鸣,人们在笑,含着泪微笑。于是,导演立刻以一个插曲式场景展示了父亲 车上的新鞋子。观众预先获知了阿里的得救,在观众那里,他赢得了全胜。

影片最精彩的段落,几乎可以称为神来之笔的,是尾声段落。妹妹离去之后,仍然是俯拍镜头——阿里心中的绝望、无力感和百口莫辩的委屈的视觉呈现,他落寞地脱下那彻底报废的鞋子,脱下袜子,我们看到他的脸疼痛得扭歪了,特写镜头让观众看到阿里的脚:布满血泡,有些地方几乎磨烂了,一双脚近乎红肿,他伸出手,却不敢触摸疼痛的双脚。接着,在小全景镜头中,我们看到阿里将肿胀的双脚伸进了院中的水池。透

过水面的俯拍镜头,我们看到放大、变形的阿里的双脚,在冰冷的水中惬意地扭动的脚趾。镜头切换为大俯拍机位中的全景: 圆形的水池,池边盆栽,坐在池边的孩子,如同一幅装饰风格的图画。此时,轻快抒情的弹拨乐响起,画面切换为水下摄影,与音乐完全同步,池中那群红色金鱼轻快地游来,在阿里的两腿间游动,轻轻碰撞着他的腿和双脚,小精灵般地拥抱、抚慰着阿里疲惫的身体和伤痛的心灵。画面渐隐,推出片尾字幕。极为温情的场景,但纯净自然,没有任何矫情的因素。贫穷的主题、贫穷的孩子,苦难窘境中的美好纯真,也许没有救赎,但这便是影片的意义所在。这也是所谓电影作为一种新语言的力度所在。

从激进批判的视点看来,这部影片所诉求的,正是上流社会,准确地说,是中产阶级社群的良心。唤起他们的同情,赢得他们的泪水,让他们做出某些善行以抚慰自己的良心。姑且不去评说类似观点与立场的是是非非,至少在《小鞋子》的例证中,类似影片的叙事方式和叙事基调不能在如此简单的价值判断格局中予以定位。首先,和大部分伊朗电影一样,这是一部伊朗社会体制内的作品,是一部我们间或称为"阿巴斯·基亚罗斯塔米模式"的影片中相当精彩的一部。而阿巴斯·基亚罗斯塔米模式的出现,主要联系着伊朗社会的现实和伊朗国内电影市场。但我们也同样不能简单地把影片中社会苦难的柔化呈现、将影片中孩子们的世界和苦涩的柔情,简单地理解为电影制作者对伊朗电影审查制度的妥协或"游击战"方式,而是应该联系着第三世界国家电影的普遍处境和伊朗电影所处的特殊情势来予以深入的分析和定位。我们将在关于"第三世界批评"一章,通过另一部伊朗电影《黑板》深入讨论这一问题。在这里,我们只是简单地提示:在今天的世界上,任何第三世界电影都必然联系着全球化的世界,联系着特定的民族国家在这一全球化格局中的所处的位置。从某种意义上说,种种宗教、政治的原因,使得伊朗始终与欧美发达国家及其同盟保持某种不合作或敌对的态度;某种意义上的"闭关

锁国",使得欧美大众文化、尤其是好莱坞电影无法正式进入伊朗本土,因此伊朗电影仍在本土电影市场中占有绝对份额。这为伊朗本土电影工业的发展提供了审查制度重轭下局促但真实的生长空间。然而,在今天全球化的世界上,所谓"闭关锁国"常仅仅是某种意识形态的表达。一项关于伊朗文化工业的研究表明,正是由于伊朗政府拒绝加入诸多国际文化协定与公约,各类国际电影频道被伊朗大城市无偿接收,而不必考虑许多第三世界国家无力承担的高额费用;各类欧美音像制品通过种种非正式途径大量地出现在伊朗文化市场上。「当然,欧洲国际电影节则无疑在伊朗电影的起飞上扮演了极为重要而复杂的角色。因此,伊朗电影无疑是今日全球化格局中的一部分,一个特殊、重要而复杂的部分。

当《小鞋子》为导演马基·马吉迪赢得了普遍的国际声誉,甚至博得了奥斯卡的青睐之后,获得了部分国际资金资助的导演进而拍摄了《天堂的颜色》和《圆圈》。在这一影片序列中,苦涩与苦难的图景渐趋浓重,柔情暖意的色彩渐次消退,影片呈现出更为正面强烈的社会批判色彩。然而,矛盾的事实在于,这种更为直接尖锐的批判却一步步地在将马基·马吉迪带向国际电影节的荣誉的同时,让他渐次远离了伊朗电影市场与伊朗观众。这是一个第三世界国家艺术家的普遍困境,一种进退维谷的境况。

<u>【</u>[伊朗] 阿里・穆罕玛德:《全球化对伊朗电影的影响》,谢晓燕、邓鹏译,载《北京电影学院学报》, 2003年第3期,第61—62页。 第二章 >

电影作者论与文本细读:《蓝色》

《蓝色》

法文片名: Trois couleurs: Bleu

英文片名: Blue

导 演:克日什托夫·基耶斯洛夫斯基(Krzysztof Kieslowski)

编 剧:克日什托夫·基耶斯洛夫斯基,克日什托夫·皮耶谢维茨

(Krzysztof Piesiewicz)

摄影:斯拉沃米尔·伊札克(Slawomir Idziak)

作 曲:茨比格涅夫·普莱兹纳(Zbigniew Preisner)

(化名为冯·登·鲍德梅耶, Van Den Budemeyer)

主 演:朱丽叶·比诺什(Juliette Binoche)饰茱莉

伯努瓦·雷让 (Benoit Regent)饰奥利维尔

弗洛伦斯·佩奈尔(Florence Penel)饰桑德琳娜

法国, 彩色, 100分钟, 1993年

获威尼斯国际电影节金狮奖及最佳女主角、最佳摄影奖。

在这一章中,我们将借助波兰/法国电影导演基耶斯洛夫斯基的三部曲 "三色"中的第一部《蓝色》,来介绍并运用作为创作理论和电影分析路径的"(电影)作者论"(auteurism)。

第一节 "电影作者论"及其矛盾

从某种意义上说,所谓"电影作者论"是具有鲜明的法国色彩的电影实践与批评理论。和我们在其他章节中介绍的电影理论与批评方法有所不同的是,"电影作者论"更为直接地联系着法国/欧洲艺术电影的传统和创作实践,而与结构主义、后结构主义的理论背景与理论化的批评实践的联系相对疏离。

通常,人们谈到"电影作者论"时,会首先提及法国电影新浪潮的主将、所谓"三剑客"之一的弗朗索瓦·特吕弗。从某种意义说,他的确是"电影作者论"的命名者、倡导者与实践者。但在电影理论史的脉络与法国电影的创作实践中,"作者论"的倡导和实践有着更悠长的历史和隐约可见的历史伏线。早在1943年,法国电影理论家安德烈·巴赞便指出:"电影的价值来自作者,信赖导演比信赖主演可靠得多。"第一次将电影的作者——如文学作品的作者——确认为导演。他认为,电影技术史已然发展出一种由导演掌控的电影书写方式。此前,在好莱坞的工业系统中,人们更惯于用明星/主演的名字,或者制片公司的名称来指认一部影片。1948年,法国导演阿斯一特吕克提出了他著名的主张——"摄影机一自来水笔",即主张电影摄影机的执掌者应如同执笔的作者那样自由而自如地"书写"。1951年,《电影手册》创刊号的主题则是"导演

即作者"。首倡电影作者论/导演中心论——这一深刻影响了非好莱坞艺术电影创作实践理论的,是这一创刊号上鲍德·威尔的文章《作者策略》。作为一种文化逻辑与脉络的延伸,先是"用光写作"(区别于此前的"用光作画")这一概念的出现,电影的创作被类比为一种文学式的书写/写作行为,继而,谁是影片的"真正"作者这一问题便随之而来。1952年,《文本》杂志创刊,明确提出了"导演中心论"。这一次对"导演中心论"的倡导,所推崇和标举的是欧洲艺术电影导演,诸如瑞典电影大师英格玛·伯格曼、意大利电影大师费德里柯·费里尼等。而此后著称于世的"电影作者论",直到1964年才由特吕弗明确提出。此时的特吕弗尚是一位初露头角的电影人。有趣的是,这一将对欧洲及全球非好莱坞电影,或曰艺术电影的创作产生影响的论述,最先显身于特吕弗对好莱坞经典导演希区柯克的访谈。「这一此后以专著形式出版的访谈录,在正面提出并倡导"电影作者论"的同时,完成了对第一个伟大的电影作者——好莱坞导演希区柯克的命名。

在世界电影艺术史的坐标系中,这里存在着一个显而易见的矛盾。由特吕弗系统提出的"电影作者论",事实上成为此后艺术电影实践的旗帜和创作规范,明确成为与好莱坞主流商业电影分庭抗礼的另一种世界电影脉络。它在成为一种评判电影艺术价值的命名法的同时,成为对欧洲、尤其是法国艺术电影的一种自我命名方式。但有趣的是,这一旗帜性的"电影作者论"的提出,却是通过一位未来的欧洲艺术电影导演特吕弗对一位好莱坞主流导演希区柯克、及其由他光大的电影类型——悬疑片(又称惊悚片)的阐释和命名来完成的。这一"矛盾",提示着一种在世界理论史与文化艺术史中普遍存在、却经常遭到忽视的现实,即任何一种理论的出现,其"第一推动"和首要依据,是本土社会、文化自身的需求与匮乏。尽管在此后的电影实践中,"电影作者论"成为艺术电影与好莱坞商业系统分庭抗礼的旗帜,但在特吕弗提出"电影作者论"时,他所试

图直面的现实及设定的敌手,并非好莱坞电影,而是彼时法国电影的主流——已全面陷入了僵化、保守中的法国"优质电影"的制片机制及传统。于是,好莱坞电影、尤其是其中"体制内的天才"的创作,便成为特吕弗策略性地借重的"他山之石"。但这一内在于作者论之中的矛盾开启并将继续延伸着怪诞有趣的文化现实——"电影作者论"这一通过命名好莱坞主流的导演而得以建树的论述,事实上助推并命名了法国的"新浪潮"电影运动,并在某种程度上助推并催生了全球一系列电影新浪潮、新电影的出现;作者论的出现为欧洲及世界艺术电影注入了新的活力并带动了新一轮艺术电影与好莱坞电影的角逐。但与此同时,"作者论"作为一次理论和文化的实践过程,作为一种书写电影中的指导性方法,却使好莱坞电影导演率先成为受益者。特吕弗版的"作者论"所命名的第一位"电影作者"是希区柯克,继而是约翰·福特、霍华德·霍克斯等一系列好莱坞导演。于是,欧洲艺术电影导演所倡导并实践的"作者论",却在文化书写的实践中成为好莱坞电影将自身经典化的有效契机,好莱坞电影由此进入了学院机构化的进程,渐次形成了一个大学电影教育所必须的经典系列。2

可以说,"作者论"事实上成为世界电影史上电影艺术成熟的标志之一。我们可以将"作者论"视为电影相对于其他古老艺术的独立宣言,并以全球电影作者们的创作证明了电影有能力处理近乎全部人类所涉及的高深玄妙命题。也正是在"作者论"浮现的年代,以第一电影符号学为标志的当代电影理论的出现,事实上宣告了电影理论之于文学艺术理论的追随、模仿年代的终结。但是,此间的另一个悖谬之处在于,作为批评实践和命名理论的作者论,事实上以其高扬的旗帜唤回了"古老"的文学批评范畴——作者、主题、风格,并使之再度成为批评实践和命名理论的核心。

就特吕弗版的"作者论"而言,其核心要旨,是突出并确认电影创作过程中导演的 绝对中心地位。他主张导演应成为一部影片从题材的选取直到剪辑制作完成之全过程的

<u>1</u> Francois Truffaut, *Hitchcock*, Vintage/Ebury (ADivision of Random House Group), London, December 31, 1968.

_2 当然, "电影作者论"也介入冲击好莱坞大制片厂制度的过程,从某种程度上改写了好莱坞"传统",参与催生了新好莱坞的一代导演,并为伍迪・艾伦、大卫・林奇等另类导演在好莱坞制度中的生存提供了合法性前提。

灵魂和绝对掌控者。实现导演中心的重要路径之一,首先是实践编导合一。照特吕弗看 来,编导合一是一切的前提和基础,唯此,导演方可能成为制作过程的核心和灵魂,才 能成为电影文本真正的、唯一的书写者,才能充分彰显、确认其个人风格。因此,一位 优秀的电影导演应该、也必须撰写自己的电影剧本。否则,他非但无法成为影片的"作 者",相反,只能沦为编剧的视觉诠释者,或故事的"插图作者"。编导合一的主张, 不仅仅强调电影作品的原创性特征;对特吕弗说来,如果一位导演不同时是其影片的编 剧,那么剧本之原初构想与诉求,便会成为实现导演意图的最大"噪音"。其次,依照 "作者论"的主张,制片方是实现导演中心、贯彻导演意图的另一"噪音"之所在。因 此, "作者电影"的理想状态,是编、导、制合一。再次,特吕弗认为, "作者电影" 应该充分体现电影艺术家——导演的个性化特征:他因此而倡导某种掘井式的、对同一 主题的深入开掘和复沓呈现。一位优秀的电影导演、电影作者的作品序列应该呈现主题 的连续性、相关性,应形成其个人清晰可辨的风格特征。而所谓风格的"古老"定义正 是:一位艺术家成熟的标志。不难看出,所谓"电影作者",并非电影导演的另一种 称谓,而是将一位导演命名为电影艺术家的评价体系。它规定了若干前提条件,要求导 演在自己的作品、作品序列中形成清晰的个性特征,特吕弗甚至鼓励导演去发现和寻找 一种属于自己的"署名"方式。为特吕弗所标举的希区柯克本人的确创造了一种在自己 影片的边角处"署名"的方式。那便是他会在自己的大部分影片中出演一位无名者,以 某种希区柯克式的幽默感"签署"下自己的"姓名"。其中颇为著名的一例是他在《列 车上的陌生人》一片中的"签名"。在这部讲述双重谋杀的故事中,希区柯克有意建构 了诸多剧情及影像元素的两两相对的"双重"呈现,而他作为火车站人流中的一个过客 而登场时,则是双手怀抱着一只大提琴。于是导演本人喜剧式的矮胖身材便和大提琴的 造型形成了一份喜剧性的"双重"(double)对照;而大提琴的称谓之一是"低音提

琴",在英文中,正是double bass。

需要予以说明的是、电影创作或曰制作、就其过程而言、是名副其实的"集体艺 术",一部影片的成功,无疑取决于编、导、摄、美、录、表各部门的通力协作,说得 通俗、直观一些,在电影摄制组这一"小社会"中,即使暂时搁置制片方——制作经费/ 金钱的提供者与掌控者、影片的市场定位与票房预期的决策人, 在影片主要创作人员的 群体中,始终存在着某种意志与才能的较量,胜出者将成为影片呈现方式的真正"领航 员"或曰"作者"。换言之、导演之为电影"真正的""唯一"的作者、始终只能是 一种理想或一种命名方式。因此,"作者论" 的倡导与实践意义始终限定在三个层面 之上。其一,是诵过编导合一,改变导演在影片拍摄过程中仅仅作为"场面调度者"的 位置, 赋予其影片的视听构成与总体风格的掌控权力——尽管并非每位导演都有能力满 足并胜任这一要求。"作者论"更多地被电影导演实践为一种自觉的自我竟识与主体呈 现,实践为影片的艺术追求及与种种制片体制抗争的旗帜。其二,"作者论"被实践为 电影批评、命名电影艺术家的评价体系之一。也正是在这一层面,经典的文学研究—— 作家作品论研究的方式得以进入电影批评。我们可以通过研究一位导演,他的生平际 调. 他的艺术修养与知识构成, 他所偏爱的、频频在其影片中复沓、间或隐晦呈现的题 材与主题来阐释、解读一部影片;我们也可以将一部影片放置在其导演的作品序列中, 在一位电影艺术家的作品序列所形成的互文关系中予以考察、分析。其三, "作者论" 确认了一种划分并指称电影作品的方式,一种便于电影史书写的方式——以导演取代此 前的主演/明星,或大制片厂的标识来勾勒描述电影现象与电影作品。从某种竟义上说。 这无外乎是一种仿照传统艺术、精英文化以"作者"/艺术家来指称、命名其作品的方式 来描述、研究电影事实:就电影制作的事实而言,在许多甚至多数情况下,这一指称/命 名方式并不比其他方式更为贴近影片创作的事实。

如果我们将"电影作者论"放入欧洲思想史和文化史的视野中予以考察,那么我们 不难发现其中更为深刻的、结构性的自相矛盾。这一产生于60年代——世界性的颠覆、 反抗与革命年代——的电影理论,在充当着这一时代重要的文化印痕的同时,又相对游 离于这一时代之外: 其自身的实践过程, 亦呈现出深刻的自我悖反的状态。从某种意义 上说,正是在60年代的反文化浪潮中,尼采惊世骇俗地宣告——"上帝死了",在欧 美社会再度传递出巨大且多重的回声。所谓"上帝死了"的"文学版",便是"作者死 亡"的宣告。但凭借"作者论",被宣告死亡的"作者",却在电影这一年轻的艺术中 悄然还魂。这一自我悖反的产生,无疑出自电影史的特定现实。电影制作、尤其是商业 电影制作,首先是一种工业/商业系统;而好莱坞的大制片厂制度则成就了一种影片生 产的流水线结构。在这条产品生产的流水线上,几乎没有任何艺术、艺术家的位置,影 片的主创人员只是其中的"机械"附件。彼时好莱坞大制片人的说法——"一部好莱坞 生产的影片与大众汽车公司生产的轿车没有任何区别"——正展示了这一电影制作、生 产的现实。因此,"作者论"将欧洲人文主义的传统引入电影,便对既已成形的电影工 业系统, 构成了某种有效的颠覆和反抗。但这一电影史内部电影事实的成因, 却不能完 全消解"电影作者论"与60年代欧美文化(准确地说,是反文化)间的内在张力。就其 社会实践而言,这一悖反与张力在"个人"——这一欧美60年代文化/反文化运动的关 键词上找到某种岌岌可危的平衡。可以说,"个人"作为一个关键词,间或成为连接欧 美1968年社会大动荡前后的一座浮桥,一个断裂中的连续因素。作为一种意识形态的个 人主义是欧洲的现代性话语建构中的核心概念,是所谓理性主义或者说启蒙主义中的关 键词。但是作为欧洲红色60年代的思想准备和整个欧洲60年代的反抗实践,"个人" 这一概念被重写,被用作一个文化反抗的单元,使之脱离了个人主义的意识形态。例证 之一,是作为60年代反抗性的社会运动之一的激进女性主义,其口号正是"个人即政

治"。在某种意义上,关于"个人"的表述和再定义,也成为连接现代主义和后现代主义的浮桥。这一重写的"个人"不再覆盖着启蒙主义大写的"人"的光环,而成为粉碎高度整合的现代主义的世界,同时又对抗原子化、栅栏化的后工业世界的文化想象与实践的表述单元。然而,类似内在张力的存在,仍造成了"作者论"影响下产生的电影实践的分裂。"电影作者论"对个人、风格的强调凸现了电影的艺术价值和审美功能,而无视甚或遮蔽了电影在现代世界所出演的重要的社会功能角色,无视甚或遮蔽了电影作为世俗神话系统所具有的意识形态功用。这一无视或遮蔽,在60年代实践了"作者论"的法国电影新浪潮中,显得格外引人注目。法国电影新浪潮的主将们,大都是1968年"五月风暴"(亦称"最后一次欧洲革命")的支持者或积极参与者;与其说他们是在新浪潮电影中建构了一种新的电影美学,不如说他们正是通过反美学的电影实践,将自己的创作加入旨在颠覆、反抗资产阶级主流文化的运动中去。但在六七十年代之后,尤其是在欧洲各国的电影新浪潮之外,"作者论"毕竟确立了一套艺术电影的美学标准。用丹麦导演拉斯·冯·特利尔30年之后的概括便是:"一次反资产阶级的文化运动成就了资产阶级美学在电影中的确立。"因此,他著名的"道格玛95"/DV电影宣言,便成为对"作者论"的审判和反动。

我们曾在开篇处指出,"电影作者论"尽管出现在20世纪60年代,但在"语言学转型"后的当代电影理论脉络中,"作者论"却是唯一一支与结构主义、后结构主义的理论思潮没有直接关联的理论。但是,在作为一种创作论产生影响的"作者论"之后,英国电影符号学家、先锋电影导演彼得·沃伦将结构主义的理论思路应用于"作者论",提出了一种名曰"结构作者论"的理论/批评思路。简单说来,"结构作者论"不同于"电影作者论"之处,首先在丁"电影作者论"所倡导的是一位导演对于自己身为影片作者的自觉意识,一位导演可以通过在影片中确立个人风格、标志、特征的自觉努力,

<u>1</u> Peter Wollen, *Signs and Meaning in the Cinema*, Charpter 2 The Autuer Theory, Indiana Univ. Press, March, 1973, pp.74–115.

成长为"电影作者";而"结构作者论"则作为一种分析方法、批评思路,与导演的自我意识与定位无关,与一位导演的作品是否具有鲜明的个人风格、一以贯之的个性特征无关。广义地说,"结构作者论"几乎可以应用于所有电影导演的作品序列的分析。不论他/她是一位艺术电影导演,还是一位商业电影的制作者。"结构作者论"不关乎艺术家的命名机制、不关乎影片的审美价值评判。关于"结构作者论",彼得·沃伦将其概括为:一个导演一生只拍摄"一部影片",一个批评者的工作是去发现它。这里所谓的"一部影片",当然并非指一部电影,而是旨在强调,在任何一位电影艺术家的作品序列中,都必然存在着某种近乎不变的深层结构,这位导演的不同作品仅仅是这一深层结构的变奏形式——无论其诸多作品或者有着可直观辨识的风格特征,或者面目各异、五彩纷呈。而这一来自结构主义理论范畴的"深层结构",通常在影片中呈现为一系列二项对立式;所谓批评者的工作正在于剥离影片表象系统的包装,发现或还原这一"深层结构"。彼得·沃伦同时指出,正是导演/电影艺术家生存的时代、他所置身或参与的历史、他的个人生活遭遇,共同构成了那一文化的深层结构,并始终影响、制约着其可能的呈现方式。

下面,我们将联系着"电影作者论",将波兰/法国电影导演克日什托夫·基耶斯洛 夫斯基,尤其是其代表作"三色"之《蓝色》作为个案来予以讨论。

第二节 电影作者 基耶斯洛夫斯基

在世界电影史上,基耶斯洛夫斯基是一位大器晚成却英年早逝的电影艺术家。人们

为他在创作的巅峰状态急流勇退的喝彩声尚未沉寂,他却突然撒手人寰了。这位以电影/电视系列片《十诫》迟到地闯入欧洲艺术电影视野的导演,几乎获得了欧美、世界影坛无保留的、众口一词的赞叹。似乎没有任何疑义地,基耶斯洛夫斯基被公认为20世纪最后20年里最为独特而成熟的电影作者。1988年,当基耶斯洛夫斯基携《十诫》登临欧美影坛时,如同一位令人喜出望外的电影天才"从天而降",人们不遗余力地赞美与欢呼,传达出艺术电影世界对一位久期不至的、完美的电影作者的狂喜。在基耶斯洛夫斯基近旁,原本在"作者论"的规范下涌现并努力实践着"作者论"理想的欧洲(准确地说,是西欧)电影导演们黯然失色。即使在最为直观的层次上,基耶斯洛夫斯基的影片序列,近乎完美地呈现出"作者电影"的全部特征。他的影片有着如此鲜明、难于仿效、亦难于企及的个人风格,丰富、绵密到几乎令人窒息的人文/反人文主题,哲学的玄思演化为极富原创性的视听语言。从某种意义上说,在伟大的欧洲电影作者系列中,

基耶斯洛夫斯基堪称英格玛·伯格曼后第一人。他的影片用近乎直观的方式展示并印证着某种几近崇高的审美境界。可以说,他的影片是对后现代社会、反人文主义现实的人文主义思考;同样可以说,那又是对"古老的"人文主义主题的反人文呈现。基耶斯洛夫斯基的大部分影片,尤其是其成熟期的影片序列,在共同探讨着文明的危机,准确地说,是现代文明、欧洲文明的危机。基耶斯洛夫斯基的影片因此构成了某种临渊回眸的姿态,某种沉静、广漠中的疏离,某种文明表象下的荒芜,充满偶然的宿命,无处不在的囚禁与放逐,异样敏感又异常漠然。他的影片是对不可表达之物的表达,但这对不可表达之物的表达,不仅是现代主义的媒介自反或对媒介自身不可逾越之限定的挑战,而且以纯粹的电影方式表达不可表达之电影主题。基耶斯洛夫斯基的电影作品无疑是光与影、声与画、感性与知性的交响乐。

尽管发轫并成熟于昔日的东欧社会主义阵营之中,但基耶斯洛夫斯基的作品序列在 叙事层面上却近似于意大利导演米开朗基罗·安东尼奥尼首创的"无情节电影"。在基 耶斯洛夫斯基的作品中,有事件,却几乎没有传统意义的情节。在叙事研究中,情节 与故事的权威区别可引证英国文学理论家福斯特的定义:"国王死了,后来王后也死 了。"这是故事即是对时间链条上相继发生的事件的陈述,而"国王死了,王后因伤 心过度而死去"便成为情节。情节与故事的不同之处在于,情节为在时间链条上相继发 生的事件之间赋予了因果关系,成为某种对事件的阐释。「而在基耶斯洛夫斯基的影片中,故事蜕变为情境。传统意义上的"情节高潮"几乎在序幕中便已然发生,影片的主部,似乎成了某种戏剧的"倒高潮",成为对那极端偶然又在劫难逃之事件的重叠回声与不断回放。同样在直观的层面上,基耶斯洛夫斯基甚至满足了"电影作者论"的细部要求:他成名于欧洲/世界的作品,确乎有着某种极为个性化的署名方式。在《十诫》中,那是一位"沉默的目击者"的形象,他贯穿了十部作品,他出现在主人公生命的某

一转折性时刻,但他永远在不可穿越的距离之外,动情却无助地目击着事件的发生。而在"三色"中,则是一位佝偻着脊背、显然已面临生命之旅终点的老妇,她从《蓝色》中登场,无望地试图将空瓶投入可回收垃圾箱中,而她近旁,沐浴在灿烂阳光下却已心如死灰的茱莉不曾意识到她的存在;在《白色》中落魄的卡索以近乎病态的快意欣赏着她无助的努力;直到在《红色》中,瓦伦蒂娜帮她将空瓶投入箱中。

然而,如果我们对基耶斯洛夫斯基及其电影作品作深入辨析,那么,我们不难发现这位骤然凸现在世界影坛上的"完美的电影作者",却携带着若干与"电影作者论"的理论与实践大相径庭的特征。基耶斯洛夫斯基这位骤然闯入欧洲电影视野的"迟到的天才",当然并非从"天"而降,而是从曾经被柏林墙所标志的冷战分界线的另一端:昔日以苏联为首的东欧社会主义阵营中走来。因此,他的作品序列与倡导并实践于欧美/昔日以美国为首的资本主义阵营的"作者论"形成某些必然的错位。一是以苏联制片体

_1 [英] 爱・摩・福斯特:《小说面面观》, 苏炳文译, 花城出版社, 1984年, 第73—90页。

制为模式、以社会主义计划经济为基础的苏联/东欧的电影工业,有着与西欧、美国电 影迥异的文化、政治与经济现实。如果借重特吕弗的描述,彼时彼地,一位东欧的电影 导演/电影艺术家所面对的最大"噪音",不是制片方/金钱、票房,而是审查制度/政治 工具论的要求。因此,一位伟大的电影导演/电影作者,只能是另一类型的"体制内的 天才",一位在与体制的游击战中成长并成熟的艺术家。也正是这一现实的限定,形成 了基耶斯洛夫斯基的影片一种鲜明的风格特征:永远与政治迎面而来,却始终与政治主 题及其表达擦肩而过。他的作品具有充裕的政治性,却始终不关乎任何政治现实。政治 性的命题,在基耶斯洛夫斯基的作品中演化为个人的、宿命的情景,演化为寂寂无声却 一触即发的文明的危机与文明表象的脆弱。正如P.考茨在讨论"三色"时指出的,一个 关于法国大革命的口号应该是政治性的,但在影片中它们却的确演化为"三色":三部 影片不同的色彩基调。这一演化使得影片的主题脱离了政治,提供了表述个人化命题的 可能。 1用基耶斯洛夫斯基本人的说法, 当皮耶谢维茨提议: "为何不将蓝白红——自 由、平等、博爱拍成电影呢?"基耶斯洛夫斯基指出,"没有人告诉我也没法想象如何 将它拍成电影"。而影片最后确认的基点是自由、平等、博爱这三种理念的现代功能究 竟是什么。基耶斯洛夫斯基指出,"我们想针对的是人性化、隐私和个人的层面,不是 哲学、政治和社会层面"2。所以,"三色"是对古老欧洲文明主题的重返,又是对这一 文明的质询。将政治的主题转化为个人化层面上的讨论,这一为冷战的现实所造就的特 征. 却成就了基耶斯洛夫斯基对冷战意识形态的超越, 为他被命名为伟大的电影作者奠 定了基础。也正是在以苏联为范本的社会主义的制片体制内部,"电影文学论",对剧 作、同时也是对作品的"内容"的高度重视,决定了基耶斯洛夫斯基之为一位电影作者 的重要"缺憾":他从不曾成为一位集编导于一身的创作者,他始终只是传统意义上的 电影导演而已。相反,在基耶斯洛夫斯基的国际成名作中,他的合作者、编剧克日什托

夫·皮耶谢维茨占据着举足轻重的地位。事实上,正是这位前律师、无疑也是一位电影 天才,首先提出了关于《十诫》和"三色"的创作动议,并通过两人亲密无间的合作将 这不可能的奇想变成了电影的事实。

尽管有着如此多的"缺憾", 基耶斯洛夫斯基仍获得了无保留的"电影作者"命名 这一事实本身,引申出"作者论"及其命名机制所包含的理论与实践的谜题。尽管"电 影作者论"或者说欧洲艺术电影传统所标举的是艺术,准确地说是"纯"艺术的旗帜, 确立了某种电影评判的审美标准,但"电影作者"的命名机制,一如人类社会的全部话 语、命名系统及其机制,始终不可能自外于权力结构与历史语境。从某种意义上说,围 绕着基耶斯洛夫斯基及其作品的热潮,固然由于基耶斯洛夫斯基电影作品的艺术成就, 但它同样深刻联系着一个重要的区域: 欧洲, 其政治实践与文化象征意义的历史变迁。 事实上,基耶斯洛夫斯基从寂寂无名到誉满天下的短短数年间,正是世界经历20世纪 又一次巨变的时刻。电影/电视系列片《十诫》是在前社会主义阵营——波兰的制片体 制之中完成的。但几乎在《十诫》为基耶斯洛夫斯基赢得了世界性声誉的同时,发生了 苏联解体、东欧剧变的历史事件。基耶斯洛夫斯基亦作为为数甚少的、幸运的东欧导演 转移到西欧——法国继续创作,并迅速攀升到一位电影导演、一名"电影作者"名望的 顶峰。从某种意义上说,与基耶斯洛夫斯基作为一位完美的电影作者的命名同时发生, 甚至早于他作为伟大的电影作者的命名而出现的,是他作为一位伟大的"欧洲导演"的 命名。开启了他世界性声誉的第一个电影奖项,正是系列片《十诫》之五、电影版《关 于杀人的短片》,影片获得了欧洲电影节的最高荣誉——菲利克斯奖。毋庸赘言,《十 诫》的选题:《圣经》中摩西的"十诫",无疑涉及了欧洲文明的重要源头之一——基 督教文明的核心;同样无须多言,取自法国国旗的颜色蓝白红,也是取自启蒙主义或曰 现代性话语核心的自由、平等、博爱的"三色",是对现代欧洲文明之源的探询。在这

_____ [英] P.考茨:《终结之感——基耶斯洛夫斯基〈三色〉读解》,唐梦译,载《世界电影》,2001年第1期,第58页。

² [英] Danusia Stok编:《奇士劳斯基论奇士劳斯基》,唐嘉慧译,台 北远流出版公司,1995年,第287页。简体字版《基耶斯洛夫斯基谈基 耶斯洛夫斯基》,文汇出版社,2003年。

《蓝色》工作照

一特定的语境之中,对基耶斯洛夫斯基的命名,不仅仅是对一位电影天才的发现,而且成为另一层面上弥合、团聚的典仪,用以标识着冷战的终结、后冷战时代的到来。对于欧洲这一资本主义数百年来世界的"中心地带"来说,20世纪是一个持续经历重创的年代:作为两次世界大战的主战场,其文明内部的分裂使这一世界霸主所在的空间成了杀戮之地;而"二战"后全球风起云涌的民族解放运动,则使得

众多的欧洲国家新次失去了他们在资本主义开拓期所占有的殖民地,其文化新次浸淫着一抹夕阳暮色。就政治与文化层面而言,"二战"的结束、冷战时代的到来,给欧洲带来的最深切的创痛是欧洲的分裂。用英国保守党首相丘吉尔于1946年发表的著名的"富尔敦演说"中的说法,是"从波罗的海的斯德丁到亚得里亚海的里雅斯特,一道铁幕缓缓落下,将欧洲一分为二"。不久之后,这一分裂将被一处充满冷战意味的建筑物:柏林墙所标识。因此,对基耶斯洛夫斯基的"发现",尤其是"三色"的创作,便被赋予了如拆毁的柏林墙般的欧洲团圆、弥合的意味。在这一解读脉络上,在《十诫》与"三色"之间创作的《维罗尼卡的双重生命》(香港译为《异地两生花》),便不再仅仅是一个无解的神秘故事。影片讲述了两个"像两滴水一般相像"的姑娘,同样名叫维罗尼卡,一个生活在波兰,一个生长于法国。她们之间没有任何血缘的、或社会性的联系,

但彼此感知着对方的存在,充满欣悦地体认着"自己不是孤独的"。可以说,影片正是 以这如诗一般的、对不可表达的神秘的表达,提供了一种镜像结构——镜中映像、透过 玻璃球和玻璃窗的观看, 也正是这一镜像式的叙事、影像结构, 化解了冷战年代东欧与 西欧间水火不容的对峙,将异己、昔日的恶魔映照为自我的形象。然而,似乎不时为人 们所忽略的是,冷战的终结,带给世界的并非一场其乐融融的大团圆、大和解;这一终 结首先意味着西方/欧美世界成了无可质疑的胜利者。无须整言,历史始终是由胜利者来 书写,战利品也始终由胜利者来携带。因此,在歌咏欧洲统一的意义上,来自东欧— 失败者世界的基耶斯洛夫斯基,便不仅是最佳的见证,而且其本身便具有了战利品和锦 标的双重象征意义。当然,在后冷战的全球格局中,欧洲的统一——欧盟的成立,相对 于世界一极化的现实,具有更为复杂而多元的意义。在这一意义层面上,"三色"便不 仅是作为"电影作者"的基耶斯洛夫斯基作品序列中新的三部曲,而且是某种统一的欧 洲的自我表达与自我凝视。就"三色"而言,这并非解读者的臆测或发现,而是某种电 影的事实,某种具有高度自觉的电影事实。"三色"之三部曲分别在欧洲三个著名的城 市摄制:《蓝色》的场景是巴黎,《白色》是华沙,《红色》是日内瓦。三部影片相继 入围欧洲三大A级国际电影节,其中《蓝色》获意大利威尼斯电影节金狮奖、《白色》 获德国柏林电影节金熊奖、《红色》获法国戛纳电影节金棕榈奖。而在"三色"中,欧 洲意味最为浓郁的正是我们即将予以讨论的《蓝色》。影片中最重要的叙事元素之一. 是序幕中死于车祸的作曲家正在创作一部大型交响乐——为庆祝欢盟诞生而作的作品。 一个围绕基耶斯洛夫斯基及其创作班底的趣闻,是摄制组曾声称其影片序列中的诸多音 乐主题、动机来自古老的欧洲作曲家冯・登・鲍德梅耶,事实上那完全是影片的作曲茨 比格涅夫・普莱兹纳的原创。尽管这始终是一个公开的秘密,但仍有许多人乐意相信这 个有趣无害的谎言,普莱兹纳的乐曲,也以冯・登・鲍德梅耶的名义而畅销。这一小小 的插曲,似乎同样在提示着《蓝色》在多个叙事、表意层面上的欧洲意味和欧洲象征。 同样关于片中交响乐的一个细节则告知,在其第四乐章中,将出现大型合唱团的演唱, 那将是以希腊文演唱出的《圣经》段落。就剧情逻辑而言,使用希腊文演唱《圣经》, 间或由于《圣经》的原初文字:希伯来文的版本已毁于流离、战火,希腊文版的《圣 经》是世界上保存最为完整的《圣经》版本;但就影片的意义结构而言,这无疑成为欧 洲文明的两大源头:(经过文艺复兴时代重新阐释的)古希腊、罗马文明和基督教文明 的重合,意味着一次对欧洲文明母体的重返与探询。

第三节 《蓝色》: 主题与色彩

依照"作者论"所重新引入的传统文学批评的思路,首先出现的问题是:何为影片《蓝色》的主题?似乎不存在任何疑义,影片的主题是自由,或者是自由的不可能。"三色"的后期制作中,基耶斯洛夫斯基在接受访谈时指出:"蓝色是自由。当然它也可以是平等,更可以是博爱。不过《蓝色》是一部讲自由的电影——它在讲人类自由的缺陷。我们到底能有多自由呢?"「《蓝色》中主题的选取、剧情的切入,具有典型的基耶斯洛夫斯基特征:所谓自由的获取,巨大的自由的降临,以一场惨剧,一份酷烈的丧失或剥夺为开端。用基耶斯洛夫斯基的原话,那便是:"姑且不论发生在茱莉身上的悲剧及戏剧性经历,我们其实很难想象比她更奢华的处境。"2在一场骤临的车祸之中,茱莉失去了丈夫和孩子,失去了显然为她珍视、深爱的一切,但在基耶斯洛夫斯基的"笔"下,这同时意味着她摆脱了社会性的责任,获得了充分的自由。导演同时给茱莉

设定了一个充分自由的前提,一个政治经济学的前提,那便是被"解脱"了其社会责任 的茱莉,同时是一个富有的女人。在另一次电视访谈中,他更为直接地指出:要讨论一 个女人的自由,足够的金钱是前提性条件。 3在基耶斯洛夫斯基式的自由命题中,任何 一种自由同时是一份囚禁,而任何一种囚禁,同时意味着享有自由。自由始终有着它必 须的前提和巨大的代价。基耶斯洛夫斯基继而指出:"那就是属于个人自由的范畴。我 们可以从感觉中解脱的程度到底有多大? 爱是一种牢狱吗? 抑或是一种自由?"4自由不 仅是一种解放或解脱,同时意味着拥有,而拥有者所惧怕的丧失,便使得自由成为一份 囚禁。至此,我们似乎已经可以读出基耶斯洛夫斯基式的、高度个性化的主题建构与表 达方式:它讨论自由,但却是通过自由的反题——囚禁来完成。同样是基耶斯洛夫斯基 本人告知我们: "《蓝色》中的牢狱是由情感和记忆这两件事造成的。她(茱莉)在电 影的某一时刻曾明确表示这一切都是陷阱:爱、怜悯、友谊。" 那是茱莉在老人院对显 然已丧失了智力和理解可能的母亲的一段倾诉: "我什么都不想要,不想要爱,不想要 友谊和怜悯,那都是陷阱。"5影片的主部——按照传统剧作法来说的情节到高潮,便是 茱莉如何承受或面对自己的"宿命";她不断地逃离,逃离陷阱——爱、友谊和怜悯, 她相信逃离会使她享有自由;但这场奔逃的前提是,人力不可抗拒的暴力已然夺走了 她曾经拥有的"陷阱"或"囚禁"——爱、友谊和怜悯。但剥夺发生之后,她仍然被囚 禁、被情感和记忆所囚禁。在《蓝色》中传达着无形、却无处可逃的囚禁的,是视觉元 素蓝色及听觉元素音乐。正是在这里,再度显露出基耶斯洛夫斯基的标识:法国三色旗 中的蓝色象征着自由的理念和理想,但在影片《蓝色》中,蓝色却是最为直观的囚禁的 形象。茱莉为了享有自由而绝望地尝试挣脱创痛、离丧,但那份情感和记忆无所不在的 追逐,正是画面上不时涌动、几乎会将茱莉淹没的蓝色。在基耶斯洛夫斯基这里,正题 与反题、自由与囚禁,始终不是任何意义上的两项对立,更不是恶魔与天使的鲜明分立

^{1《}奇士劳斯基论奇士劳斯基》,第287页。

² 同上。

_**3** 影片《蓝色》的DVD(1区)所附的法国电视4台对导演基耶斯洛夫斯基、摄影伊札克、主演比诺什的访谈。

^{4《}奇士劳斯基论奇士劳斯基》,第288页。

⁵ 同上书,第289—290页。

或对抗。它们共存于一种状态之中,呈现着人类生存的限定和无助。

在影片《蓝色》中,蓝色不仅是一以贯之的影调与色彩基调,而且是一个最重要的视觉形象。如果我们借助传统文学批评的方式予以描述,那么,这出近乎茱莉独角戏的影片叙事中,蓝色成了茱莉的敌手——她内心深处的温柔而狂暴的恶魔。蓝色从影片的第一时刻便开始出现。序幕开启处,是载有茱莉全家的轿车疾驶在高速公路上。摄影机选取了某种基耶斯洛夫斯基式的机位——非常规机位,以一个地面上的低角度拍摄疾行中的汽车,一只高速运转的车轮充满了画面的前景。而整幅画面、整个场景中充满了幽暗的蓝色光。英国电影研究者P.考茨曾在他讨论影片《蓝色》的文章中写道:"蓝色……主要是夜的颜色,但它只是黑暗的近亲,不是黑暗本身。"「但正是这浓重的蓝色调,从第一分钟开始,便使得画面充满了强烈的阴郁和不祥之感。有趣的是,在这一时刻,悲剧尚未发生,茱莉仍拥有一切:爱、家庭、亲人。接着画面切换为一个特写镜头,半开的车窗中伸出了孩子的手,孩子手中一张宝蓝色的糖纸,在车外呼啸的风中飘动;在这为蓝色调所充满的特写中,那蓝色的锡箔纸更像是在剧烈地颤抖。车停在路旁,孩子从打开的车门中跑出,驾车的丈夫打开车门走下来舒展身体。这一场景始终通

过车后方无人称视点机位予以拍摄,摄影机如同一个冷漠的目击者,又像是一份邪恶的威胁,注视着这尚不知毁灭已近在咫尺的一家人。接着,画面再度切换为超常规机位,一个车下的、极低的机位显现出漏油的刹车管,画面上厚重的蓝色,使得渗漏的刹车油的油滴也浸满了蓝色;在这一画面焦点之外的朦胧的景深处,是从路旁的山坡上跑来的小姑娘,伴着母亲的画外音"安娜,快一点",孩子上了车。全景画面中,轿车再度进入高速行驶。同样不经转换、且不曾提供叙事动机地,画面切换为特写镜头:一只无名的手在玩着球棒游戏,用一只木棍的顶端接住一只抛出的木球。这件极端平常的玩具,却在充满蓝色调画面的特写镜头中传递出无名的焦虑与不宁:试图立在木棍顶端的球在放大的画面中携带着一份岌岌可危之感。镜头反打,出现了游戏的主体:街头少年安东。这是影片中第一次出现了观看主体,我们第一次知道谁在看。然而这一观看主体,却无疑成为《十诫》中"沉默的目击者"的复沓形式,尽管他将再度走进故事,走近荣

<u>1</u> P.考茨:《终结之感——基耶斯洛夫斯基〈三色〉读解》,载《世界电影》,2001年第1期,第60—61页。

莉身边,但他毕竟是故事情景中的"外人",一个偶然或曰宿命的悲剧场景之偶然或命定的目击者。在安东的正面近景中,传来疾驰而至的车声,安东抬头望去,镜头反打,大全景画面中一辆轿车从浓雾中高速驶来,镜头切换为球棒游戏的成功——球终于立在了棒上,反打为特写:安东脸上露出了明亮的微笑。与此同时,画外传来了剧烈的撞击声,撞击声再次重复——显然,刹车失灵的轿车高速撞在树上,巨大的冲击力将车身弹开,并再次抛回。但在安东的视点镜头中,那只是浓雾中远远的一幕,甚至几乎完全撞毁的车辆也似乎在雾中呈现出某种宁谧安详的气息。切换为两个基耶斯洛夫斯基式的画面:一只狗惊逃开去之后,撞击中敞开的车门里静静地滚出彩色的气球。

序幕之后的第一场,是从车祸中幸存的茱莉在医院醒来,被告知她的丈夫和孩子都已死于车祸。这一场景的开端相当突兀和奇特。在一个为暖色调所充满的、朦胧而难以分辨的画面——苏醒时分茱莉的视点镜头之后,切换为茱莉一只眼睛的大特写镜头。在这只圆睁而空洞的眼睛中,我们在她的瞳孔里看到医生的映像,画外音中他在充当死神的信使。而后丈夫生前的助手奥利维尔将一个小电视转播器放在茱莉面前,荧屏上是丈

夫和女儿的葬礼。作为基耶斯洛夫斯基特有的书写方式,这事实上极端残酷和惨烈的场景中,几乎没有出现蓝色,相反整个场景是暖调的,朦胧而不无暖意的光斑闪烁在画面之中,只有前景中始终带着一抹冷色调。这也是影片一以贯之的结构性呈现方式:在那些可以感知到悲怆的场景中,蓝色并不出现。因为,一如折射在瞳孔中的医生的映像,回声般传来的死亡告知,在类似可以预知的场景中,心灵和身体同样遭受重创的茱莉紧紧地封闭起自己的内心,她成功地将一切和自己囚禁在躯体的牢笼之中。但蓝色——情感和记忆始终会在她猝不及防的时刻袭击她。接着是她引开护士,试图自杀一场,没有刻意为之的蓝色,只有极端接近蓝色、比蓝色更为沉重的夜色。同样,基耶斯洛夫斯基不曾在任何意义上渲染这一决意赴死的场面,他只是如其所有影片一样,选择了那些似乎琐屑同时极为残酷的细节:茱莉嘴中填满了药片,以致她无法咀嚼、无法吞咽;赶到窗前目击了这一场景的护士,似乎也将全部紧张和同情置于这艰难的吞咽之上:她的喉咙下意识地抽动着,似乎在分担着茱莉的困境——仿佛不是放弃生命、以期与挚爱的亲

人同赴黄泉的决定,而只是一份难于下咽的尴尬。似乎也只是由于难于吞下那满口苦涩的药片,茱莉放弃了赴死的决定,她吐出药片,交给护士:"对不起,我做不到。"这正是我们将在下面予以分析的:从心理研究的角度上看,在这部以茱莉为绝对和唯一主角的影片中,茱莉在自觉与不自觉间背负的,是弗洛伊德所谓"哀悼的工作"(work of mourning),那是为强烈的自毁意欲与求生欲望撕扯的心灵搏斗。当求生的欲望终于获胜,生者哀悼的意义,正在于"杀死死者"——接受他/她/他们已经永远离去的事实,挣扎着独自继续活下去。

作为情感与记忆之囚禁的蓝色,与音乐——丈夫的或茱莉的未完成的交响乐——同时出现,是在放弃自杀之后的疗养院场景中。在全景画面之后,切换为茱莉的近景镜头,她躺在摇椅上,满脸未愈的伤痕,她似乎仅仅是在明亮的阳光中小憩。但水渍般的蓝色从画面右下角升起,交响乐的片段旋律似乎从一片宁静中陡然闯入,茱莉近乎惊惧地睁开了双眼;当乐声加强的时候,汹涌的蓝色如同涌起的波涛湮没并模糊了整个画面。摄影机从茱莉的正面近景镜头向旁侧拉摇开去——此时的摄影机运动显现为茱莉的心理动作,一次无助而绝望的挣扎,她想逃离这音乐、这蓝色,从这自幽冥中追逐而来的情感和记忆中挣脱开去。当摄影机摇拉开去的时候,蓝色渐次淡去。但伴着又一处音乐的强音,蓝色的波涛再次汹涌而来,覆盖了整幅画面。当蓝色伴着音乐第三次冲刷画面的时候,摄影机反向运动,摇推为茱莉的近景镜头,观众几乎难于在这幅近景画面中辨认茱莉的容颜,因为整幅画面几近隐没在浓重的蓝色之中。在此后的场景中,茱莉出院,返回她的郊区住宅之中。她问家中佣人的第一个问题是,有没有按照"我的愿望"请空蓝色房间。也是此时,我们/观众第一次获知了蓝色对于茱莉所具有的具体而形而下的含义,在她和家人的郊区住宅中,曾有着一个蓝色房间,那是她和丈夫一起工作、生活、创作乐曲的地方。而她走进家中的第一件事是进入蓝色房间。当房门被推开时,

蓝色的墙壁,作为一片饱满而突出的色块占据了画面的大部分。那房间确已空无一物,但茱莉一眼看到的是缀满宝蓝色玻璃流苏的吊灯。她近乎疯狂地走上去,扯断了其中的一束。此时,画外传来老仆人隐忍的呜咽声,茱莉走过去安慰她,似乎一无所知地询问她为什么哭。那回答平常而惊心动魄:"因为你没有哭。我想他们。一切就像在眼前,怎么忘得了?"在这一段落中,整个画面充满了明亮的暖调——茱莉再一次用心灵的铠甲抵御着注定要袭击她的一切。但在这一场景之后,我们在大全景镜头中看到她从楼梯旁走过,要进入某个房间,她的腿似乎已不能支撑自己的身体,于是她扶着门框滑坐在门前,画面切换为茱莉的近景镜头,她的脸上闪耀着浅淡的蓝色光斑,微弱的音乐声响起,当蓝色光斑消失的时候,茱莉的眼中有了泪光——但她不能哭,不仅因为哭意味着崩溃,而且由于哭泣不能挽回任何丧失;泪水与茱莉所丧失的一切相比,太过轻飘。在奥利维尔带着蓝色的文件夹(丈夫的遗物)前来,显然遭到拒绝而去之间,出现了空镜:仰拍乡间住宅的石墙上的天空。那粗石垒成的墙壁,晴朗却冰冷的天光之间,没有

任何生命的气息与迹象,仿佛某种远古废墟般的荒芜——这间或是选择了生命、选择了活下去的茱莉的内心视像。

当求生的愿望取代了毁灭的冲动,为了活下去,茱莉进行了一系列仪式般的、却是为她所必需的象征性的毁灭与自杀行动:她唤来经纪人,要求卖掉和丈夫共有的一切,将钱款打入死者的账号——她拒绝对此做出解释,但此时,和她轻松的声调、平静甚至开朗的面容形成对比的,是她下意识地紧握的手中攥着一块从吊灯上扯下的蓝色玻璃;她从誊写社取出了未完成交响乐总谱的手稿,将它们全部投入了垃圾粉碎机:强烈的、充满了整个空间之中的音乐终于被粉碎机的铁齿撕碎,成为一片噪音;她打电话邀来了显然深爱着她的奥利维尔,在蓝色房间中几乎立刻开始和他做爱——那如同一个仪式,

茱莉需要告诉自己,她在背叛,她在放纵,她是无耻的女人,她可以在丈夫、女儿尸骨未寒之时,便与他人"通奸"。在毁灭和玷污了一切之后,茱莉孑然一身,悄然出走,住进了闹市中心,似乎希望将自己淹没在大都市的人海之中,她甚至恢复了自己婚前的本姓。如同一个逃亡者,她从自己的内心深处逃离,从她曾赖以生存的情感与记忆中逃离。然而,她却必然不断地与蓝色不期而遇:留在钢琴上的一张潦草地写有五线谱的纸片,茱莉拾起它时,特写镜头中一片蓝色光,五线谱在不断地扭曲变形,但音乐却如喷泉般流淌而出,为了制止这乐声,茱莉砰然摔下钢琴盖,但在震颤未了的琴音中,一片缭乱的蓝色光在茱莉的脸上游走。当她销毁了总谱,在除了一张床垫空无一物的蓝色房间里倒空自己的手袋,撕肝裂胆地,里面赫然掉出了宝蓝色锡箔纸包裹着的、女儿的蓝色棒糖。茱莉以疯狂的手势扯下糖纸,开始如野兽般地咀嚼着棒糖。在一次对茱莉的扮演者、著名的法国女演员茱莉叶·比诺什的访谈中,她说,她为这一动作设定的潜台词是,用牙齿咬碎牢笼的铁栏。「俄罗斯电影研究者阿布杜拉耶娃认为:"这部影片没有任何多余的东西,也许影片中除了茱丽叶·比诺什的脸什么也没有。这张脸是影片

1 法国电视4台的访谈。

的'存在主义哲学',是影片的造型和思想内涵。"观众不断地为这张始终流动变幻着天真少女和蛇蝎美女的脸庞所倾倒。「当经纪人问及茱莉能否请她解释何以决绝地卖掉一切并分文不取时,手中紧握着蓝色的玻璃流苏的茱莉展开一个极为迷人甜美的微笑:"不能。"而在与之做爱之后,茱莉在清晨唤醒了奥利维尔,似乎颇为甜蜜地端来了一杯咖啡,而后告诉他:一切已然完结——次彬彬有礼的"弃若敝屣"。但对于在同一个清晨只身出走的茱莉,我们却在特写镜头中看到她将自己的手伸向粗砺的石墙,似乎无知觉地让石壁深深地擦伤了自己的手指(一个相关花絮是,这是一场实拍,以投入和敬业精神著称的比诺什的确在石墙上划烂了自己的手。她拒绝特技、拒绝替身。关于她的一个更为著名的故事,是为了在《新桥恋人》一片中扮演一个离家出走、露宿街头的女画家,比诺什长达一年混迹于巴黎街头的无家可归者中间,餐风宿露)。那是茱莉一连串的自毁/象征性的自杀行为的复沓,她必须伤害自己、也许同时伤害他人,以便能

够活下去。她用毁灭、用玷污,将自己变为一无所有,变为一个没有来处、没有历史的零。

然而,基耶斯洛夫斯基关于自由与囚禁的表达远非如此单纯,只身出走的茱莉只随身携带了一只纸箱,箱中装着蓝色房间唯一留下的饰有玻璃流苏的吊灯。如果说,蓝色——情感和记忆,是对获得了"充分自由"的茱莉的囚禁,那么,它们无疑是茱莉曾经拥有、并渴望永远拥有的一切。她奔逃,渴望逃离那阴影的追逐和心灵的囚禁;但她同时留恋,她不断用拒绝的双手攀援住她亲手象征性地毁灭的一切。茱莉住进新居后的第一件事,是找到合适的地方,挂起缀有蓝色流苏的吊灯,而后凝视着它。这一段落以茱莉的正面近景镜头开始,茱莉的面庞占据了画面的大部,只有画面的上缘露出几颗蓝色的玻璃流苏——类似构图似乎表明,茱莉片刻间逃离了情感与记忆的追逐,或者说,这情感与记忆片刻间未曾携带着灼热的创痛;但继而摄影机开始了缓慢的摇移,蓝色流

<u>1</u> [俄] 阿布杜拉耶娃:《三色:蓝色篇》,司马晓兰编译,载《世界电影》,1995年第5期,第39—40页。

苏逐渐充满画面,渐次遮没了茱莉,音乐响起。摄影机继续摇移,茱莉的面庞再次显现出来,与此同时,尖利的噪音撕碎了音乐;镜头切换,蓝色玻璃流苏和茱莉侧面近景镜头近乎平均地分切画面,但此时浓重的蓝色光斑投射在茱莉的脸上,我们看到她抬起划伤的手抵在嘴上——似乎要品尝伤口的滋味,或制止一声尖利的嘶喊冲出喉咙。画面渐隐。再次的遭遇、再次的挣扎,但并非某种单纯地渴望获取自由的呈现,相反是"生命中不能承受之轻",无从享有如此"奢华"的自由,自由便成为囚禁、这是某种比囚徒更为悲惨的自由,因为无可期待,无路可逃。正是在这一层面上,游泳池作为一个视觉上的蓝色载体,一个巨大的蓝色的空间形象,再度强化了这自由/囚禁、逃离/眷恋的双重变奏。我们将在下面分析游泳池这一空间场景在意义层面的变奏。在影片中,我们看到茱莉四度跃入泳池,几乎每次都是尝试以剧烈的身体运动逃离心灵的剧痛;但在视觉上,这一动作却构成了跃入蓝色的表述。如果说,在整个影片的表意系统中,蓝色是囚禁,或者说是自由的囚禁,从某种意义上说,整部影片展示的是一个逃离蓝色的心理历

程,那么,在与游泳池相关的段落中,逃离心灵创痛却呈现为投身蓝色。这也正是典型的基耶斯洛夫斯基式的表述。没有黑白双项,没有天使恶魔,有的是远非完美的人类,远非完满的人生,哲学与生存的永恒的困境与悖论。

茱莉迁入新居之后,蓝色光的再次出现同样耐人寻味。这是一场夜景,午夜的街头发生了一场斗殴——斗殴场景呈现在蓝调的夜色之中,被惊醒的茱莉起身想弄清发生了什么。此时,银幕空间和画面后景充满了暖调的微光,没有任何光源依据地,蓝色光覆盖了前景中的茱莉。此时的蓝色,与其说是记忆与情感的追逐,不如说是孤独与渴望的呈现。就"绝对的自由"或作为理念的"自由"而言,必然与之伴行的便是孤独。自由不仅是一种囚禁,而且始终是一种放逐。那是自由所必须的代价:孤独;享有自由,同时意味着承受孤独、恐惧与绝望。

就影片《蓝色》而言,茱莉最终获救。但那并非她成功地逃离了蓝色/囚禁/情感与记忆;而是由于又一次荒诞、间或悲惨的遭遇。不期然地,在色情演出场所的电视屏幕

上,茱莉看到了奧利维尔,看到他在讲述交响乐、丈夫和自己;但唯一打动了茱莉的,是奧利维尔出示的照片上,丈夫身边的另一位蓝衣女人,一个与丈夫并肩而坐、显然沐浴在爱情之中的女人。如果说,此刻出现的蓝色,尚不足以掏空茱莉心中的蓝色,但它至少深深地改变了茱莉的记忆——她认为自己丧失的,或许是不曾拥有的幻觉。颇为荒诞而有趣的是,这意外的获知,唤起了迟到的嫉妒;嫉妒之情,无疑损害了她所享有的"绝对的自由",但却激活了她生命的愿望,她开始奔跑,开始跟踪,开始质询,开始行动。她终于在不自由的状态中获取了自由。她拿起笔来,重新续写未完成的交响乐。基耶斯洛夫斯基影片的叙事特征之一,便是他拒绝充当上帝——拒绝充当剧情背后的全知全能者;因此他拒绝回答剧情不曾展示的问题,诸如茱莉是否始终是丈夫背后真正的作曲者,抑或她只是长于修订?这正是女记者向茱莉提出、而茱莉拒不答复的问题,导演同样拒绝回答影片中一个不无神秘感的细节:露宿街头的流浪艺人为什么会吹奏出交响乐的主旋?——基耶斯洛夫斯基影片一以贯之的表达正是,对于我们所生存的世界,我们所知晓的,永远是无法知晓、没有答案的一切中极小的部分;人类的生存始终在众多的谜团、臆测与误解之中。

茱莉重新执笔的场景中,蓝色不再成为一个刻意规避的色彩,她一身蓝衣,以蓝色的字迹书写着蓝色的乐谱,但整个场景之中,蓝色存在着却不再携带着切肤之创痛。当 茱莉完成了交响乐的谱写,却意外地遭到了奥利维尔的拒绝。那无疑是一个明确的姿态:他拒绝成为死去丈夫的替代物,拒绝成为又一个冒名者,他要自己亲手完成交响乐的谱写,以此表明他是自己,而非任何人的影子。只有这样才能证明,他对茱莉的爱不是赝品,或一种等而下之的替代。遭到拒绝的茱莉选择了接受,她第一次运用了她所享有的自由,接受了奥利维尔的爱,这同时意味着她放弃了那份奢华、绝对的自由。画面上,我们看到茱莉以染着蓝墨水的手指读着蓝色的乐谱,祈祷般的、至诚的音乐响起。

茱莉平静而决绝地卷起总谱,向门外走出。在她背后,摄影机升拉开去,饰有蓝色玻璃流苏的吊灯渐次在前景中充满画面,但茱莉不曾回头地走向景深处的房门,门在她身后关闭了。——这一场景在视觉上成为名副其实的"走出蓝色"。但在基耶斯洛夫斯基"笔"下,这获救的结局,并非如此的单纯和完满。茱莉决定接受奥利维尔,并不确定地意味着她再度拥有真爱,而仅仅意味着她再度与生命和解,接受了伤痕累累、也许满目疮痍的人生。蓝色将再度出现在茱莉与奥利维尔做爱的场景中。在这一场景中,我们始终没有看到任何一个双人镜头——而在电影的视觉语境中,画面空间的分享、共有,意味着心灵空间的分享和共有;而这一场景别具匠心地选择了透过金鱼箱的拍摄,于是整个做爱场景被赋予了某种梦魇中的溺水感。映入鱼箱中的暖色光与其内部的冷调彼此消长。稍后摄影机升拉开去,进入了一个似乎是长长的穿越空间的平移段落,镜头在黑暗中切换。这一蒙太奇段落最后落幅在茱莉的正面近景镜头上。画面上蓝色光斑再次从下方升起,遮住了她近三分之一的面孔,但没继续上升。暖色调慢慢渗入,但并未将蓝色彻底逐出或完全中和,在安魂曲般的歌吟中,我们看到泪水——始终被茱莉所拒绝

的、隐忍的泪水夺眶而出。在生命的这一时刻,茱莉或许走出了蓝色——情感与记忆的 囚牢,但她没有、也没有人能够真正走出人类自由、或曰不自由的境况。

第四节 生命与死亡的变奏

从另一角度上看,影片《蓝色》的主题,无疑是生命与死亡、记忆与遗忘。如上所述,基耶斯洛夫斯基的影片不仅始终拒绝任何分类编目法的限定,始终拒绝泾渭分明的两项对立式。因此,影片关于生死的表述,与其说是生死相对,不如说是生死变奏。在影片的绝大部分中,茱莉事实上置身于生死之间。这首先呈现为时间的破碎、断裂与无为时间的编延。相当引人瞩目的是影片中,在连续的时间呈现中四次运用的画面渐隐。如前所述,渐隐,画面新次消隐在黑暗之中,在电影语言的通例中被用作某种视觉的删节号,表明一个叙事段落的结束,一段时间的消失,或略过不表;但在《蓝色》中,新隐却用在未曾间断的时间呈现之中,而成为一个极具震撼力的心理陈述。这一手法的第一次出现是在疗养院之中,在茱莉被蓝色所淹没、所窒息的时刻,出现了一个显然对茱莉一家十分熟悉的女记者。迎着她的问候——"你好!"——茱莉循声回望,画面渐隐。在长时间的黑画面之后,再度切回正常空间,茱莉应答:"你好!"显然,在这互致问候之间,时间并未消失或断裂,但对于茱莉,那是近乎死亡的黑洞般的体验。女记者的出现,显然在茱莉未曾设防的时刻,蓦然带回了太多的记忆,而这记忆与此刻之间,横亘着巨大的创痛与伤口。近乎本能地,茱莉在这个时刻封闭起一切,似乎意识骤然消失或隐没在绝对的虚空之间。这近乎死亡的体验,但却出自一种生命的本能:

在重创、剧痛中为心灵披挂铠甲,竖起高墙。类似的渐隐场景的第二次出现,则是茱 莉与毁灭的目击者少年安东的约见。这一场景的第一个镜头是前景中晃动的十字架项 链坠——一个物证,我们此后将得知那是丈夫的礼物,是茱莉曾经拥有的幸福和她所经 历的毁灭见证。茱莉将拒绝这物证,无论在哪种意义上。当安东告知:"我是第一个 到现场的。你有什么要问的吗?"画面再次隐入黑暗。光明终于返回时, 茱莉回答: "没有。"——她不想知道,她不需要知道,因为再没有什么能改变那结局。也是在这 一场景中,茱莉展露出她在整部影片中最为灿烂的笑容,因为安东告知的丈夫的最后的 话——应该是他的遗言,竟是重复着他在车祸发生前夕讲述的笑话的最后一句。她将项 坠送给了安东,不如说她是拒绝了他的归还。十字架项链坠将再次进入情节,不过下一 次,它挂在丈夫的情人、女法官的胸前,茱莉对此的回应是:"我不需要问他是否爱 你了。"——一句简单而意蕴丰富的台词。它似乎在说,那项坠告诉我他爱你;这同时 也是在说,因为我知道他爱我。——给妻子和情人准备同样的礼物,无疑是情节剧的滥 套,基耶斯洛夫斯基不回避类似的滥套,但他也绝不会展开这类滥套。在猫与老鼠的插 曲之后,从事色情业的露西娅在游泳池边找到了茱莉,当她问道:"你在哭吗?"画面 再度隐入黑暗。而当她发现了丈夫的不忠之后,奥利维尔问:"那,你想怎么样?"画 面再度渐隐。在那之后,茱莉回答:"我要见她。"她见了她,发现后者将为人母。茱 莉将准备卖掉的乡间住宅送给了这位情人,并希望孩子沿袭父亲的姓氏。这无疑是一份 慷慨,但将其送给丈夫的情人和将其变卖并分文不取,对于茱莉有着完全相同的意义, 甚至是某种更好的方式:抹去过去,葬埋旧日。或者用弗洛伊德的表述:"杀死"死 者。——无法真实地感知死者之死,无法相信亲人永不回还,意味着一次再次地于五雷 轰顶的剧痛中体认着离丧与剥夺。相反在心理上接受了死者已死、亲人已逝的事实,那 么生者将携带着可以承受的伤痛和间或温暖的怀念继续生存下去。这便是所谓"哀悼的

工作"。

四次渐隐的超常规使用,表现了茱莉心中,为了避免触及太过巨大、新鲜的伤口而瞬间将全部感知系统遁入黑洞的心理体验。影片同样成功而富于原创的表达,则是对茱莉试图逃离旧日的一切,将自己淹没在无为时间中的呈现:沐浴在巴黎街头的阳光中,似乎极为闲适的茱莉闭着眼睛,如同盲人般地、扬起面庞去感知并捕捉阳光的和煦;在显然已极为熟悉的咖啡馆中,充满了温暖而明亮的光照,甚至阴影也充满了透明之感,而非不可穿透;特写镜头里的咖啡杯,它所极具形式感的光影,其缓慢的移动暗示了颇为漫长、却不被感知的时间的流逝;大特写镜头中,一个变形的倒影,茱莉似乎相当专注、乃至着迷地久久地注视着它。在这一场景中,苦苦寻找的奥利维尔找到了她;但在他离去之后,同样在特写镜头中,我们看到茱莉将手中方糖的一角浸入咖啡,直到它渗透了整块方糖,茱莉才将它丢入杯中,咖啡溢出杯边。这一切都经过了极为周密的设计和准备。在电视访谈中,基耶斯洛夫斯基谈到,他预定这个镜

头:雪白的方糖被棕色的咖啡完全渗透的时间应该是5秒,稍长或稍短都将影响那种微妙且无法言说的心理表达。于是,剧务跑遍了巴黎,才找到了体积和密度完全吻合的方糖以资拍摄。¹这幅画面在告知,对于茱莉说来,观赏方糖饱吸了咖啡的过程,远比一个爱她的男人在寻找她、渴求她、思念她来得重要。或许更为准确的表述是,类似捕捉阳光的暖意,长久地、长久地凝视光影的移动或自己勺中的倒影,成为一种途径、一道围栏,茱莉可以凭借它们将自己托付给时间之流,或将自己封闭在自己的身体感觉之中,从而将自己变为一无所感的空白,以此抗拒情感与记忆的涌现。一如茱莉对完全无法了解、回应她的母亲倾诉:"以前我什么都有,他们爱我,我也爱他们,但现在我已经一无所有,只剩下一件事:无所事事。"已有太多的研究者谈到了影片《蓝色》的呈现特征:尽管以悼亡为被述事件,但这部影片中,除了模糊的荧屏上的葬礼场景,始终没有

1 法国电视4台的访谈。

墓地、没有碑文、没有照片、没有纪念物。茱莉拒绝了连接着旧日的一切。她拒绝记忆,拒绝与记忆相关的一切,正是由于无法遗忘。她只能将自己"浸泡"在无为时间之中,将自己囚禁在自己的肌肤之下——为了能活下去。尽管生命于她,已完全成了磨难和煎熬。

在《蓝色》关于生与死、记忆与遗忘的主题中、母亲或曰母爱是一个潜在而隐忍的 线索。但不同于一般意义上的情节剧,在《蓝色》中这一线索只是以极端节制的方式隐 约浮现或简洁表述,以致观众难以直觉地体认茱莉作为一个骤然间失去了孩子的母亲身 份。当医生告知亲人的死讯,茱莉唯一的问题是: "安娜呢?" 当医生确认了安娜的死 讯, 茱莉闭上眼睛, 面颊上出现了剧烈的抽搐。而葬礼现场转播的屏幕上, 可以清晰地 看到茱莉的一只手指,抚摸着荧屏上那具小小的棺木。但自此,不再有人提起安娜。甚 至在那挟音乐与蓝色同时袭来的情感与记忆中,似乎安娜——那活泼的小姑娘也成为缺 席。但这正是基耶斯洛夫斯基的表达方式: 茱莉以遗忘对抗记忆, 借此本能地寻找着活 下去的可能。安娜的"消失",正在于那是茱莉所遭到的离丧和剥夺中最为痛切、完全 无法补偿的所在: 爱情或许可以更生, 但被剥夺了孩子的重创, 却是母亲永难治愈的伤 口。那是茱莉必须从心底彻底抹去的记忆。于是,茱莉只身"出逃",她寻找公寓时唯 一的条件"没有孩子",而且她的确关闭了心灵和记忆中关于孩子的一切。事实上,茱 莉"出逃"之后,影片叙述的两条重要线索,正是茱莉为战胜痛失孩子的剧痛所本能寻 找的挣扎和救赎。首先是某种精神分析式的转移:作为某种重创后的自我投射,茱莉将 自己变成了孩子,一次再次地来到母亲身边,向她倾诉,寻找抚慰和庇护。然而,也 正是在这里显露了基耶斯洛夫斯基的"书写"特征:其主人公所尝试去依靠的墙壁原本 便是流沙, 住在老人院中的母亲, 是几乎完全丧失了理智的老人, 她甚至无法辨认和确 定菜莉的身份: 那与其说是一位母亲,不如说更像是一个孩子。于是,菜莉的倾诉便如

同朝向虚空、朝向幻影的独白。而另一插曲:储藏室中的老鼠,则以基耶斯洛夫斯基式的方式强化、凸现着这一内心最酷烈的挣扎。这首先是老鼠唤起了茱莉童年非理性的恐惧,使她直接而强烈地体认着自己如同一个无助的孩子的绝望。而另一边,当茱莉为老鼠所惊吓,她同时发现,那是一只刚做了母亲的老鼠。这在双重意义上触动了茱莉的创伤性记忆,她再次来到母亲身边,但继而,她从邻居那里借来了一只猫,将它放入了储藏室的门内。又一处基耶斯洛夫斯基式的表达:在这一捕杀老鼠的行动之前,他以一个无人称视点的插入镜头,在暖调的光照中拍摄母鼠搬运小鼠的场景——一个似乎关于自然生命、关于永恒母爱的场景。于是,对于茱莉,这成了另一个象征性的自杀和毁灭的动作。因此她再次跳入游泳池,并无法自抑地哭泣。也正是在这一场景之中,欢快吵闹着出现在游泳池旁的孩子们,再次给茱莉以重创,于是,她只能让自己如浮尸般地躲藏/漂浮在水中。

从某种意义上说,反复出现的游泳池场景,如同非常规运用的新隐技巧,事实上成了影片叙事的节拍器。而游泳池,不仅作为影片重要的蓝色载体被纳入色彩/意义结构之中,而且它无疑负载着生与死的象征表达。影片的摄影师斯拉沃米尔·伊札克在接受电视采访时谈到,在影片实拍时,大家都意识到了游泳池的象征意义:水下是死,水上是生。水面成为生死分界线。跃入或浮出水面的动作构成了生死间的穿行。而同一电视访谈节目中,比诺什则告知,在她对自己角色茱莉的设定中,游泳池具有母腹的象征意义,一次次地跃入游泳池,意味着一次次象征性地重归母腹。「而我们知道,在精神分析的脉络中,母腹,准确地说是母亲的子宫,具有双重象征意义:其一,是最安全温暖的所在,是人类向死而生的悲剧生命之旅的起点处唯一一段完满、安全的"岁月";而其二,依照弗洛伊德的表述,成年人重归母腹的愿望,事实上出自"涅槃本能",即死本能。因此,茱莉一次次地跃入游泳池,一边表达茱莉将自己变为一个孩子,以期在象征性的母亲的怀抱/母腹之中获得想象性的安全与庇护,一边则是一次次象征性地经历死亡与毁灭。比诺什谈到,她因此为自己设计了一个在水中漂浮的身体动作,如同母腹中的胎儿的体态。

如果说,在影片的叙述中,莱莉间或"幸运"地完成了"哀悼的工作",但自由与囚禁、生命与死亡的主题却继续延伸。影片的尾声,在为欧盟而作的交响乐声中,那透过鱼箱拍摄的做爱场景之后,摄影机在黑暗中平移开去,在似乎连续的画面中,黑暗渐次演变成蓝色调,闹钟响起,一只手入画关掉闹钟,镜头拉开,我们看到了少年安东,他或许是在清晨惊醒,独坐在黑暗中,在蓝色光照里下意识地抚摸着胸前的十字架——另一个孤独与爱的故事,一个爱却无法到达的故事,一个自由与囚禁的故事。再次经历了黑暗的片段之后,似乎持续平移的画面中显出了幽暗的光照,打开的窗上,茱莉母亲的重叠映像,直到我们看到了坐在电视机前的母亲之时,我们意识到她已安详地永远闭

上了双眼,后景中,我们看到了奔跑而来的护士——一个死亡的形象与死亡的场景;平移的摄影机再度隐入黑暗之后,朦胧中显现出露西娅的面庞,脸上流露着极度孤寂;再次经过黑暗,显露出的是在孕妇的腹部移动着的听诊器,接着,显露出荧屏上B超成像的胎儿,继而出现将为人母的女法官平静幸福的面庞——死亡近旁,生命在延续;再次从黑暗中浮现的影像,是无名者的眼睛和瞳孔中无名的映像,再次重现了创伤、剥夺、囚禁的主题。最后的影像是我们讨论过的茱莉的正面近景,当泪水涌出了眼眶,画面渐隐,银幕渐次转换为饱满的蓝色,片尾字幕开始在蓝色的衬底上滚动。在黑暗中隐藏起画面切换的尾声,与其说是一个蒙太奇段落,不如说更像是一幅长卷画,它展示着影片与茱莉相关的人物的状态,同时展示着生生不息又经灾历劫的人类生存的状态。背景中,为欧盟所作交响乐的最后乐章,如歌咏、如祈愿,为这绝非完美却值得付出的人类和生命。

¹ 法国电视4台的访谈。

第三章 >

叙事学理论与 世俗神话: 《第五元素》

《第五元素》 The Fifth Element

导演: 吕克·贝松 (Luc Besson)

编剧: 吕克・贝松、罗伯特・马克・卡

曼 (Robert Mark Kamen)

摄影:希尔里·阿伯加斯(Thierry

Arbogast)

主演:布鲁斯·威利斯(Bruce Willy) 饰前特种兵少校科本·达拉斯

> 米 拉 ・ 乔 沃 维 奇 (Milla Jovovich) 饰 "第五元素" 莉露 加里・奥尔德曼 (Gary Oldman)

饰佐格

伊恩・霍姆(Ian Holm)饰考内 留斯神父

克里斯・塔克 (Chris Tucker) 饰主持人卢比・拉德

法国、美国合拍,彩色故事片,113分钟,1997年

获戛纳国际电影节技术大奖, 法国电影 凯撒奖最佳导演、最佳摄影、最佳制作 创意, 法国巴黎卢米埃尔奖最佳导演。 毫无疑问,叙事研究在当代电影理论及其批评实践中占有相当重要的位置。这不仅由于在结构、后结构主义时代,"叙事"成了一个重要的理论概念与探讨众多文化事实的基点,而且在于今天我们所谓的电影:故事片,正诞生于电影——这一现代科技的纪录手段与古老的叙事艺术极为偶然的相遇与结合。

已无须重复,电影"语言"正是为了叙事的需要而创造出来的。因此,电影的叙事研究始终不只是对于所谓电影"内容"的研究。

然而,我们在这一章中所介绍并将其应用于分析实践的叙事学理论及其分析方法,却并非电影理论所专有。所谓叙事学,所指的并非关于叙事/虚构性文学艺术作品的研究,而是特指结构主义理论与实践的一个重要脉络。

第一节 叙事学的基本分析类型

关于叙事学¹,首先会追溯到两位开启结构主义时代的大师的理论灵感,一位是结构主义人类学家,被称为"结构主义之父"的克劳德·列维一斯特劳斯的博大的研究成果系列,一位是俄国学者弗拉基米尔·普罗普和他的《俄罗斯民间故事研究》²。

列维一斯特劳斯众多的人类学研究成果与另一位结构主义之父、瑞士语言学家索绪尔的《普通语言学教程》³,以及将索绪尔依照语言学模式建立普通符号学的构想付诸家践的法国思想家罗兰·巴特一起,启动了后人称为"语言学转型"的人文社会科学的

务印书馆,1980年。

巨大变更。为列维一斯特劳斯所标识出的理论路径,远不止叙事学。与叙事学理论、同时也是与整个结构主义时代直接相关的,是列维一斯特劳斯对古希腊神话传说的研究。在列维一斯特劳斯看来,尽管穿越漫长久远的历史岁月,今人所读到的故事、希腊传说已斑斑驳驳、残缺不全,但将不同的故事彼此参照,我们仍可以从其中共同的意义单元里解读、整合出一个共同的意义"内核",一个在面目各异的神话传说故事中不断复沓出现的结构性单元:对亲属关系的过度重视与对亲属关系的过低估价。依照列维一斯特劳斯的阐释,古希腊神话对于古代希腊社会的意义,正在于通过不断地讲述,尝试解决内在于彼时彼地社会文化内部的一个深刻的

《第五元素》海报

而普罗普的研究却直接成为结构主义叙事学的源头,成为叙事学的鼻祖之一。有趣

的是,普罗普的研究与结构主义的产生并不存在着任何直接的关联,这一研究自身也不存在着任何理论的超越性意图。就其本身而言,它只是一个具体的对象——俄罗斯民间故事的一次专题研究。但普罗普的研究成功却事实上开启并参与了俄国形式主义的产生及发展,经由莫斯科一布拉格一巴黎这一理论旅行的脉络,成为结构主义叙事学理论的起点之一。而列维一斯特劳斯与普罗普之间关于叙事研究问题的一次著名的论战,也是使普罗普名列结构主义理论家"名册"的原因之一。就普罗普的具体研究而言,在对数量极为浩繁的俄罗斯民间故事进入极为深入细致的研究之后,普罗普发现,尽管在俄罗斯民间故事中有着千变万化的人物、千差万别的情节,但其中无疑存在着一些基本的、始终不变的元素。

首先,是众多身份、面目各异的人物,却不外乎七种角色,普罗普也将其称为七种 "行动范畴"。其中的角色或行动范畴分别是:

- 1. 坏人。
- 2. 施惠者。
- 3. 帮手。
- 4. 公主, 或要找的人和物。
- 5. 派遣者或发出者。
- 6. 英雄或受害者。
- 7. 假英雄。

普罗普所谓的角色/行动范畴,并不等于故事中的人物,而是在故事中的不同段落、情节发展的不同时刻所具有的功能。故事中的一个人物可以在故事发展的不同段落、不同时刻中扮演不同的角色、置身于不同的行动范畴;同样,同一个角色或行动范畴也可以由不同的人物来扮演,不同的人物则可能在同一个情节段落中扮演同一个角色,置身

于同一行动范畴。诸如《第五元素》中莉露在影片的前一部分,英雄科本·达拉斯与警察的对峙中充当被争夺的"公主",但在"失落的天堂"的战斗中却充当着英雄与受害者之一,而在影片最后段落中,则再度成为必须为科本的爱所温暖和拯救的客体;在争夺前往"失落的天堂"的机票的段落中,是考内留斯神父、佐格的爪牙、警察同时扮演英雄科本的对手,即坏人。

当我们尝试将普罗普的七种角色或行动范畴的描述,广泛应用于其他叙事类型,其 中有几种角色需要予以补充说明。一是派遣者或发出者。这是指故事中的某种权威形 象. 通常是长者、领袖。他同时是故事中元社会的象征。所谓元社会, 便是故事中陷于 困境或危机之中的某个村庄、部落、城市、国家或家庭等等所代表的人类社会。而派 遺者/发出者,便是这一社会中权威或秩序的象征。在经典故事中,常常是由这一权威 人物对英雄发出行动的指令。但在现代叙事中,派遣者却不再是一个绝对必要的角色; 主人公常常为了自己的目的、利益,或为了拯救自己而行动。换言之,是英雄/受害者同 时充当了自己的派遣者——某一人物,通常是主角在叙事中同时充当两种功能角色/行动 范畴。此外需要说明的行动范畴是坏人。在经典的民间故事或不同时代的主流叙事中, "坏人"——破坏或威胁元社会的安宁,阻碍主人公完成人物或实现自己的愿望的角 色.诸如一段爱情故事中拨乱其间的小人,是一个充分必要的元素。在现代叙事中亦如 此。只是在现代叙事中,实施坏人这一角色功能的,经常并非一个人物,它也许是险恶 或异化的环境,也许是某种心理创伤或心理疾患。同样需要说明的是施惠者的角色。顾 名思义, 所谓施惠者尽管同样为主人公完成任务或实现其目标提供了帮助, 但不同于一 般意义上的帮手, 施惠者是在叙事的特殊时刻为主人公提供了某种特殊帮助的角色, 诸 如武侠小说中, 主人公遭遇了"山中高人", 因此而获得了某种特殊的法力、法器或武 功。施惠者,也可能是某种人生导师式的角色,在他的指点下,主人公战胜了自身的弱

点(内在的敌手)而走向成功。在叙事研究的普遍意义上,普罗普的角色或行动范畴中最为特殊的一个是假英雄,这是一个在形形色色的民间故事中十分常见的角色,经常呈现为英雄的冒名顶替者。但在其他的叙事类型中,这一角色并非充分必要的叙事元素。

在普罗普对俄罗斯民间故事的研究中,数量浩繁、千差万别的民间故事被他总结为 六个叙事单元,这六个叙事单元又具体划分为 31 种叙事功能。

单元一、准备:

功能 1. 炉边缺少一位家庭成员。

- 2. 一个禁令或规定加诸英雄身上。
- 3. 禁令遭违背。
- 4. 坏人试图刺探情报。
- 5. 坏人得到了一些情报。
- 6. 坏人试图欺骗受害人以控制他或他的所有物。
- 7. 受害人上当违心助敌。

单元二、纠纷:

- 8. 坏人伤害了家庭成员。
- 8a. 家庭成员需要或渴望某种东西。
- 9. 需要或不幸被申明; 英雄被请求、命令或自愿前往执行使命。
- 10. 英雄计划对付坏人。

单元三、转移:

- 11. 英雄离家。
- 12. 英雄被试探、攻击、质询,并因而获得了一个有法力的施惠者或帮手。
- 13. 英雄对这位未来的施惠者的行动做出反应。

- 14. 英雄借重这位有法力的人。
- 15. 英雄到达他的任务所在的地点。

单元四、对抗:

- 16. 英雄与坏人面对面作战。
- 17. 英雄被侮辱。
- 18. 坏人被击败。
- 19. 此前的不幸或需要得到解决。

单元五、归来:

- 20. 英雄归来。
- 21. 英雄被追捕。
- 22. 英雄脱险。
- 23. 英雄回到故乡或某处却不被承认。
- 24. 假英雄发出假声明。
- 25. 英雄面临艰巨挑战。
- 26. 英雄战胜挑战。
- 27. 英雄获得命名。

单元六、接受:

- 28. 假英雄/坏人的身份败露。
- 29. 假英雄被变形。
- 30. 坏人遭惩罚。
- 31. 英雄迎娶公主或登上王位。

普罗普的结论是: 1. 不管叙事人如何编排演绎, 叙事功能是故事中不变的元素。它

们是故事中的基本元素。2. 民间故事中可知的叙事功能永远是有限的,千变万化不出此31种。3. 叙事功能的出现顺序永远不变。并非每一个故事都完整地包含这31种功能,但是一旦这一功能序列出现,其前后顺序不会颠倒或改变。就其结构而言,民间故事属于同一类型。某些时候,某些叙事功能或单元会重合或者重复。

随着结构主义时代的到来,普罗普关于俄罗斯民间故事的研究,也经由英译本而获得了全球范围内的广泛传播,世界各国研究叙事理论和叙事艺术的人们,不无惊讶地发现普罗普的理论可以适用于大部分的叙事类型,尤其是大众文化的诸多叙事类型,诸如民间故事、连本戏曲、通俗小说(诸如中国的话本、武侠小说)、连环画、商业电影、电视连续剧等等。不少著名的大众文化和电影理论的研究者,都运用普罗普的模式对相关的叙事文本进行过研究。颇为神奇的是,人们发现,普罗普的模式和结论在多种现代大众文化的叙事类型中仍相当有效。当然,类似的研究也遭到了某种非议和指责。种种非议的要点在于,类似应用研究常具有某种削足适履的倾向,研究者未免通过阐释、甚至过度阐释将某个现代情节牵强地附会在普罗普的某个单元或某种功能之上。事实上,就现代文本的叙事研究而言,普罗普的结论更适用于某些叙事类型,诸如动作片的若干类型:西部片、警匪片以及我们将要涉及的科幻一动作类型,适用于诸如新武侠小说,及其武侠类型的电影、电视剧,而非所有叙事类型。对普罗普理论的应用研究的批评,再度明确了普罗普的研究原本并非为了建立具有普泛性的叙事理论,它只是一项关于俄罗斯民间故事的具体研究。

因此,结构语义学家格雷马斯在普罗普研究的基础上,对普罗普所概括的模式做了进一步的修正和深化,以建立一个具有普遍意义的叙事分析模式为目的,将普罗普的七种角色/行为范畴概括为三组六个动素。他们分别是主体/客体、发出者/接收者、敌手/帮手,并建立了自己的动素模型:

并将普罗普的六个叙事单元、31种功能概括为四个叙事/意义单元:契约、考验、移置、 交流。不难看出,格雷马斯的动素模型对普罗普的角色/行动范畴说的改动,首先是取消 了两种基本上为民间故事所独有的角色: 假英雄和施惠者,添加了一个新的元素: 接收 者,即主体/英雄行为的受益者。我们将看到,在《第五元素》中,接收者被设定为人 类、地球上的生命之源:因科本·达拉斯的英雄壮举,地球/人类重获五大元素,并因此 而获救, 生命、光明、希望和爱因此而继续绵延。其次, 也是更重要的是, 格雷马斯动 素模型并非普罗普的角色或行动范畴的简约形式或"简体版",其中的六个动素分别构 成了三组二项对立式、它们不仅构成了叙事功能上的对立或对应、而且初步揭示了叙事 文本的意义结构。 1从某种意义上说, 当我们准确地建构了叙事文本的动素模型, 我们 已经初步把握了叙事作品的文本结构,尤其是一部叙事性作品的时代或曰历史特征与文 化意义的定位。联系着我们对普罗普角色/行为范畴的讨论、我们将看到、如果发出者与 接受者是同一个象征正义与秩序的元社会,而敌手是黑暗的恶势力,那么我们已经可以 基本断定这一叙事文本属于经典的主流叙事序列,而主人公——叙事文本中的主体,必 定是匡扶正义、惩恶扬善的经典英雄。而如果主人公集发出者、接受者与主体于一身, 那么,它已多少透露出某种个人主义的意识形态或哲学支撑;在这种情形下,如果将敌 手设定为某种社会权威或权力象征,那么我们已可以基本断定作品所具有的某种黑色寓 言或反面乌托邦特征: 当然, 它也可能仅仅是某种特定的叙事类型, 诸如警匪片中的惯 例。与此相关,如果主人公集发出者与行动主体于一身,那么对接收者的不同设置,便

将赋予作品以完全不同的意味。诸如《神雕侠侣》中的杨过原本无父、无师,为象征武侠小说中的元社会:正派武林所放逐,是集发出者与行为主体于一身的独行侠;但小说的结局,杨过终于加入了抵御蒙古兵的行列,并建功立业、救万民于水火,得到了元社会:正派武林与正统汉家皇权的认可,重归正统英雄的行列。而在冯小刚的影片《没完没了》中,当主人公行为的受益者/接收者被设置为韩冬(葛优饰)唯一的亲人、已成植物人的姐姐的时候,故事便从中国市场化时代的喜闹剧悄然转化为不无温情与苦涩感的情节剧,亲情跃居金钱之上,成为故事意义的核心和叙事驱动。换言之,不是每一个动素自身,而是它们之间的相互关系,建构出文本的表层与深层意义结构。

格雷马斯不仅将普罗普的研究成果从一个具体对象的研究演化为一个结构语义学的范式,他同时在列维一斯特劳斯关于古希腊神话研究的基础上,推演出了关于"意义矩形"的范式。格雷马斯指出:所有的叙事文本、乃至全部文本中,一定包含着一个意义的深层结构;而这一深层结构是一组核心的二项对立式(设定为A/B)及其他所推演出的另一组相关且相对的二项对立式(-A/-B)建构而成的。我们将这两组二项对立作为一个四方形的四个端点予以排列,便获得了一个意义的矩形。格雷马斯将其图示如下:

我们由此获得了又一个六对三组关系。其中A与B、非B与非A之间是对抗性关系, A和非B、B和非A之间是互补性关系,A与非A、B与非B之间是矛盾性关系。文本的意

_____ [法] A. J. 格雷马斯:《结构语义学》, 吴泓渺译, 生活·读书·新 知三联书店, 1999年, 第244—275页。 义结构或曰深层,便呈现于这三组关系的变化组合之中。我们将以《第五元素》作为示范,来演示并实践这一意义矩形之于作品意义结构的关系。

而另一位结构主义理论家茨维坦·托多罗夫,在他的结构主义诗学阶段,则延续罗兰·巴特的研究思路,侧重依照语言学模式,尝试建立叙事语法研究,他所提出的叙述范式如下: ¹

与此相近,克罗德·布雷蒙则设定了一个不同的范式,²以呈现叙事表层逻辑的发展,他认为一部叙事性文本,便是一个不断二分的枝形结构:

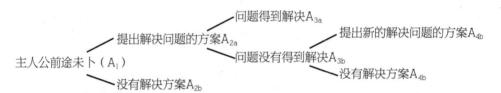

依照布雷蒙的理论,叙事所给定的初始情境是主人公——我们也可以将其置换为元社会——面临某种问题和困境,由此打开了叙事的两种可能: 试图去解决问题,打破困境; 或问题无从解决,处境已成僵局。至此叙事体尚未形成,文本所展示的只是一种状况。因为所谓叙事,尽管有成千上万种定义和阐释,却始终难出所谓亚里士多德的"情节律": 叙事包含着一个开端,一个中段,一个结尾。就布雷蒙的叙事链 $A_i \rightarrow A_{2b}$ 而言,故事在其开端处便已终结。而经典叙事大都在问题一尝试解决问题一问题部分得到解

决,同时出现新的问题→尝试新的解决方案的类似模式间持续推进。因为狭义的叙事: 讲述故事的秘密,从表面看是推进情节的发展,而事实上却是延宕情节的发展:使故事 在通往结局的过程中峰回路转,异峰迭起。如果这一枝形的叙事链最终以"问题没有得 到解决",即主人公的努力最终以失败告终,那么,我们可以将其视为直接、简约的悲剧形态;相反,这一不断展开的枝形链条,以问题得到解决而结束,我们则可以将其视 为正剧或喜剧的简约形态。

在结构主义时代,叙事学这一领域造就了一代理论大师。这些理论家——结构主义语义学家、结构功能论者,都尝试创造出某种简明有效的理论范式,使其对于千差万别、千变万化的文化文本,尤其是叙事性文本,具有普泛性意义与绝对的覆盖力,成为破解叙事的秘密与深藏的意义结构的利器。在此,我们暂且搁置对宏大叙事与具有普泛性理论的诉求的批判,仅就实践层面而言,可以说,没有哪一种研究范式具有放之四海而皆准的普遍真理的价值。一般说来,结构主义诗学范畴内的叙事学范式,对于今天的大众文化文本具有更广泛的适用性。但也并非任何一种范式,都具备相对于所有大众文化文本的有效阐释力。在此,需要强调的是,任何一种理论,无论其出自何处,都一定具有它自身的历史、现实脉络,因此具有它自身的历史与现实限定;同时,任何一种理论范式,在为我们揭示出某些隐藏的面向的同时,也可能造成我们对另外一些重要面向的盲视。结构主义时代,理论一如批评,只是一种社会的表意实践,并不具有相对于批评与其他文化实践的优越或优先的地位。因此,相对于批评实践(包括其他的文化和表意实践),理论只是或可借重的利器。将某种理论应用于批评实践,无所谓成败,而在于这一理论范式是否于对象文本具有阐释力,是否开启了思想与批评的新的空间和可能。

_____ [法] 茨维坦·托多罗夫:《从〈十日谈〉看叙事作品语法》,载张寅德主编《叙述学研究》,黄建民译,中国社会科学出版社,1989年,第177—187页。

第二节 叙事范式与批评实践

下面我们将把法国导演吕克·贝松摄制的英语影片《第五元素》,作为我们应用叙事学范式的实践场域与演练标靶,用以演示将叙事学的理论范式应用于电影文本研究的可能。

关于《第五元素》,需要首先说明的是,这是以《杀手莱昂》(Leon,另译为《这个杀手不太冷》)而确定了自己的影坛地位的法国导演吕克·贝松的第一部国际线路、或者直称为好莱坞线路而生产的"大片"。影片作为法国电影出品,却采用了英文作为原声对白,并以好莱坞的硬汉型影星布鲁斯·威利斯为主角。对于高度重视本土电影,同时在文化心态上极度排斥好莱坞电影的法国电影工业而言,这正是全球化时代的文化奇观之一。此后吕克·贝松导演的又一部大片《圣女贞德》(The messager Story of Joan of Arc),直接作为法国产好莱坞电影出品,获得国际范围内的更大的票房成功。因此,在世界电影史的脉络中,《第五元素》更接近好莱坞的世俗神话,而非欧洲艺术电影的传统。用导演本人的说法,便是:"这是我最远离现实的影片,……我想制作一部纯娱乐电影。"「从某种意义上说,主流商业电影、尤其是好莱坞电影在 20 世纪上半叶的欧美社会中,于某种程度取代了教堂在公众生活中的位置。人们在电影院中去寻找感情的释放,获取想象性抚慰。人们或者在影院中沉浸于某种远离现实的白日梦境,或者在影片中遭遇某种现实困境、社会问题的再现,同时获取现实中无法获得的"想象性解决"。在无尽的爱神和死神之后,主流商业电影永远会将我们带往一个"大团圆的

结局"。其次,这部导演声称产生于自己 16 岁时的奇思妙想的影片,无疑是好莱坞科 幻片、法国通俗喜剧、连环画等等大众文化产品的拼贴。导演自称:"如果让我来界定《第五元素》,那么它是三分之一的《巴西》(Brazil,1985)、三分之一的《星球大战》、三分之一的雅克·塔堤(Jacques Tati,法国著名喜剧演员)。"²同时,影片的研究者也指出,我们可以从《第五元素》未来大都市的空间造型中,发现与弗里茨·朗的《大都会》(Metropolis,1927)、雷德利·斯科特的《银翼杀手》(Blade Runner,1982)间鲜明的互文承接关系。影片中尚有诸多的互文拼贴与戏仿因素,使之具有了鲜明的后现代主义的电影特征。但在此章节中,我们主要通过《第五元素》示范作为一种批评、分析方法的叙事学范式,因此,我们将搁置对影片的后现代特征的讨论。

从某种意义上说,影片《第五元素》自身的现代世俗神话的特征,极大地诱惑着我

<u>1</u> Fifth Element Interviews, http://www.geocities.com/Hollywood/ Set/8452/5thinterviews.html.

² Fifth Element Interviews.

们运用叙事学的有关理论范式去予以解读。

这是一个高度吻合于托多罗夫叙述范式的影片。2259年,未来的人类原本平静地生活在"宇宙联邦政府"的管理下(原有的平衡),但一个来自邪恶黑星的"有智能的巨大火球"恶意地向地球逼近,人类所拥有的全部抵御手段不仅无效,反而增加了敌手的力量,人类的生存危在旦夕(平衡遭破坏)。此时,代表宇宙间善良力量的蒙杜沙瓦星球为宇宙联邦政府、也就是人类送来了唯一可能战胜邪恶敌手的五大元素(恢复平衡的力量);但人类获取五大元素的过程,却遭到了人类的败类、邪恶黑星的地球代理人佐格和残暴、贪婪的外星孟加罗人的破坏、阻挠(继续破坏的力量)。于是,人类的英雄科本·达拉斯在蒙杜沙瓦星球的地球联络人考内留斯神父的帮助下,与地球科学家以残骸再生的第五元素莉露一起与佐格和孟加罗人展开了搏斗,并战而胜之。科本等人在千钧一发的时刻(经典电影叙事中的典型场景:最后一分钟营救),在埃及的古神殿中启动了五大元素,地球上的人类和生命获得了拯救,科本与第五元素莉露获得了爱情(新的平衡和满足的达成)。

我们同样可以运用普罗普的叙事单元与功能序列来重述《第五元素》。除却没有假 英雄这一功能角色,影片与普罗普功能序列的基本吻合,从一个角度印证了影片所具有 的当代世俗神话的特征。

准备单元。影片开端处,我们看到多少有些落魄的科本·达拉斯形单影只地独居在2259年的纽约。他的妻子已离他而去(炉边缺少一位家人·功能1)。影片以特写镜头凸现了一幅倒扣在桌面上的结婚照,并通过一只和科本相伴的猫、尤其是他们一起在"中国人"的快餐车上"共进"晚餐的噱头,强调了科本生活中的匮乏状态。在科本的朋友"手指"(一个只存在于画外音中,始终未曾露面的人物)的电话中,科本被警告要安全驾驶,不得再度违章(禁令下达·功能2)。但接着,他遭遇交通事故并拒绝与警

方合作,救下了莉露(禁令被违背·功能3)。恶棍佐格从邪恶的孟加罗人那里得到一个空箱子,因此他想向神父刺探情报(功能4)。神父拒绝合作,但佐格的爪牙通过窃听宇宙联邦政府获得了部分情报(功能5)。

纠纷单元。人类社会在邪恶黑星的威胁下急需四大元素(功能8a)。将军命令科本前往失落天堂、接收四大元素(功能9)。

转移单元。科本前往失落天堂(英雄离家・功能11), 并抵达失落天堂(功能15)。

抗争单元。莉露和科本分别与敌手战斗(功能16)。莉露受伤并丧失了斗争意志(功能17)。科本打败敌手(功能18),获得四大元素(此前的需要得到满足・功能19)。

归来单元。科本带着神石、莉露、神父和助手成功启航(功能20)。火球以加速度 向地球推进(新的威胁挑战・功能25)。他们抵达埃及神殿,安装神石,但更大的挑战 在于说服莉露相信绝非完美的人类有理由继续生存下去,莉露终于为科本的爱所感召, 启动了四大元素,人类终于获救(功能26)。

接受单元。总统亲自来嘉奖(功能27)。科本和莉露结合(功能31)。

尽管我们可以更细致地分析《第五元素》中的情节元素,使之更为贴切、详尽地吻合于普罗普的功能序列;但我们借助叙事理论的目的,是为了能揭示出文本叙事所潜藏的意义,而不是为了舍本求末,以文本反身印证某一理论范式的万能。因此,无须讳言,我们此前的分析,不仅显然具有削足适履的倾向(诸如在影片中外星女歌星无疑扮演着施惠者的角色,但她却出现在抗争而非转移单元之中,如此等等),而且类似的对号入座,并未推进我们对影片叙事的剖析。首先应予指出的是,尽管《第五元素》具有相当突出的现代世俗神话的特征,但所谓电影作为现代世俗神话,毕竟只是一种类比的表达。电影作为"机械复制时代的艺术",不可能完全等同于上古神话或农业文明时代所产生的、口耳相传的神话传说或民间故事。如果说,主流商业电影在现代工业文明或后工业文明时代中,仍发挥着某种昔日神话与民间故事的社会功能,那么,产生它并接受它的社会已发生了极其深刻的变化。我们将看到,对影片《第五元素》展开叙事分析,不仅应将其定位于大众文化所生产的世俗神话序列之中,还需要在世界电影史的版图内确认《第五元素》的坐标。

在直观的观察中,我们已经可以发现,影片《第五元素》中有着动作片、科幻片及喜剧电影的元素;深入考察,便会发现它属于好莱坞电影工业所创造的一个新的类型序列: 历险一动作一科幻一灾难类型。这一复合的类型序列,以印地安纳·琼斯系列、詹姆斯·邦德 007 系列和《星球大战》系列¹、《独立日》(Independence Day, 1996, 又译为《天煞:地球反击战》)等等为代表。

就一种新的世俗神话叙述类型(或曰复合类型)而言,这类影片的文本结构通常是

两个功能序列的重合。换言之,这种当代版的"神话",并非一个单纯的故事,而是两个(以上)故事、两种(以上)意义结构的互补和叠加。其中的第一序列是拯救世界的故事,即一个在邪恶势力的袭击面前丧失了宁静祥和的元社会,如何经过善/恶搏斗、经历黑暗/光明王国之间的角逐、通过英雄的历尽坎坷的历险,而重获和平的故事,这正是传统民间文学故事中的功能序列。在类似影片中,这一功能序列仍然是叙事的主要构成部分。但其第二序列却更多地出自工业文明、后工业文明时代的大众文化的"创造",那便是承担起拯救世界的使命的英雄的自我拯救。即,在一部影片中存在着两个(以上)故事与意义的层面,其一是社会神话层面,我们在战胜外来威胁(这一外部威胁,常常是某种社会内在困境的外部透射)的过程中,重新整合起自己的社群。其二则是个人的神话,自主意志的神话或主体的神话;在现代社会中遭到挫败、体认着匮乏的个人,在拯救社会的过程中遭遇真爱、或治愈创伤,重获生命的意义和完满。类似影片的成功,正在于它能否给出双重的抚慰和满足。

我们再次结合着普罗普的功能序列和格雷马斯的动素模型,对《第五元素》中的两个功能序列进行分析。对于我们所讨论的复合类型的影片而言,在第一个功能序列中,民间故事中的家庭或王国通常被更换为现代民族国家。在好莱坞电影中,这个遭遇威胁、又终于安度危机的现代民族国家当然是美国。在科幻片一灾难片中,情节的主部常常是外星邪恶势力与地球人类间的大对决,于是,影片中的美国政府便当然地成了人类的代表,成为善、生命、光明的所在,并成为拯救人类的力量。在《第五元素》中,元社会/未来人类社会的象征是宇宙联邦政府。它作为影片动素模型中的唯一发出者和

接收者之一,确定影片第一功能序列的神话基调。所谓宇宙联邦政府的总部设置在纽约,无疑令人们联想到联合国总部或美国政府。有趣的是,作为好莱坞经典电影的一个差异元素,是影片的宇宙联邦政府有着黑人总统形象。但这与其说是一种更为进步的种族立场,不如说,是面对黑人民权运动风起云涌的半个世纪之后,主流文化所采取的表层的应对策略。一如根据德国导演维姆·文德斯的名片《柏林苍穹下》重拍的好莱坞电影《天使之城》中,白天使的主角身边增加了一名黑天使作为陪衬,《第五元素》中的黑人总统固然威风凛凛、临危不乱,但是事实上,作为元社会的最高权威人物、人类象征、光明王国的守护者,这位总统面对危机一筹莫展,毫无作为;他所采取的应对举措,如果不说是愚蠢,至少是完全无效。

依照第一序列,《第五元素》的准备单元的开端——"炉边缺少一个家庭成员", 所指的并不是一个缺席的人物,而是对应着序幕:蒙杜沙瓦人带走了五大元素,人类因 此在未来的袭击面前失去了屏障。于是,300年后,人类遭到邪恶黑星的袭击,无力抵 抗,因此必须重获五大元素。在这一功能序列中,的确存在着一道禁令,但这禁令同样

不是下达给某个人物,而是由考内留斯神父传达的、针对人类的禁令:人类不能反抗,人类的反抗只会加强邪恶势力。人类只能等待五大元素的重返。但禁令被违背。总统与将军以人类的自大和无知声称"我们不欢迎不速之客",发射了防御导弹,结果却导致逼近地球的炽热星球的体积成百倍地扩张。此时佐格获得情报,伙同孟加罗人击毁了蒙杜沙瓦人来送五大元素的飞船,试图获取五大元素。在这第一序列的准备单元中,出现的行为主体尚不是科本·达拉斯,而是考内留斯神父,他原本就是五大元素的守护者,是蒙杜沙瓦人与地球人之间的联络者。但他试图主持大局而没有成功。接着第二个序列进入,真正的英雄登场,神父退居为帮手,在某些时候是喜剧性的敌手。

我们可以看到,在《第五元素》中,构成叙事的高峰迭起、同时也构成了叙述的主体事件不断延宕的,不仅是两个叙事功能序列间的切换,而且是主要的功能序列不断转换为次功能序列。借助布雷蒙的范式,《第五元素》中的主序列是人类在5000年一次的邪恶黑星的袭击面前生死未卜,解决问题的方案:人类的反击遭到挫败。新的解决方案是等待蒙杜沙瓦星球的五大元素到来。这一期待由于佐格和孟加罗人的介入而遭到延宕。于是叙事进入了一个次序列:如何获取五大元素。解决方案之一:科学家以第五元素的残骸再生了第五元素莉露。但莉露粉碎密闭罩出逃,引出了又一个插曲式的序列。她与科本·达拉斯的相遇使得影片叙事的第一功能序列与第二功能序列相遇,并交织在一起。当科本将莉露送至考内留斯处,人类的问题变成了如何得到女歌星带往"失落天堂"的代表四大元素:风、水、火、土的神石。在拯救世界的功能序列中,充当善恶两大营全间争夺对象的客体是四大元素的神石,第五元素则具有相当特殊而复杂的功能意义。第五元素的再生,是影片中高科技的、迷人的奇观段落之一;在这一段落中,我们通过科学家被告知:第五元素的DNA与人类相同,她因此而并非异类,她与人类的区别仅仅在于"完美程度"。第五元素获得再生之后,她履行的第一个使命是为人类传递

关于四大元素神石的信息。也就是说,她在叙事的第一功能序列中出演的是施惠者的角色。她跌入了科本的出租车,请求帮助,科本给出帮助,因此获得了未来行动中的英雄资格;而在第二功能序列中,这无疑是科本"遭遇真爱"的"命定"的时刻。而在抗争单元中,她作为四大元素的法定接收者,事实上与科本共同占有着主体的动素位置。直到在最后段落中,她才成为由科本予以拯救的客体。

在关于现代个人的神话,即影片叙事的第二个功能序列中,"炉边缺少"的"一位家人"是科本的妻子,而在现代逻辑和观念的个体生命史中,这显然标识着孤独或情感的匮乏与欲望的匮乏;而在影片的特定语境中,这同时标识着某种男性生命的挫败和伤痛。这也是科本·达拉斯的扮演者布鲁斯·威利斯这一明星形象所携带并传达的信息。就主流电影工业系统的"明星制"而言,所谓"明星"并非知名演员的代名词。"明星"意味着一种成功的定型化角色,一个演员不断饰演的同一类型的角色,其特征会渐次叠加、积淀在其"明星"形象之中。大制片公司与相关传媒,也会有意识地采取某

些策略,以混淆此明星所饰演的角色与其个人生活的"真实"报道。而布鲁斯·威利斯正是一位以扮演好莱坞电影中特有的类型形象: "硬汉"而获得成功的超级明星。他的"明星"形象,也是"硬汉"这一定型化的形象,其不变特征之一,便是其登场之时,通常是一个在现代社会中不甚适宜、甚至饱受挫败的形象,失意,有几分落拓。但也正是这个似乎作为典型失败者的小人物,会在关键时刻迸发出超人的力量,从而拯救社会于危难之中。在关于《第五元素》的众多影评中,不时有人善意地嘲弄:似乎需要认真计算一下,这究竟是布鲁斯·威利斯第几次成功地拯救美国、拯救人类。因此,在《第

五元素》的开头段落中,科本和"手指"的对话,暗示那位缺席的妻子是主动弃科本而去。当"手指"指责他重视猫超过人时,科本的回答是:"猫至少会回家。"当"手指"认定他仍不能忘怀妻子,提醒他世界还有许多其他女人时,科本则说:"我不需要女人,除非是一个完美的女人。"于是,这个完美的女人名副其实地"从天而降"。在这第二个功能序列中,莉露出演客体——典型的主流叙事中男性主人公的欲望客体。这也正是两个功能序列叠加所提供的双重客体与双重归属:某种拯救人类的宝物将归属于元社会,在多数好莱坞电影中,是归属于美国政府;而女人归属于英雄,是英雄获救的标识,也是英雄获胜的锦旗。这最后一层的意义构成,并不具有任何新鲜的意味。古希腊史诗《伊利亚特》,将战争的起因书写为对绝代佳人海伦的争夺。当希腊大军终于攻陷了特洛伊城,海伦出现在城头的时候,胜利者万众欢呼,认定为了这样的锦标,大军征战十年,死伤无数,实有所值。这类故事的现代版本之变奏在于,作为胜利锦标的女人——当然一定是绝色美女——的获得,同时意味着男主人公从现代社会的诸多挫败、放逐与疏离中获救。

我们可以再度梳理《第五元素》中的动素模型:按照格雷马斯的定义,《第五元素》中的发出者和接受者相当清晰地定位为宇宙联邦政府。它作为元社会象征着人类,作为一个神话元素,在宇宙间的善恶力量、光明王国与黑暗王国的大对决中,它象征着

宇宙中善良的正义力量与光明王国之所在,象征着生命的力量。而在第二功能序列中, 科本·达拉斯则成为欲望客体莉露的接收者。而主体,则在不同段落中分别由考内留斯 神父、第五元素莉露,主要是联邦政府前空军特种部队少校科本·达拉斯出演。所谓客 体,在第一功能序列中是四大元素的神石,在第二功能序列中是第五元素莉露。其中的 敌手,首先是幽冥之中不可见的邪恶黑星,代表宇宙中的黑暗势力与灭绝的力量;其次 直接呈现在影片中的,则是邪恶、贪欲的佐格,以及与他狼狈为奸、尔虞我诈的孟加罗 人。后者愚钝、残暴,生着丑陋的猪头,不时幻化成人形,或许需要提示的是,当其幻 化成人类的时候,采用的是黑人的形象,从无例外。影片中出演帮手这一动素的,是考 内留斯神父和卢比(黑人节目主持人)。

和大部分讲述外星邪恶势力进犯地球的科幻小说、电影一样,我们可以相当轻松地获得格雷马斯意义矩形中的核心二项对立式,那便是人类(A)与反人类(B),依此类推,其相关的对立项,便是非人类(-A)与非反人类(-B),于是我们便可以建立起《第五元素》的意义矩形:

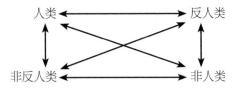

并在不同的相对关系中,为影片中诸多人物找到他们在意义结构中所居的位置:

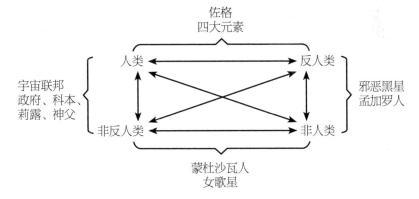

从这个意义矩形中,我们可以直观地看出,就影片的意义结构而言,这是一场宇宙联邦政府、英雄科本、完美女性莉露、守护着人类生命的考内留斯神父——简言之,便是人类的代表与邪恶黑星、毁灭与死亡力量之间的角逐。就像片中所言,那是5000年一次,"黑洞之门打开,终极的邪恶逸出,带来毁灭和混沌"。其"目标是毁灭生命,所有形式的生命"。唯一能保护生命的,是"构成生命的四大元素围绕着第五元素:超级生命、终极武士,发出创造之光"。然而,一旦邪恶占据了第五元素的位置,那么"白变黑,光明变黑暗,生命变死亡,直至永远"。有趣的是,是孟加罗人——某种来路不详的邪恶外星人,而不是佐格,在影片的意义结构中占据毁灭力量一边,成为银幕上可见的邪恶化身;而佐格,这个人类败类,在影片的意义结构中,只是某种喜剧性丑角,他贪得无厌,似乎足智多谋,但只能一次再次地获取曾装有四大元素、此时已空无一物

的木箱,最后死在自己安放的定时炸弹之上。蒙杜沙瓦人和外星女歌星只是其中帮手,四大元素只是某种中性的武器,谁获取它,谁就获取了超级力量,因此它始终只是双方角逐争夺的绝对客体。

如果我们参照影片中的描述,邪恶力量的唯一特征和唯一目的就是毁灭生命,而考内留斯神父重申了蒙杜沙瓦使者的遗言: "重要的不是时间,而是生命。"用导演本人的说法,便是: "这基本上是一个善恶交战的老故事,唯一不同寻常的是,这是至高的、绝对的邪恶。生命的存在影响了它的扩张。它并不谋求金钱、权力和统治……它的目的是毁灭男人、女人、孩子、动物、植物,甚至光明。它每5000年一次闯进我们的宇宙发动战争,——每5000年一次,以致我们忘记了如何战胜它。"「于是,我们可以再建立起另一相关的意义矩形:

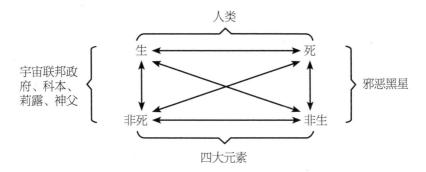

在这一意义矩形中,人类位于生死之间,四大元素仍是善恶两大营垒争夺的客体, 人类的象征:宇宙联邦政府、英雄和"完美的女人"在与"至高的、绝对的邪恶"作 战。这一意义矩形更为鲜明简洁地突出了影片的结构:这是正义与邪恶的决战,谁能胜 出的关键,是人类能否重获四大元素。其中已经不再有佐格和孟加罗人的位置:相对 于这绝对的邪恶,佐格或孟加罗人小小的贪欲与残暴,已成了微不足道的恶行,成为

1 Fifth Element Interviews.

延宕叙事的工具或曰噱头。然而,在影片《第五元素》中,作为电影叙事的一种通例,这"绝对的邪恶"是不可见的,它始终未呈现为银幕视觉形象,而只存在于人们的恐怖反应和对白描述之中,唯一可见的邪恶异类,只是愚不可及的孟加罗人(且不时幻化为人类/黑人的形象)。形象确乎怪异的外星人:蒙杜沙瓦人和不知所出的女歌星,显然是站在善、生命之营垒一方,且序幕中的蒙杜沙瓦使者和抗争单元中的女歌星,都为人类的继续生存而献出生命。于是,邪恶——真正的、绝对的力量,只存在于我们的"外部",不仅在我们的"宇宙"之外,甚至在可知、可见的世界之外,而且是5000年才有一次的威胁。这两组意义矩形,相当明确地显露出科幻一灾难这一类型片的社会功能意义:将现代人类文明内部的重重危机,转移到人类、地球、乃至我们的"宇宙"之外,将其呈现为一种绝对异己和外在的力量,并且战而胜之。

事实上,科幻一灾难类型的影片,尽管在世界电影史上颇有渊源,但在好莱坞电影工业内部,却全盛于第二次世界大战之后。其原因显而易见:"二战"的惨烈事实,第

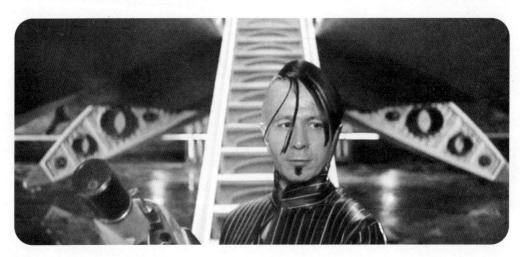

一次全面地粉碎了人类对于科学技术的发展将带来人类全面进步、将把人类带向更加光 明的未来的信念/意识形态;奥斯威辛集中营、南京大屠杀和广岛的悲剧,使人类目睹了 现代文明所创造的空前规模的杀戮和残暴。在世界范围内,尤其是在发达国家、广岛上 空的蘑菇云久久地萦回不散, 并渐次成为一种巨大的集体梦魇和心理恐怖。从某种意义 上说,这正是科幻一灾难类型影片得以盛行的潜在的社会成因之一。在这一类型之中, 毁灭的威胁是空前巨大而且难于、甚至是不可战胜的,但每一次,人类凭借自身的力量 最终战胜并排除了这一威胁。更重要的是,在这些关于外星袭击的影片中,威胁来自导 己的、外在的力量,而不是始终存在、并继续存在于我们文明内部的因素,这一想象性 的转移,为影片的观者提供了绝大的心理抚慰。而第二功能序列的介入,一般说来,是 为了在个人神话的层面上强化对"人"、人的高尚与潜能的信任;同时,在这类影片获 得成功的例证中,影片的叙事与意义结构亦构成与观影者另外一些更为切身的社会现实 问题的遭遇,同时在影片所提供的超级大团圆——人类的大团圆结局中,获得别一番想 象性解决。这也正是《第五元素》独具魅力的原因所在:影片将两个功能序列的关键时 刻——"最后一分钟营救"(在这部影片中,是"最后一秒钟营救")和"夷达直旁" 叠加在同一时刻;在这一时刻,莉露同时出演科本·达拉斯——第一功能序列中的英 雄/主体与第二序列中的个人/主体的敌手和客体。在第一序列中,这一人类生死存亡系 于一瞬的时刻、唯一的障碍(即敌手的功能),是第五元素——唯一能汇聚和调动起四 大元素的力量的"完美武士"莉露对人类是否值得并应该获救产生了怀疑。影片呈现在 归来的宇宙飞船中, 莉露以超人的智能继续获取人类文明史的知识, 快速剪辑的蒙太奇 画面呈现了电子百科全书中关于战争、现代灾难的酷烈记录。身受重伤的莉露一边快速 阅读,一边在颤抖、啜泣。事实上,影片正是以这种巧妙的方式,呈现了这一类型片通 常尝试遮蔽的叙事动因: 人类对于世界毁灭的恐惧和想象, 正源自人类的历史和现实自

身;人类文明、尤其是现代文明包含着巨大的自我毁灭的因素。影片让莉露在这千钧一发的时刻提出自己的疑问:"看看你们做的一切吧,拯救生命又有什么用?"然而,影片的高妙之处,正在于它在这一时刻将叙事的意义转移到第二功能序列之中,当科本试图表明"你说得对,可还是有许多好的东西、美丽的东西"时,让莉露接上"比如爱情",科本立刻认可:"对极了!"于是人类生存下去的理由被认可为爱情,事实上,是作为一个女性的莉露是否会拥有爱情:"可是我不了解爱……我就像一个拯救生命的机械程序,可我从没有自己的生活。我拥有千百万个记忆,却没有一个属于自己。没有人需要我。我是无生命的不朽。"于是,当大众文化中永恒的神圣咒语——"我爱你"从科本口中说出的时候,石破天惊,因丧失了生的愿望而濒死的莉露在第五元素的位置上站立起来,在她与科本忘我的亲吻之中,四大元素汇聚成生命的圣光,携带着彻底毁灭力量的火球停止了逼近,它停滞、凝固并冷却为地球的又一颗卫星。

如果我们参照格雷马斯关于叙事的意义的四个基本单元: 契约、考验、移置、交流

来考察这一双重叙事功能序列,我们会发现这同时是不同功能序列中意义单元的叠加:

契约。从某种意义上说,影片《第五元素》中存在三重契约关系:蒙杜沙瓦人和地球人类的契约(即序幕中出现的,5000年的守候和5000年的期待),那是生命的契约,是善终将战胜恶的契约。第二重契约是个人/公民与社会之间的契约,无论社会是否厚待科本,他都有舍身拯救社会的义务。在影片中,科本出发前往"失落天堂"的时候,他几乎不知道自己能做什么,但仍然义无反顾。第三重契约则是科本与莉露之间的爱情契约,这是大众文化中的万应灵方。它和第二重契约一样,都在个人神话的层面上运作,但当这一爱情契约,同时是对人类生存意义的印证时,它便返回了第一功能序列,成为拯救世界之神话的一部分。

考验。影片所呈现的,首先是对人类社会,对生命的考验。因为这是人类与"终极邪恶"的大对决。而在拯救社会的神话层面上,这是对宇宙间的善良力量和光明王国的考验。"终极邪恶"正是从5000年打开一次的黑洞中逸出;而恶棍佐格的主宰者,索性名之为"阴影先生"(Mr. Shadow)。它同时构成对英雄、对个人的生命的力量及其潜能的考验。

移置。在影片中构成移置单元的,首先是五大元素——从地球到蒙杜沙瓦星球,经由失落天堂回地球。这是叙述中最重要的移置,其是否成功关系着人类的生死与善恶角逐的结局。其次则是英雄的旅途:科本从地球出发,携带五大元素返归地球。其三则是神话与民间故事中最为典型的移置:女人的移置。在"最后一分钟营救"的时刻,经由科本的爱情表白,女人/"完美的女人"由元社会转移给英雄/男人。

交流。在影片中,这首先是光明王国之间的交流。其次是人类社会自身的交流, 在外敌入侵的时刻,人类真正指认了自身的同一性。其三,则是两性——男人和女人之 间的交流。就影片叙事而言,这后两个层面的交流,事实上是彼此重叠的:男人和女 人——科本和莉露之间的交流,即那段关于人类是否应该继续生存下去的著名对白,同时构成了人类社会对自身价值的交流、确认过程。

第三节 类型的变奏与类型的意义

所谓类型电影,已成为一个人们耳熟能详的概念。在多数情况下,它几乎成了商业电影的代名词。但事实上,类型片,是好莱坞电影工业特有的产物;"纯粹"的类型片,也只存在于好莱坞电影的黄金时代——20世纪30—50年代之间。尽管在世界各国的国别电影中,都可能存在着某种电影类型生产,但只有在好莱坞电影系统之中,类型片才成为其电影工业和商业系统的内在构成和支撑。

所谓类型(genre),是一个借自欧美古典文学理论的概念。即使在相对于文学极为年轻的电影理论与批评之中,类型片也是一个约定俗成又众说纷纭的概念。因为划分电影类型,并没有任何共同的标准。它有时依据故事内容,诸如战争片、科幻片、灾难片;有时则借自文学理论,诸如喜剧或情节剧;有时依据其形式和媒介特征,诸如歌舞片;有时依据故事发生的场景,诸如西部片;有时依据其制作预算,诸如B级片;有时则依据某种叙事和视觉基调,诸如黑色电影。相对于典型的类型电影,我们有时以其导演、主演、编剧、制片人来区分和命名影片;有时根据预期的观众群络,诸如儿童片或青春偶像剧;有时则根据导演的身份和意义取向,诸如"黑人电影"或"女性电影";有时甚至根据其意识形态取向,诸如反主流电影。但后面这些划分方式,已不在约定俗成的类型片的概念范畴之内。

根据英国电影学者丹尼尔・钱德勒的相关研究」、经典的类型片具有如下特征。

叙事:相似的、有时是公式化的情节和结构,可预知的情境、段落、插曲、困境、 冲突和结局。

人物:相似的、有时是定型化的人物类型、角色、个性、行为动机、目的和习惯。

基本主题:某些社会的、文化的、心理的、政治的、性别的、道德的主题和价值构成循环的意义模式。

场景:某些不变的地理或历史场景。

形象:对应着叙事、人物、主题和场景,某些相似的影像和形象动机,负载着固定的内涵。首先是包括设计、服装、道具于其中的造型因素,尤其某些类型化的演员,其中有些人可能成为"偶像";相似的对话模式,有代表性的音乐和音响以及相应的造型空间。

电影技巧:摄影、布光、声音、色彩、剪辑等元素的风格化或形式化惯例。相对于类型片的相关内容,观众绝少意识到这些视觉构成的惯例。

在经历了 20 世纪 60 年代欧美主流的社会危机和文化变迁之后,好莱坞电影工业同样发生了众多变化。一些电影类型渐次消失,诸如西部片和歌舞片;而在更多情况下,则出现了越来越多的、"嫁接"或拼贴的类型:两种或多种类型的混用形式。《第五元素》便是这样一种兼有科幻、灾难、喜剧类型的影片。

不同的类型片,包括其"嫁接"或拼贴的样式,都召唤着、同时也内在地建构着自己的观众。某种类型片的观众在观影时所获得的快感,正来自极端熟悉的故事、角色与叙述模式的变奏形态。换言之,一部类型片,首先存在于这一类型序列之中;一个素有某类型片观影经验的观众,正是在同一类型影片的相互参照,即一个互文关系之间,从发现老套路的翻新中获得快乐。因此,对于一部类型电影的叙事研究而言,重要的不是

<u>1</u> Daniel Chandler, An Introduction to Genre, Theory, http://www.aber.ac.uk/media/Documents/intgenre/intgenre.html.

再度发现它绝少变化的模式, 而是发现其中的变奏所在。

就《第五元素》而言,我们已经讨论过类型片作为现代世俗神话,相对于传统民间 故事的变奏,即,它已然是两个叙事功能序列的重合。同样相对于农业文明时代的民间 故事, 类型片、尤其是动作片中的英雄, 其基本的变奏性特征, 是他与故事中的元社会 间的关系发生了极大的转移和变化。在传统的民间故事中, 英雄和元社会间有着无保留 的认同,如果他与社会权威间存在某种误解、某种摩擦,那么,这只能唤起他更为强烈 归属社会、获得承认的愿望。在其当代版本——类型片中,英雄与他将要拯救的元社会 之间的关系充满了张力,其认同带有极大的间隙和游移。其中最为典型的是西部片。如 果说,在西部片中,核心的两项对立式是田园/荒原、犁铧/军刀、定居/游猎、和平/ 暴力、法律/违法,那么,西部片中的英雄却都是从荒原中来,最终向荒原中去。他与 其元社会——西部片中白人移民(准确地说,是殖民者)的定居点之间,通常呈现为某 种疏离、乃至对立的关系。影片的结局处,除暴安良的英雄绝不会就此安居乐业,而是 独自返归荒原。这是一个自我放逐的姿态,同时也是影片意义的深层结构中的社会放逐 式。在已成为美国电影史经典的西部片《原野奇侠》的结局中, 负伤的英雄独自离去, 女主人公的孩子追上他,试图挽留他。而主人公施恩回答:"回去吧,告诉你妈妈,山 谷里从此再没有枪了。"这既是说,英雄已彻底地消灭了武装的歹徒,也是说,他必须 离去,因为他自己正是山谷里的"最后一只枪"。因为西部片的英雄通常是以"替天行 道"、法外执法的方式战胜歹徒;对社会秩序与法律而言,英雄与歹徒有着极为近似的 行为逻辑。同样,在类型叙述的晚近版本《终结者Ⅱ》中,施瓦辛格扮演的来自未来的 机器人最终焚毁了自己,因为他就是这个世界上"最后一块芯片"。在经典的类型片 中, 主人公的历险, 是一次拯救/自我拯救、放逐/自我放逐的双重叙述。而在我们所讨 论的《第五元素》这类科幻/灾难类型中,一个总体变奏,是主人公仍保持着某种反社 会性,但已经过了极大的弱化。在《第五元素》中科本·达拉斯登场之时,他更接近于一个不受约束、率性而为的落魄者,而不是法外之徒。他与社会秩序间仍存在着冲突张力,但已经不具有破坏性质:他只是一个不守交通规则的出租车司机而已。在准备阶段,他的确抗拒警察,冒犯了秩序和法律的尊严,但我们清楚地看到,那也是在莉露的哀恳之下、一个无法拒绝救护女人的男人的不得已。因此,他可以在拯救人类的壮举中完成自我救赎,从社会边缘重入主流。

这部影片相对于同一类型影片叙事的变奏之一,是莉露这个角色,以及她在叙事中所出演的多重行动范畴或动素。我们在序幕中得知,占据第五元素位置的应该是一位"完美的终极武士",而当第五元素再生之时,令人大感意外的是这位武士居然是一个女人。而且这个女人的确在抗争单元中出演着行动主体,独自大败孟加罗人。这是经典类型片叙述所不允许的性别逻辑。然而,一如《第五元素》中的黑人形象,这一变化同

样是面对女权运动与女性主义文化勃兴,主流电影所做出的策略性调整和表象层面的应对;诸如《古墓丽影》等影片中出现了似乎绝对意义上的女性行动主体。但我们稍做细察,便会发现和动作片中的男性主角不同,《古墓丽影》中劳拉固然是毫无疑问的主角、行动者、主体,但是她却又只是父亲意志的执行工具。尽管父亲已死,但仍然留下一个个"锦囊"以供女儿在恰当的时刻开启。于是,我们的女英雄便完全在父亲的引导下行动;而她行动的全部愿望是与父亲重新团聚,而不是占有宝物或拯救世界。在《第五元素》中,这一变奏中的性别策略既表现在莉露在第一功能序列中充当着施惠者、主体,在第二功能序列中充当着客体,而且在于她的形象以外星的女歌星濒死的遗言作为转折,一分为二。女歌星在濒死之时,告诉科本:"她很强壮,也很脆弱,她需要你的保护,她需要你的爱。"科本带着这样的嘱托去寻找莉露,发现她已身负重伤,几乎已经丧失了行动能力。此前的莉露,是"完美的武士",影片叙述突出了她的鲁莽、超人的能力与极端特殊的权威身份,而此后则表现她的脆弱、无助,她作为一个敏感而饱含爱心的女性,面对人类历史暴行时的伤痛和绝望(事实上,莉露在科本视野中登场的时刻,她已经作为经典的、而非变奏的女性形象出现:我们看到她泪水涟涟地恳求科本保

护,当她的目光接触了丢在后座上的救助孤儿的募捐宣传品时,便吃力地试图重复上面的词: "求……求你……"致使科本完全无法拒绝她的要求)。在这一层面上,她始终不是第五元素、完美武士,而是经典叙事的女人——有待男人去保护、抚慰,有待男人的爱去赋予她生命的意义。在"最后一分钟营救"的时刻,我们可以看到,站到第五元素位置上的,并非"第五元素"莉露,而是一对相爱的男人和女人。同样,我们看到影片叙述巧妙地借助了语词的多义。当序幕中告知,第五元素应是"完美武士"之时,参照武士字样,我们对第五元素的想象,是其超人的能力和作为生命形态的完美。而莉露再生之际,操作再生程序的科学家、将军、救助了她的科本、迎接她的神父都在第一眼之下,便脱口赞叹: "完美!"而此时莉露尚未表现出任何超人之处。显然,此处的"完美"被转换为男人欲望视野中的女性标准:完美的身体,其完美的含义无外乎年轻而美丽。所谓变奏,当然是老套的翻新而已。

《第五元素》自身的变奏之二,是导演吕克·贝松在科幻一灾难这一以视觉奇观、同时以庄严主题取胜的类型中,拼贴了喜剧、而且是法国喜剧意味。这多少为其中拯救

人类或英雄命名等等老套的叙事,添加了某种后现代式的"景色"。而喜剧元素的拼贴,进一步使种种叙事滥套的挪用成为可能。诸如争夺前往"失落天堂"机票的一场中,不速之客纷至沓来。于是,科本必须在他"接待"下一批客人之前,于他狭小得可怜的公寓里藏起前一批客人,因此,将军及其助手在冰箱中冻成雪人,神父在自动缩入墙壁的床铺里如同保鲜食品,莉露则在自动洗衣机中成为一个湿淋淋且楚楚动人的"小可怜"。卢比·拉德——这位 DJ、节目主持人,则使得"失落天堂"中的圣战充满了喜闹剧的色彩。而影片中一个最为突出的噱头,是导演在这部救世传奇中加入了精神分析意义上的"恶魔母亲"。她专横、聒噪,不断地"电话骚扰",抱怨没有得到儿子应有的关注,试图取得前往"失落天堂"的位置。在精神分析的论述中,一个侵犯性的、占有欲的母亲是英雄的反题,类似母亲的存在意味着男人无法长大成人,更不必说成为英雄。但在《第五元素》中,由布鲁斯·威利斯这一定型化的"硬汉"形象出演科本·达拉斯,也就是说,类似形象早在影片叙事的"前史"中便已然成为一个长成的汉子,完全不可能是任何意义上被恶魔母亲"胎化"的懦弱的男人。因此,这个插曲性元

素便成为不折不扣的喜剧噱头。在《第五元素》中,吕克·贝松善于利用他的喜剧性角色制造某种倒高潮式的间离。当科本和莉露在忘我地亲吻中启动了圣光,并终止了撞向地球的火球时,卢比·拉德望着科本宣称:"我一眼就看出他不是个好东西……"而总统前往嘉奖并口称自己的身份试图向"英雄的母亲"致意时,科本的母亲用震耳欲聋的音量聒噪:"总统?总统是傻瓜,你可一点都不傻,你要不想听妈说话就找个更好的借口……"如果我们将这个喜剧噱头视为某种意义单元的话,那么,在科本登场的第一幕中出现的母亲(始终作为一个喋喋不休的声音),凸现了"炉边缺少一位家人",凸现了科本生活中无爱的孤寂;那么结局中,当这个侵犯性元素再度出现时,科本和莉露则在第五元素诞生的密闭罩中间做爱。一个象征完满而封闭的空间,任何侵犯和挤压已不可能到达或穿透。

电影叙事学理论的一个重要的分支,便是依据列维一斯特劳斯的神话研究范式,尝试阐释(好莱坞)电影类型自身的意义。有关学者指出,好莱坞电影类型(在此处指的是其全盛期"纯粹"的类型样式)作为现代世俗神话的不同版本,正是尝试通过其深层结构所负载的二项对立式及在叙事过程中完成的二项对立式的想象性和解,来呈现、转移某种现代西方社会(尤其是现代美国社会)的深刻的社会意识危机。诸如西部片作为美国自身的民族"创世"神话,它尝试负载的是暴力血腥的殖民史实与善良的欧洲移民开垦新大陆荒原的自我叙述之间的矛盾。因此,一个置身在法与非法间的西部英雄应运而生。而当第二次世界大战结束,美国作为超级现代帝国全面崛起,其"民族"溯源与自我辩护便不再成为必需,西部片亦悄然褪色。而歌舞片这一同样为好莱坞创造的类型片种,则尝试呈现并想象性地解决新教伦理所规定的自我节制、现代工业文明所带来的高度机械化的生产、生活方式与作为现代性核心许诺的享有自由、快乐、乃至幸福间的巨大反差和矛盾。于是,我们在歌舞片中,看到的是在任何时刻、任何场地翩翩起

舞或引吭高歌的人们,看到一种快乐、自由且和谐的歌舞场景,但在典型歌舞片的结尾却一如此后香港的成龙电影,有着若干剪余片所构成的段落:其中,歌舞片的主角们为了拍成我们看到的轻松自如的场景,经过极端刻苦的训练和彩排,一次次地为实现影片中似乎漫不经心的优美场景而重拍、负伤。于是,观众在两相对照之下,"了悟"了自由、快乐的享有,正建筑在自我约束、乃至某种牺牲的付出之上。而欧美社会文化内部的这组内在矛盾,在所谓第三次浪潮、后工业时代、SOHO族、布波族、创意阶级出现之后,似乎已获得了"真正的"缓解或解决,歌舞片由此消隐。在此,或许需要补充的是,欧美社会内部类似矛盾的解决,在某种程度上,正建筑在《摩登时代》式的流水线生产、被欲望所驱使、又为延迟享乐的伦理所约束的社会现实与文化矛盾中,与发达国家的"产业中空化"同时,转移向第三世界的后发现代化国家。

我们已经指出,与经典的类型片褪色或退场同时发生的,是科幻片及其种种嫁接样式的黄金时代的到来。而科幻片,作为一个电影类型,同样负载、传递并尝试想象地转移和解决另一组内在于欧美资本主义文明、内在于现代性叙述中的矛盾。那便是科学与

技术间的分裂和对立。尽管科学技术无疑是两位一体,任何技术进步无疑依托科学发现、发明而生,但在现代人的感知中,技术有着十分明确的实用价值和功利目的,可以成为标识和度量人类进步的可见的尺度,它每日每时都显现并深入现代人的日常生活之中。而现代科学则是多数人无从理解、无可预知、遑论驾驭的因素。于是,现代文明内部诸多深刻的危机因素被推诿于科学这只神圣而可怖的怪龙。科幻片由是而尝试传递现代人意识中普遍存在的言说困境和内心恐惧:对技术的无尽的依赖、需求乃至崇拜,以及内心深处不可祛除的科学恐惧。在高度发达的资本主义文明中,在人们的意识和潜意识中,这份对科学的恐惧在第二次世界大战的创痛记忆中再度被放大。就科幻类型而言,其始作俑者是玛丽·雪莱的小说《弗兰肯斯坦》,它也成为表达科学恐惧的第一个原型。科学将产生一个最后吞噬它的创造者并吞噬一切的怪物。因此,在科幻片中,尤其是我们所讨论的科幻一灾难类型中,一定包含某种放逐异类、消弭恐惧的故事。而这个异类或是疯狂的科学家不合时宜的创造,诸如《侏罗纪公园》,或是来自外星的邪恶力量,诸如《异形》。就后者而言,外星异类常常以人类难于望其项背的、高度发达的

科学为象征。两者都足以威胁元社会乃至整个人类的生存。科幻片所提供的矛盾转移与想象性解决在两个层面上发生:首先是故事层面,科幻一灾难片常常直接设置一个长发蓬乱、目光如鹰隼的科学狂人,他是一切的肇始和罪魁,但他通常首先死于怪物或异类之手。其次,在类似影片中,战胜了不可战胜的高科技对手的绝非科技手段自身,而常常依凭的是人的力量、生命的力量、人类要继续生存下去的愿望和勇气。在《独立日》中,我们看到现代化的美国空军及空中防御力量,在强大的外星袭击面前顷刻灰飞烟灭。最后关头美国总统率领犹太人、黑人和酗酒堕落的穷白人"御驾亲征",驾驶民用飞机、淘汰落伍的军用飞机,去战胜超高科技外星飞船。而在《第五元素》中,我们看到人类战胜"高智能"敌手的"武器"是古老的人类文明——古希腊哲学家、美学家赫拉克利特论说中的四大元素:风、火、水、土,而其中最重要的是第五元素:完美的人、完美的终极武士。我们已经谈过,这里没有所谓完美的终极武士,只有一对相爱中的男人和女人。

而这组矛盾的呈现和消解同时呈现在电影的视听结构之中。科幻片的视听结构的基

本特征,正是高科技创造出的奇观影像。于是,影片的观影快感,既来自惊险的故事:人类凭借自身的力量战胜了非人的、高科技的邪恶;同时又轻松愉快地消费、欣赏了高科技所成就的视听奇观。正是奇观所带来的观影快感,再度将科学恐惧转换成技术愉悦,甚至银幕上不可战胜的高科技恶魔,也不过是我们可以充分掌控的特技技巧而已。于是,大部分《第五元素》的讨论者都会津津乐道于影片中大量的奇观场景与特技运用,包括24世纪的纽约景观、飞船启程时返观人类城市的图景,以及莉露的再生、"失落天堂"的造型。据称,影片包含了200余个特技镜头,大量使用了电控模具、电脑特技合成,运用了当时最新的电脑制图软件、电脑动画与两维、三维电脑动画合成。这无疑是影片令人迷恋、叹服的重要因素之一,但它同时也招致了刻薄的批评:"炫目的设计超过剧情的逻辑,空洞的激情压抑了理智;这是一个拯救人性的故事,可是,就电影本身来说,人性早已沦丧。"

一篇简短的中文影评写道: "在喧哗炫目的后现代光影元素中,《第五元素》包藏的是再古老不过的白种男性幻想:三百年后,中国人还在纽约卖烧腊;美国总统与超级流行偶像变成黑人,拯救世界的却仍然是白人英雄;至于女人,终究必须是美丽的性别。"这已是我们将在女性主义和意识形态批评的章节中所讨论的命题。

精神分析、女性 主义与银幕之梦: 《香草天空》

《**香草天空**》 (一译《香草的天空》)

英文片名: Vanilla Sky

导演:卡梅伦·克劳(Cameron Crowe)

编 剧:阿雷汉德罗·阿梅纳巴尔(Alejandro Amenabar)

玛蒂欧·吉尔(Mateo Gil)

卡梅伦•克劳

摄 影: 约翰·多尔 (John Toll)

制 片:汤姆·克鲁斯(Tom Cruise)

主 演: 汤姆・克鲁斯饰大卫・艾姆斯

佩内洛普·克鲁兹(Penelope Cruz)饰索菲娅·塞拉诺

卡梅伦・迪雅兹(Cameron Diaz)饰茱莉・吉亚尼

库尔特—拉塞尔(Kurt Russell)饰精神分析医师

杰森·李(Jason Lee)饰布莱恩·谢尔比

美国派拉蒙影业公司,彩色故事片,134分钟,2001年

根据西班牙导演阿雷汉德罗·阿梅纳巴尔编导的《睁开你的双眼》(Abre los ojos / Open Your Eyes, 1997年)重拍。

《香草天空》海报

在20世纪的文化图景中,弗洛伊德及 其精神分析理论,无疑是对人文科学及种种 艺术创作产生了广泛而深刻影响的理论之 一。可以说,精神分析在相当程度上改变了 人文科学的思考脉络,渗透了艺术家的创作 意识,提供了理论与批评的特殊面向。而精 神分析理论,也在一定程度上成为全盛于后 60年代的后结构、后现代主义及在这一背景 和语境中发生发展的当代电影理论的某种原 点或曰十字路口。许多重要的理论联系着弗 洛伊德所开启的精神分析学说而获得展开。 第二电影符号学(亦称精神分析符号学)、 女性主义电影理论中的一支,便建立在弗洛 伊德、拉康理论的基础之上。

TOM CRUISE VANILLAS SKY

在这一章中, 我们将结合着对美国电影

《香草天空》的分析和细读,来介绍并尝试运用精神分析及精神分析的女性主义理论。

第一节 梦•释梦与电影

从某种意义上说, 艰深且不无晦涩的精神分析电影理论, 有一个简单明了的切入路

径,即其核心表述是建立在两组类比之上:电影/梦,银幕/镜。

事实上,早在电影诞生初始,20世纪初年,便有人提出了"电影一梦工厂"的说 法. 其中无疑已包含了电影/梦的类比。而弗洛伊德的精神分析理论中仅次于他著名的 潜意识说、"俄底浦斯情结",以及关于人的心理结构:超我、自我、本我论述的,便 是他关于梦、关于释梦的论述。 2 弗洛伊德认为,梦的意义是愿望(wish)的实现(曾 译为"欲望的达成")。而构成梦境的基本材料,或者说,梦所包含的基本内容,是身 体刺激、白日残余和梦思维。其中梦思维指的是在梦中以"化妆"的形态出现的童年记 忆、创伤情境和愿望。身体刺激、白日经历的残余和梦思维,通过梦的工作转换成梦 境。而梦的工作效应称为变形。即,将梦思维变形为形象、形象序列,使梦成为某种 以形象呈现的叙事。经过梦的工作所完成的变形,构成梦思维的素材已难干辨认出其 原型。在弗洛伊德的论述中, 梦的工作通过四种机制得以完成。它们分别是: 浓缩、一 致、具象化(也翻译为表象性思维、显象性考量)、二次加工(也翻译为二级制作或次 加工)。换言之, 梦的工作将身体刺激、白日经历的残余和梦思维转换为一系列的形 象,即完成一次具象化的过程。而在这一具象化的过程中,梦思维中的童年记忆、尤其 是创伤情境会经过浓缩或一致化的"处理", 使之连贯地呈现在梦境中的"故事场导" 里。而二次加工则指梦的工作对梦境进行修饰。这一修饰的目的,首先是为了避开超我 的审查机制和超我的禁令。它去掉梦境中的"毛边"——因为使梦得以出现的生理机制 正是为了保证睡眠,如果梦中的场景"冒犯"或刺激了超我的审查机制,我们便会从梦 中惊醒。而二次加工的另一个重要功能,则是使梦中的"情节"相对统一流畅,具有某 种可理解性与逻辑性,而不是纯粹的混乱与混沌。在梦中,当超我的审查机制相对松弛 之时, 童年记忆、创伤情境, 与身体受到的刺激、白日经历的残片一起, 经过梦的工作 变为梦境, 在梦中, 准确地说, 是在美梦中, 我们获得愿望的满足, 即我们在现实生活

中无法实现的愿望、无法获得的满足在梦中得以实现、获取。

在这一弗洛伊德关于梦的论述中,我们已不难看到,电影、尤其是主流商业电影,与梦/美梦有着极为相似的特征和功能。我们之所以称主流电影工业为梦工厂,正是因为我们在影院所观看的故事、所获得的满足和快感,恰恰来自我们现实生活中的缺憾和匮乏。在影院中、在影片里、这些缺憾和匮乏得以补足并完满——尽管只是在通常一个半小时的美妙幻觉之中。

但是,自精神分析作为一种重要的理论资源进入电影研究,便不断有人提出质疑:电影更近似于白日梦,而不是梦;梦是潜意识的工作,而电影则是意识的造物。然而,细读弗洛伊德的论述,我们会发现,至少在他的论述中,梦与白日梦并无本质性的区别。可以说梦、白日梦和幻觉构成了同一类型的愿望的实现,或者说是一种现实匮乏的想象性满足。电影/梦的类比正是在这个意义层面上得以成立。梦、白日梦、幻想依次地接近意识、远离潜意识,但它们都是潜意识和意识共同建构的愿望的满足。与梦一样,白日梦的创造力得自超我的审查机制与禁令的松弛;但在白日梦中,二次加工的主导作用更强、更深、更彻底;因此白日梦的场景大都是完满、美好、逻辑的。 3 著名的美国短篇小说《华尔脱先生的隐秘生活》,以相当幽默而精当的语言展现了白日梦的特征。小说的主人公华尔脱·密蒂是一个微末的小人物,在现实生活中不断遭受着老婆的呵斥和周围人们的嘲弄,于是,他便不断地沉湎在白日梦之中。在他的白日梦里,他是技艺超群、视死如归的空军英雄,是潇洒不羁却能在千钧一发之际挽救病人性命的外科医生……尽管在现实中,他甚至无法将轿车顺利地倒进车位。这篇小说使得"华尔脱·密蒂的隐秘生活"成为英语中的一句成语,成为白日梦者的代名词。

如上所述,梦与白日梦的区别仅仅在于二次加工的程度。因为促使梦和白日梦产生的同样是愿望或曰欲望的动机。而依照弗洛伊德的论述,一如梦,同样是来自童年记忆

____ 参见[美] 查尔斯·F. 阿尔特曼:《精神分析与电影:想象的表述》,载李恒基、杨远婴主编《外国电影理论文选》,戴锦华译,上海文艺出版社,1995年,第463—481页。

_2 [奥地利] 西格蒙德・弗洛伊德: 《梦的释义》(又译作《梦的解析》),张燕云译,陈仲更、沈德灿审校,辽宁人民出版社,1987年。

³ 西格蒙德・弗洛伊德:《梦的释义》,第460页。

的素材构成了白日梦的内容物;但愿望的动机和二次加工变形了或曰重新排列了那些素材。对此,弗洛伊德做了一个比喻:如同罗马的巴洛克建筑使用了许多上古建筑的材料,但在罗马的巴洛克建筑中,那些材料已与其他材料浑然一体,我们无法将其逐个分辨出来。而在梦与白日梦中,童年记忆与创伤情境同样与其他材料相混用,不再具有可辨识、指认的"本来面目"。但有趣的是,至少在《华尔脱先生的隐秘生活》中,构成华尔脱·密蒂先生白日梦的素材,至少是其中可清晰分辨的部分刚好来自美国的大众文化——好莱坞电影,他的白日梦场景正是典型的好莱坞电影中英雄的高潮戏。而这部小说也在1947年改编为一部新的好莱坞电影。这或许是梦/电影的另一有趣的例证或曰互文本关系。

在弗洛伊德有关梦的论述中,影响更为广泛的,是其释梦理论。依照弗洛伊德的论述,人类的潜意识犹如一片茫茫黑海,而意识只是这黑海上漂浮着的灯标。于是释梦便成为我们进入人类潜意识、至少是前意识的、屈指可数的入口之一。当然,弗洛伊德的释梦与传统中国民间文化中的释梦、或曰详梦完全不同。在中国民间文化中,释梦/详梦是将梦作为一个预兆系统来予以阐释,将梦中出现的种种形象还原为一个象征系统;中国民间的释梦/详梦,或许更多地联系着弗洛伊德众多弟子之一、也是精神分析理论众多的分支之一即荣格的原型理论,而非弗洛伊德本人的释梦说。对弗洛伊德说来,所谓释梦,是将梦作为某种欲掩盖其真相和真意的表象系统来予以分析,以发现掩藏于其下的愿望与童年的、或创伤性的记忆内容和意义。梦一旦经过释梦解析之后,便不再是一个以形象构成的叙事系统,而成为、还原为表达多种愿望、记忆的话语结构。对于借重弗洛伊德学说而建立的精神分析电影理论说来,释梦说,既提供了一种阐释观众观影心理与观影快感的途径,又提供了一种电影文本分析的解读可能。

正是在梦/释梦/电影,这一理论与解读的可能路径之上,《香草天空》成为一

个十分恰当而特殊的电影文本。就电影类型而言,《香草天空》是一部爱情故事(romance)加惊悚片(thriller)。惊悚片,作为美国电影的一个重要类型,不同于似乎与其极为相近的恐怖片。在恐怖片中,威胁来自某种或许是超自然的但具象、具体的威胁;而在惊悚片中,尽管可能同样存在着某种来自外部的威胁力量,但其中真正的威胁与恐怖主要出自主人公内心的黑暗力量——它常常源自某种痛苦的童年记忆或心理创伤。从某种意义上说,惊悚片是最为直接而紧密地联系着弗洛伊德的精神分析理论的电影类型;甚至可以说,惊悚片始终是某种电影化了的、或曰电影版的精神分析故事。美国的电影大师希区柯克,正是惊悚片——这一在"二战"后进入了黄金时代的电影类型的集大成者。但《香草天空》与精神分析理论的联系尚不仅于此。它同时是一部关于梦的电影。影片以一场噩梦开始,以一次觉醒结束,而且梦中有梦,噩梦变为美梦,美梦

转换成噩梦;梦中有释梦,而释梦的场景则成为另一次释梦的素材。我们或许可以将《香草天空》的叙事结构称为"梦的套层"——其中梦境与释梦,犹如俄罗斯套娃,层层相套。

这部好莱坞电影,事实上是一部西班牙电影《睁开你的双眼》¹的重拍版。其西班牙原作的编剧、导演阿雷汉德罗·阿梅纳巴尔成了这部好莱坞电影的编剧之一。我们可以说,除了将男主角更换为好莱坞版的制片人、美国的百万富翁、好莱坞的常青树汤姆·克鲁斯之外,影片近乎"一字不易"地重拍了原作——尽管汤姆·克鲁斯及好莱坞版的导演不断申明影片的"原创"特征,但支持此说的,无外乎是美国财大气粗的资本逻辑。但此间,汤姆·克鲁斯和导演卡梅伦·克劳关于影片的某些说词,却可以视作进入第二解读路径的入口:尽管这无疑是一部有着超现实故事的影片,但影片的美国主创人员却反复声称,影片表现了"美国男人的典型生活历程"²。由于《香草天空》事实上是一部从西班牙男人那里"借来"的故事,于是,我们或许可以暂且搁置关于国别的定

语"美国",而着眼于"男人"这一性别定位。它因此导入了另一种可能的、事实上也是极为贴切的解读、批判路径:女性主义的、准确地说是精神分析女性主义的理论与批判。

第二节 精神分析女性主义的电影理论

我们可以将精神分析的女性主义电影理论视为精神分析理论的分支之一,同时视为对精神分析理论的批判与颠覆。其理论的奠基之作,是英国女性主义电影理论家、先锋电影导演劳拉·穆尔维的重要论文《观影快感与叙事性电影》。³我们已经谈到,当代电影理论形成并全盛于60年代之后,成为后结构主义、后现代主义理论的一个重要的组成部分和前沿地带;也正是在这一时期,一反此前电影理论持续的、对文学理论与批评实践的追随,而出现了所谓理论的"倒流":电影理论开始转而影响文学研究,乃至影响并改变整个人文学科的关注。劳拉·穆尔维的这篇论文便是其中重要的一例。她在这篇论文中所提出的问题和理论,不仅成为当代电影理论和女性主义电影理论的基础,而且广泛影响到各种艺术门类及人文领域中的性别研究。

和精神分析电影理论的主要分支一样,精神分析的女性主义电影理论,建筑在对弗洛伊德与弗洛伊德的后继者拉康的精神分析理论的借重和颠覆性批判之上。我们将在下一章中介绍对第二电影符号学,即精神分析电影符号学的形成和发展产生了深刻影响的拉康的主体理论,在这里我们将联系着精神分析的女性主义电影理论,介绍与性别差异表述相关的主体形成的理论论述。在女性主义者看来,精神分析理论一个重要而不曾明

<u>1</u> Abre los ojos(英译名Open Your Eyes),阿雷汉德罗・阿梅纳巴尔 编导、1997年。

² 见李小玩:《〈香草的天空〉:汤姆·克鲁斯真实生活的反映》,根据珍·卡尔《娱乐今宵》采访编译,载《南方都市报》,2001年12月6日。

_3 劳拉・穆尔维、《观影快感与叙事性电影》,载李恒基、杨远婴主编 《外国电影理论文选》,周传基译,第562—575页。

《香草天空》工作照

言的前提是,这是一种男性的、关于 男性的、也是为了男性的理论,尽管 在其全部表述中——一加迄今为止的 男权、父权社会结构中的大部分文化 一样,这里的男性论述通常以人、人 类的名义展开。如果说,精神分析理 论不断地建构着某种关于男孩到男人 的成长叙述和男性主体结构及社会心 理、个体心理的论述,那么,它几乎 从不曾有效地提供关于女性成长及主 体形成的有效阐述。弗洛伊德所建构 的、关于男性成长的主要论述,以俄 底浦斯情结、也可以直接地称为男性 的恋母情结为核心。借助古希腊著名 的悲剧《俄底浦斯王》的故事, 弗洛 伊德指出,孩子/男孩在其成长过程 中必然经历一个俄底浦斯阶段, 在这

一时期,孩子/男孩的潜意识中有着杀父娶母的愿望。如果他不能最终战胜这种愿望,其人格形成与发展的过程便遭到某种阻断——弗洛伊德称为"固置",形成某种心理症、某种病态,乃至心理疾患/精神病症。但大部分的孩子/男孩,会在其成长过程中,意识到来自父亲的权威和威胁;用精神分析的表述,便是来自父亲的阉割威胁。孩子/男孩,将迫于这种威胁,将对母亲的认同转而为对父亲的认同,超越俄底浦斯阶段,获得成

长,将自己的欲望由母亲转向其他女人,最终使自己成为一位父亲。这种对来自父亲的权威、威胁的恐惧和最终认同,拉康称为对"父之名""父之法"的认同和接受。

不难看到,这里并不存在着一个关于女孩成长的阐释可能。尽管弗洛伊德的众多后继者对此做出了某些努力,但迄今为止,这种努力仅仅是将女性作为精神分析理论内部对称性的修辞。诸如相对于俄底浦斯情结,有关于女性的俄勒克忒拉情结的"说法"。所谓俄勒克忒拉情结——这个亦来自古希腊悲剧的称谓,同样可以直接地称为女性的恋父情结,但它却无从解释,女性何以最终放弃了对父亲的爱恋、认同,转而认同母亲并接受了母亲的角色。从某种意义上说,这是与精神分析理论相关联的女性主义理论的批判起点,也是它必然面临的理论挑战和困境。

而拉康对弗洛伊德之(男性)主体理论的重要修正和补充在于,他认为,男性的成长历程及其对俄底浦斯情结的战胜和超越,与其说是迫于具体有形的、来自父亲的阉割威胁,不如说是一个将"父之名""父之法"自觉内在化的过程。其中重要的因素之一,是对性别差异的发现。依照拉康的论述,当男孩意识到自己与女孩的身体差异,会以此为起点形成关于自我的认识,并最终确认自己的主体身份。在拉康的表述中,女性的形象首先是一个差异性的他者(the other),但同时是一个不完整的、匮乏的形象。在拉康看来,对于成长中的男性,女孩便是一个活生生的、遭到阉割的形象。因此,"她"便是"父之名""父之法"的象征威胁和创伤:如果你不顺从"父之名""父之法",不能告别、超越俄底浦斯情结,父亲将把你变为一个女人——一个不完整的、匮乏的生命。照拉康看来,即使当一个男性已然长大成人,获得了某种社会主体身份的确认之后,女性的形象仍是引发焦虑的形象,因为"她"便是鲜血淋淋的伤口,活生生阉割威胁的象征。于是,男性主体身份的进一步确认与象征权力的获得,始终包含着成功地驱逐女性所引发的象征焦虑与创伤记忆的过程。其途径之一,是物化和美化女性的身

体,赋予女性的身体以神奇的力量和欲望的联想。经过充分地客体化的女性的身体,已不再是相对于男性的差异性的他者,而成了某种异己性的他者,某种观赏对象,或欲望对象,从而成功地放逐并遮蔽女性身体所传达的象征威胁与阉割焦虑。从某种意义上说,劳拉·穆尔维便是以此为前提建立了她批判性的电影论述。同时借助拉康关于观看(look)、凝视(gaze)、作为欲望器官的眼睛的论述,劳拉·穆尔维颇富洞见地揭示了主流商业电影、尤其是好莱坞电影如何通过结构女性在影像与叙事中的位置来成功地实践男权/父权文化的复制再生产,如何成功地使之服务于对男权文化的内在矛盾的想象性解决。

如绪论所概述,劳拉·穆尔维首先指出,主流商业电影的影像与叙事的基本构成原则,首先是男人看/女人被看;是建立在男人/女人、看/被看、主动/被动、主体/客体的一系列二项对立式间的叙述与影像序列。劳拉·穆尔维具有原创性的发现在于,主流商业电影、或曰好莱坞电影并不如人们通常所阐释或理解的那样,以流畅剪辑、流畅叙事为其基本特征,即通过对故事的剪辑点的选择,以影像叙述的节奏,成功地把握、左右观众的注意力,使观众始终沉浸在故事的紧张情节中;相反,主流商业电影的叙事,事实上是破碎并充满断裂的。两种影像与叙事机制交替构成主流商业电影的叙事体。其一,是叙事性的影像序列,它成功地制造着某种时空连续的幻觉,攫取着观众对剧情的紧张关注,它始终以男性主人公、英雄的行动与历险为其表现对象;其二,则是奇观性的单元和影像,它通常是美丽而神奇化的女性的形象,尤其是某些身体的局部。在好莱坞的黄金时代,其最为典型的代表便是葛丽泰·嘉宝梦幻般的面容和玛丽莲·梦露性感的身体。叙事性的影像追求所谓"文艺复兴式的空间"——三维的中心透视空间,追求创造银幕这一两维的扁平空间中的第三维度的纵深幻觉,这也是男性英雄纵横驰骋的舞台;而奇观性的影像,则不仅打破了电影叙事的时空连续,而且有意凸现了画面的两

维、平面特征,为特写镜头所切割的女性的身体形象、被夸张为某种异己性的物象,成为审美观看或欲望观看的客体。主流商业电影,正是以这不同的影像构成的交替出现,成功地诱导着观众的双重观看和认同。

就劳拉·穆尔维对观众认同的论述而言,她的言说方式更多的是弗洛伊德式的,而非拉康式的。她指出,在主流商业电影的影像与叙事结构中,观众别无选择地在这影像构成的双重机制中认同于男性的角色、行为与视点。主流商业电影诱导我们充分地认同男性主人公的角色,追随他的行动,在想象中与他同行同止、休戚与共;如同华尔脱·密蒂先生的白日梦一样,通过认同(混淆了自我与他人)男主人公的奇妙历险,观众在片刻(通常是一个半小时)间超离日常生活的困窘和琐屑,分享奇迹与奇遇;同时,电影的内在叙事机制诱导观众认同于男性主人公的视线,通过他的视线给予女性主人公以欲望和色情的观看。于是,在主流商业电影中,女性形象只是充当着构成奇观、诱发欲望观看的视觉动机。她只是承受双重视线、双重欲望透射与观看的客体,其一是

故事中男主人公投射的欲望观看,其二是影院中的观众通过认同于男性主人公而投向她的欲望观看。而女主人公的形象诱发着人们的欲望也指称着人们的欲望,"她"只是欲望的能指、欲望的客体。而影片中的男性形象则主控着叙事结构,承担着制造并给出幻想的叙事功能。如果说,我们在影院中获得了某种华尔脱·密蒂先生式的满足,那么,正是男性角色为我们提供了双重幻想或曰白日梦式的满足。

在大部分主流商业电影、尤其是典型的好莱坞电影中,女性几乎与行动无涉,当危险临近或敌人袭来,男人将在前景中奋力搏击,而女人大多只是后景中一张美丽而张皇无措的面孔;一旦女主角落入魔掌("她"也的确频频落入魔掌,一是由于女人"与生俱来的无知",二是为了给男主人公提供展现其英雄豪气与柔情侠骨的机遇),她仅可以挣扎反抗,但几乎没有可能自救,而必须等待男主人公将她救出苦海。女人被先在地派定在绝对被动的、客体的位置上:作为男性行动的客体与男性欲望的客体。

在《观影快感与叙事性电影》中,劳拉·穆尔维提出的另一个重要论述,则是分析主流商业电影如何通过其叙事/情节结构,成功消解男权文化的内在张力与矛盾。用一种直白的表述方法,这一内在矛盾呈现为:男人,他们爱女人(借用法国著名导演特吕弗的片名¹);但同时,男人,他们恐惧女人。主流电影的表述,正在于消解女性作为男性的欲望对象与焦虑之源的双重功能所形成的困境。根据这一需要,主流商业电影间或在情节结构中内在地设定一位男性窥视者的角色,但这并非病态的窥视狂的行径,相反是一个战胜恐惧、治愈病态的过程。通过男主角的窥视与追踪,某个充满诱惑却神秘莫测、携带威胁的女人,被"还原"为某种并非神秘的谎言、骗局或罪行;而这罪行中的女人将通过男主人公之手遭到惩戒。女人所携带的威胁、引发的焦虑,由此而获得放逐。有趣的是,这与其说是一种司空见惯的、将女性"妖魔化"的过程,不如说,它刚好是通过将女性"非妖魔化":将其近乎妖魔的行径索解为理性范畴内的犯罪,以解除

男性的焦虑,内在地强化男权/父权结构。为了论证这一观点,劳拉·穆尔维以好莱坞电影大师希区柯克的名片《晕眩》²为例展开了分析。我们在影片中看到,正是通过男主人公——名私家侦探跟踪、窥视的目光,一个美丽、优雅却充满了超现实神秘的女人,被指认为一场谋财害命的罪行中的帮凶。其匪夷所思的忧郁症、老肖像画阴魂附体式的经历、噩梦中怪诞的西班牙风格的村落,不过是一场精心策划的罪行中的"道具"。如果说,女主人公曾经成功地诱发了男主人公的同情与欲望,使他相信了预先策划的幻觉,并使之陷于病态的绝望和焦虑;那么,男主人公渐次明晰而犀利的目光,将最终戳穿这一切,伪装坠楼自尽的女人,最终将从塔楼上纵身跳下,以偿还她所犯下的罪行。在另一相关的影片序列中,这一跟踪、窥视的过程,则呈现为将美好、纯真的女人与邪恶、病态的女人区分开来的过程。以男人的爱与庇护作为对好女人的褒扬,以监禁、放逐作为对坏女人的惩戒。当然其真意无外乎尝试消解男权文化的内在矛盾,给男性主体以想象性的满足和抚慰。

毫无疑问, 劳拉·穆尔维对于主流商业电影及其中的男权逻辑的窥破与批判, 开启了一个电影研究与女性主义文化实践的新的时段。但如绪论所述, 在穆尔维对男权文化提出强有力的解构与批判的同时, 她未能有力地回答一个重要的问题, 即如何阐释女性观众的位置和女性观众的观影体验。

我们将看到,对于劳拉·穆尔维所开启的这一精神分析女性主义的批判脉络,《香草天空》同样是一个极为适宜的文本。

<u>1</u> François Truffaut, *L'Homme qui aimait les femmes* (*The Man who Loved Women*), 1977.

² Vertigo, 一译《迷魂记》, 1958年。

第三节 《香草天空》与梦的套层结构

相当有趣的是,影片《香草天空》(应该说是其原作《睁开你的双眼》)毫无疑问是一部与精神分析理论有着直接且深刻的文化关联、乃至互文关系的影片。事实上,《睁开你的双眼》也的确成为国际精神分析学学会所高度评价的电影文本之一。我们几乎可以说,影片包含了精神分析理论涉及的所有重要命题。关于俄底浦斯情结:我们在影片中看到男主人公大卫·艾姆斯始终生活在父亲的"万丈光焰"之下。他的父亲,大卫所拥有的出版帝国的缔造者,无疑是资本主义世界的传奇英雄之一;影片中,父亲满脸成功者笑容的画像到处可见。尽管大卫在他11岁时,便"幸运"地失去了双亲,但他仍始终置身在人们对天才、卓越的创业者的敬仰与对不成器的继承人的鄙夷这两相对照之中。他同时必须逐日面对他称为"七个矮老人"的董事会——父辈的合作者的指责、威胁与阴谋。关于童年创伤:如果说,大卫在11岁时突然失去了双亲,不仅使他"一劳永逸"地摆脱了父亲的威压,一夜之间继承了巨额财富;那么毫无疑问,这一

"幸运",也同时使他失去了母亲,因此而必然成为一个难以治愈的创伤经验。关于心理症:在影片中,大卫显然是一个放荡不羁的花花公子,他不断地更换性爱对象,甚至绝少两次约会同一个女人。依照弗洛伊德的观点,这无疑是某种

心理症的表征,是受挫的恋母情结的曲折呈现。关于梦:如上所述,这是一部为梦——男性之梦与梦魇所充满的影片;事实上,梦的套层正是这部影片的主要被述对象与结构方式。

相对于好菜坞电影,这是一部叙事结构相当复杂的影片。我们首先对影片的叙事做一个麦茨式的大组合段排列:

1. 序幕段落: 七个航拍镜头,俯拍纽约,快推、切黑。伴着噪音般的女人的低语。

组合段:

- 2. 顺时段落: 噩梦。大卫清晨为闹钟唤醒, 进入阒无人迹的纽约。
- 3. 顺时段落:再次为闹钟从噩梦中唤醒。(非时序元素、闪前:狱中,大卫与精神分析医生麦考伯的对话)开始正常的一天。
 - 4. 闪前场景: 监狱中的会见室和麦考伯对话。

非时序组合段:

- 5. 段落: 大卫的生日派对。遇到索菲娅。摆脱茱莉的纠缠。
- 6. 场景: 送索菲娅回到她的公寓。
- 7. 闪前场景: 监狱中的会见室带着面具的大卫和麦考伯对话。
- 8. 场景:索菲娅公寓中,两人相互画像,亲昵相处。电视中出现小狗班尼的故事和"生命延续"公司的广告。
 - 9. 段落:与索菲娅告别,遇到茱莉。被茱莉强迫殉情。

交替叙事组合段:

- 10. 段落: 梦境, 与索菲娅重逢, 讲述撞车的"噩梦"。
- 11. 括入镜头:冷调的被褥中伸出的手上持着飞机模型。坠落。
- 12. 括入镜头: 人从空中坠落。

- 13. 括入场景:与精神分析医生的对话。
- 14. 顺时场景: 毁容的大卫处理公司事务。
- 15. 顺时场景: 街头跟踪索菲娅。
- 16. 顺时场景: 与众医生对话, 结果只得到一张面具。
- 17. 顺时段落: 重整公司。
- 18. 顺时场景:探访习舞厅中的索菲娅。
- 19. 顺时场景:大卫公寓。小狗班尼的电视节目。电话约会索菲娅。
- 20. 顺时段落: 舞厅中带着面具约会索菲娅。酒醉,被索菲娅、布莱恩弃于街头。

非时序组合段:

- 21. 顺时段落:醉卧街头的大卫为索菲娅唤醒(括入镜头:看到茱莉的幻觉),索菲娅表达了她的爱。两人幸福地结合在一起。
- 22. 非时序平行场景: 狱中的会见室。大卫勾画索菲娅的素描。医生追问E·L的含义。
 - 23. 顺时段落: 重做整容手术。
- 24. 非时序平行场景: 狱中,与精神分析医生的对话。接着医生的发问: "幸福对你意味着什么?" (括入镜头:茱莉车中的发问)
 - 25. 顺时段落: 大卫的寓所。索菲娅揭开面膜,大卫恢复了容颜。两人分享幸福。

非时序组合段:

- 26. 顺时场景:餐馆。大卫、索菲娅、布莱恩。注意到一个陌生、怪诞男人的目光。
- 27. 顺时段落:夜,大卫寓所。噩梦,大卫从索菲娅身边起身,在卫生间的镜中 照见自己毁容的脸,惨叫,惊醒。再度从索菲娅身边起身,在卫生间的镜中看到自己完 好的脸,但返回卧室,床上的女人却成了自称索菲娅的茱莉。在绝望索还索菲娅之后,

大卫打电话报警。

- 28. 顺时段落:大卫反因殴打索菲娅被警察局拘留。汤米将其救出。布莱恩与其决裂。
- 29. 顺时段落:在一间酒吧中再次遇到那个陌生、怪诞的男人。他告诉大卫,他自己可掌控、挽回一切。
- 30. 非时序平行场景:狱中。精神分析医生继续追问E·L(一组括入镜头:一处无名空间和一张陌生女人的面孔。无法确认的时刻,大卫极度痛苦地在地板上翻滚)。
- 31. 顺时段落:大卫闯入索菲娅的公寓。发现所有的照片、甚至大卫所画的素描上的索菲娅都变成了茱莉的面孔。茱莉/索菲娅将大卫误认为贼,并将他击倒。在照料他的过程中,又恢复为索菲娅的形象。两人在床上缠绵,但在这一过程中,索菲娅又变成了茱莉。大卫绝望得近乎疯狂。

在这一段落中间括入:大卫在卫生间的镜前吞入了大把药片。

习舞厅中的索菲娅冷漠的脸。

大卫在地板上翻滚,显然是濒死时刻。

茱莉的轿车撞毁在桥下的墙上, 茱莉本人在桥上含笑下望。

三幅连续拍摄的照片上的索菲娅。

警局记录中茱莉/索菲娅被殴打后的照片。

三幅连续拍摄的照片。

酒吧中与索菲娅相对,索菲娅在夜色中跑开去。

大卫用枕头闷死了茱莉/索菲娅。

括入镜头: 童年的大卫惊恐地依偎在一个女人/母亲的怀中。

32. 非时序平行场景: 狱中。与精神分析医生对话。

33. 顺时场景:杀死茱莉/索菲娅之后,大卫逃离现场,在楼道的镜中看到了自己 毁容的脸。

非时序组合段:

- 34. 场景:与精神分析医生的对话。在后者离去时,大卫看到了电视中的关于小狗 班尼的故事,记起了E·L——生命延续公司的含义。
- 35. 段落:精神分析医生和狱警一起将大卫带往E·L——生命延续公司(括入镜头:大卫记起了他曾来到这里并签署了合同)。
 - 36. 段落: 陌生、怪诞的男人——公司的技术支持员艾德蒙出现,告知真相。
 - 37. 闪回段落: 大卫在与之签署合同后吞药自杀。
 - 38. 段落: 艾德蒙为之释梦。
 - 39. 闪回镜头:大卫在汤米的协助下,从董事会手中收回公司。
 - 40. 闪回段落: 大卫身后, 布莱恩在其寓所举办的追思会, 索菲娅到来并离去。
- 4l. 段落: 在生命延续公司楼顶上,大卫在继续做梦和返回150年后的真实间选择了 真实(括入镜头:车中的茱莉招手,大卫一笑进入)。大卫纵身跳下摩天大楼。在下坠 过程中记起了自己的一生(一组蒙太奇镜头)。
 - 42 尾声, 镜头: 在"睁开眼睛"的呼唤中, 一只眼睛的大特写。

通过对影片的大组合段排列,我们可以看出,这是一部关于梦的电影,如果联系着电影/梦的类比,或者说,联系电影/梦工厂的说法,我们也可以将这部影片视为关于电影的电影,亦称为元电影。因为这部影片颇为复杂的叙事结构围绕着一个大梦,即影片中的生命延续公司所生产并推销的重要产品:"明晰之梦"。这一"明晰之梦"的理想状态,类似于主流商业电影:剔除一切苦难,剪去人生的琐屑辛酸,只有美好、纯净与愿望的实现。然而,我们同样在影片中看到,这理应美好的"明晰之梦"却变成了一场真

《香草天空》工作照

正的噩梦,根据影片中给出的解释,这是出自潜意识的巨大干扰力量;于是,它同时在某种程度上构成了对主流电影制造白日梦、幻想和观影快感的返身质询。在影片的尾声中,主人公大卫选择从梦中醒来,不仅是为了从噩梦中醒来,而且也是从美梦和幻觉中醒来,面对苦乐参半的人生。

影片中包含着一个非常突出的结构性元素,它事实上构成了影片叙事的节拍器。 那便是一个低沉的女声在呼唤:"睁眼吧。"(Open your eyes.)它分别两度出现的片头中, 一次出现在影片最终、最重要的戏剧转折的时刻,最后重现在尾声中,成为影片的第一 句和最后一句道白。序幕段落之后,"睁眼吧,大卫,睁开眼"的呼唤(闹钟里的录音中 金发美女茱莉的声音)唤醒了沉睡在纽约豪华公寓中的大卫。但有趣的是,它所"唤醒" 的是一场噩梦、一份真正的恐怖——现代人内心中深藏的恐怖:一个突然空荡、完全丧 失了人迹和任何生命迹象的现代大都市场景。如同一位意大利诗人曾写下的诗句:都市. 是现代人所创造的最伟大的文明丰碑,但只怕这丰碑比人类生存得更长久。而这正是影 片中踌躇满志的天之骄子大卫"醒来"后所遭遇的"景色"。一个阳光明媚的早晨、大都 市充满了它自身的生命与活力,纽约的街头一切如"故":摩天大楼在蓝天下林立,巨型

广告牌光怪陆离、歌舞升平,交通指示灯明明灭灭;但是,却没有一个人,没有一丝人类生命的痕迹。当大卫终于意识到了究竟是什么如此异常之时,他丢下了自己的轿车,开始在空无一人的纽约时代广场上狂奔并绝望地呼喊。事实上,对于欧美观众说,这一从西班牙原作中复制的场景,是影片中最重要的奇观和商业卖点,因为这并不是摄影棚中制造的视觉幻象,而是实景拍摄:《香草天空》摄制组在某个星期日上午长达两小时封闭了或许是世界上最为繁忙、永远人满为患、车水马龙的纽约 42 大道和时代广场,拍摄了这一奇观场景。 1毫无疑问,这意味着一次天文数字的挥金如土之举。当大卫近乎疯狂地在空无一人的时代广场上,向画面纵深处奔去的时候,低沉的女声第二次出现——"睁眼吧"——将大卫从这场噩梦中惊醒。似乎是完全的重复,大卫起身洗漱,踌躇满志地走出家门,略有余悸地扫视街头:一切正常,灿烂的阳光下人流涌动,熙熙攘攘,大卫稍带自嘲地露出了微笑。这是《香草天空》,准确地说,是其西班牙原作中的独具匠心之处,便是剧情中的苏醒,常常是梦境的开端;而阳光明媚的早晨——醒来的时刻,则成为入梦时分。

然而,如果说,第二次"睁眼吧"的呼唤将大卫带离了噩梦,那么,也正是在第二次"醒来"的时刻,两个噩梦性的元素已经悄然进入:其一,第二次醒来时,大卫身边睡着金发美女茱莉,她和她无望的爱将会把大卫带入无法醒来的噩梦;其二,正是此刻出现了一个观众完全无法索解的画外音,那是此后狱中的精神分析医生麦考伯在释梦。有趣的是,我们将看到,这是梦中的释梦。而后者,正是《香草天空》/《睁开你的双眼》的结构特征,醒来是梦,梦中有梦,梦中释梦;释梦的场景仍需要进行再度纳入梦的阐释。我们因此可以认定,这是一部俄罗斯套娃式的、梦的套层结构。当茱莉的强迫殉情将大卫拖入无法醒来的噩梦深处之时,第三次出现了女声的呼唤:"睁眼吧。"这一场段首先以一个特写镜头开始:明亮的晨光中,画面左侧的是大卫的面具,右侧是一

只手——被抛弃、醉卧街头的大卫的手。镜头切换为俯拍中的摇镜头,接近 360 度摇拍睡在地上、泥水之间的大卫,接着一只女人的手从画外伸入,伴随着一个温柔、迷人的声音: "睁眼吧。"这是索菲娅的归来,是拯救和真爱到来的时刻。此后,我们将知晓,这正是"明晰之梦"的开端。又一次,"睁眼吧"的呼唤"唤醒"了一场梦、一场美梦——至少在此时此刻。但是,在这场美梦的第一时刻便潜伏了噩梦的元素。当大卫睁开眼睛,镜头反打为明媚的阳光下索菲娅清纯温柔的笑脸。我们可以看到"一夜"之后,索菲娅穿着大卫生日晚会上的衣服——事实上,剪去了此间所有的绝望及痛苦,那个一见钟情的时刻直接切转到索菲娅作为拯救者出现的时刻。镜头反打为大卫难以置信地凝视着索菲娅,他无法相信索菲娅真的来到他面前。当大卫抬起身体迎向她的时候,镜头反打,画面中的形象是金发的茱莉诱惑而邪恶的笑脸。大卫惊惧地退

《香草天空》海报

缩,镜头再次反打,画面变回了索菲娅美丽而关切的面容。这个美梦成"真"的时刻,已然开启了一场心理的、或曰潜意识的噩梦。直到影片尾声,大卫在无瑕疵的美梦和不完美的真实间选择真实/醒来之时,再度响起一个女声的呼唤:"睁眼吧。"按照剧情逻辑,我们可以认为这是女医生——将他解冻的人的声音:"放松一点,大卫,睁开眼睛。"影片在特写镜头:一只眼睛睁开了,一个瞳孔充满了整个画面中结束。事实上,依照影片的叙事结构,在这一时刻我们没有任何把握判定大卫是真的醒来了,还是进入了另一梦境。在这一时刻,片尾字幕开始滚动,观众起身,准备走出影院。于是,这一时刻可以有双重解释:一是带有自反性(关于电影的电影)的呈现——"睁眼吧",所唤醒的不仅是剧中人,也是观众,我们结束了影院中的一场梦,返归现实生活;而它在剧情中的不确定特征,却呈现了希区柯克所开创,准确地说,是光大了的类型——惊悚片的典型特征:影片终结的时刻,造成威胁与焦虑的因素并未获得彻底放逐和完全消解。

为第三次出现的、索菲娅的声音"睁眼吧"所唤醒的,是理应无限完美的梦境、美 梦——明晰之梦。和所有完美的梦境及典型的主流商业电影一样,索菲娅怀抱着真爱归 来,不计较男人的背叛和他不仅不再风流潇洒,相反丑陋狰狞的面容。此时画外大卫的 旁白倾诉: "我们是天生的一对,我们拥有一切,我们分享一切。" 梦中的完满还不仅 于此。大卫重做整容手术,恢复了他昔日的容颜。一个有趣的细节在于,整容手术一场 中,影片中唯一的、全能主宰者式的角色——生命延续公司的技术专家艾德蒙第一次出 现在画面上,他坐在一个类似主控室或者直接称为上帝般的位置上,俯瞰着进行中的一 切。而场景中的其他元素则充满了现实主义的特征。作为一部叙事、视听结构都极为缜 密的影片,这里露出了,准确地说,是刻意地留出了一处破绽:我们知道,在缜密的电 影叙事结构之中, 一旦出现了第一人称的叙事人, 便意味着影片中的场景应以此人物的 在场为前提。换言之,影片中以画面呈现的场景应以此文本内的叙事人之在场为前提, 观众所看到的, 应是此人物目中所见。《香草天空》无疑以大卫为第一人称叙事人, 就其叙事结构而言,影片中的全部故事,应是大卫在狱中对精神分析医生麦考伯追述 自己的往事。影片因此呈现为时空交错结构。所以, 手术室中的场景原不应出现在画面 之上,因为此时大卫置身在全身麻醉状态之中,无法目击手术室中的一切。但在这里, 这与其说是影片的一处破绽,不如说它正是故意暴露的"机关":这并非真实,而只 是一场梦;只有在梦中,我们才同时身置多处,至少是两处,即在行动或发生的事件之 中,又是一双目击进程的眼睛。完美的明晰之梦的极致,是索菲娅(而非医生)亲手揭 开了一片片面膜,露出了大卫修复如初的容颜。也是在这温馨幸福的场景中,画面中出 现了一处"谜底",大卫寓所的客厅墙壁上,悬挂着法国著名的印象派画家莫奈的原作 《香草天空》——正是在大卫和索菲娅初次相遇时,他告诉索菲娅,那是他母亲的遗物 之一。这幅画将成为影片中的最终释梦和我们阐释影片之梦的关键:《香草天空》将母

亲、大卫的童年创伤记忆,与索菲娅/真爱、男性的理想和成长联系在一起。"香草天空"出现的时刻,是完美的时刻。它不仅出现在大卫遇到索菲娅与他恢复容颜的时刻,也出现在索菲娅在清晨的街头唤醒大卫的时刻,并将再度出现在生命延续公司的顶楼平台——在这里,大卫获悉了全部真相,并选择了真实/成长的时刻。当大卫在一片香草天空的映衬下,纵身从生命延续公司的楼顶上跳下,快速剪辑的闪回镜头段落,出现了母亲的形象与童年记忆的场景,但也包括明晰之梦中,大卫与索菲娅温馨相处的段落——大卫重新整合起自己的一生并重新定义了自己"真实的"记忆。

第四节 男性的噩梦与成长故事

如果我们对影片进行细读,那么不难发现,"睁眼吧"的呼唤在影片中出现不止四次,序幕段落的航拍、切黑镜头中,难于分辨的、女人的、窃窃私语般的声音,事实上便是女声"睁眼吧"的不断复沓。如果结合着其他因素: 航拍中俯瞰纽约的镜头一次次威胁性地俯冲下来,一次次短暂地切换成黑画面,那么,影片的开始处,声音元素已构成了女人对男性主人公的威胁。或者说,这部梦的电影,所表现的是男人之梦。用影片的美国复制者的表述便是,"美国男人的典型生活历程"。需要强调的是,在电影语言中,视觉上的下降动作,包括镜头的下降和场面调度中人物的下降动作——走下楼梯,走向低处,同时意味着叙事与意义上的悲剧转折、危险预警和否定性表述;视觉的上升动作则相反。那么,在序幕中,航拍镜头的七次俯冲效果,在视觉的下降动作的同时,表达了某种遭到袭击或威胁迫近的意味: 威胁的确很近,"它"便睡在主人公大卫身

边——似乎迷人甜美的金发美女茱莉。

我们将看到,正如劳拉·穆尔维所言,这部影片,不仅是男人之梦,甚至不仅是男人的噩梦,而且是双重噩梦。这噩梦首先呈现为男性个体生命经验中,女性所具有的双重意义,作为欲望的对象,成为被渴望的、完美的、携带着幸福而来的和作为威胁的、制造不幸与带来毁灭的力量。从女性主义的视点看,即使不借助精神分析的观点与方法,我们仍可以看到,迄今为止,几乎文字所记载的全部人类文明,几乎都是父权制度之下的文明;因此,可以说,几乎所有的叙事形态都具有男性主体叙事的特征。在这数量浩如烟海的文字与叙事中,我们不难看出,女性的形象和意义大都是相对于男性主体而设定。在大众文化中尤为如此。其中一个突出的特征,便是根据相对于男性的意义,创造出若干种女性的类型化、或曰定型化形象。女性主义电影理论第一阶段的工作,正是分析并划定好莱坞电影、也是主流商业电影中的若干种不断被复制再生产的女性类型化角色。尽管分类的方式不同,但有两个基本类型不仅始终存在,而且事实上成为其他女性类型的变奏基调。那便是魔女/蛇蝎美女与天使/纯真少女。当然,在其现代版或曰

精神分析版中,魔女/蛇蝎美女常常呈现为患有心理症的歇斯底里的女人。正是这两种基本类型,负载着、呈现了男性生命经验中女性的双重意义。在此,需要补充说明的是,在《香草天空》之中,影片的制造者,借重了一个经过倒置的女性定型化形象序列。一如早期女性主义电影理论工作者所指出的,在好莱坞电影中曾长期存在着一种以伪人种学为基础的女性定型化形象,那便是金发碧眼的、天真的(近乎无头脑)性感美女,男人的梦中情人和理想贤妻;和黑发女人,又称浅黑型女人或拉丁裔女人,神秘、聪慧,可能带给你爱情与生命的奇遇,却同时可能充满未知的威胁和邪恶。其中最典型的例证,是玛丽莲·梦露和奥黛丽·赫本所象征的两极形象。而自"二战"结束、尤其是新好莱坞电影出现之后,这一定型化想象,渐次发生了倒转,并且逐渐成为新的定型模式,那便是性感的金发女人,是巨大的诱惑和激情,同时可能是歇斯底里的威胁、邪恶

的深渊;而黑发女人,则平实、善良、纯洁且宜家宜室。好莱坞版的《香草天空》所借 重的正是后者:纯洁的女孩,男性生命的希望与拯救所在的索菲娅,一头长长的黑发; 而性感迷人,却疯狂、邪恶的女人茱莉,则一头纯正的金发。

影片所呈现的男性噩梦,首先在于它展示了一个蛇蝎美女/歇斯底里的女人所可能带来的毁灭和威胁。当茱莉初次登场之时,她似乎是一个迷人的形象:性感、漂亮而独立。尽管此后她在生日晚会上不请自来,纠缠不休,令人不快,但可以投诸理解与恻隐之情。然而,当她在又一个晨光明澈的清晨,跟踪并拦住了从索菲娅家中走出来的大卫之时,她已经成了一个恶魔,至少是一个狂人。一道噩梦的深渊已经向着大卫打开。她载着大卫全速地冲破桥栏、冲下公路桥(再一次的下降动作),正面撞毁在钢筋水泥墙上。这是殉情,也是谋杀。尽管"幸运"的大卫免于一死,但这幸存却是真正的噩梦:他完全毁容,并且断臂致残。在片头段落中,闹钟所录制的茱莉的声音唤醒了一场噩梦,又将其从噩梦中唤醒;此间影片重复了同一动作,大卫起身后,睡眼蒙眬地走进盥洗室,对镜自照,细心地从头上拔掉一根白发,不无满足感地欣赏着自己镜中的形

象。这无疑以顾影自怜、踌躇满志的动作,呈现着大卫内心中的自恋:一个美男子,同时是一个年轻的百万富翁,容貌、财富、成功,使他成了一个资本主义世界中不容置疑的天之骄子。因此,如果说,毁容的遭遇,是对一个自恋者的重创,那么,他同时断腿断臂,在弗洛伊德的精神分析理论、尤其是释梦说中,毁容、断伤肢体,具有典型的阉割象征意义。茱莉强迫殉情的场景之后,影片首先以一场梦直接揭示出这场人为车祸的噩梦意味。在一个较长的黑画面后,切换为一个绚丽灿烂的场景,一个金黄色秋叶纷纷飘落的明媚秋日,纽约街头上,大卫与索菲娅重逢,向她讲起一场噩梦——茱莉迫使他一同去死,"可怕的是我毁了容,摔断了胳膊……更可怕的是我醒不过来"。在这里,我们进入一个交替叙述的组合段。大卫在与索菲娅重逢的美梦中向她讲述自己的"噩梦",但那噩梦却是真实,重逢只是梦境。与此同时,平行插入了大卫与精神分析医生的对话——那是噩梦中的噩梦,或者说,是另一场美梦中的噩梦的谷底。画外音中大卫告诉医生:"即使在梦中我也是一个傻瓜,我知道我将要醒来,我不可能有别的梦。"伴随着这一画外音,画面切换为近景镜头,镜头快速变焦,骤然地拉开了两人之间的空

间距离。此时,在大卫与索菲娅的对话与对切镜头中,插入了一个观众尚不知其所以然的镜头,与落叶缤纷的暖调画面不同,冷调的蓝色背景中,一只手执着一架小飞机模型——不可能的飞行幻想——的画面。接着切换为大卫从空中坠落(另一个下降动作)的镜头。画面切换回纽约街头,两人之间的距离平地拉开,并越拉越远,索菲娅突然奔开去。场景切换为监狱会见室中与精神分析医生的谈话。在这一断臂、断腿、毁容的噩梦中,最为绝望的时刻,是大卫鼓足勇气再次在舞厅中约会索菲娅,却遭到了拒绝和抛弃。这一场景包含了一个来自原作的、富于原创性的视觉形象,便是绝望的大卫将医生给予的面具套在脑后,在视觉上成为两张脸:一张如同钟楼怪人般丑陋,一张带有似人非人的恐怖。两张狰狞的面孔,传达着噩梦的恐怖和大卫内心的极度痛苦和自我分裂。然而,在影片意义结构中,这尚只是第一重男性的噩梦。第二重噩梦,更富深意地呈现着男权文化的困境与内在恐惧,那便是完全无法分辨天使/纯真女孩与魔女/蛇蝎美女。如果说,此前茱莉的形象,只是颇为典型的、现代社会中的歇斯底里的女人,那么,当她再次出现(死而复生?)时,已经具有了十足的恶魔意味。

《香草天空》,准确地说,是《睁开你的双眼》中最具惊悚效果的构想之一,便是 某莉的"归来"。当索菲娅来到大卫身边,他奇迹般地恢复了容颜,两人在天堂岁月、 田园牧歌般的完美中共度时光之时,噩梦再次进入。一个短暂的过渡之后,影片再次使 用了唤醒噩梦、从噩梦中醒来再遭遇噩梦的叙事方式。在其间的过场戏中,布莱恩—— 大卫昔日的好友,出现在大卫与索菲娅的两人世界之中。其乐融融的餐馆场景中,首先 出现的不和谐因素:伴着超真实的电子噪音,大卫注意到了客人中艾德蒙那颇为怪诞的 面孔。接着,布莱恩开了个不合时宜的恶毒玩笑:"你的脸裂开了。"由此唤起了大卫 内心的极度恐惧。应是在同一天的深夜,大卫从睡梦中醒来,从索菲娅身边起身,蓦然 在盥洗室的镜子中看到了自己毁容后狰狞的面孔,当他绝望地狂叫之时,目睹了其面容

的索菲娅同样开始尖叫。大卫被自己凄厉的叫声惊醒,再次走进盥洗室,如释重负地证明了刚刚发生的不过是一场梦,他的容颜依旧完好。但当他回到床上,他身边的女人,却变成了自称索菲娅的金发茱莉。真正的恐怖自此降临,并不断衍化为一连串噩梦。在这一场景中,凸现了一个同样重要的细节,那便是大卫的卧室中,有两张大幅的老电影海报:那是法国电影"新浪潮"的两位主将戈达尔的《精疲力尽》和特吕弗的《朱尔和吉姆》。「如果说,这两幅海报,提示着大卫的童年岁月——60年代,那么,更重要的是,它们和莫奈的名画《香草天空》一样,意味着大卫曾用来建构自己的梦境——"明晰之梦"的童年记忆素材:大卫与索菲娅重逢,两人相互依偎着从画面纵深处走来的场

<u>1</u>《精疲力尽》,让一吕克・戈达尔导演,A bout de souffle,英译名 Breathless或 By a Tether,中文又译为《喘息》或《断了气》,1960年。《朱尔和吉姆》,弗朗索瓦・特吕弗导演,Jules et Jim,英译名 Jules and Jim, 1962年。

景,来自《精疲力尽》中的著名镜头;索菲娅的纵声大笑,则借自《朱尔和吉姆》中女主人公的典型动作。——这一切将最终在艾德蒙的释梦中得到阐释。但此时,它们仅仅是大卫噩梦开启的背景和见证。当大卫发现身边的女人变成了金发的茱莉,他在绝望中打电话报警,反遭警察扣押,因为茱莉/索菲娅出示了遭到大卫殴打的证据。在同一场景中,他失去了布莱恩的友谊,并且失去了汤米——他在公司中唯一的盟友,不如说是忠仆。至此,噩梦尚未达到它的峰值。这一呈现男性内心焦虑和恐怖的噩梦的峰值,是大卫闯进了索菲娅的公寓,但屋内所有照片上、甚至从箱底翻出的、两人初次相逢时大卫亲手为索菲娅所作的画像上,索菲娅的形象都变成了茱莉。这是一个真正恐怖的时刻。一个将男性、也是男权文化的内在焦虑表达到极致的时刻:不再有任何依据和可能将寓居于女性之躯中的天使与恶魔分辨开来。此时回到家中的茱莉/索菲娅将大卫误认为入室抢劫的强盗,将他击倒在地。当这个自称索菲娅的金发女人发现误袭了大卫,到厨房取水救护他时,厨房里传出了索菲娅的声音,接着黑发的索菲娅从厨房里走了出来。大

卫以失而复得、劫后余生般的狂喜拥抱了这"真正的索菲娅",两人开始在温情款款中做爱。镜头切换为抵在墙上的男人手的特写,女人的手伸上来,温柔地覆盖在男人的手上。摄影机镜头沿着男人的手臂向下摇移,我们看到大卫的脸在惊恐中变形了,镜头反打——他身下的女人再度变成了金发莱莉的形象。近景镜头中,大卫绝望、濒临疯狂地哭喊着: "为什么?这是怎么了?"而那金发女人却在邪恶地大笑:如同一个最终的胜利者。此时,在大卫的哭喊和茱莉/索菲娅的狂笑场景中快速切入一连串闪回镜头,其中颇为狰狞的,是那飞速撞破桥栏、直奔水泥墙壁而去的"殉情"时刻,但反打镜头,却是金发的茱莉站立在桥上,如同可以分身的魔鬼,悠然下望,满意地欣赏着自己的"杰作"。另一组括入镜头,则是特写镜头逐格呈现贴在索菲娅冰箱门上的一条从三张连续拍摄的镜头胶片上直接印出的照片,画面上黑发的索菲娅纯洁地微笑着,画面快速切换为警察局记录中金发的茱莉/索菲娅满面血污的照片,再次切回三格连续拍摄的照片,

当镜头移到第三格时,照片上黑发的索菲娅变成了茱莉。这无疑是一个颇为精彩的视觉表述: 邪恶的金发女人茱莉和纯真的黑发的索菲娅,不仅是在噩梦的场景或者说超现实场景中不能分辨,而且是在一个男人的生命经验的深处难于分辨。也正是在这个镜头之后,影片再次重复了一个视觉技巧: 舞厅中毁容的大卫和索菲娅正面相对,变焦镜头突然将空间距离拉开,造成咫尺天涯的视觉效果,接着切入那个大卫被抛弃的夜晚,索菲娅在黑夜中向画面纵深处跑开去的画面。在这一恐怖的场景中,大卫与金发的茱莉/索菲娅之间的对切镜头,新次出现了变化,原本应该被大卫一览无余的金发女人的面孔,开始被某种无名物体遮住了一半,成为一个预警、一种暗示:此时,绝望的大卫已萌动了杀心。终于,他抓起旁边的枕头,压在金发女人的脸上,直到她窒息身亡。一个颇为细腻的设计是,女人曾挣扎挥动的手臂,此时,温柔地从大卫的肩头滑落,如同最后的抚摸;大卫紧压着枕头的手臂松开,在他的视点镜头中,露出了死者乳房下面的一颗痣:那是索菲娅的标志。噩梦到达了峰值,或者说是最黑暗的深处:大卫亲手杀死了自

己心爱的女人、他的全部希望和救赎。当他踉跄地奔出索菲娅的公寓之时,在走廊的镜中再次照见了自己毁容的形象。一切回到了美梦、明晰之梦的起点:他带着被彻底损毁了的面容和身体,他失去了他所真爱的索菲娅;而且比那更残酷、更黑暗,他不是为索菲娅所拒绝,而是亲手杀死/误杀了她。也是在这一场景之后,镜头切换为监狱会见室中,大卫与精神分析医生谈话的场景。第一次,大卫认罪了:"是我杀了她。"

我们已经指出,就影片的叙事结构而言,整个故事是出自大卫的第一人称自知叙事,是他在监狱会见室中面对精神分析医生的追述。因此我们也可以把整部电影视为一个大"闪回":大卫对自己生命的一个特定时期的追忆。也正是由于整个故事讲述的时刻,是在大卫因谋杀索菲娅而入狱之后,也就是说讲述故事、追忆自己生命经历的时刻,是在"明晰之梦"中。这不仅是一个关于梦的故事,也是一个在梦中讲述梦的故事。正是第一人称叙事人的存在,决定了影片只能是一个男人的故事,一个男人的噩梦,一切都出自男性的视点。

影片包含着一个古老的男性主题:成长故事(及其反题)。影片始终潜在地指涉着俄底浦斯情结,关于一个男孩、男人的成长叙事。故事涉及父亲的阴影和无父之子的主题,讲述主人公所面临的成长与拒绝成长的命题。这一成长主题在两个层面上展开,一是大卫的事业,他所继承的庞大的出版帝国之董事长的角色。在所谓事业层面上,大卫始终面临着创业者光焰的笼罩,只能是这光焰阴影中的不成器的花花公子。这间或是大卫恐高症的心理成因之一。在现实视野中,父亲或曰父权的对应物,则是父辈的董事会成员,他们不断以不信任的目光无奈地注视着这位"扶不起来的阿斗"。对此,大卫的一句表白是:"他们老以为我只有11岁。"在董事们的眼中,大卫只能是一个令人匪夷所思、怨憎不平的幸运儿——父母在车祸中不幸身亡,使他自然而然地成为这一帝国不胜任的继承人。这一主题,事实上也是现代世界的财富与地位的主旋律,却如同大部分情节剧一样,仅仅是影片隐约可见的底色,而并非影片故事的主部。在影片中负载、呈现着成长主题的,并非父亲的光焰与阴影下的男性故事,而凸现了无父之子的彷徨、心

理症及其治愈。成长年代失父丧母的创痛,成为对大卫频繁转换性爱对象、拒绝承担责任的心理症候的阐释和赦免。

影片《香草天空》对这一心理症候的有趣呈现,便是让大卫为自己创造了一位"代 父"——精神分析医师麦考伯的形象。这一形象在开篇伊始、便进入了叙事。然而、在 第一时刻,他便被大卫讥刺为满口陈词滥调、毫无见地的腐儒。事实上,在整部影片 中, 这位将以其判断决定大卫生死的精神分析医师, 无疑极不胜任。他在影片的情节结 构,准确地说,是在大卫的心理结构、潜意识需求中,扮演的并非一位权威的医师,而 仅仅是一位平凡的父亲。当这一角色被揭示为大卫的潜意识造物、一个明晰之梦中子虚 乌有的人物之前,根据规定情节,他原本应该是一个拥有救赎力的形象,一位权威的庇 护者。但在影片的呈现中,他显然无力负担起这一重任。他唯一的个人特征,是一位慈 爱的父亲: "我有两个女儿。"他全部的个性呈现,是一位理想之父;他不断重申,他 必须在9点半返回家中, 陪女儿聊天, 与女儿团聚的时刻一分钟也不得延误。他曾对大 卫倾诉说,自己曾是一个孤零零的、没有价值的男人、直到有一天女儿们使他的生命丰 盈饱满。甚至在最后时刻,他要证明自己确实存在、而不仅是一种梦中虚构之时,他的 全部辩词只是: "我有两个女儿,你知道我有两个女儿。" 这正是一个成年男人在其想 象、在其潜意识中构造的父亲——带一点卑微,有几分寒酸,近乎无能,但是拥有并愿 意付出爱和亲情的怀抱。与父亲的权威形象/父之名相比,他更像是一位朋友和亲人。因 此,在影片中,当麦考伯的形象最初显现之时,他似乎置身于噩梦的威胁与寒冷之中, 大卫和他同在的狱中会见室,被清冷的蓝色光所映照。但很快这一空间便出现了局部的 暖色光,麦考伯置身在温暖的光照中,一次再次地,在较长的反打镜头中,满怀同情地 注视着面具下的大卫。进而,不是大卫离开了他试图隐身的房间角隅,而是麦考伯走近 他身边,紧挨着他在墙角旁坐下来,与他互诉衷肠。作为精神分析医师,他不能为大卫 驱散迷雾("公平"地说,他本人便诞生于这团迷雾之中)、指点迷津,但他是一位倾听者,一位充满同情的理解者,他只能如茱莉(当然没有她的怨毒,相反充满关怀)般询问大卫:"幸福对你究竟意味着什么?"大卫也只愿意在他面前最终认罪。当麦考伯承认,他无力挽回大卫的命运时,他同时告知大卫:"你就像我的家人。"影片的尾声,在艾德蒙所提供的权威释梦中,一部老片中格里高利·派克所出演的一个父子情深的场景,点出了麦考伯形象的"出处"。

在影片中,真正出演了近似于父亲的权威形象的,是生命延续公司的技术专家艾德 蒙。在影片潜在的成长主题中,只有他占据了权威/父亲的空位。是他,接替了那位无能 的父亲/那个充满爱心却力不胜任的精神分析医师;是他,充当了一位全能的分析者:也 是他,在最后时刻显影为全能的掌控者、无所不在的关照者,成就其美梦、并终止其噩 梦的形象。此前,他曾三度出现:在整容手术室的中央控制台上,在噩梦降临之前及其 后的餐馆之中, 甚至亲自出马告知大卫: 他自己执掌自己命运之门、幸福之门的钥匙。 也只有他,能在尾声中以权威而客观的口吻告知大卫:"这是决定性的时刻,你必须回 答:幸福对你究竟意味着什么?"这是这一问题的第四次出现。第一次,大卫因拒绝茱 莉的提问,而最后助推了茱莉强迫他一同殉情的决定,因此,对于大卫,这一质询本身 充满了侵犯和暴力的意味;而在大卫已深陷噩梦之时,变换着金发与黑发形象的索菲 娅/茱莉第二次发问: "幸福对你究竟意味着什么? ……对我,幸福就是和你在一起。" 第三次,则是麦考伯重申了这一问题,但画面立刻切换为闪问,茱莉在疾驶的车中发出 此问时扭曲的笑容,狱中的大卫因此再次拒绝回答:"换个问题吧。"在影片的尾声, 生命延续公司的天台上, 艾德蒙第四次发问时, 他的权威与客观, 他的诚挚与真实消 解了这质询本身所包含的创伤和侵犯。艾德蒙继而说道:"即使在未来,不遍尝苦涩, 便无法收获甜蜜。"天台上,艾德蒙对大卫的明晰之梦的有效阐释,事实上也成了对大

卫的全部心理症候的揭示;他的释梦展示并消解了大卫生命中的创痛和威胁,揭示出他遭受的创伤与折磨所包含的正面真理。我们看到,也正是在这真正的权威/父亲形象出现的时刻,天台上方的天空再度布满了香草色的辉光与云朵——个成长、拒绝成长的男人在终于得回了父亲的威慑与指点的时刻,他也会因此而在记忆中找回母亲的温馨与关爱。在这一时刻,大卫才有勇气面对索菲娅的幻象说出:"我失去了你,在登上茱莉轿车的那一刻,我已经失去了你。"至此,一部心理戏剧被充分添加上了好莱坞电影所必需的说教色彩,成了一部道德伦理剧。不再是一个遭受着心理症折磨的无父之子的心理悲剧历程,而是一个报应不爽的伦理教化剧:大卫在获取真爱之后居然不忠(上了茱莉的轿车),因此遭到了残酷的报应。尽管在影片、尤其是原作《睁开你的双眼》的剧情逻辑中,索菲娅是不是大卫生命中的"真爱",原本是一个大可质疑的问题。因茱莉的偏执与疯狂永远地终结了大卫频繁转换性爱对象的可能,因此他以延迟享乐的逻辑而欲擒故纵的索菲娅,便成了可望而不可即的梦中情人,她也因此成了大卫心中的真爱;相反,如果他可以无尽延长他的风流之旅,那么,索菲娅无疑将是众多无名女郎中的一

个,尽管或许是特殊的一个。但艾德蒙作为技术专家的身份,则成功地洗去了说教的意味,赋予其客观真理的面目。于是,在艾德蒙的循循善诱下,大卫平生第一次获得了面对真实、直视创伤、背负起责任的勇气,他放弃了完美的"明晰之梦",选择了或许荆棘丛生、不如人意的真实人生。他背对幻影,从高层建筑的顶楼平台上纵身跃下,他的心理症的症候之一:恐高症,也是父亲光焰投下的浓重阴影,由此而获得治愈。不同于其西班牙文的原作,在这一时刻——大卫从梦境中的高空跃下的过程中,切入了一组快速剪辑的蒙太奇镜头段落:那是童年的记忆(卡通片与老电影),其中母亲的形象终于浮现;少年时代生命的片段与历史的时刻:甲壳虫乐队演奏的场景,马丁·路德·金瞬间闪现的侧影,在这些被潜抑的记忆浮现之时,不断插入索菲娅的场景——诸多场景出自明晰之梦。显而易见,在这一获救的时刻,大卫重新整合了自己的记忆和自己的生命,当他终于直面着真实,他同时珍藏起梦境。一段经过放大的下落过程,成为大卫的自我觉醒之旅、自我救赎之旅。

此间,存在着一个有趣的症候点——并非精神分析意义上的心理症候,而是影片分析视野中的社会症候点:关于一部叙事性文本中权威者、全能拯救者形象的设置和选取。在所谓后工业时代、"他人引导"的时代中,人们已很难如传统社会及传统叙事那样,获得不容置疑的权威形象,诸如父亲/长者,政治、宗教领袖或社群精英。于是,对于发达资本主义国家"孤独的人群"说来,精神分析医师一度成了替代性的权威者与拯救者,社会层面的心理健康与精神病、心理症代替物欲/利益冲突,成了大众文化的主要被述对象。于是,在诸多影片中,最终扭转大局、放逐邪恶、惩恶扬善的角色,由精神分析医师来出演;精神分析医师所在的空间、建筑,也在大仰拍镜头中被赋予了昔日高耸入云的教堂的视觉位置。然而,一方面,无疑是由于弗洛伊德所创建的精神分析显然并非如人们所期待的那样,成为现代社会拯救众生的万灵方,所谓后工业/后现代社会仍

然面临着诸多日渐深重的社会问题;另一方面,则是全能的精神分析医师的角色渐次为要求不断更换趣味的大众文化所厌倦。于是,精神分析医师的角色出现了变奏,渐次成为某种可疑的、甚至邪恶的形象,他们间或是精神分析医师,同时是极端危险的、反社会的精神病患者;他们间或提供某种拯救的力量,同时携带着更大的威胁。其中著名而典型的例证,是奥斯卡获奖影片《沉默的羔羊》。影片《睁开你的双眼》/《香草天空》的新颖之处,正在于它提供了一个新的全能拯救者的形象——一个超然的技术专家形象,一个现代人生命的执掌者,同时是人生智慧的启迪者。有趣的是,正是这一新的权威形象,准确地对应着"跨国公司一技术专家联合统治的时代",对应着高科技时代的莅临。在影片的叙事语境中,我们甚至有充分理由怀疑艾德蒙这一形象本身便是

高科技制造的幻影,否则,无法在剧情逻辑的层面上,解释他何以跨越百年时空而"长生不老"。

如前所述,同样作为其社会症候呈现,影片最大程度地简约了其剧情逻辑内部的资 本/财富所扮演的重要角色。然而,正如多数成功的主流、商业的叙事性作品,其必然自 觉不自觉地运用"意识形态腹语术"——并不借助谎话,而是通过对事实的选择、组合 以创造谎言效果。用笔者惯用的说法,便是"通篇谎言,不着一句谎话"。我们在影片 中看到茱莉和索菲娅同是徘徊在纽约娱乐圈边缘寻找等待着机遇的美貌少女,当茱莉第 一次在大卫家中过夜,她激动不已地打电话告知友人这一天大的喜讯,轻松地放弃了对 她说来无疑十分宝贵的"试镜"机会,因为她相信自己已遭遇到了千载难逢的幸运:得 到了年轻的百万富翁的垂青。于是,大卫对她一夕贪欢之后,便弃若敝履的行为,对她 所造成的幻灭, 远不仅是情感与自尊的伤害, 那是一个巨大的美梦、男权资本主义社会 中女性可能获取的最大成功的幻灭。一个有趣的细节是, 在车中, 茱莉向大卫出示了她 刚刚灌制的音乐 CD。显然她也试图将自己的生命再度转移到"事业"的奋斗之中。而大 卫的致命错误之一,在于他刻薄地嘲弄了茱莉的演唱和她的CD,于是他已经在拒绝回答 "幸福对于你究竟意味着什么"之前,为自己签署了死刑判决书。同样,在看似清纯的 索菲娅对大卫的一见钟情中,同样包含着诸多并非爱情的"夹杂物"。从她出现在大卫 的生日派对的第一时刻起,她丝毫也不曾掩饰自己对大卫所拥有的财富的好奇与觊觎。 她为大卫画的漫画像,正是一个踌躇满志的花花公子倚着他的昂贵跑车,脚下堆满了鼓 鼓的钱袋。唯一不同的是,索菲娅以某种"纯洁的率真"、某种"自知的幽默",率先 与大卫建立起一组令其颇感新鲜的游戏关系。事实上,也就是在大卫表现出对她的兴趣 与关注之时,她立刻毫无顾忌地抛弃了领她前来的布莱恩——显然是她默许的追求者, 也是她同阶级的、处于前景不明中的未来式作家。于是, 布莱恩便自然地与另一伤心人

茱莉结为暂时的盟友,在心碎中背叛了"神圣的"兄弟之情。从另一角度上看,作为大卫唯一密友的布莱恩,始终只是百万富翁门下的一个丑角或弄臣。

影片"诚实"地呈现出这些真实的社会学要素,而后又成功地在叙事过程中将其掩盖起来。对这一真实表述的遮蔽与转移,首先通过大卫一旦毁容、索菲娅同时离他而去来表现;而在好莱坞版的道德逻辑中,这一行为首先意味索菲娅无法原谅大卫的背叛:他怎能在两人温情款款、其乐融融的一夜情之后,一步登上了茱莉诱惑的轿车。于是,大卫的魅力似乎不是、至少不主要是他的财富与财富所建筑的"崇高"地位,而仅仅在于他的英俊潇洒。作为好莱坞版的另一处修订,是在艾德蒙的叙述中,添加了布莱恩在大卫身后为他举行的追思会,而索菲娅也第二次来到了大卫的寓所,满怀哀思地追忆着这死于华年的友人。于是,温情与道德的逻辑,取代了资本与财富的逻辑,成就了这个浪漫一惊悚故事。

然而,围绕着《香草天空》的一组花边新闻,间或从另一角度显露了这一被迷人爱情故事所遮掩的金钱故事。这则给娱乐新闻界带来惊喜,同时为影片的映前宣传攻势推波助澜的新闻,是关于在《香草天空》的拍摄过程中,大卫的扮演者、也是影片的制片人、亿万富翁汤姆·克鲁斯移情别恋于来自西班牙的黑发美女佩内洛普·克鲁兹,进而抛弃了他的妻子、金发美女妮可·基德曼。如果这不过是好莱坞/电影娱乐工业司空见惯的婚变史,那么,为好莱坞娱乐新闻同样津津乐道的,是类似的婚变故事同时意味着一组令人趣味盎然的金钱故事、一个因巨额的离婚赔偿而形成的"财富再分配"。在这一视野中,清纯的黑发美女佩内洛普·克鲁兹,便理所当然地成了一个令人羡慕的、来自发达世界边缘地带(西班牙)的女冒险家与幸运儿。于是,在银幕外迷人的爱情故事的同时,传媒迸出了汤姆·克鲁斯对佩内洛普·克鲁兹穷奢极欲、挥金如土的抱怨之声。事实上,就围绕着《香草天空》的"电影的事实"而言,这始终是一个关于金钱与财富

的故事,或可称为"财富的证明"。汤姆·克鲁斯正是凭借他亿万富翁的实力而非他身为好莱坞常青树的身份购得了《睁开你的双眼》的重拍权,并以自己取代了原作中的年轻的男主角,尽管事实上,汤姆·克鲁斯的年龄与形象早已不再适于继续出演爱情故事中的青春偶像。他同时为好莱坞"购进"了原作的导演阿雷汉德罗·阿梅纳巴尔——西班牙脱颖而出的电影奇才。作为补偿,令其执导了以其前妻为主角的好莱坞恐怖片《小岛惊魂》。一如诸多"成功"地进入好莱坞、并最终为好莱坞所吞噬的他国电影奇才,阿梅纳巴尔的好莱坞之作《小岛惊魂》尽管仍别出心裁,但其影片的电影表达与艺术成就,却无法望其西班牙时期的作品《论文》2及《睁开你的双眼》之项背。

如果说,围绕着《香草天空》的花边新闻暴露了影片成功遮蔽的资本主义逻辑,那么,更具反讽意味的,是这银幕外的故事,同时颠覆或曰取消了影片刻意添加、强化的道德说教。一个以精神分析的逻辑巧妙结构起来的故事,但它不仅在其文本内部形成了对精神分析的逆反,而且以其电影的事实,告知何以精神分析并非全能的拯救力所在。

<u>1</u> The Others, 阿雷汉德罗・阿梅纳巴尔编导, 2001年。

_**2** *Tesis* (英译名*Thesis*),阿雷汉德 罗・阿梅纳巴尔编导,1996年。

精神分析的视野 与现代人的自我 寓言:《情书》

《情书》

英文片名: Love Letter /Letters of Love /When I Close My Eyes

导 演:岩井俊二(Shunji Iwai)

编 剧:岩井俊二

摄影:筱田昇(Noboru Shinoda)

主 演:中山美穗 (Miho Nakayama) 饰渡边博子/藤井树

丰川悦司(Etsushi Toyokawa)饰秋叶茂

酒井美纪(Miki Sakai)饰少女树

柏原崇(Takashi Kashiwabara)饰少年树

日本,彩色故事片,116分钟,1995年

第21届大阪映画展日本最佳电影第一名,获最佳作品、最佳导演、最佳新人奖。第69届《电影旬报》读者票选最佳日本电影第一名。第17届横滨映画展最佳电影、最佳摄影、最佳导演、最佳女主角、最佳男主角奖。第38届多伦多影展蓝丝带奖、最佳女主角奖。

在这一章节中,我们将以日本导演岩井俊二的影片《情书》为例证,介绍并实践在 电影分析中运用拉康的精神分析理论,准确地说,是其中的镜像一主体理论,同时介绍 并实践在拉康的精神分析学说基础上建立的第二电影符号学。

法国思想家、精神分析学家拉康,是精神分析学科史、当代欧洲思想史、也可以说是当代人文社会学科史上的划时代的人物之一。他是精神分析理论的集大成者,也可以视为弗洛伊德众多的后继者、弟子中的佼佼者和"头号叛徒",他对于弗洛伊德理论的修正和改写,最终造成了精神分析学派的分裂。「从某种意义上说,弗洛伊德的最大贡献之一,在于潜意识的发现。在弗洛伊德的表述中,潜意识犹如无边无际的黑海,人类意识只是这黑海上漂浮的灯标;而弗洛伊德理论中最为著名的,则是他关于人类的成长故事:俄底浦斯情节及其超越。而在拉康这里,潜意识是被建构而成的,潜意识是他人的语言,潜意识的结构就是语言的结构。拉康一个著名的表述是,对于真正的无神论者说来,不是父亲死了,而是父亲是潜意识的。正是拉康的精神分析理论,直接开启了第二电影符号学,即,精神分析电影符号学的产生,对电影理论与批评产生了直接而广泛的影响。

第一节 "镜像"理论与第二电影符号学

拉康的精神分析理论事实上是一个极为博大精深的理论体系。我们不可能全面介绍拉康的理论,只能相当浮泛地介绍其关于"镜像阶段"²的论述以及与其相关的主体理论。

¹ 尽管这一分裂无疑有着更为复杂的成因。

就个人"成长"或曰主体形成的议题而言,如果一定要简单地比较弗洛伊德与拉康的论述,那么,我们便必然要在某种程度上将其"庸俗化"。用某种"平装本"/普及本的表达,可以说弗洛伊德的相关论述给我们提供了一个有三到四个角色的多幕剧:那是一个男孩子和他的父亲、母亲的故事。关于一个男孩子如何"宿命"地陷落在某种俄底浦斯情节之中,充满了"杀父娶母"的幻想,而最终迫于父亲的权威和阉割威胁,而放弃了这不伦的欲望,由对母亲的认同而转向对父亲的认同,将自己的欲望对象由母亲转移为另一位女人,并最终使自己成为一位父亲。与此相参照,拉康的论述却只提供了一部漫长的独幕剧,其中只有一个人物和一个道具。人物是一个最终被称为主体(事实上是男性主体)的个人,道具则是一面镜。全部"剧情"便发生一个人和一面镜之间。

拉康的"镜像阶段"理论描述人在6到18个月的生命经验。对于拉康,这是个体生命史、主体形成的最重要的阶段。6到18个月,是孩子被抱到镜前,从无法辨识自己的镜中像,到充满狂喜地"认出"自己,并开始迷恋自己的镜像的过程。同时,6到18个月,也是孩子从没有语言到开始习得语言的过程。从另一角度上看,拉康对弗洛伊德理论的重要改写之一,是以三分结构,取代了二项对立式的表达,拉康因此成了一个跨越结构主义和后结构主义的思想大师。其中关于"镜像阶段"——主体的形成过程的表达,同样建立在一个三分结构之上:想象、象征、真实。延续我们所谓"平装本"的复述:在6到18个月的这一过程中,镜前的孩子所经历的第一个阶段,是把镜中的孩子指认为另外一个孩子,一个不相干的形象,他无法辨识自己的镜中像,因此对其无动于衷。第二个阶段,是孩子认出了自己镜中的形象:"那是我!"在拉康的论述中,镜前的孩子从将自己的镜中像指认为另一个孩子,到指认出那正是自己的过程,包含了双重误识于其中:当他把自己的镜中像指认为另一个孩子时,是将"自我"指认成"他者":而当他将镜中像指认为自己时,他却将光影幻象当成了真实——混淆了真实与虚

构,并由此对自己的镜像开始了终生迷恋。

无数次的试验表明,自然界中的动物大都会在第一次遭遇自己的镜像之时被迷惑住,误以为那是另外一个同类的生命。然而,他们认出那不过是自己的倒影时,便兴趣全无,即刻离去。一个著名的试验,是将一个黑猩猩家族放入装有一面玻璃幕墙的空荡库房中,当它们"发现"了自己的镜中像时,立刻进入了极端紧张而戒备的状态:它们认定那是另一群黑猩猩,这意味着有来犯者或自己误入了他人的地域。于是,一系列示警、挑战的"程序"开始依次进行:雄性头领站在队前挑战,全体雄性出列示威,捶胸嘶叫等等。当然,"对方"如法炮制。此时黑猩猩家族只能认定"对方"绝无退让之意,于是一拥而上,决一胜负。结果自然是扑在幕墙上。当他们意识到自己是在和影子决斗,便立刻解除警报散开去,自此对那些影像不屑一顾。在大都市场景中,我们亦间或看到,摩天大楼的玻璃幕墙上,鸟儿在与自己的镜中像嬉戏或决斗,直到认清了那不过是自己的影子。在面对自身镜像的意义上,似乎只有人类的反应不同。也许可以说,在所谓情感动物、思想动物、语言动物之外,人类是某种镜恋动物。

在拉康的表述中,镜像阶段,正是所谓"主体"的形成过程。拉康的描述,同样被一个三分结构所支撑,在自我与他人二项对立之外,出现了第三项:主体。主体不等于自我,而是自我形成过程中建构性的产物。所谓"主体"是某种或可称为"他/我"或"我/他"的建构性存在。主体建构过程正是把自我想象为他人,把他人指认为自我的过程。形成"镜像阶段"的前提性因素,是匮乏的出现、对匮乏的想象性否认及欲望的产生。这首先是某种弗洛伊德意义上的匮乏。生命最初的6到18个月,是母亲经常把孩子抱在怀中,到母亲渐渐开始离开孩子的过程,对于孩子,他所经历的,是某种"母亲的离弃"。最早把孩子抱到镜前的是母亲或相当于母亲的角色,孩子初次看到自己的镜中像时,尚不能分辨自己的身体和怀抱着他的母亲的身体,因此,镜中之像,给予他一

种依然母子同体的想象。而"母亲的离弃",使他开始体验匮乏。拉康意义上的匮乏则 在于6到18个月的孩子尚不能整体感受自己的身体,他的全部身体体验是支离破碎的。 因此孩子可以不倦地和自己的脚趾戏耍,如同追逐自己尾巴的小猫。相关研究表明,如 果按照进化论的叙述,人类来自大自然,那么,人类是一种有大缺憾的哺乳动物。在 自然生存的意义上,人类是某种早产儿。绝大多数哺乳动物一经出生,在母亲为其舔干 胎毛、四肢支撑颤抖地站起来时,已经可以挣扎着生存下去;而人类则不同。就自然生 存而言,人类有着一个长得不近情理的婴幼儿期,这也是关于人类自身的诸多谜题之 一。在这漫长的婴幼儿期,孩子不能自主身体,不能整体地感知和把握自己的身体,其 生命与外界相联系的唯一途径是视觉。此时,婴儿"认出"镜中像是自己的时刻,伴随 着极大的狂喜,因为那是和自我体验完全不同的完整丰饶的生命形象。孩子在镜前举手 投足, "牵动"自己的镜中像,获得了一种掌控自我和他人的幻觉——对于一个行为无 法自主的孩子说来, 那是一份空前的权力。于是一个镜前戏耍的孩子——"我"和一幅 "言听计从"镜像——"他",共同构成了某种关于理想自我的想象。可以说,是在镜 像阶段, 启动了一个名曰自恋/自卑的生命历程。因为, 当这个镜前的婴儿长大成人, 他 可能一生怀抱着关于自己正是那一理想自我的想象,颇为自得:也可能终其一生追逐和 渴望到达理想自我的高度,而厌弃自己的现实生存。我们可以在自恋和理想自我投射的 意义上, 阐释偶像崇拜的产生。那是再次把自我转投射向他者, 将他者想象为理想自我 的实现的心理机制。精神分析也正是从这里引申出对施虐/受虐的心理的阐述。

镜像阶段同时是婴幼儿开始获得语言的阶段。语言能力的获得,在拉康那里,是脱离镜像阶段的想象,进入象征秩序的标志。对于拉康说来,人类并非运用语言来指代缺席与匮乏的实在,而是"语言掏空现实,使之成为欲望"。主体的最终形成以语言中第一人称代词——"我"的出现为标识。相关研究表明,在牙牙学语的孩子那里,"我"

是最后出现的人称代词,在此之前,孩子会在相当一段时间内用第三人称指代自己,那正是镜像阶段尚未过去的标识之一。在精神分析理论中,"我"这一代词与其说联系着自我,不如说联系着主体幻觉。那是自我的确认,同时是自我对象化的过程。至此,一个"我"中有"他"、"他"中有"我"的主体得以确立。

与精神分析的电影理论有着更直接的关联性的,是拉康从镜像阶段的论述中引申出的关于眼睛和凝视(gaze)的辩证论述。在拉康看来,眼睛是一种欲望器官,因此,我们可能从观看行为中获得快感;但眼睛又是被充分象征秩序化的器官,这便是"仁者见仁、智者见智"的由来。通常人们只会看见那些"想看"/可以理解和接受的,而对于其他的存在视而不见,其原因就在于"眼睛"这一器官受到了象征秩序的充分掌控。但在拉康那里,存在着某种逃逸象征秩序的方式与可能,即凝视。凝视不同于一般意义上的观看(look, see),当我们不只是观看,而是在凝视的时候,我们同时携带并投射着自己的欲望。凝视,使我们在某种程度上逃离了象征秩序而进入想象关系之中。凝视再度把我们带回镜像阶段。拉康使用了观视驱动(scopic drive)这一概念,即欲望是包含在观看行为之中的。

联系着对想象与象征的讨论,拉康赋予另一概念"幻想"以重要意义。当凝视令我们逃离象征秩序进入想象情境,那便是幻想所在。幻想是一个想象的场景,主体是其中的主角。在拉康那里,幻想指涉的不是需要的满足,而是未满足的欲望。拉康认为:欲望追求的是永远失去的目标,准确地说,幻想的功能是维持欲望而非满足欲望。幻想是欲望的舞台或场面调度。在幻想中,欲望的对象总是会从我们的凝视中逃逸而去。换言之,凝视是一种欲望的投射,是一种于想象中获得欲望满足的过程,但凝视本身所印证的只能是欲望对象的缺席与匮乏。在弗洛伊德那里,所谓匮乏与缺席,指称着"母亲的离齐",即母亲的确不在身边;而在拉康这里,是对母亲/欲望对象在场的渴望,显现了

母亲的缺席/匮乏。换言之,凝视所诱发、携带的幻想,是欲望的投射,观看主体希望沿着缺席(欲望对象的匮乏)抵达在场(欲望的满足),但我们所能抵达的只是欲望自身——那个掏空了的现实的填充物。

精神分析理论也正是在这一论域中重新定义了"艺术":所谓艺术是对凝视的诱惑和对凝视的驯服。艺术的意义在于,将凝视的目光变为一种了悟:了悟到欲望和匮乏的绝对。为此,可以借用一则古希腊画家的著名轶事:相传古希腊名画家宙客西斯与帕拉修斯斗法,要在写实、再现才能上一竞高下。斗法之日,宙客西斯出示了一幅画,上面画着栩栩如生的悬挂枝头的水果;那效果如此逼真,以致空中的小鸟飞来啄食。帕拉修斯表示叹服,继而出示了自己作品,但在他的画上覆盖着帘子。宙客西斯伸手要揭开帘子一睹真作,但立刻发现,那帘子便是帕拉修斯的画作。胜负由此决出。依照拉康的理论,宙客西斯的画作,最多是足以乱真:因成功地混淆了真实与虚构,而诱发了凝视,将观者带入了想象世界;而帕拉修斯的大胜,并不一定由于宙客西斯为他画出的逼真的帘子所欺,而是由于帕拉修斯以自己的眼睛引诱了宙客西斯的凝视,他的凝视受到越过缺席去寻找在场的诱惑。因此,"艺术并不是分享内心的和谐,而是分享欲望与匮乏,并非争夺欲望,而是相互维持对幻想的抛弃"。

正是在对拉康的精神分析理论的借重和引申中,产生了第二电影符号学,又称精神分析电影符号学。其标志性的著作是麦茨的《想象的能指:精神分析与电影》²。在此之前,将精神分析理论应用于电影研究的实例并不罕见。但一方面,类似研究大都集中在运用精神分析解读电影文本这一面向上;另一方面,是此前人们作为理论资源的精神分析,大都集中在弗洛伊德的相关论述之中。而在《想象的能指:精神分析与电影》一书中,理论与实践重心发生了明显的转移:首先是由对电影文本的结构主义语言学的分析,转向了对影院机制和观影心理的侧重。其次是对拉康理论范式的借重取代了对弗洛

伊德原本的追随。我们已经在前一章中谈到,精神分析电影理论、或者说第二电影符号学,简单说来是建立在两组类比之上:电影/梦,银幕/镜。此处所谓"镜",正借自拉康关于镜像阶段的论述。有如镜像阶段之镜,银幕当然并不真的映照我们的身影,却能够成功地制造一种混淆了自我与他人、真实与虚构的状态,充分地唤起一种心理认同机制。

在麦茨对于影院机制和观影心理的讨论中,凸现了三个关键词:认同(自恋)、窥视、恋物。依照麦茨的论述,电影的魅力极大地得自影院的魅力。影院空间最大程度地再现了镜像阶段:观众进入影院,便意味着接受影院的惯例,放弃自己的行动能力,将其全部行为简约为视觉观看,于是,观众返归镜像阶段,联系着观众与银幕世界的唯一途径是目光。而银幕上故事与奇观通过眼睛唤起凝视,我们由此而成功地避开象征秩序,进入想象王国/幻想之中。当然,在非影院的空间中放映,眼睛唤起凝视的叙述依然成立;但影院内部,对号入座、观众群中的静默、周边黑暗的环境,以及现代影院设施:超大银幕、环绕立体声,会强化对象征秩序的逃逸。观影的快感在于,银幕充当自我之镜,随时满足自恋的观看。当然,那是一面提供像中之像的镜子,如同两列相向而立的"镜廊","提供自我的双影"。

认同机制。和我们在常识与体验层面上讨论的认同机制不同,在麦茨的叙述中,影院中的观众首先认同的并非银幕上的角色与情节,而是他自己,一个观看者的角色,一种纯粹的认知行为。如上所述,观众进入影院,便将自己简约成一双眼睛。那是无须重新告知的成规:在影院的座椅上,你只是一双眼睛,一注凝视;同时你变成了一个全知主体,一双无所不在、无所不知的眼睛。你伴随银幕人物经历种种悲欢离合、恩怨情仇,你与人物休戚与共,却并非"真的"忧心如焚。因为作为电影观众,你是全知全能的。诸如在观看惊险异常的动画片时,你间或看到年龄稍大的孩子安慰更小的孩

² Christian Metz, *The Imaginary Signifier: Psychoanalysis and the Cinema*, Annwyl Williams, Indiana University Press; Reprint edition, 1986.

子:不用怕,每次都是这样,他们要受好多苦,差不多快死了,可没事,他们最后一定能赢。——这似乎正是"直觉"观影经验、观影快感之所在。这种全能感、这种主体身份,使观众获得极大的主宰与掌控的幻觉,那同样重现了镜像阶段的指认方式与想象性满足。认同的第二个层面,也是更接近观众自觉感知的经验层面的认同,是置身影院中,我们的观影经验,是混淆了真实与虚构、自我与他人的体验,观众的自我想象得以投射在银幕上的奇异世界与理想人物之上。一如相关研究所指出的,在影院中,观众这一全知全能的主体,有如置身在梦中,是一个同时身在多处的主体。观众在影片中认同于英雄,也认同于蒙难者;认同于赢家,也认同于输家,认同于好人,也认同于恶棍;认同于男人,也认同于女人。于是我们经历着无尽的悲剧与喜剧,目睹着无穷的爱神与死神,自己却毫发无伤。1

与此相关,麦茨在第二电影符号学中指出,影院机制建立在双重的缺席和双重的在场之上。这便是所谓"想象的能指"之意义所在。事实上,银幕上所发生的一切,是以那一切的缺席为前提,即,银幕上出演着战争、爱情、生与死,逼真夺人、栩栩如生,但是,当然,在影院中什么也不曾发生,发生的只是电影摄放机器所制造的声光幻影。依照拉康/麦茨的叙述,观众正是以自己的在场去指认这种缺席,通过渴望银幕上发生的一切的在场去到达这种缺席。我们在影院中如醉如痴、乃至潸然泪下或大喜若狂,但没有人会试图进入银幕世界去介入、参与。用麦茨的说法,是一种"信仰"支撑着银幕上的真实幻觉,即在场的幻觉,同时却始终只能到达那个缺席的所在。因此,电影影像,始终是"想象的能指"。另一重的缺席与在场,则在电影制作过程中已然发生,并且铭写在影片的文本之中。事实上,经典电影制造银幕幻觉的前提之一,是成功地隐藏起摄影机/拍摄行为的存在。其成规之一,是将先在地决定观众观看方式的摄影机的位置、角度转化为、或者说隐藏在人物视点之中;其次,是禁止演员将目光投向摄影机的镜头所

在,因为那无疑会造成演员与未来观众的"对视",从而破坏了银幕幻觉世界的自足和封闭。麦茨因此而指出,在其摄制过程中,电影场景是某种水族馆式的空间建构:一个封闭的空间,但四面环绕着透明的玻璃墙,而墙外环绕着众多的、向内凝视的目光。演员与电影的主创人员充分意识和感知着此刻处于缺席状态的观众,他们的全部作为/表演,是以观众的在场为前提的,那是朝向未来观众的、为了未来观众的表演。但同时,他/她必须"无视"未来观众的存在,必须在摄制过程中充分假定四壁玻璃墙外并不存在着贪婪窥视的目光。换言之,在电影的拍摄过程中,所有元素:场面调度、摄影、录音、表演,都必须以此时缺席的在场——未来观众的观看为前提,同时又必须充分实践一个假定:并没有人在观看,亦没有人在讲述,是故事自行涌现、自行讲述、呈现自身。而在观影过程中,观众则假定银幕上发生的一切在场/在真切地、以现在时态发生着,以获取某种镜像阶段的重现,以换得想象王国的入门券;同时因知晓其缺席,而维系着自己全知全能的主体位置。

窥视机制。在弗洛伊德意义上,影院机制当中的窥视元素很容易被指认:黑暗的环境,放映机所投射出的单一光源,在银幕——一个长方形的明亮空间上演故事。这一切似乎具有相当清晰的弗洛伊德所谓的"初始情境"、又称"钥匙孔情境"的意味。用文学的表达,电影所扮演的正是17世纪英国小说家笔下的"瘸腿魔鬼",他掀开他人的屋顶,让观众窥见本应不为外人知的隐秘场景。但在拉康/麦茨的叙述中,电影、影院中的窥视机制尚不仅如此。水族馆式的情境提供了一种双重缺席的前提,因此而内在地结构着和召唤着一种窥视的出现。依照麦茨的论述,并非一种"瘸腿魔鬼"的隐秘愿望,将观众引向影院,而是影院和电影机制扮演着一个"瘸腿魔鬼",将观众先在地放置在一个窥视的位置之上。

恋物机制。电影工业无疑创造了一种迷恋者的文化。尽管电影所创造的某种令人匪

<u>1</u> R.拉普斯利(Robert Lapsley)、M.韦斯特莱克(Michael Westlake):《电影与当代批评理论》,李天铎、谢慰雯译,台北远流出版公司,1997年,第128页。

夷所思的迷狂(种种影迷俱乐部、各种电影收藏品,等等)在大众传媒的时代已经相形褪色,但它在经由大众文化所"普及推广"的同类文化现象中,仍毫不逊色。当我们充分意识到银幕形象只是某种想象的能指,于是种种影星迷恋、电影狂热,便无疑具有了心理学意义上的恋物特征。姑且搁置精神病学上的恋物讨论,这里所谓的恋物,是指某部影片、某位影星、某种银幕形象所唤起的狂热爱恋及某种爱屋及乌的心境。用法国理论家鲍德里亚的表述,便是获得了某种"激情客体"。影院与观影机制不仅创造了这种恋物机制,而且将其发扬光大。今日的电影制片工业事实上只是一个巨大的连锁工业中的一环。不仅录像带、DVD、VCD、原声CD的销售收入不亚于影院票房自身,而且一部影片热卖之时,一定伴随着一系列连锁产品的畅销,包括海报、明信片、T恤衫、卡通形象、即时贴、印有影片广告和影星形象的水杯,更包括电脑桌面、屏保、鼠标垫等等系列商品。这个巨大的连锁工业,正是建立在观影所唤起的恋物机制之上。它使得任何一部影片文本都处在一个复杂的互文关系当中。

第二节 爱情故事或自我寓言

影片《情书》是日本导演岩井俊二的成名作。1995年,影片公映之际,日本本土好评如潮,众多观众对这部影片如醉如痴。岩井俊二作为日本新电影第二浪的代表人物之一,渐次引起了国际影坛的关注。

影片《情书》是一个关于爱、记忆与离丧的优美故事。其情节似乎相当单纯:年轻 姑娘渡边博子的未婚夫藤井树在他们即将举行婚礼的前夕,死于一次登山意外事故。两 年过去了,博子仍沉湎在哀痛之中无法释怀。一次,当她翻到树的初中纪念册时,忽发奇想,抄下了他中学时代的地址,并往那个据说已在开发改建中不复存在的地址寄去了一封信。但出乎意料地,这封注定"查无此人"的信件引发了回声——博子居然收到了署名藤井树的回信。寄出回信的是一位与博子未婚夫同名同姓的姑娘,而她正是藤井树初中三年的同班同学。于是,两个年轻姑娘间开始通信,共同回忆那个死去的青年。对树(男)初中时代的回忆意外地让树(女)发现,自己竟是他初恋的情人。

就直观判断而言,影片《情书》是一部青春片,或者用流行文化与电视剧的类型概念,是一部偶像剧。尽管在严格意义上,青春片和青春偶像剧是完全不同的概念。所谓"青春片"的基本特征,在于表达青春的痛苦和其中诸多的尴尬和匮乏、挫败和伤痛。可谓对"无限美好的青春"的神话的颠覆。青春片的主旨,是"青春残酷物语",近似于意大利作家莫里亚克的表述: "你以为年轻是好事吗?青春如同化冻中的沼泽。"正如一位日本评论者在讨论《情书》时所指出的,花季般美好的青春岁月,大都出自青春

____ 语出[法] 鲍德里亚(M. Jean Baudrillard)《物体系》一书,林志明译、台北时报出版公司、2000年。

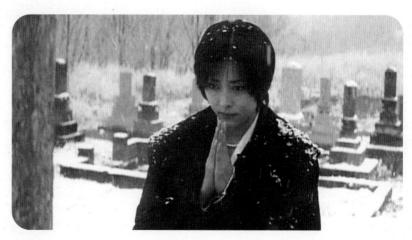

逝去之后的怀旧叙述。青春偶像剧则不同。它大都是青春神话的不断复制再生产。它作为特定的世俗神话的功能,正在于以迷人、纯情、间或矫情的白日梦,将年轻的观众带离自己不无尴尬、挫败的青春经验,或者成功地以怀旧视野洗净青春岁月的创痛。¹表面看去,影片《情书》无疑是一部成功的偶像剧。片中的主要演员正是日本当红的偶像剧明星,尤为突出的是同时扮演博子和树(女)的中山美穗,以及出演那对少男少女的柏原崇和酒井美纪。影片缠绵、优雅,恰如一注怅然回首间的凝视。但是,细读影片文本,我们便会发现,在青春偶像剧的表象之下,《情书》有着某种充满痛楚的青春片叙述。这则似乎淡泊而迷人的爱情故事,事实上是一则没有爱情的故事,一个关于孤独、离丧的故事。青春偶像剧更像是这忧伤、不无绝望的故事的包装,而非内里。一则有趣的花絮,是导演岩井俊二告知,其最初构想是改编村上春树的小说《挪威的森林》,但因无法与村上取得联系,故退而自编了这段故事。²尽管我们已难以直观地在《情书》中觅得《挪威的森林》的痕迹,但影片确乎在青春书写的意义上延续了村上式的写作:你可以将其读作某种纯情故事,甚或某种男性主体的白日梦;但你同样可以将其读作一个

关于生命奥秘的故事,一段青春残酷物语。

当然,我们也可以将《情书》视为一个后现代的神秘故事,因为影片有着一个《维罗尼卡的双重生命》式的主题:一对像两滴水一般相像的少女生活在不同的地方,并不知晓彼此的存在;直到她们的生命被某种神秘因素、被一个活着或死去的男人联系在一起。但在这一章节中,我们选择《情书》作为解读对象,是为了借助精神分析的视野,将其读作一则当代人的自我寓言,因此会相对搁置对所谓后现代主义叙事意义的讨论。

一种解读路径的设定, 无疑带有极大的理论预设性。 3但与此同时, 我们的分析将 显示,影片看似随意的叙述,事实上有着极为精致、细密的结构于其中,我们通过分析 所显现的叙事意义,同时在相当程度上出自导演的自觉。——尽管文本分析的方法,并 不重视作者/导演的"创作初衷";如果存在着某种"导演阐释"、或导演访谈一类的文 本,那么,它们也不过是关于这部影片文本的诸多参考文献之一种,它们只能在相对于 影片文本的多重互文关系中产生意义,而不具有高于其他分析、批评文字的地位。但经 过分析,我们仍可以分辨出,经阐释而显现的意义,在多大程度上,是被遮蔽的深层结 构/潜意识呈现,在多大程度上,是出自艺术家自觉/有意识的书写行为。我们说,《情 书》作为一部包装在青春偶像剧表象之下的青春片,它所讲述的是爱和爱所印证的孤 独; 片中人物的多重镜像关系, 同时讲述欲望与匮乏、创伤与治愈, 讲述某种现代人的 自我寓言。当我们指出类似书写方式出自影片作者/导演的自觉意识,首先是由于在作者 论的意义上,我们会看到,《情书》之后岩井俊二的作品序列,是近乎无一例外的、渐 次推向极致的青春片:从《梦旅人》经由《燕尾蝶》,到 2002年,为他获得了国际声誉 的影片《关于莉莉·周的一切》(又译为《豆蔻年华》),已经是近乎惊世骇俗的青春 残酷显影; 其次, 仅就《情书》而言, 我们同样可以看到, 影片中的每个情节段落、乃 至每个细节,都相当准确地组织在影片含而不露的意义结构之中,达到了近乎天衣无缝

_1 [日] 清真人:《现代日本的青春——岩井俊二的影像世界》,洪旗译,载《世界电影》,2002年第4期。

_**2** Stupidyoyo:《〈情书〉构思缘自〈挪威的森林〉》,台湾时报悦读 网译介的一篇对岩井俊二的访谈,2001年2月5日。

³ 关于精神分析及结构、后结构主义理论的文本解读所带有的理论预设性问题,可参见查尔斯・F.阿尔特曼的《精神分析与电影:想象的表述》,第477—481页。

的程度。

我们始终可以把这则优美的爱情故事视为一个拉康意义上的自我寓言,其中讲述着一个人和一面镜的故事,讲述着一个人绝望地试图获取或到达自己镜中之理想自我的故事;影片中的每个情节段落与影像构成,始终以欲望对象的缺席为前提。影片的序幕,是博子独自躺在阒无人迹的雪原之中,近景镜头中,雪花片片飘落在少女的脸上。博子睁开眼睛,仰望着天空,当她起身,再次如同寻找着什么地仰望天空,而后缓缓地默然离去。固定机位的长镜头拍摄博子渐次在无人的雪原中走向景深处,在大远景镜头中,进入远方依稀的民居之间,终于消失在画面右下方。作为影片的开端,它更像是一次假想式的、微缩的死亡/殉情和再生的仪式:渴望追随死去的恋人,但终于不能舍弃生命。

接着是墓地中,藤井树去世两周年的祭奠式。在纷扬的大雪中,出席仪式的亲朋们相当敷衍地等待着仪式的结束。但当仪式结束,人群快速散开躲雪时,只有博子仍双手合十,独自站立在墓碑前。在第一场中,我们看到,博子身边的人们,包括死者的父母和友人,已经真实地并用遗忘象征性地葬埋了死者,死者注定要遭到遗忘(此后女藤井

树的母亲将直接表述这层含义)。这是影片反复重申的关于死亡、再生与记忆的主题。 在影片的开端,死去的藤井树的两周年祭,几乎像一个生者的快乐派对:父亲迫不及待 地等待仪式结束后一醉方休,风韵犹存的母亲不无顽皮地称病逃走,昔日的好友托词缺 席,却私下约定夜半前来探墓,似乎是一种有趣的游戏。只有博子拒绝加入这一"常情 常人"的行列。她拒绝遗忘,也无法遗忘。这无疑是一份不能忘记的忠贞的爱情,但在 精神分析的视野中,忘我的他恋,同时也是强烈的自恋。从某种意义上说,当人们坠入 情网,感到自己深深地爱恋着对方时,人们在爱恋着恋爱中的自己和自己深切、沉醉的 爱;同时,恋爱中的人在情人那里获得的正是某种终于完满的理想自我的镜像。就狭义 的自恋而言,再没有比恋人的目光更好的镜子。

博子在雪中假想的死亡,投向"天国"的目光,久久地滞留在墓碑前的悲凄,表明她拒绝接受爱人已死的事实。她伴送藤井树的母亲回家,无意间看到死者初中纪念册上昔日的地址,她似乎忽发奇想地抄下了这处地址。一个有趣的细节,是她起先要将地址写在手掌上,继而改变了主意,挽起衣袖,将地址写在自己手臂的内侧:这无疑是为了

避免不小心抹去了手心上的字迹,但它同时也构成了一种写在自己的身体上,写在自己的隐秘中的视觉呈现。而后,她朝这个应该已不复存在的地址,发出了一封寄往"天国"的情书。颇为细腻的是,这封情书有着普通的词句,只有这样几句话:"藤井树君,你好吗?我很好。渡边博子。"正是在平凡得不能再平凡的问候中,透露出巨大的痛感:拒绝死者已逝、阴阳相隔的事实,祈望死者犹在,分享寻常岁月。精神分析的视域中,这封寄出的信具有双重含义。首先,博子渴望沿着缺席抵达在场。我们无法将朝向死者的问候与无穷的思念寄往天国,那么似乎可以将它寄往一个真切的人间的地址,一个同样已死的地址:按照死者母亲的说法,他们彼时的住宅已变成了一条高速公路通过的地方。寄出一封普通平常的书信,似乎是最为微妙而准确的表达:用心去否认死者已去的事实。同时,寄出这封信件,间或出自某种潜意识的愿望:博子所真正希望的是以"确凿的证据"再度印证缺席。书信寄出之时博子无疑心知,那是注定无法送达的、名副其实的"死信"。在潜意识的愿望中,那正是我们在"三色"之《蓝色》中讨论过的"哀悼的工作"。博子需要让自己相信:死者已去。此后,博子对显然深情却近于无

望地爱着她的秋叶茂说: "我是因为寄不到才寄的,那是寄给天国的信。"此后,当秋叶茂几乎是迫使博子前往信件寄往的地址、藤井树初中时代的家——小樽探访的时候,其中的一个场景,是三人走在积雪的路上,逐个辨认着门牌,走进了公路桥下的涵洞。中景镜头中,两个走在前面的男人突然发现博子并未跟上来。他们转过头去,摄影机升起来,越过两个男人的头顶向前推,全景画面中,我们看到博子独自站在积雪半融的涵洞边,站在光与影的分界处,似乎是在广漠的孤寂中独语: "第一封信应该是寄到这里的吧。"覆盖着积雪的、没有任何生命迹象的高速公路,钢筋水泥的公路桥、涵洞投下的浓重阴影间,站着黑衣的、忧伤的姑娘。似乎再次重申了死亡与再生,记忆的埋葬与钩沉的主题——寄给情人的信是为了否认他的死亡,但也是为印证他的死亡。信件寄出的时候,博子心中出现的正是这样一条无人的公路,一处被积雪和阴影所覆盖的荒芜。但情节的巧妙之处在于,这封寄往"天国"的信件,不仅获得了它的人间收信人,而且带来了回信,同样是极为普通的家常话: "我很好,就是有点感冒。"感冒——这个相对于"天国"回信而言如此平凡的细节,在浮动着几分荒诞感的同时,传递出强烈的真

实感。于是,博子充满了欣喜。她几乎是无法自抑地想与人分享,她把这"奇迹"告诉了秋叶茂——藤井树生前的好友,博子昔日的暗恋者,今日不舍的追求者,而且不无自得地出示了这不可能的"证据":藤井树的回信。白纸黑字,不容质疑。对于充满现实感的秋叶茂,这里却只能是充满了疯狂或邪恶的骗局。影片情节的展开,早已使观众:这位全知全能者获知,收信与回信的,当然并非死去的藤井树(男),而是一个活生生的、被某种顽固的流感所折磨的藤井树(女)。这封素昧生平者的来信,在树(女)那里,唤起的是一份困扰,一种身份确认的疑惑,联系着旧日的、尘封的少年时代的青涩,它将开启一段被掩埋的记忆,讲述另一自我的故事。那同样是一个人和一面镜的故事。

同样出自观众的全知全能者的角色,人们当然先于剧中人渡边博子获知:她寄给死去恋人的信,事实上寄给了"自己"。正是同一位演员中山美穗同时扮演了博子和树(女)。这也是影片突出而迷人的特征之一。事实上,即使在结构极为单纯的故事片中,一位演员扮演两个人物也无疑具有特殊的魅力。这不仅由于类似的设计增加了电影摄制的难度,因而成为对电影叙事的挑战;而且由于一个演员出演两个角色所潜在蕴含的错认、误会、阴差阳错、造化弄人等等戏剧化情节,本身已潜在地蕴含着镜像结构、情境于其中。事实上,没有比一个演员扮演两个角色更能完满呈现一种镜像关系,在意义建构的层面上,它甚至比孪生子/女的出演更胜一筹。而在《情书》中,一对同名同姓、同级同班的少男少女,两个遥遥相隔、容貌一样、曾为同一个男人所爱恋的姑娘,作为一种有意识的结构与表达,戏剧化的情节设置,传递出了影片之为当代人自我寓言的层面。影片的迷人之处在于,其全部情节和场景都结构在偶像剧式的日常生活的场景当中,几乎不曾借重神秘色彩,也不曾外在地借助某种哲学表达,却准确地结构出一部当代童话或曰自我寓言。寄往"天国"的"情书",为了想象死者的生,亦为了印证死

者的死;就"哀悼的工作"而言,那在死者身后延续着的不能自已的爱,同时是一种强烈的修复自我、把握住生命的自恋冲动。相当精到而细腻地,我们看到,当博子收到了"天国"回信,她并非陷入了神秘的感念,她未始不知道这无疑是某种阴差阳错的产物,但她只是不想追问,而是片刻地沉浸在欣喜之中;但也就是在这包含欣悦的体认着死者犹在的时刻,她放任秋叶茂推进了他们之间的恋情。

秋叶茂的介入,使得真相很快便被揭示——收信、回信的藤井树,只是一个异性的同名者。但谜团犹在:这个女性的同名者何以刚巧住在藤井树昔日的、应不复存在的地址上。博子终于在秋叶茂的敦促、甚至是迫使之下,来到了北海道的小樽,因而意识到是她错抄了同名者的地址,于是她在门前写了一封解释或曰抱歉的信。此处,一个有趣的细节是,当博子几乎要写下事实:她所寻找的藤井树,已在两年前死于山难之时,她改变了主意,写成了自己没有关于他的消息,"也许在什么地方奋斗着吧"。这个无害的谎言,推演出博子与秋叶茂间的一幕微型心理剧。秋叶茂不断追问博子:"刚才干吗要骗人呢?"对此,博子不置可否:"骗人吗?……为什么要骗人呢?……我也不

知道。"秋叶茂却继续:"是骗人吧。"——秋叶茂必须指认博子在骗人,因为只有博子确认藤井树的死,他才有机会与博子建立一段新的爱情;而此时此刻,博子仍拒绝接受关于缺席的表述,拒绝于心理上承认藤井树已死。用著名的爱情故事、影片《一个男人和一个女人》中的对白,那便是:"对于我,他还活着。"但博子小樽之行将获取的"真相"却不止于此。先是小樽的出租车司机发现,他分别搭载的两个姑娘惊人的相像;继而,是博子自己直面了这一事实。为了回复博子在门前写下的信,树(女)再次回信。她骑着自行车把信投入邮筒。在影片中,这是两个人第一次、也是唯一一次出现在同一空间、画面中:全景镜头中,树(女)骑着自行车从画面纵深处走来,将信投进信箱,摄影机继续向后拉,平移开去,长焦镜头的前景中显出了伫立凝望着的博子的背影。摄影机升拉开,博子出画,大全景镜头中,摄影机以近乎360度的摇移长镜头跟拍藤井树(女),那无疑是博子专注的、间或紧张的目光:树(女)驶过画面,从纵深处驶入中景,再横穿过画面。移动中的镜头再一次显露出注视着的博子。不久树(女)进入博子所在的画面,不无鲁莽地几乎撞到正与朋友话别的秋叶茂,与博子擦身而过。为长焦镜头所压缩的空间中,一度博子的侧面近景与迎面骑来的树(女)的正面近景分切

了画面。一个相当重要而有趣的段落。自树(女)骑着自行车从画面纵深处驶来,整个长镜头段落,应该是博子的视点镜头。也许是经由出租车司机的提示,博子蓦然在陌生的城市中发现了"自己"的面容。她以目光追随着这个与自己别无二致的姑娘,内心有某种不祥的感悟。

在经典电影中,这一伴着藤井树(女)来信的画外旁白的镜头段落,应该、也必须呈现为博子中近景镜头(观看主体)与全景或中景镜头的树(女)(被看客体)间的切换,这出自某种电影"语法"规则,或者说是某种电影叙事的成规,以期通过镜头的分切和组合,构成人物对视或看/主体与被看/客体的叙事与意义效果。但在此处,导演却使用了一个复合运动中的长镜头连续拍摄。于是,博子这一观看主体,便两度出现在自己的视点镜头中。这一僭越了叙事成规的表达,准确地呈现了此刻博子的内心体认——从某种意义上说,它成为不久前树(女)内心困惑的复沓:一种深刻的迷惘,一种无法区分自我与他人的时刻。长镜头拍摄,抹去了主体(观看者)与客体(被看者)的差异;由此,影片不仅使用同一演员扮演两个角色,而且使用电影的视觉语言展示着某种镜像式情境,有如置身梦境,甚或是某种梦魇,你目睹着另一个自己与你交臂错过。

_1 [法] 克劳德・勒鲁什(Claude Lelouch),*Un homme et une femme*,英译名*A Man and A Woman*,1966年。

影片进而强化了这一寓言表述。当树(女)从博子身边骑开去,似乎是为了确认,博子喊出了树的名字。镜头反打,树(女)听到了这呼唤,停车回望。这时出现一组机位完全对称的对切镜头:博子无言地望向画外,树(女)茫然地寻找着呼唤者。从某种意义上说,这组镜头中的博子和树(女)是难于辨识的,近景镜头呈现的肖像,凸现了两人的同一:同样的相貌,同一能指。一个视觉的、直观的镜像结构。直到镜头第三次切换时,路上的行人进入了博子所在的画面,对称的、互为镜像的画面结构被打破,反打为树(女),大全景镜头中,她茫然四顾,没有发现呼唤者,便骑上自行车驶出了画面。除了对称画面所呈现的直观的镜像关系之外,这组镜头的有趣之处,是博子的"发现"和树(女)的视而不见。这固然是某种情节设计,但它同时在"自我寓言"的层面上产生意义,借助精神分析的视域,可以说,当博子"发现"了树(女),她同时在发现"自我"的地方发现了"他者"——她在异乡的街头邂逅了"自己",同时惊心地感悟到"自己"可能正是"他人"。她曾经受困的"想象王国"/爱情因之而碎裂,至少是显出了深深的裂痕。作为剧中人,她或许没有意识到她对藤井树(男)的爱和不能自己的

思念,只是某种自我的投影;但她痛楚地意识到她的爱情或许是他人之爱的投影,她痛 楚地意识到自己的爱情——也是精神分析意义上爱情的本质,或许只是水中月、镜中花 式的想象。此前秋叶茂的闲谈、此刻显得意味深长: "第一次看到你他就想接近你,这 家伙对异性从不感兴趣,这次却不同。"这优美的一见钟情的爱,其心理驱动,至少是 "第一驱动"或许正是藤井树(男)在博子身上看到了自己初恋的情人藤井树(女), 博子那铭心刻骨的爱或许只是藤井树 (男) 对未曾得到回应的初恋的续写。博子再一 次来到藤井树(男)家中,再一次打开毕业纪念册,很快就找到了藤井树(女)——人 们总是很容易在集体合影中找到"自己"。博子托着相册问树(男)的母亲: "我们 像不像?"母亲仍不无顽皮地反问:"像怎么样,不像又怎么样呢?"一向矜持的博 子竟失声泪下:"如果像,我就不能原谅——如果那就是他选择我的原因。他告诉我他 对我是一见钟情,我也深信,但这一见钟情有别的原因。他在骗人。"母亲惊讶地问 道:"难道你嫉妒那个初中的女孩吗?"——她确实嫉妒那个初中的女孩,因为她意识 到"自己"可能只是一个影子,那无法忘记的爱或许只是某种影恋。我们将在影片的主 部:少年时代青涩的初恋中看到,"藤井树爱藤井树"的故事,是另一次自恋的投影, 是少年树对少女树——这个与自己分享同一能指的异性的、扩张的自恋。于是,博子和 她的爱, 便不只是影恋, 而且是对影子的影之恋; 或者说, 是"双影的双影"。而树 (女),远不止在她与博子相遇的时刻视而不见,她似乎始终对他人投来的爱恋的或欲 望的目光视而不见。于是,"藤井树爱藤井树"的故事,只是一个在追忆中浮现出来的 旧影,当她过于迟到地领悟了自己曾经拥有的爱情时,同时获知了那爱人早已故去。而 她所获得的爱的证据,却是画在借书卡背面的一幅素描:那只是少年树所勾勒的少女树 的形象。她在终于看到了"自己"的时候,方才体认到曾经如此深深地被爱。

这是一段爱情故事, 也就是说, 这是一段他恋的故事; 但同时, 这又是一则没有爱

情的心碎恋情,一处自恋者的忧伤场景。事实上,在欧洲语言中,自恋(Narcissus,纳喀索斯,意为水仙花、自恋)一词,来自古希腊传说中一位绝代美少年的名字。在这段传说中,少年纳喀索斯美若天人。一日他来到水边,临水自照,顷刻爱上了自己的倒影。他是如此迷恋自己水中倒影的绝美,以致无法挪动脚步离去。他便日复一日立在水边,痴痴地凝望着自己的影像,直到憔悴而死。他的灵魂变成了水仙花,依旧守望在水边,以便继续凝望着自己的迷人的映像,顾影自怜。这则凄美的传说有着一个不时遭人略去的部分,那便是林中仙女厄科(Echo,意为回声)的故事。她曾是一位能言善辩、尤长于讲述故事的仙女,她的故事是如此迷人,致使主神宙斯也坐在她身边倾听,无法离去。嫉妒的天后赫拉降咒于厄科,剥夺了她美妙的语言,她再不能自主开口,除非别人先开口,而后她才能重复听到的字句。遭受咒语禁锢的厄科在林中漫游,邂逅了纳喀索斯,一往情深地爱上了他。但厄科无从表白,只能期待着对方开口;纳喀索斯却始终对她不屑一顾。不幸的厄科最终心碎而死,化作了山中的回声。回声,无疑是声音的"影子"。这两则彼此相衔接的古希腊神话,似乎已然告知,纯真的他恋,始终是赤裸裸的自恋。我们似乎不难在这两则古老传说与影片《情书》间,建立起某种切近的互

文参照。在这组对照阐释中,我们似乎可以指出,博子所居的位置,正是厄科的位置。她和她的爱,朝向藤井的爱始终、至少是曾经萦绕于其自身。博子之恋,只能是一则旧日恋情/自恋的回声。博子最终接受了这一事实,她不无忧伤、也不无幸福地追忆着当年藤井树始终迟疑着并未亲口求婚;而友人回忆说,藤井树生前的最后时刻,唱着松田圣子的歌:"我的爱随风而去……"正如秋叶茂的怀疑,一个即将新婚的男人何以唱着他素不喜爱的歌手的伤心之歌走完了自己短暂的生命之路?这构成另一处暗示:藤井树(男)尽管乐于拥有博子的爱——犹如完满了一个久远的梦,获得一个差强人意的替代,但显然不曾忘怀他的初恋,那因分享同一能指而应该分外完满的他恋/自恋。也许不无偶然地,影片的尾声处,博子站在雪原上忘情地对着莽莽群山呼唤,回答她的只有此起彼伏的回声。但就"哀悼的工作"而言,她终于获救。

然而,更加微妙精到的是,在这个名曰《情书》的故事中,彼此寄送着书信——"情书"的,是两个有着完全一样相貌的女人。所谓"情书",便成为一个极为直接的

镜式情境的负载,成为自恋的指称。在影片的叙事层面上,导演显然有意提供、并且在一定程度上强化了两个角色间的区别以便观众指认:博子始终一袭黑衣,优雅矜持,并基本呈现某种广告式的布光——明亮、冷调的散射光之中;而树(女)则大都是暖色调的便装,有几分顽皮鲁莽,始终置身在有明确的(暖)光源依据的空间中。但在影片的视觉与意义结构中,导演却有意设计了两个角色间渐次的接近与某种意义上的重合。在我们前面讨论过的两人置身在同一空间中的场景之后,出现一个"噱头"式的剪辑:博子告别小樽返乡,飞机起飞的画面之后,切换为树(女)抬头专注地仰望,继而她的母亲进入了画面,望着同一方向。这是一个极端典型的机场送别的场景,送行者仰望着飞机离去。但是接下来,镜头反打,为树(女)和母亲所仰视的,是一所新建的公寓大楼——这只是全家人选购新屋的一幕。在某种喜剧效果之外,博子与树(女)获得了一种视觉陈述间的紧密连接。此间关键的一幕,是我们将在下一小节中讨论的树(女)获

知她的同名者早已在两年前丧生的场景。而这一双重形象的重合、也可以称为自我的双影的完成,是在影片临近尾声的场景中。当博子在山中忘情而绝望地呼唤藤井树: "你好吗?我很好。"镜头平行切换为病床上昏睡中的藤井树(女)。她在昏迷中喃喃自语: "藤井树君,你好吗?我很好。"那是博子的第一封来信。于是,当博子在山中呼唤只得到回声的呼应;树(女)的呓语却如同另一处回声。这是多重意义上的回声。在这一时刻,树(女)接替了博子的位置,一个体认着爱情,却早已痛失了恋人的哀悼者。那重述中的第一封"情书",既是博子的哀伤之情的回声,也是树(女)朝向树(男)的绝望的问候。她并没有看到博子,但她仍意识到了自己与博子间的镜像式关联。如果说,博子因看到了树(女),而指认出了一个自我的他者,那么树(女)则在与博子持续的"情书"往来中认同了一个他者(少年树、也是博子)的自我。

依照精神分析的理论,影片《情书》中,包含着一个不断的能指转移的过程。先是博子朝一个名叫藤井树的男人寄出了一封"情书",但收到并答复了这情书的,却是一个名叫藤井树的女人。在此,人的姓名——最典型的能指,从它的所指处滑脱开去,甚至失去/转换了性别。继而,则是在博子看到了藤井树(女)之时,她在他人身上发现自己的形象、容颜,此刻,博子的身份、主体感与自我的能指丧失了独一无二的确定性。而影片叙事的主部:"藤井树爱藤井树"的故事则是一个能指相对于它的所指与所指物的、始终不断的滑脱与错认:入学点名时的尴尬、误发的试卷,借书卡的姓名……那是我,也是她/他。影片正是不断地在能指的滑脱中碎裂着并建构着想象王国,结构着幻想,同时形成了对幻想结构的自反。

第三节 记忆的葬埋与钩沉

从某种意义上说,是树(女)而不是博子,是这部爱情故事、或曰无爱之恋中的女主角。然而,经由影片叙事过程的展开,在树(女)重新获得的爱情记忆中,凸现出的主角却是藤井树(男),准确地说,是少年树。因为树(女)不仅仅是在与博子相遇的时刻视而不见,她始终是"视而不见"的。于是,她在那段少男少女的初恋故事中,所出演的,是少年树或者是美少年纳喀索斯临水自照的影子,一个永难到达和获取的、自我的投影。但作为一部当代人的自我寓言,影片真正讲述的,并非一段初恋故事,而是藤井树(女)从视而不见到终有所见的心理过程,以及这一过程所蕴含的丰富意味。可以说,那是影片生死主题之畔的、关于记忆的主题,或可称为记忆的葬埋与钩沉。

就这一主题而言,博子所扮演的,不仅是纳喀索斯故事中的厄科/回声,而且是一个叩击记忆之墓的角色。最初,是博子的来信,扰乱了藤井树(女)平静如水的生活。但从表面上看来,博子——个陌生女人的来信,给树(女)带来的困扰感似乎超过了应有的程度。树(女)收到这封信后,便陷入了极为狐疑而且相当不安的状态中。她不断地和母亲讨论、核实博子其人;入夜,她独自躺在床上辗转反侧,口中念着"渡边博子"的名字难以入睡。此时,放置在床尾的摄影机在全景镜头中90度摇至床侧面,推进为中景。接着,我们看到树(女)翻身起床,带着一点恶作剧的快乐写下了回信。此时,树(女)所经历的内心困扰,显然不仅仅由于收到一个陌生女人的来信,而是这封信启动了她内心中彻底封存或曰埋葬了的记忆。那不仅是成长年代的困窘和尴尬的

记忆——个曾造成她的困扰、而后又被她彻底遗忘的异性的同名者,而且在于那是一个被遮蔽、但尚未遗忘和治愈的心理创伤:骤然间痛失父亲的经历。因此,藤井树的故事,不仅在自恋或镜像关系的意义上被叙述,而且展现了某种精神分析所谓的"屏忆"(screen memory)的状态,以及这一状态最终被打破。在弗洛伊德那里,屏忆指涉被遗忘的(童年)记忆。但屏忆表述的不仅是遗忘,而是一种记忆与遗忘间的状态:某种细节、时刻、场景留存在记忆中,而另外一些、通常是重要的事件和时刻却完全遭到遗忘。所谓屏忆,是一种记忆的显现,也是一种记忆的遮蔽。屏忆之屏,如银幕,如荧屏,"放映"、记录着某些场景,某种时刻、某个形象;屏忆之屏平移,亦如屏风,如遮板,阻隔、遮挡了另一些场景、时刻与形象。

藤井树自出现在影片中,便遭受着流感的折磨,却拒绝医院——这无疑是一处心理 症候:对医院的不信任与拒绝;因为医院联系着父亲的猝死,医院并未能挽救父亲的生 命。就在博子来信后不久,她被母亲"诓"去医院。显然被流感折磨得筋疲力尽,树 (女)在候诊室中昏昏睡去,睡梦中传来了护士的呼唤声。这呼声显然在博子已经无意 间叩击过的屏忆处唤起了关于"藤井树"的故事,那故事的开端:初中入学时刻,老师

点名,发现了同班里两个同姓名异性别的学生。但这记忆的开启时分,首先涌出的,却是"藤井树"的故事临近终结的时刻。最先出现的梦中画面犹如恐怖片中的经典场景:无来由的光线炫目地照亮了医院楼道,似乎泛着雾气的、空无一人的医院楼道中滚来一辆空悬着输液瓶的平车。那画面中的恐怖感,正是开启这封存记忆时的惊惧;空荡的平车,象征着记忆再度涌现时的最后的抗拒:那车上无疑应躺着她濒死或已死的父亲。接着,梦中杂沓急促的脚步声响起,经过放大的足音,犹如擂鼓之声。平车旁显出了推着平车疾奔的医护人员。渐次出现升格拍摄/慢镜头的画面,平车驶过她身边,特写镜头中出现了显然已窒息死亡的父亲近乎狰狞的面孔。当平车驶过,车后出现了焦急万分的母亲和祖父,树(女)与母亲、祖父间反复的对切镜头,每一次都是摄影机快速地从全景推成中景,直到母亲不无责备地招呼树(女)跟上来。继续提速的升格拍摄,在晃动的画面中,树(女)迈着梦中特有的艰难的步伐向空荡的急诊室门前跑去,几乎要隐没在炫目的高光中。当她终于推开了急诊室大门,原本应该是树(女)的主观视点镜头:急诊室内的情景,然而镜头却切换为他人视点中的树——少女树,她打开自己的家门,

镜头再次切换为树(女)推开急诊室的大门,出现前一镜头的反打,家门外站着局促不安的少年树——那是藤井树故事的终结,转学离去的少年树前来告别。迅速切黑的画面转为医院中的护士在反复呼唤着藤井树的名字。接着,一个快速向后拉的镜头展示出闪回镜头:初中的教室,老师正在为入学的新生点名——"藤井树"故事的开端。镜头切换,医院中的护士继续呼唤。闪回,教室内,当老师点到藤井树的名字的时候,少年、少女同声答到,两人立刻不无尴尬地意识到了自己同名同姓者的存在,怯怯地对视。医院中,树(女)终于在护士持续的呼唤声中醒来。这一段落显现了记忆阻塞的时刻,那是双重丧失的时刻,藤井树(女)骤然失去了父亲的同时,失去了她拒绝承认、却未必不曾体认的初恋。创伤情境的重返,打碎了记忆的阻塞。

当树(女)全部遭屏蔽的记忆由于博子固执的坚持和索取,而渐次显露出来的时候,观众和她将会发现(事实上,作为被影片和影院所结构出的全知者,观众当然先于她发现),她并非如她自己所以为的那样始终视而不见。存在于心灵之中的,只是屏忆:显影出的是灰色且尴尬困窘的青春期,被遮蔽的则是初恋与丧失父亲的伤痛同时发

生的初恋的终结。一如在影片的原作、导演岩井俊二自己的同名小说中写道:"在某种程度上,阿树很感激博子请她回忆她的中学时代。当她初次接到博子的要求时,没有想到她能记起那么多。她的经验,虽然当时很不愉快,十年后看来,很有趣。"对于树(女),那些被遗忘、遭屏蔽的记忆,形同乌有。而似乎她周围所有的人,都比她更容易指认出这爱情的存在。首先是博子。当她看到了树(女)的面容,如同自己对镜自照、或曰如同孪生姐妹一般的容颜,她不仅立刻明白了藤井树(男)那不属于自己的爱的存在,而且痛楚地意识到那爱铭心刻骨的程度。继而是母校图书馆中,玩着"寻找藤井树"游戏的小姑娘们,一旦得知在如此多的借书卡上写下藤井树字样的是一位男生的时候,立刻开心地大叫:"他一定是爱学长吧,他一定是非常非常地爱学长吧。"一日本偶像剧中的典型场景。甚至班主任或老迈的爷爷。尾声中,当树(女)问起爷爷:"还记得我初中时有个同名同姓的男同学吗?"爷爷不经意地答道:"是你的初恋吧?"但在树(女)显现出的记忆中,那里只有成长年代的尴尬和青涩。

相当有趣的是,在影片中,树(女)写给博子的信,同时作为画外音,伴随着画面所呈现的回忆。但信中的文字与回忆中的画面,却有着颇为微妙的不同。信中的文字——尽管同样显现着为博子的近乎悖情悖理的请求所开启的记忆,却始终只是屏忆中允许显现的部分:在初中三年同学们不无残酷的嘲弄与哄笑声中,无聊的树(男)的种种怪诞行径、甚至是恶作剧;而画面所显影的却并非如此。回忆开始处,正面机位的近景镜头,呈现电子打字机后的树(女),她写道:"关于他我记得很清楚,但那是由于同名同姓的牵连。我想你能明白,那并不是什么美好的记忆。"但与此同时,摄影机悄然地拉开去,逐渐显露出结着冰的窗框,在窗外纷纷扬扬的飞雪中,被窗框—画框中画框所凸现的树(女)沐在暖调的画面之中。画面接着切换为回忆场景,与信中描述的少女树和少年树在点名时同时应到的尴尬不同,是低机位镜头中飞扬的樱花花瓣和少女

们轻盈的身影。在关于少年树的回忆中,唯一可以称为恶作剧的,是少年树头上套着纸袋骑过少女树身边,一把将纸袋套在少女的头上,使她几乎从自行车上摔倒;但那无疑是一种忿忿不平的报复:少女非但不领悟和接受他无数爱的暗示,相反却充当起别的女孩的"丘比特"。而回忆中的大部分的场景,却无疑充满了初恋特有的真纯、笨拙与温馨。选举图书委员的一幕,当少女树在同学的哄笑中窘得哭了出来,少年树便大打出手;少年树不无得意地像扑克牌般地向少女树出示他的借书卡,上面整整齐齐地写着藤井树的名字,夜幕降临的车棚中,少年在少女摇动自行车脚蹬而亮起的车灯微弱的照明下,"认真"研究着英语的不规则动词,无疑是想拖延两人独处的时光;少年树在腿骨折之后仍在运动会的起跑线上跃起,无疑是为了引发少女的注意;而持在少女手中的照相机长焦镜头紧紧地跟摇,无疑是一份关心的焦灼,反打镜头中,少女树的脸上是一抹遮掩不住的关注。最为典型的,是图书馆中的一幕。伴着心中抱怨少年树从来不帮忙做任何事情的旁白,画面上,独自填写着卡片的少女树悄然地望向窗边,少年树倚在那里读书。风鼓动着白色的窗帘,窗帘舞起的时候,遮没了少年的身影,反打镜头中,少女脸上有某种隐隐的期待;窗帘落下,再度显现出窗边的少年。而当少女树得知少年树猝

然转学而去,她一反往日的矜持,当众摔碎了同学恶作剧式地放在少年树课桌上、表示"祭奠"的菊花。走进图书馆独自归还少年树借阅的最后一册书籍时,小全景镜头中,她正要将书插入书架,却又停下,显然不无珍爱地将书捧在手上。近景镜头中,观众清晰地看到了书的标题《追忆似水流年》,而后她揭开封底,抽出卡片,含情凝视着上面唯一一位借阅者的名字:藤井树,片刻之后,才依恋地将书插入了书架,含着隐约的微笑凝望窗边后,悄然离去。风依旧鼓动着白色的窗帘,但窗边已经是一片空落。

在树(女)那里,一个似乎偶然的机会,反转或曰改变了这记忆的性质。在中学的校舍里,她不期然遇见了班主任,当她说出了藤井树(男)的名字,老师脱口说出他的学号。而树(女)赞叹老师记忆力惊人时,老师的回答是:"那个学生比较特殊,他两年前死于山难。"对于树(女),这是初获死讯的时刻。博子的"谎言"被揭破了。接下来,是两组镜头平行剪辑的段落,两组画面:一冷调一暖调,一轻盈一沉重。冷调画面中,是身着黑衣黑帽的少女树优美地在冰面上滑行,冰上映出的略呈清冷的散射光充满了画面;暖调画面中则是成年的树(女)在坡道上吃力地蹬着自行车,黄昏的自然光

在画面上投下黯淡的昏黄。这是影片中唯一一场,我们无法从视觉上清晰分辨树和博子,因为在这组镜头中,少女树采用了影片中博子特有的造型和画面光效:身着黑色的大衣,头戴黑色贝雷帽。观众清楚,那正是为父亲而穿的丧服。它以另外的方式阐释着博子近乎一以贯之的黑衣的意义:她始终在为藤井树(男)服丧。也是在这一时刻,树(女)因获知藤井树(男)的死讯而抵达了一个在心理上与博子彼此重合的时刻。但影片别致而缜密的表达则在于,此时,树(女)内心所感知到的震动和伤痛,呈现为她获知、确认了父亲死讯的时刻。与少女树的一袭黑衣和画面上清冷的色调相反,树(女)身姿优美、轻盈,似乎是欢快地滑行着,但她突然停住,凝视着冰面,反打为特写镜头,我们看到晶莹的冰面上,一只冻死的蜻蜓——生命的脆弱和死亡的形象。此时,少女树黯然地对赶上来的母亲和祖父说道:"爸爸已经死了吧。"如果说,这一时刻,树(女)已然到达了与博子心理上的重合,那么,也是在这一时刻,成为对医院中那场噩梦的复沓:不仅父亲的死与少年树的离去再度重合在一起,而且是藤井树(男)的死讯再度唤起了父亲骤然辞世的伤痛;两次死亡,追忆中的死亡在树(女)的心中重叠在

一起。

事实上,在《情书》的叙事结构中,包含着一次记忆的置换与记忆的传递。博子曾近乎无礼地迫使树(女)回忆自己的少年时代:"请你告诉我","请你再多告诉我一些",甚至寄来宝丽来相机,要求树(女)拍下回忆中的场景。显然,她绝望地试图沿着爱、爱人的缺席抵达在场,获取爱人生命中的、她不曾与之分享的段落。但她绝望地试图占有记忆之能指的努力,却只是再一次印证了爱的缺席:不仅那份她不曾分享的岁月中的爱只属于树(女),甚至她曾经拥有的爱的岁月,或许也只是作为树(女)的影子而拥有的幻觉。她尝试退而固守自己曾拥有的爱,哪怕那可能仅仅是作为影子或幻觉;因此她才会在山间小屋里对藤井树(男)的朋友们倾诉:"我曾经拥有美好的记忆。但我还不知足,还想拥有更多……"因此她归还了树(女)的全部来信,"归还"了属于树(女)的记忆:"这原本是你的,而不是我的回忆。"因为博子的出现、迫使和助推,树(女)唤回了初恋的记忆,同时接替了那份"哀悼的工作"。

第四节 结局与结语

作为一部至少是表象意义上的偶像剧,《情书》包含着某种获救的结局。首先是藤井树(女)一家因重返创伤情境而得以治愈创伤。显而易见,在这个平凡温馨的家庭中,大家似乎用表面的遗忘和小心翼翼掩盖起一个仍带有切肤之痛的创伤:树(女)的父亲因为感冒引发肺炎,在一个暴风雪之夜没有得到及时救助而骤然辞世。而影片的结尾处,树(女)顽固的感冒终于转成肺炎(从另一角度上看,那未始不是她从不

曾明言的、过迟地体认的爱或离丧的伤痛所致——她正是在给博子写信之后,起身时昏倒在地)。又是一个北海道的狂风暴雪之夜。再一次,似乎早已老迈昏聩的爷爷立刻用毛毯裹起树要将她背去医院,母亲在这个时刻爆发了:"你还想再杀死这个孩子吗?!"——这无疑是一个真情流露的时刻,母亲显露出心中深埋的、非理性的怨恨:当救护车迟迟不至,祖父也曾背起自己的儿子赶往医院,但终成不治。可年迈的爷爷却相当清醒地算出一笔细账,即使在当年,尽管没有能改变结局,但他们终究比救护车更早地到达了医院。而这一次,"不是走,是跑"。他们跑到了医院,尽管老人同时倒在地上,但树(女)终于得救了。当她在昏迷后睁开眼睛,首先映入她的眼中的,是旁边病床上熟睡中的爷爷和椅子上精疲力尽地睡去的母亲。一个温馨的家。获救的意义,不仅在于祖父和母亲终于挽救了树(女)的生命,而且在于他们终于治愈了心理上的创伤:祖父心中的负疚,母亲心中的怨怼,树(女)在成长的年代丧失了父亲的重创——尽管没有父亲,但那似乎昏聩、遭到无视的祖父却仍然拥有庇护的力量。于是,母亲放

弃前往公寓新居的考虑,她们将和爷爷一起守着故居,守着岁月和记忆。

其次,则是博子的获救。当她终于抛开矜持和绝望,在满天朝霞的山中哭喊着藤井 树的名字,她开始接受死者已逝的事实,她开始尝试面对并背负这份伤痛。

而对于树(女),这则是一个余音袅袅却不失"完满"的结局。先是博子归还了全部信件,归还了属于树(女)的记忆,并提示她: "你有没有想过,他在借书卡上写的不是自己的名字?"而后是爷爷告诉她,在她出生的时候,曾种下了一棵树,并以她的名字命名。树(女)第一次知晓,她拥有另一个"同名者"。她在积雪的庭院中找到了那株树,拥抱了这个高大挺拔的"同名人"。大树以它的生机盎然成为死亡的对立。而最后的结局,也是影片的尾声,则是树(女)获得自己爱情的证据:母校的小姑娘们按响了藤井树(女)的门铃,她们带来了一个特别的发现,那是少年树最后委托少女树归还的《追忆似水流年》。当树(女)在她们的提示下掀开了封底,取出了借书卡,看到了她并未忘却的少年树的签名;小姑娘们提示她翻到背面,那上面,稚拙但准确地笔

触,勾画出少女树的形象。似乎在一瞬间,树(女)重新成为那个青春期的少女,她的手微微颤抖了,泪水欲夺眶而出,却又被微笑所掩饰;她似乎要藏起这爱情的证明,又惶惶然地把它归还给姑娘们。终于,她在凝视中看到了自己,在凝视中获得了完满;也在凝视之中印证了匮乏,不仅因为爱的岁月已逝去,而且爱人也早已辞世而去。这一段落再次伴随树(女)的旁白,那是她写给博子的信,一封不会寄出的信:她将珍藏这份记忆,只属于她自己的、真爱的记忆。

如果说,影片因为这多重获救的结局,而呈现出某种叙述的完满,那么,我们稍加细查便会发现,这个爱情故事,这种获救的结局,并没有改变影片作为现代人的自我寓言的主题。这仍然是一个人和一面镜的故事——一个茕茕孑立,形影相吊的故事,一个孤寂或没有爱情的寓言。影片没有任何一段完满的情缘: 秋叶茂深深地爱着博子,博子却无法忘怀于藤井树(男),秋叶茂的女弟子绝望地爱着老师,却深知自己没有机会取代博子。少年树曾绝望地试图引起少女树的关注,甚至以青春期少年的方式不遗余力地表达了这份爱,但当树(女)终于了悟并怀抱着同样的爱时,树(男)却已经离开了这个世界。喜剧式地,小樽的邮差显然爱着树(女),但却落花有意,流水无情。如果我们再加上中学车棚中的两幕小趣剧,少女树失败的"丘比特"角色;加上年迈的、逐日与电子游戏机为伴的爷爷和中年丧夫的母亲,这几乎是一个被孤独者所构成的世界。

似乎这正是偶像剧的真意:尽管偶像剧通常以爱情故事取胜,但偶像剧却常常是对不能完美的爱情的叙述。于是,观众置身在多重观影心理机制之间:首先是对"偶像"——作为"想象的能指"的迷恋,那是一种混淆了真实与虚构、自我与他人的他恋/自恋;偶像的叙事——洗净了青春创痛之后的怀旧视野,同时给观影者以想象性的满足;然而,一如偶像剧之偶像对于观众,始终只能是"想象的能指",因为偶像剧的迷恋者所可能分享的,只是欲望的匮乏,而非内心的和谐和满足;同样,无法完满的爱情

故事,事实上维持着对幻想的抛弃,并持续着欲望的满足。在这一层面上,树(女)和庭院中那棵"同名"的树,便显露了另一种含义:一如美国女作家麦卡勒斯在她的名作《伤心咖啡馆之歌》中所写的,爱者与被爱者其实置身于两个世界,爱一个人,犹如爱一株树、一块石。影片《情书》因此而书写了一个别致的故事,并完满了一个现代人自我的寓言。

第六章

意识形态批评:《阿甘正传》

《阿甘正传》

原 名: Forrest Gump 中文译名:《阿甘正传》

导演: 罗伯特·泽米基斯 (Robert Zemeckis)

编 剧:查理·彼得斯(Charlie Peters)

艾里克・罗斯(Eric Roth)

埃内斯特·汤普森(Ernest Thompson)

温斯顿·格鲁姆(Winston Groom)

根据温斯顿•格鲁姆的同名小说改编

摄影:大卫·M.丹莱普(David M.Dunlap)

堂・伯格斯(Don Burgess)

主 演: 汤姆・汉克斯 (Tom Hanks) 饰福雷斯特・甘

罗宾・莱特・潘 (Robin Wright Penn) 饰詹妮

格里·西奈斯(Gary Sinise)饰中尉丹

麦克尔蒂・威廉森 (Mykelti Williamson) 饰布巴

莎莉·费尔德(Sally Field)饰甘太太

美国派拉蒙影片公司,彩色故事片,100分钟,1994年

获1995年第67届13项奥斯卡奖提名,并获得最佳影片、最佳导演、最佳男主角、最佳改编剧本、最佳剪辑、最佳视觉效果六项奖;获美国电影金球奖最佳影片、最佳导演、最佳男主角奖;1998年入选美国"最伟大的百部电影"。

被称为"意识形态批评"的电影理论与批评实践,是产生于20世纪60年代的最重要、也是最富于活力的电影理论与批评路径之一。它有效地将欧洲的马克思主义社会批判传统、后结构主义、电影的文本细读方式结合在一起,成为某种使电影批评介入社会现实或社会斗争的方式之一。今日,当风起云涌的60年代似乎彻底消逝在"往昔",而始自80年代的新自由主义在世界范围内全面获胜之后,意识形态批评对于揭破由大众

文化所负载的新主流意识形态的建构过程,始终保持着现实的活力。

从某种意义上说,《阿甘正传》这部在美国本土、也是在世界范围内取得惊人成功的影片,正是让我们实践意识形态批评的恰当文本之一。影片以似乎相当简单的电影语言,讲述了一个智商只有75的"傻子"的故事,但这故事事实上却彻底地重写了美国20世纪50—80年代的历史,因此被美国及全球的盛赞者与怒骂者共同认可为一部成功的社会"神话"。我们将在这一章节中,通过对影片《阿甘正传》的讨论,初步展示意识形态批评作为电影理论的一个分支的方法与特征,以及将其运用于电影批评实践的多种可能。

《阿甘正传》导演罗伯特 • 泽米基斯

第一节 意识形态・政治・社会

在电影理论自身的脉络中,意识形态批评大致有着两种理论渊源和实践趋向。其中之一,是建筑在著名的结构马克思主义者路易·阿尔都塞的重要论文《意识形态与意识形态国家机器》¹之上的思考和批判,这也同时构成了文化研究的两种基本范式之一:结构主义范式的主部。意识形态批评的这一路径侧重于通过电影文本去发现"讲述神话的年代"的政治和文化变迁,通过文本细读的方法,把某些特定的文本视为在特定的历史语境中运作的政治神话。其二则源自著名的马克思主义思想家葛兰西关于"霸权"的论述,并通过对电影文本的考察,揭示某种社会文化霸权何以形成并获得确认。我们将对相关的理论表述作一个极为简略的介绍。

首先是阿尔都塞的意识形态国家机器理论,以及在此之上发展出来的电影的意识形态批评的思路与方法。正是在《意识形态与意识形态国家机器》这篇具有划时代意义的重要论文中,阿尔都塞首先明确提出了"意识形态国家机器"的概念。

阿尔都塞指出,国家机器:权力机构、法庭、监狱、军队等等,具有鲜明的统治与暴力特征。但在人类历史上,没有任何一个政权,可能仅仅凭借国家机器而成功统治。相反,它必须同时确立其意识形态国家机器。在阿尔都塞的表述中,所谓意识形态国家机器,化身为各种专门化的机构,集中显身于宗教、教育、家庭、法律(准确地说是法律观念)、政治、传媒系统和文化(包括文学、艺术和体育)这八种专门化的机构之中。意识形态国家机器和国家机器的区别在于,它具有非暴力的特征,它发挥其功能的

方式是实现社会整合,为政权提供合法化论述,具有隐蔽和象征性的特点。换言之,暴力的权力机器能够成功地统治或顺利地运转,在相当大程度上依赖着意识形态国家机器提供某种令人信服的"合法化"表述,它不仅说明统治者的统治是天经地义的,而且说服被统治者接受自己各自的地位和命运,尤其是那些大不尽人意的地位和命运。在阿尔都塞看来,法律、军队、监狱在政治社会中实行强制,而意识形态国家机器则在市民社会中建立权威。阿尔都塞的意识形态理论的要旨之一,是"存在着一个国家机器,但是存在着多种意识形态"——国家机器通常是在社会生活的公共领域发挥作用,而意识形态则深入到公/私领域之中。意识形态国家机器主要完成的是对生产关系的再生产。

阿尔都塞的意识形态国家机器的理论构架中,最突出的是他对主体的讨论,他的主体概念和欧美传统的主体表述与想象形成了巨大的分歧和断裂。在西方启蒙主义的思想史中,所谓主体,指称着自由精神,一种主动精神的中心,一个控制自己的行为并为之负责的人。或者说,所谓主体就是人类自由意志的最高呈现。而在阿尔都塞这里,所谓主体是一个俯首称臣的人,一个屈服于更高权威的角色,因为主体除了"自由"地接受自己的从属地位之外没有任何自由。从某种意义上说,阿尔都塞以其主体理论宣告了主体的死亡。

在阿尔都塞关于意识形态国家机器的论述中,意识形态是一种表象系统,其中个人及其生存状况之间是一种想象性关系,是一次再现(representation)。在有关其意识形态的论述中,再现,成了一个非常重要的关键词。所谓意识形态国家机器的作用正在于通过表象/再现系统在个人与他的生存状态之间建立起一种完美的想象性关系。意识形态提供一份整体的想象性图景,其意义在于使每一个人都能在其中找到自己的合法的、或者称为"宿命"的位置,并接受关于自己现存位置的合法性叙述。意识形态许诺为每一个个人在自己的生存中所遭遇的问题提供(想象性的)解决——与其说是解决,不如说

<u></u>] [法] 路易・阿尔都塞:《意识形态与意识形态国家机器》,载李恒基、杨远婴主编《外国电影理论文选》,李迅译,第616—664页。

是一种合法性的阐释。一个成功地隐蔽起自身,并顺畅运作的意识形态,可以使每一个个人在其中照见自己的主体形象并且从中获得抚慰。

在阿尔都塞的意识形态国家机器理论的影响下,出现了不同的电影理论表述与批判实践。其中的重要论文之一,是让一路易·博德里的论文《基本电影机器的意识形态效果》¹。

在博德里看来,意识形态国家机器的效果已经内在于电影摄放机器之中。因为电影摄放机器的物理、光学结构决定了它必然要在银幕上重新建构一个文艺复兴式的空间——个中心透视的空间。在这一文艺复兴式的空间之中,人先在地被结构在其视觉中心点上,先在地重构了视觉和眼睛的中心地位。在此,法国理论家福柯的一个著名论述颇具启示性,他指出:其实所谓"人类"不过是一种近代产物。即,所有关于"人"的理论、想象和阐释,其实都是现代文明的建构,是整个启蒙主义、理性主义、资本主义世界建立过程中的意识形态表述,是神话中的神话。电影摄放机器则再次通过自身,构造并设置了先验的主体和想象的同一体,并通过观看电影复制或曰强化了这一想象。

在博德里看来,电影本身可以被视为意识形态国家机器的一个最佳装置,一个可以不断地对意识形态进行复制、再生产的有效装置。其中一个重要而有趣的表述,是电影作为"意识形态腹语术"的特征。所谓"意识形态腹语术",是指意识形态似乎并不直接言说或强制,但它事实上是在不断地讲述和言说,只不过是成功地隐藏起其言说的机制和行为,成为某种不被感知的言说。一如著名理论家齐泽克在他的近作中,对"意识形态"这一概念所作的表述和定义:某种表述"只要涉及社会控制(权力、剥削)的某种关系时以一种固有的、非透明的方式起作用,我们就正好处于意识形态的天地之中:使得控制合法化的逻辑真正要行之有效,就必须保持在隐蔽状态"。人们通常所说的说教或宣传,无外乎一种自我暴露了的意识形态机制,它同时成为无效的,准确地说,

是失效了的意识形态。然而,必须指出的是,所谓意识形态,并不像人们通常认为的那样,是某种错误意识,或者说,是某种谎言、骗局;相反,意识形态与"谎言"没有必然的联系。意识形态的有效性,常常正建立在从某一立场和角度上看去,它的确是"真实"而"正确"的。"意识形态批评的出发点必须是完全承认它非常可能处于真理表象之下这一事实。"3换言之,意识形态的功能,常常是某种谎言效果:它的每句话都可能是真实的,但它所构成的社会效果,却成功地隐蔽了权力集团的真正的社会诉求与目的。例如我们将要分析的《阿甘正传》,其叙述可能是"真实"的,至少是可信的:因为它只是一个坐在公共汽车站边上吃着巧克力糖的弱智者喋喋不休的独白。你无法要求他/阿甘准确地、遑论有洞察地叙述当代美国的历史,他只是以自己有限的智力在讲述自己/个人的故事。但这部影片却的的确确是关于当代美国历史的叙述,一个有效地偷天换日改写历史的叙述。但后者,只是影片及感人至深的观看所产生的"谎言效果"。

另一篇由法国重要电影刊物《电影手册》编辑部集体撰写的长篇论文《约翰·福特的〈少年林肯〉》⁴,在相当程度上标志着当代电影理论中意识形态批评的确立。我们择其要简单介绍其中几个被广泛使用的关键论述。

首先,是其中的关键词之一,铭文(inscription,直译为题记,也可以是墓志铭;在解构主义理论家德里达的相关论著中通常译为"书写")。即,社会意识形态如何将自己"篆刻"/书写在每部具体的文学、艺术、文化文本之中。对此篇论文的集体作者来说,每部文本都具有某种局部性,我们必须将其放入一个更大的关系范畴——一个"历史文本"之中予以考察。因为每部文本都是在总体的历史文本中被生产出来的。文章的作者指出,对任何个别的文本的考察,都可以在两个面向上展开:一方面要考察它和总的"历史文本"之间的动力学关系,另一方面要考察这个总的历史文本和特殊的历史事件之间的动力学关系。即,对一部影片的批评和讨论,可能从影片与两个大参照系间的

_2 [斯洛文尼亚] 斯拉沃热·齐泽克:《导言:意识形态的幽灵》,载齐泽克主编《图绘意识形态》,方杰译,南京大学出版社,2002年,第1—43页。

³ 同上。

动态关系入手,一是影片——尤其是那些大受欢迎、大获成功的作品——与它所处的社会的政治状况间的动态关联,一是与影片所讲述的故事、尤其是它讲述故事的方式与某些具体的历史事件和社会情境间的动态关联。应该指出的是,尽管表面看来颇为相似,但《约翰·福特的〈少年林肯〉》中的意识形态批评,并非传统意义上反映论式的、对电影文本的历史背景或时代特征的分析。其重要区别之一在于,尽管这种批评方式强调"历史文本",即,社会、政治、经济、文化对某部具体的文本的制约和影响,但它同时强调文本与社会间的"动力学"关系。也就是说,文本并非被动地"反映"社会,它同时可能是这种社会情境的一种建构性的介入力量,至少是对社会意识形态的再生产过程。区别之二,则是意识形态批评不同于关于作品的历史背景、时代特色分析的"内容研究",意识形态批评不仅关心本文的"内容":它讲述了怎样的故事,而且关注其"形式":如何讲述。在很多时候,以不同方式讲述的故事,会产生截然不同的意识形态效果。直白地说,意识形态批评,作为当代电影理论与实践的重要分支之一,同样是

建筑在结构/后结构主义的文本细读的基础之上。

其次,《约翰·福特的〈少年林肯〉》的另一颇富启示性的分析思路在于,它不会满足于文本自身宣称它所表述的,或者从表面上看来它所表述的东西;它所采取的做法,并非将本文自身封闭起来,尝试寻找其中的"深度模式",而是关注那些作为文本叙述的前提而存在、却并未在文本之中出现的元素。用一个颇为拗口的表达,意识形态批判的重要途径与方法之一,便是去寻找一部文本中那些未曾说出、但必须说出、而且已然说出的因素。简单地说,便是每部文本、每个故事都包含着一些作者认为、或作者设定为约定俗成、不言自明的前提。某些对于本文叙述必须存在的前提因素被省略,其理由似乎是那早已尽人皆知,因此无需多言。在《少年林肯》这类关于政治领袖与公众人物叙事中,那些"未曾说出、但必须说出、且已然说出的"正是关于这类人物的历史"事实"/文献资料,及其生平业绩。这常常是某种家喻户晓、妇孺皆知的"常识",毋庸置疑,亦不需赘言。但《约翰·福特的〈少年林肯〉》一文让我们看到,事实并非如此。换言之,意识形态批评的重要思路之一,便是不仅重视文本所讲述的故事、讲述故事的方式,而且关注它"没有"讲述的因素——瞩目于文本那些意味深长的空白,瞩目于一部文本中的"结构性裂隙和空白"。

例如在《阿甘正传》中,影片通过阿甘的视点,讲述了第二次世界大战之后美国社会风雨飘摇的历史,似乎颇为详尽地呈现了一次次的政治谋杀,包括一些不成功的谋杀;然而,绝非偶然地,遗漏了这段历史中的两次十分重要的政治谋杀:对和平主义的黑人民权运动领袖马丁·路德·金和对激进派黑人民权运动领袖马尔科姆·X的刺杀事件。而这两位人物在战后美国历史中的重要程度,绝不亚于影片中所呈现的人物;曾有人将他们称为60年代美国社会的"梦想和梦魇"。我们之所以认定这一"未曾说出"的历史事件,是影片《阿甘正传》中重要的"结构性空白",首先在于,从表象上

看,《阿甘正传》讲述了战后美国的历史,尤其是六七十年代美国在越南战争中陷入泥沼的历史。而在这一历史时期中,与青年学生反对战争、呼吁和平的民主运动同时发生的,是规模空前的黑人民权运动和妇女解放运动。但这后两者,在影片中,却均处于缺席状态。不仅是对马丁·路德·金和马尔科姆·X的谋杀,在影片文本中缺席,而且整个黑人民权运动的历史、其中一系列震动全美的历史事件:自由之夏、选举登记运动、伯明翰公共汽车抵制运动、向华盛顿进军、瓦茨暴乱,在影片中都被涂抹得一干二净。其中最为著名而重要的,是"向华盛顿进军"事件:1963年8月28号在美国首都华盛顿举行20万人参加的和平民权运动集会,会上马丁·路德·金发表了他著名的《我有一个梦》的演说。整个集会自始至终秩序并然,没有发生任何骚乱和暴力事件,致使美国总统肯尼迪第二天发表演说称"我们这个国家应该以此为骄傲"。更为有趣的是,马丁·路德·金和马尔科姆·X的形象却以一种堪称"惊鸿一现"的方式短暂地出现在银幕上。那是阿甘和詹妮在激进黑人民权运动组织黑豹党总部中,那个粗暴地殴打了詹妮的白男人曾拉下卷帘——帘上清晰可辨的,是马丁·路德·金、马尔科姆·X

和切・格瓦拉的黑白图片。但继而,那男人殴打詹妮的举动立刻转移了我们的注意力。采用细读的方式,不难注意到其中的几个细节:其一,不同于其他历史人物的动态形象,马丁·路德·金和马尔科姆·X只是片刻间呈现为黑白、两维的平面图像;其二,这一图片形象,出现在被拉下的卷帘之上,附着在阻断视线而不是延伸视线/历史视野的影像之中;其三,则是这片刻闪现的形象,立刻被黑豹党人殴打女人的野蛮行为所取代,在一个似乎简单的场景中,黑人民权运动与妇女解放运动同时遭到了微妙而有效的玷污。我们将其称为影片重要的"结构性空白",还在于针对着黑人的种族歧视,始终是美国社会的痼疾;却也是一个美国的"正人君子"们经常闭口不谈、"惜墨如金"的话题。但一如我们将要在下面论及的,在《阿甘正传》的故事中,黑人与白人间的种族和解,却是影片所成功讲述的"神话"之一。它不仅呈现为阿甘和黑人布巴的兄弟情谊,更重要的是,我们看到阿甘在布巴的启示下,经过锲而不舍的努力,实现了一个典型的美国梦——一个出身于中下层的小人物(且不论还天生智障)通过顽强的奋斗发财致富;而他的馈赠,则彻底地改变了一个黑人家庭的社会地位和历史命运,颠倒了奴隶

和主人的历史——在《阿甘正传》特有的近乎连环画的视觉呈现中,我们看到布巴妈妈 给白主人奉上一盘虾, 他妈妈的妈妈给白主人奉上一盘虾, 他妈妈的妈妈的妈妈给白主 人奉上一盘虾,但由于阿甘的成功和善行,布巴妈妈在餐桌前坐下来,白人女佣为她奉 上一盘虾。这当然并非仅仅是一个喜剧场景,它同时成为一个有力的社会陈述:似乎不 再是依旧严重的种族歧视问题的社会存在,而是美国社会的主流逻辑:奋斗、成功与多 行善事。如果个人的奋斗与善举能够改变社会的种族权力结构、那么马丁・路德・金和 马尔科姆·X的道路都已然永远地成为历史,而且是不必再度追述的历史。这部影片只 涉及了一个有关种族冲突的场景, 便是在美国联邦政府的干预下, 联邦军队护送黑人学 生进入实行种族隔离政策的阿拉巴马大学。我们将在下面讨论,作为影片最重要的视觉/ 历史叙述手段之一: 利用高科技电子合成的因素,将演员"嵌入"到新闻纪录片的历史 镜头之中。在关于这一时刻的著名新闻镜头中,阿甘的形象不仅显身其中,而且只有他 从恶意的白人围观者中间走出来,拾起掉在地上的本子交还给那三位具有象征意义的黑 人学生之一。在五六十年代美国社会的种族冲突、波澜壮阔的黑人民权运动中,这硕果 仅存的一幕的选取,同样意味深长:不是美国黑人的抗争场景,而是以肯尼迪总统为代 表的、开明的美国政府的正确干预;不是种族对峙的酷烈格局,而是因弱智而懵然不知 发生着什么的阿甘,演出了合人情、有教养的一幕。这小小的噱头或插曲,同时改变着 历史的事实和历史的记忆: 那作为历史见证的新闻纪录片, 因阿甘的"嵌入"而彻底改 变。一如《电影手册》编辑部的作者们所说,那些不曾说出的因素,事实上包含在它已 然说出的一切之中。换言之,所谓"结构性的空白",那些应该说出、却不曾说出的一 切,本身已然在言说、在呈现、在制造意识形态的铭文。

在电影的意识形态批判中频频被引用、被借重的一句引言、一个重要思路,来自美国电影理论家汉德森的论文《〈搜索者〉:一个美国的困境》¹。在这篇重要的电影理论

与批评文章中,汉德森提出了,更准确地说是重述了法国理论家福柯的观点: "重要的是讲述神话的年代,而不是神话所讲述的年代。"也就是说,对于电影的意识形态批评而言,最为重要的参照系数,不是影片中故事所发生的年代,而是制作、发行放映影片的年代。影片的制作者选择某个历史年代作为被讲述的年代,将他们的人物故事,安放在某些历史场景之中,其重要依据,无疑是他们所置身的社会现实。毋庸赘言,并非美国50—80年代的历史,而是90年代美国的社会现实,才是索解《阿甘正传》的正确入口。

电影的意识形态批评的另一种有所不同的思路与方法,则建筑在重要的西方马克思 主义理论家葛兰西的霸权理论²以及文化研究的思路和方法之上。

应该指出的是,葛兰西的学说与其说是一种理论,不如说首先是一种实践的政治 学。他在自己于狱中写就的论著中,尝试建立政治抗争的可能。作为昔日意大利共产 党领袖,葛兰西的狱中思考,直接来自面对法西斯主义在意大利确立,并且一度赢得 了包括工人阶级、贫苦民众在内的多数人由衷拥戴的历史事实的困惑和思考。他的理

_____[美] 布里斯·汉德森:《搜索者:一个美国的困境》,戴锦华译,载《当代电影》,1987年第4期。

_2 参见[意] 安东尼奥・葛兰西:《狱中札记》,曹雷雨等译,中国社会科学出版社,2000年。

论涉及多个面向,与我们的讨论直接相关的是他关于"霸权"(hegemony,亦翻译为 领导权、霸权统治)的论述。在葛兰西的论述中,"霸权"二字,和在汉语中一望而知 的意义有所不同。所谓霸权,固然指统治阶级的统治思想,但"霸权"却不是、不只是 通过暴力而获得确立的。统治的思想常常同时是获得了多数人由衷拥戴和认同的思想体 系与话语系统。在葛兰西看来、统治者/统治阶级只有在确立了文化霸权之后,才可能确 立可以成功运行的国家机器。这似乎与阿尔都塞关于意识形态国家机器与国家机器间关 系的论述十分接近。但不同的是,在葛兰西看来,统治阶级的文化和被统治阶级之间的 关系,不仅体现为前者对后者的统治,而且体现为前者如何不断地与后者争夺霸权并且 不断成功地巩固自己的霸权。也就是说,所谓霸权的确立,并非一个一劳永逸地收服被 统治者的行动,而是一个绵绵不绝的动态过程。而葛兰西最富于启示力的观点指出,统 治者/统治阶级的思想要在社会中取得最广泛的接受,获得多数人由衷的拥戴和认同,就 意味着它不可能是铁板一块的系统和表述,它必须以某种方式吸纳、包容被统治阶级的 文化、表述于其中。对葛兰西说来,文化霸权与其说是一种既定事实,不如说是一场无 止休的争夺战。这场争夺战表现为统治阶级与被统治阶级的文化和利益始终处于一种谈 判、协商(negotiation)之中: "文化实践并不随身携带它的政治内涵,日日夜夜写在额 头上面,相反,它的政治功能有赖于社会与意识形态的关系网络,其间文化被描述为一 种结果,体现出它贯通连接其他实践的特定方式。简言之,文化实践的政治和意识形态 的结合是动态的。"因此,霸权理论被50年代后期于英国首先兴起的"文化研究"这一 跨学科的研究领域广泛接纳和吸收;而从一开始,文化研究便与电影研究呈现出彼此重 合、相互推动的状态。文化研究的开创者、英国理论家斯图尔特・霍尔(S. Hall)借助葛 兰西的霸权论述提出了自己的观点: "我们不应该把文化理解为分散的'生活方式' 而应理解为'斗争方式',文化总是相互交织的,相关的文化斗争在交叉点上出现。"!

而作为文化研究的分支之一,具有鲜明后现代主义色彩的理论家约翰·菲斯克关于在大众文化中负载意义、并承受最大关注的对象——流行人物,提出了一个颇为有趣的观点:虚构和非虚构的角色(人物)在这个充满媒体的世界里有着体现和激励文化政治的重要作用,角色经常在此时此地的文化斗争中充当着"表述的中继站"(Discursive Replay Station)的功能。它吸收社会最流行的表述,强调某些表述线索,再向文化传递出有力的信息。某些经由大众文化而家喻户晓、尽人皆知、口耳相传的人物形象,其形成过程中首先汲取大量存在于流行的话语中的元素,并在其建构过程中突出了某些线索;当类似角色/人物形象形成之时,其自身就成为了强有力地向社会传递某种文化信息的"中继站"。或者说,类似人物自身便是使某种文化意义得以加强的空间。在约翰·菲斯克看来,角色/人物形象,正是文化传播和文化争夺的对象,在社会的意义产生过程中充当着"催化剂"的角色。他指出,一个流行的角色,一个被广泛接受的角色,说明了强势社会的兴趣及其表达的意义争夺文化位置的过程。2

² John Fiske, Media Matters: *Everyday Culture and Political Change*, Univ of Minnesota Press, 1994.

第二节 《阿甘正传》:成功而及时的神话

影片《阿甘正传》于1994年在美国上映之时、曾干一周之内便获得了高达1亿美元 的票房收入,并最终取得了美国本土3亿美元、全球6.57亿美元票房收入的奇迹。这在 好莱坞电影、尤其是好莱坞神话中似乎不足为奇。但《阿甘正传》却在某种意义上成为 "奇迹中的奇迹": 这不仅由于如此高的票房收入使《阿甘正传》成为美国电影史最卖 座的影片排行榜上的第四名,而且在于它同时在第67届奥斯卡奖中获得了13项提名, 6 项获奖: 作为奥斯卡影片获奖史上的一个奇观, 它在人数众多的奥斯卡评委中几乎无 争议地获得了最佳影片的提名。1一个常常为外在的观察者所忽略的因素,便是多数熟 悉世界电影现状的人们都了解国际、国别电影节的奖项与票房收入之间始终存在着某种 无法共容、兼得的矛盾: 但谈到好莱坞电影和奥斯卡奖的时候, 人们却常常认定授奖与 票房有着直接、紧密的联系,而忽略了某种好莱坞电影文化内部的张力。从某种意义上 说。讲入图斯卡的候选与获奖影片当然是主流商业性作品,但奥斯卡一向更关注影片的 "思想价值": 如果说,对于主流商业电影的制作而言,其唯一的风向标,便是猎猎飘 扬的绿旗(美元).那么、奥斯卡奖、尤其是它的最佳影片奖则关注影片与美国主流社 会、主流意识形态的关系。一个美国学者曾做过一次重要而有趣的研究:截止到80年 代,将美国电影史上历届的获奥斯卡最佳影片奖的影片与那一年份美国社会最重要的政 治事件、社会新闻相联系,结果竟一目了然:除了美国决定从越南撤兵的前后两年间, 获得奥斯卡最佳影片奖的作品. 始终如一地保持着对美国主流社会与主流文化的正面评

价。因此,一个有趣的错位出现了:在奥斯卡最佳影片的一览表上,既"叫座"又"叫好"的影片并不多见——尽管获得奥斯卡奖的影片会因获奖带动新一轮的热映,但在评奖前便热销的影片却很少同时获得奥斯卡的褒奖。于是《阿甘正传》便成为为数不多的票房和获奖"双赢"的影片。它不仅获得了奥斯卡最佳影片、美国金球奖最佳影片,而且在4年之后,便于1998年进入美国评选的最伟大的百部影片,1995年它则被评选为"美国历史上最伟大的一百部保守主义影片"。更为有趣的是,一如法国《电影手册》编辑部的同人们在《约翰·福特的〈少年林肯〉》一文中所指出的,美国内部的政党政治,尤其是共和党、民主党之间的两党之争,始终以财团、巨额资金背景的方式联系着昔日好莱坞大制片公司的创作路线与现实倾向;而今日,当硕果仅存的好莱坞电影制片公司已成为超级跨国公司的时候,这一联系似乎已不像往日那般清晰。《阿甘正传》再一次成为"例外"。影片不是曲折间接地联系着美国社会的政治、文化现实,而是直接介入了其中的政党政治。影片无保留地受到了美国内部的右翼政党——共和党的热情拥

抱。颇为微妙的是,这一拥抱的发生经历了一个短暂的转变过程:影片刚刚出现之时,石翼背景的报纸上的评论大都相当低调;但几星期之后,同样一些报纸上,对影片的盛赞迅速拔升到了几近声嘶力竭的地步。我们或许可以从葛兰西的霸权论述的角度来解释这一变化。即,当一部影片获得了巨大的票房成功的时候,美国社会的政治力量便开始瞩目其"为我所用"的潜能。但美国的批评者却指出了围绕着《阿甘正传》的另一特殊情形:绝大多数成功畅销的大众文化文本都会成为不同的政治利益集团所争夺的王牌资源,人们都会尝试对其提出不同的、有利于自己的政党纲领的解释;但对于《阿甘正传》而言,与石翼政治势力的热情拥抱形成对照的是,美国社会政治的中间和左翼力量却对这部影片的热销未置一辞,似乎他们完全不想或完全无法借重这部电影文本。这便使得影片的事实和围绕着影片的社会现实变得十分耐人寻味。我们说,《阿甘正传》事实上极为有机而有效地介入了美国的国内政治,是指影片在1994年美国的国会大选中,成为共和党争取选票的重要支撑之一。共和党重要的政治家和候选人都在选战中以某种方式援引了《阿甘正传》以支持他们的政纲。这无疑使得《阿甘正传》在20世纪最后10年的美国文化与社会图景中占据了某种极为特殊的位置。1

美国的《时代周刊》曾刊载了一段颇为煽情的描述: "男女老幼怀着真诚的感伤涌出影院,孩子们似乎在思考,成年人陷入沉思,成双成对的人们紧紧地握住对方的手。" 2似乎无需补充的是,在涌出影院之时,许多人眼里还含着未干的热泪。《阿甘正传》的另一个打破了好莱坞电影工业的纪录,是它在最短的时间之内便开始发行录像带。一度《阿甘正传》的录像带遍布美国大小超市。乘此商机而制作的一种特制的巧克力,在出售时附赠一盒《阿甘正传》录像带——因为看过电影的人们很难忘记其中的一句对白: "人生便是一盒什锦巧克力,你不会知道下一块是什么滋味。"当然,和其他好莱坞的大制作一样,与影片的放映同时启动的是巨大的连锁商业:影片的海报、明信片、T恤

衫、陶杯、电脑桌面、屏幕保护……无需多言,这系列副产品全部畅销;更有趣的是,在影片尚在热映之时,已出现了一本袖珍版的《阿甘语录》³,收录了影片中阿甘的种种妙语,并在相当长的时间内驻留在美国商业图书的排行榜上。相继出版的畅销书尚有《布巴、阿甘捕虾公司食谱》《阿甘:我心爱的巧克力配方》《阿甘和公司》⁴。形形色色的虾餐厅亦在美国各大都市应运而生,生意兴隆。影片的制作者也承认,他们无论如何也未曾想到,短短一周之内,这个智商只有75、留着板寸、穿着方格衬衫、挺直脊背笔直向前跑的人物形

《阿甘正传》海报

象,成了全美的偶像——甚至超过了偶像,成为一个神话。一时间,阿甘颇像一位后现代社会的救世主。从某种意义说,这并非无稽之谈。事实上,《阿甘正传》的确及时地出现在当代美国文化四分五裂并丧失了稳定的价值观念的时刻,为美国社会提供了某种社会性整合和想象性救赎的力量。

J. 海兰·旺在其关于《阿甘正传》的专论中引证了兰斯·莫罗曾发表在《时代周刊》上的一篇题为《盒子里的民俗》¹的文章。这篇文章恰好为阐释《阿甘正传》的畅

_1 [美] J. 海兰・旺:《〈阿甘正传〉中关于种族、性别,以及政治的回忆》, 吕奇莹译, 载《世界电影》, 2001年第6期, 第4页。

_2 转引自李一鸣:《当代美国的文化经典:〈阿甘正传〉》,第95页。

³ Winston Groom, Gumpisms : *The Wit and Wisdom of Forrest Gump*, Pocket Books, 1994.

⁴ Winston Groom, The Bubba Gump Shrimp Co. Cookbook: Recipes &Reflections from Forrest Gump, Oxmoor House, 1994. Winston Groom, Forrest Gump: My Favorite Chocolate Recipes: Mama's Fudge, Cookies, Cakes, and Candies, 1995. Winston Groom, GUMP & CO., Pocket Books, 1996.

销提供了重要的背景。作者写道:"冷战结束带给美国的除了形式上的胜利,剩下的只有空虚。共产主义阵营和苏联的瓦解令美国失去了他们一向用以衡量其品性的道德对立面。长期的经济衰退,日本及欧洲竞争者的兴起,非欧洲移民(对此前的美国传统感到陌生的人)的大量涌入,大西洋、太平洋缓冲作用的减弱(飞机旅行、人造卫星,以及商品的全球销售),所有这些都扰得美国人无法继续他们长期以来的自鸣得意以及战后的体面和优越感。"在政治文化极端混乱的20世纪最后20年中,美国试图"全面补充其民间传说及自我形象的典型"。因此,他们需要梳理第二次世界大战后几十年的事件,要找出本国历史"出岔"的地方。然而,为"重新定义美国"所付出的巨大努力,本身就充满着冲突而不是共识。美国大众文化成了"美国神话的斗争,一场相互冲突的描述之争"展开的战场。换言之,这是一场新的、典型的霸权争夺战。大众文化中关于美国历史的作品有助于人们对政治的理解,同时提供某种具有原初性的文化图景。2而1994年,《阿甘正传》畅销之际,诸多影评人指出,阿甘这位智商75、穿越战后40年美国历史的人物,刚好成功地实践着某种补充美国民间形象和自我神话的功能。

而吉恩·西斯克尔的文章《为什么是阿甘?为什么是现在?》则写道:"我认为,在一个充满伤痛的国度里,在这个仍没有从过去30年来的政治暗杀、白宫腐败、没有打赢的战争、性虐待丑闻、驱车射击等混乱中醒过来的美国,观看《阿甘正传》近乎于一次宗教体验。"西斯克尔指出,此时"国人普遍的心声是'我伤心,我们伤心,给我,给我们讲一个催人入梦的童话吧'。在我看来,《阿甘正传》正是这样一个寓言式的童话,它讲的是一个令人倍感亲切的美国人在这30年里的苦海余生"3。

影片讲述曾经患有腿部残疾、智商测定75的阿甘经历战后美国历史的故事。影片以50年代为起始,以80年代为终结。J.海兰·旺指出,当阿甘终于和詹妮结合,举行了一场颇具文化象征意义的婚礼,他们的孩子成了婚生子,最后幸存为一个父子结构的单

亲家庭之时,或者说,阿 甘、詹妮获得拯救,一个不 甚完满的新乐园建立之时, 正是美国当代史的转折点: 里根总统开始执政,并在全 美、乃至全球确立"华盛顿 共识"、启动新自由主义的 全球化逻辑之际。很难将 其视为偶然。美国学者艾 伦·纳德尔则指出,影片

《阿甘正传》印证了里根主义/新自由主义对电影叙事的持续影响。 4从另一个侧面看,不同于70年代以降好莱坞电影中不时出现的母女/母子结构的单亲家庭,在近期的好莱坞电影中,一度在《克莱默夫妇》中出现的父子单亲家庭此时成为好莱坞情节剧的典型结局之一。这显然负载着美国社会传统价值观念的复归,同时显现了美国主流文化的缺残:不轨的女人最终被放逐,父亲的权威和亲情再度被强化,但标准的核心家庭却难以为继。

影片中的阿甘独自穿越战后的美国历史,"幸运"地经历了几乎"所有"的重要历史时刻。于是阿甘的角色便显然成了某种"表述的中继站"。美国学者P.N.丘莫二世指出,在《阿甘正传》中,阿甘所扮演的是一个文化协调人,一种弥合性的力量。⁵我们将看到,他在不同种族之间、在文化和反文化之间、在相互对立的哲学之间、在宗教信仰与无神论之间都成功地充当协调人的角色。然而,我们借重、却无法认同于丘莫二

<u></u> 兰斯・莫罗: 《盒子里的民俗》, 载《时代周刊》, 1992年9月21日, 第50页。

__2 J. 海兰・旺:《〈阿甘正传〉中关于种族、性别,以及政治的回忆》, 第4—5页。

<u>4</u> Alan Nadel, *Flatlining on the Field of Dreams: Cultural Narratives in the Films of President Reagans America*, Rutgers University Press, July, 1997, pp.202–210.

_**5**[美] P.N.丘莫二世:《〈阿甘正传〉与民族和解》,第225页。

世之描述的是,影片所提供的无疑是一份"有趣"的幻想,在整部影片中,阿甘所实现 的,是多重层面上的不可能的和解。而正是不可能的和解的"实现",试图弥合美国战 后历史、主流文化与主流社会的纵横裂隙,提供有效的想象,以"治愈"社会文化心理 的创伤记忆。影片制造出一幅充分的幻象,它引导、暗示人们依照现实主义的思路来理 解影片——其中新闻纪录片的"镶边"式运用,准确地说,是公然的篡改,有力而有效 地强化着现实主义的表象/假象系统。阿甘形象穿越并超越了战后历史中的紧张和冲突, 他便承担起朝向现实的、历史的净化作用。 1我们如果引入另一个电影批评的维度: 其 文学原作与影片的比较,即,从小说到电影,那么影片的选择或曰改编,可谓意味深 长。在其文学原作中,阿甘非但不是纯洁可人、纤尘无染,相反,这个的确弱智的男人 不但满嘴脏话、性欲亢奋,而且是个十足的时代儿。是他,而非影片中的詹妮,在60年 代吸毒纵欲: 是他, 和詹妮一起成了摇滚青年, 却吸毒乱性背叛了詹妮, 此后成了堕落 的拳击手: 是他, 在反战集会上, 愤怒地将国会勋章抛下讲台, 喜剧性击毙了一名国会 议员而被判有罪,因此和一只猴子一起成了美国太空试验品;而在影片中这枚勋章却成 了阿甘、詹妮间的定情之物,成了情节剧所必需的穿针引线的、温情的小道具。在小说 中,尽管阿甘确实因捕虾而暴富,但他最终却选择成了街头艺人,浪迹天涯。从某种意 义上说、小说《阿甘正传》是欧洲源远流长的流浪汉小说的当代版,而且是欧洲文化中 源远流长的傻子/智者的模式(诸如智商不足 70 ——影片将其提高至 75——的阿甘,同 时是惊人的数学、音乐与国际象棋天才;而且毫无腿部残疾,天生橄榄球运动员/"理想 男性"的体魄);其中充满了种种几近荒诞的奇遇(诸如作为美国太空署试验品,在回 收时坠入食人族部落:诸如与同为试验品的公猿结下了终生友谊,并最终相伴流浪); 其中自知视点/第一人称叙事的主人公讲述自己的故事,同时也是一篇自讼/自辩的忏悔 录。在意识形态批评的视域中,小说中的阿甘不仅是战后美国历史的见证人,而且是十足的参与者与亲历者,而绝非如影片那样,他被命运的偶然推入了每个历史时刻,却始终超越于那些场景,纯洁无邪、至少是懵懂无知地身在其中却置身其外。有趣的是,影片的改编确实将原作的"西方"逻辑:傻子/智者,改写为似乎颇具"东方"特色的书写:傻子/福人,或"吃亏是福"。于是,不再是对主流逻辑的反讽、调侃,而成了其温馨印证。

影片《阿甘正传》呈现着诸多不可能的和解,这首先突出地呈现为种族和解。影片中的故事贯穿了50到80年代,但它所尝试处理的历史脉络却更为久远。我们在影片开篇处获知,阿甘的名字福雷斯特来自美国的内战英雄、三K党的创始人内森·贝德福德·福雷斯特。阿甘的旁白告知,妈妈给他取这样的名字,是"为了让人们记住人们有时候会做一些不近情理的事情"。这里已经充分地呈现出若干意识形态的症候点。其一,当阿甘说出自己名字的来历时,银幕上出现了黑白、默片的画面,那是美国电影史的经典名片格里菲斯导演的《一个国家的诞生》。如果暂时搁置世界电影艺术史的评

_1[美] P.N.丘莫二世: 《〈阿甘正传〉与民族和解》,第225页。

价,仅就种族主义和反种族主义的历史脉络而言,《一个国家的诞生》是一部臭名昭著的种族主义电影。阿甘便在这样一种设定的互文关系中登场。其二,一如上文所提到的,作为五六十年代黑人民权运动叙述缺席的唯一例外,是影片中出现了美国联邦政府强行迫使阿拉巴马大学取消种族隔离政策的著名历史场景。在这一场景中,阿甘的智商为他无法理解种族主义、因而超越了种族主义提供了"可信"的依据。于是他跨过了敌意的白人围观者与黑人学生之间的鸿沟。此间,极为有趣的是,这个借助高科技手段,将阿甘嵌入其中的著名新闻记录镜头中,最重要的因素原本是阿拉巴马州的州长乔治·华莱士试图堵住校门,在大门前宣读他的宣言,表达他对种族主义、"白人的纯洁"的捍卫,但影片的声带中消去了华莱士的声音,于是,画面上只有弱智的阿甘茫然不明就里地目击着这一场景,并且跨出了大和解的一步。其三,结合影片中有关美国种族现实的表达(说出的与未曾说出的),阿甘的名字似乎在告诉人们,美国确实有着种族主义的不光彩历史,但是这个国家却拥有超越那段历史的现在与未来。

这部有着浩大场景、众多角色的影片,其故事线索在以阿甘为中心的四队角色关系之间展开:阿甘/母亲,阿甘/詹妮,阿甘/布巴,阿甘/丹中尉。而这四组关系、五个角色都经过了影片改编者颇具"原创"意味的改写。其中甘夫人,这一显然在阿甘生命故事中举足轻重的伟大母亲,这位美国社会传统价值的象征,在原作里面目含混,几近无形。作为一个死于事故的码头工人的遗孀,她无力让阿甘继续在普通学校中接受教育,小说中的阿甘正是在一所肮脏、混乱的学校中长大,她也不曾为阿甘提供任何"正面、积极"的人生理想与信念。同样在原作中,尽管阿甘确乎成了大学中橄榄球队的明星二分卫,却仍不能避免被大学开除的命运,并因此而被"并不嫌弃他"的联邦军队征兵开赴越南,此时他的母亲却因为住房遭火灾而沦入了济贫所。从越南返回的阿甘沉湎在与詹妮同居、摇滚、吸毒之中,似乎也不曾真的关心母亲的遭遇和命运,直到他返回家乡

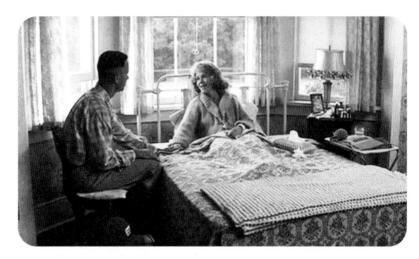

养虾。直到故事落幕,这位母亲仍健在人间。影片对原作中这位美国底层社会的女人的最大的改写,便是将其提升了一个阶级、至少是一个阶层,赋予她"朴素的智慧",为其披挂上圣母、至少是伟大慈母的光环,令其在这部关于"普通人固有价值的寓言"中扮演重要角色。

当然,在影片中,其大和解的主题,主要是种族和解的主题、或曰"不可能的任务",最重要的呈现途径,是阿甘和布巴之间的友谊。两人一见如故并情同手足。而在"从小说到电影"这一单纯维度中,影片对小说的最大改写,正是布巴这一人物的种族身份。在原作中,这个在越南战场与阿甘生死与共、并最终死在阿甘怀中的布巴,是阿甘在大学橄榄球队中的队友,更重要的是,他是一个全然无疑的白人。然而在影片中,以与迈克尔·杰克逊相反的方式,被注入了"黑色素",一变而为黑人,于是,这份战地兄弟生死情,便具有了为世纪之交的美国所迫切需要的意识形态实践意义。其中阿甘与布巴的相遇重现了阿甘与詹妮的相识。从军者的大轿车上,人们再次恶意地拒绝与阿

甘同座。代替了善良而不幸的小姑娘詹妮,这一次,是显然同样遭到歧视的黑人布巴邀请阿甘坐在他身边。如果说,小詹妮的善意在阿甘心中唤起了终生不渝的真爱,那么,布巴的热诚,则给阿甘带来了生死攸关的兄弟之情。初抵越南,影片的制作者安排了一个玩笑式的对话场景,当丹中尉问道:"你们是哪儿人?"两个人异口同声地回答:"阿拉巴马。"丹中尉便调侃:"你们是双胞胎吗?"两人对视片刻,是弱智的阿甘"如实"回答:"我们没有亲戚关系。"两人中一个保持着鲜明的东非黑人特征(丹中尉似乎不带恶意地调侃了布巴上翻的厚嘴唇),一个则是货真价实的白人,在形象上当然无任何共同之处;丹似乎颇富情趣的玩笑,事实上成为阿甘的超越、也是不可能的种族和解的首度表述。其后,制作者两度借布巴之口来强化两人间超越性的亲情。一是布巴告诉始终懵懂的阿甘:"你知道为什么我们会成为朋友吗?因为这样我们就可以互相照顾,我们是一家人。"二是在雨夜的露营中,布巴对阿甘说:"现在我们背靠着背,互相支撑,这样就不用担心遭到袭击,也不会睡倒在泥坑里。"而从另一角度上看,布巴却是一个毫无新意的定型化黑人形象,敦厚、善良、固执单一。在影片中,两人在战

场上形影不离,而每一时刻,布巴永远在讲述着他的捕虾梦:虾群的分布、捕虾船、虾的种类、虾的烹调……显而易见,如果说,布巴与阿甘的友谊成为种族大和解的依托,那么它同样成为修订、不如说篡改越战历史及其美国人创伤记忆的屏障。在越战场景中,除了阿甘描述的雨,便是布巴喋喋不休的"虾经",他们所在的部队始终不曾投入战斗,始终没有任何作战,更不必说血腥、野蛮的杀戮行为。整个越战场景中,没有出现任何一个越南人的形象。唯一的一次战斗,则是在雨季骤然停止,旱季到来,越共突然发动攻击的时刻。甚至在这一场景中,除了漫天飞落的炸弹,同样没有任何可见的敌人。于是,越南,美国军队所入侵的遥远的亚洲国土,成了一个空洞的舞台。事实上,相当无耻地,影片的制作者,借布巴之口,说出新殖民者的愿望:在布巴看来,越南的湖泊、河流,正是天然的捕虾场,可惜愚蠢的当地人不谙此道。同样参照原作,在小说中,阿甘记述了荒诞而残酷的战争场景,而至为有趣的是,不是布巴的传授,而是战争间隙中,一个善良的越南人向阿甘传授养虾的技艺,而后阿甘正是靠养殖而不是捕虾致富。换言之,是越南人,而非黑人布巴的梦想,成为阿甘之发达的真正施惠者。但在电

影中,不是《现代启示录》《猎鹿人》,更非《全金属外壳》《野战排》《生于7月4 日》中的酷烈、荒诞的战争场景,而是一个十足的喜剧,当阿甘依照詹妮的嘱咐,在战 争爆发之际快快逃开时,他想到了自己的"兄弟"布巴,于是,他返回从林夫救助布 巴。加上了发条的机器人一样,阿甘快速往返在从林中,将自己负伤、求救的战友逐个 背出,又一次次地为了寻找布巴而返回。中间的重要插曲,是他违背出身军人世家、决 心殉国耀祖的丹中尉的意志,将他拖出从林,并因此在屁股上中礁。但他仍在即将投 射凝固汽油弹的美军飞机已然到来的时刻返回从林、背出了布巴、听取了他要"回家" 的遗愿。而越战之后,阿甘的奋斗,成为对布巴未了的遗愿的实践。另一重要的视觉陈 述,则是阿甘始终无法捕到虾,便前往教堂祈祷的场景。不是普通的天主教或新教的教 堂,影片显然是刻意选取了黑人浸礼教的教堂,于是,这一宗教意味的场景,便在视觉 上获得了不同的呈现,一是黑人浸礼教作为一个特殊宗教派别,正在干黑人将自己的文 化带入并改变了基督教的仪式,人们在教堂中手牵着手,载歌载舞,充满了正统基督教 各数派所没有的身体间的亲密与和谐感:一是在手牵手的黑人之中,阿甘那呆痴的白面 孔相当突出, 他再次成为种族和解的使者。当阿甘捕虾成功, 陡然而富, 他便捐赠这所 降福于他的黑人浸礼教教堂,于是全新的高耸的十字架矗立起来——黑人的宗教仪式降 福于白人阿甘,而阿甘又将光大这收服了黑人教众的基督教的荣耀。继而,他将布巴— 甘公司收益的一半分给他原本的合伙人——布巴一家,从而永远地改变了他们的种族 "宿命"和阶级地位。

从影片的整体结构上看,布巴之死意味深长。尽管由华裔女建筑师设计的越战纪念碑上密密匝匝地刻满了美国越战死难者的姓名,但在《阿甘正传》中,我们所看到并辨认出的唯一死者是具有十足黑人特征的布巴。由于《阿甘正传》事实上构成了对战后美国历史的表述,于是,这段历史中最重要的创伤经验、迄今为止美国历史上唯一一次失

败了的战争——越南战争的创痛,便从美国白人中产阶级的主流社会之中转移出去;当 违心获救的丹中尉也因阿甘而最终站立起来的时候,似乎除了悄然埋葬的黑人死者,越 南的创伤已经获得治愈。而在另一层面上,阿甘的成功被叙述为对布巴遗愿的实现;其 中一个不言自明的陈述是,如果布巴活着,那么他同样可以最终获取成功,靠自己的理 想和奋斗而改变自己的种族与社会地位;仿佛在美国资本主义的逻辑中,不存在任何种 族的藩篱和壁垒。正由于布巴已然丧生越南,这便成为一个无从证伪的陈述。正像我们已经论及的,布巴身后,阿甘的成功,似乎将种族问题转移为富人与穷人的问题,并且 成功地将这一问题消隐在美国梦或曰个人奋斗的陈词滥调之中。或许需要提示的是,和《阿甘正传》的种族大和解表述相反,种族问题始终是、今天仍然是美国社会难以治愈的恶疾。即使抛开越来越多的非法移民、所谓"美国后院的第三世界"不谈,就在《阿甘正传》热映前两年——1992年,美国所爆发的自1965年以来最大规模的"洛杉矶暴乱",本身正是一次种族冲突。尽管有着相当不同的现实脉络,但其起因却正是1965年的瓦茨暴乱的重演:白人警察野蛮殴打黑人。它至少告诉我们,种族冲突的现实,在美国的白人与黑人之间还远未成为历史与过去。

或许对于美国主流社会说来,《阿甘正传》中一个更重要的和解、同样是不可能的和解,出现在阿甘与詹妮之间,尤其是他们在独立纪念碑的映照池中的重逢场景之中。我们首先看到阿甘进入了白宫,由约翰逊总统授予国会英雄勋章;由于这位美国总统在越南战争中的种种举措可谓臭名昭著,所以制作者安排了阿甘撅起屁股对他展示伤口的场景。但刚刚走出授勋的白宫,智力低下的阿甘便被人拖入了反战游行的队列,并被推上万人集会的讲坛代表退伍军人去控诉战争。影片再度巧妙地设计了一次声音的空白:由于一名警察破坏了大会的扬声器,因此阿甘的演讲我们只听到了开场白:"我只有一句话要说……"和再度出现在修复了的扬声器中的结尾:"这就是我要说的。"这一场

景,再次成为一个历史画面的电子特技"修订",阿甘被"嵌入"到60年代美国历史中那一重要而著名的反战集会场景之中。真实的历史记录,成为阿甘之"真实性"的"旁证"。于是,他从白宫的国会英雄,一步跨上反战的讲台,跨越了战争英雄和反战英雄有如天壤的巨大鸿沟。而在原作中,阿甘奉命在巡回征兵台上背诵他人拟定的台词:"从军,为美国而战。"但他却在答记者问时脱口说出:"那(越战)是臭狗屎。"而做了摇滚青年和吸毒者之后的阿甘,身着军装登上反战讲坛抛出国会勋章,原本是詹妮等人安排的"表演",但,"我摘下勋章,再看它一眼,我想起了布巴和那些经历,还有丹,那一刻,我也弄不清是什么,反正有一种感觉涌上心头,可是我非得把它扔出去不可,于是我把胳膊向后伸,使出全力把勋章扔出去"。毋庸赘言,这一切都在影片中踪影全无。但一步从国会英雄跨入反战行列,还不是影片之不可能的和解本身。感人至深的和解场景随之到来,在台下看到了阿甘的詹妮大声地呼喊着他,阿甘冲下讲台,两人穿过宽阔的广场和密集的反战集会的人群,在万众欢呼中于独立纪念碑的映照池中

紧紧地拥抱在一起。酷烈而创伤性的历史场景,成了展示阿甘忠贞不渝的爱情的景片。如果我们熟悉 60 年代美国的历史、同时也是世界历史中的这一幕,那么,我们会分辨出,这一似乎单纯的戏剧化场景,同时有力地构成了彼时两种极端形象,也是构成美国主流社会、主流文化深刻分裂的形象的相逢与拥抱。一边是詹妮——身着白色长裙,头戴花环,赤着双脚,这是彼时最典型的嬉皮士形象,称为"花孩儿"(Children of Flowers),他们是和平的反战力量,是欧美主流社会与主流文化激烈的批判者与拒绝者,他们反对现代文明,倡导回归自然;一边是阿甘——全套美军军装,挂着国会勋章绶带,无疑是美国国家、战争与主流社会的形象,而两人的重逢拥抱,便成为美国社会

意味深长的"历史"与文化表述。当两人跳入映照池、涉水奔向对方的时候,在欧美语境中,无疑清晰地指涉着洗礼的场景与寓意,当这一"施洗池"事实上是美国独立纪念碑映照池时,获得洗礼的,便不止是剧中人阿甘和詹妮,而且是观看《阿甘正传》的观众,乃至世纪之交的美国。至此,影片所创造的、不可能的和解,便成为"讲述神话的年代"/1994年"美国民族的心声":超越历史中的冲突与分裂、治愈历史的创伤,重新到达"民族"的新生。

就剧情而言,这场精神和解与象征洗礼将在阿甘与詹妮的婚礼上再度获得加强— 这场婚礼同样出自影片的"原创"。在小说中,由于阿甘和丹无视詹妮的反复劝告,沉 迷在拳击欺诈之中,已怀有身孕的詹妮终于决绝离去。到致富的阿甘终于找到詹妮之 时,她已与他人成婚,并且"得到我想要的东西了"。于是阿甘将他的收益的大部交给 了自己的、却是异姓的孩子,和丹、公猿一起继续着流浪街头的"弃民"生涯——阿甘 演奏、公猿收钱、丹给人擦皮鞋。而在影片"原创"的这场婚礼之上,詹妮再次头戴花 环、身着白色长裙,以重现的"花孩儿"形象将自己献上婚姻圣坛。而在影片的上下文 中,这场婚礼,不仅是一种追认——通过婚礼让小福雷斯特成为婚生子;同时是一种郑 重的移交:将孩子/男孩子归还给他的法定所有者——父亲,因为一如彼时美国共和党 候选人;它也同时是预演的葬礼:身患绝症(艾滋病/纵欲者的天谴)的詹妮无疑已踏 上了死亡之旅的最后一程。如果说,重现的"花孩儿"詹妮与西服正装的阿甘的婚礼象 征着20世纪后半叶美国社会的反主流文化与主流的大和解,那么,它同时潜在地暗示 着这不可能的和解的实现前提,是对非主流文化的彻底放逐与不赦惩罚。至此,小说的 "大结局"已与原作谬之千里。在此,关于这场婚礼的另一个重要的元素,是凭借假肢 站立起来的丹中尉带着自己的亚裔(似为越南裔)未婚妻的出席。于是、除却布巴和母 亲已逝,故事中的重要人物汇聚在一起。丹与詹妮相互拥抱,加诸詹妮的对白:"总算

见到你了。"——似乎是一个女人终于见到了自己未婚夫最好的朋友的平常对白,但这一平易而亲切的场景事实上成为那一不可能的和解的、更为深刻的表述。因为反战集会一场中,尽管阿甘一身戎装、戴着勋章,但清醒的观众毕竟会记得这一切不过出自75的智商、出自詹妮的嘱咐:"无论发生了什么,你只管跑。"丹则完全不同:他自登场起,便是经典的"美国大兵"的形象,这一军人世家出身、一心战死疆场、报效国家的角色,是美国尚武、拓边精神的代表,而詹妮作为始终身处反战、反体制前沿的女人,两人间的相遇与亲人般的拥吻,便再度将美国社会的分裂与创痛,推向"历史"记忆的深处,而将一份和解引入前台。而腼腆地站在丹身边的亚裔姑娘,同样含义丰富:就丹这一形象自身来说,他终于拥有了一个未婚妻,而不再是醉生梦死地与"下流女人"厮混,如同他凭借"做宇宙飞船用的材料"钛合金的假肢站立起来一样,意味一个男人战胜了历史的阉割力量,实现了自己的成长与美国主流社会的道德拯救;而这一清晰暗示着越南难民/移民身份的女人,如果说尚不能完全抹去美军在越战中的暴行、或完全将美

军由侵略者的形象演化为拯救者的形象,那么,这至少意味着另一层面:侵略者与被侵略者、冷战年代的对峙阵营的大和解/不可能的和解。

同样,影片中的另一重要场景:阿甘的经年累月的长途奔跑,则传递出另一组神话意义,或曰对立意义的和解。当詹妮在她的反叛之路的尽头回到阿甘身边,又再度离家出走之后,阿甘开始了他的穿越美国的长跑。P. N. 丘莫二世指出,阿甘在漫长的、孤独的长跑中渐次长须、长发,具有了某种基督式的形象,这便使得他在影片中负载的救世主的寓意获得了具象化的表达。「如果说类似解读多少有过度阐释之嫌,那么,显

然,阿甘从阿拉巴马故乡小镇上开步奔跑的时 候,他仍是美国典型的50年代形象:方格衬 衫、板寸发型,那么他长途奔跑、风餐露宿, 确乎渐次重叠于60年代嬉皮士的形象;甚至不 仅在形象上,而且在视觉呈现中,他显然穿越 了美国的山山水水,在大自然中接受了另一层 面上的洗礼。他将在詹妮濒死的病床前向她讲 述他如何看到沙漠里的日出、大海边的天与地 叠加, 讲述人与大自然的亲和。那似乎本该是 詹妮曾选择的生活。于是,阿甘的长跑,便成 为另外一种不可能的和解表达: 因为阿甘生命 的主线勾勒出一种美国社会的理想人生——由 橄榄球队到军人与国会勋章的获得者, 再作为 成功的创业者与不容置疑的富翁。也正是在这 里,影片显露出其最重要的修辞技巧或曰谎言 效果:尽管阿甘所成功建立的、治愈战后美国

社会创伤的新神话,似乎主要关乎历史,但阿甘于美国主流社会中不容置疑的"正面价 值",却仍来自美国主流社会的"古老"价值:成功者。而这不会产生任何歧义的"成 功"的意义,正在于它可以"换算"为金元数目。但这一层面的意义却被影片以最为简 约和低调的方式予以处理:捕虾的反复失败,捕虾船几乎在暴风雨中沉没的场景被详尽 而感人地呈现,但其成功地使用了近乎连环画式的图示:无数艘命名为詹妮的捕虾船 队,黑人浸礼教的新十字架,接到汇款通知为其巨额数字而昏倒的布巴的母亲(此前显 然住在典型的美国南部黑人贫民窟中);而且阿甘和丹悠然地享有成功的场景,立刻被 母亲病危的噩耗所打断。而这成功的程度和意义,将在阿甘送别了母亲之后,由丹中尉 的来信和阿甘的旁白所证实: "丹中尉告诉我从此不用再操心钱了。……他把我们的钱 投资在一家'水果'公司里。"而所有观众都可以清晰地看到信纸上苹果电脑公司的标 识(logo),那便是阿甘所谓的"水果"公司——全球最盈利的前沿高科技产业。阿甘 的成功和财富因此而无可质疑。至此,阿甘成功的主流之路达到完满。但重要的是,如 果说,阿甘的成功是由于他拥有了苹果电脑公司的股票或股权,成了"不操心钱"的富 人,那么,影片却刻意将这一"事实"的表达,压缩到最小的幅度;这便成为影片又一 处的叙事修辞策略或曰意识形态腹语术"技巧":影片所要突出的,是阿甘作为"普通 人",而非特殊的幸运儿;只有这样,他才能充分地呼唤观众的认同与感动。他的经历 才能成为赋予启示的故事。

从另一层面上看,联系着丹中尉的形象,阿甘的奋斗史/捕虾史,同时成了另一组意识形态陈述:拯救与和解的表述。如果说,丹曾经是典型的美国大兵、职业军人的形象,那么,也正是失去了双腿的他、而非阿甘,代表着越南的创伤。返归"从小说到电影"这一维度,对丹这一形象的改编/改写,同样意味深长。在原作中,丹并非军人世家、行伍出身,相反,他是一个被迫参战的中学历史教师。生性和平的丹丝毫不想为国

1[美] P.N.丘莫二世:《〈阿甘正传〉与民族和解》,第228—229页。

捐躯,但仍然不仅失去了双腿,而且永远地失去了工作,沦落为街头的行乞者。至少到小说终了,丹仍在街头以为人擦鞋为生,不曾娶妻成家,或为主流社会所接纳。如果说,越战老兵的创痛感,在影片中那个凄凉的新年夜中得到了一定程度的表达,但影片所呈现的却是某种精神创痛,尤其是具体地呈现为丹这一极为特殊的人物出师未捷身先残的绝望,而非无数越战老兵在这场无稽荒诞的战争中身心俱残,却遭到美国主流社会抛弃的普遍命运。更为有趣的是,影片同时将这凄凉的除夕夜呈现为阿甘、丹兄弟情谊的重逢夜,却平行剪辑遭到殴打的詹妮在绝望中出走。就阿甘/丹的情节线而言,阿甘不仅在战场上拯救了丹的生命,他也在捕虾的奋斗中,拯救了丹的心灵。暴风雨之夜重新唤起了丹生命的活力,而当成功到来之际,阿甘的旁白告知:"我想,他和上帝和解了。"

影片的尾声中,阿甘在詹妮的坟前倾诉道: "我不知道究竟是人各有命,还是随风飘零全凭偶然。照我看也许是都对,也许是两个都有。"阿甘,这位弱智者终于将观众领到了"哲学的高度",他不仅创造了历史与现实中"不可能的和解",而且还协调着关于历史叙述的两种基本态度。¹

第三节 重写的历史与讲述神话的年代

从某种意义上说,影片中在视觉层面最为奇特、无疑极端昂贵、却貌不惊人的元素: 片头、片尾处一片飘飘洒洒而来,飘飘洒洒而去的羽毛,正是阿甘神话的象征性元素。这片在极端真实的场景中、为摄影机所"跟拍"的羽毛,事实上,是电子技术合成

的奇观。那片有着充分的质感、带着真实的光影效果的羽毛,有趣而恰当地成了对阿甘神话的阐释:看似微不足道、随风飘零,表述着生命的无奈和命运的偶然;实则是苦心营造的视觉奇迹,是那优美飘过的弧线,那飘飘落地、旋即随风而起的轨迹,它所穿过的平凡的场景:公共汽车站,某种人生驿站或公共岔路口;而这个如此真实的影像,却是通过高科技技巧贴附、嵌入到真实场景的视觉幻象。在《阿甘正传》中,我们"目击"阿甘穿越历史,几乎亲历了"每一个"重要的历史事件和时刻,创造着历史上与现实中不曾发生的和解。而正像我们已然讨论过的,这"穿越"与"目击",却和那片神奇羽毛一样,只是电子技术所苦心营造的奇观。整部影片采用了闪回结构,板正的阿甘捧着一盒巧克力,坐在公共汽车站上讲述自己的生命故事,但这故事,却是对整个美国战后历史的重写,或曰重新组装。阿甘所"亲历"的历史时刻,大量采用了极为著名的新闻纪录片或电视报道的画面,而观众将"亲眼目睹"阿甘正置身在那一历史场景之中。于是,阿甘这一角色成为一处书写战后历史的、"新的"共同经验的空间。阿甘的

1[美] P.N.丘莫二世:《〈阿甘正传〉与民族和解》,第228页。

扮演者、好莱坞巨星之一汤姆·汉克斯在接受传媒访谈时,和影片的导演及主创人员一样,不断强调影片所讲述的,只是一个"普通人的故事",《阿甘正传》是一部"非政治电影";但他同时也不得不承认,"观众永远会相信他亲眼目睹的东西"。换言之,当影片事实上涉及了近乎全部美国战后的历史场景,它便不可能与政治无涉;观看并且只能相信自己"亲眼目睹"的画面的观众,不可能不因此而重新组合自己的历史记忆和经验。事实上,在影片热映期间及其后,不断有人为影片创造其特殊的视觉奇观的方式表示忧虑,他们担心观众会因此而在视觉观看的层面上,进一步丧失分辨真实与虚构的能力。

正是由于这部影片如此"真实"地重现了战后美国的历史,它对于历史场景的取舍,便格外意味深长。也如我们在第一节中指出的,不仅影片所讲述的故事,其讲述的方式,而且是影片在这段历史中所开出的"天窗"——那些未曾讲述的历史时刻,那些结构性的空白,显得分外意味深长。

一如我们在第一节中已经指出的,作为对战后美国"历史"的重述,除了阿拉巴马大学校园事件,其最重要的历史事实:黑人民权运动及其领袖却从影片的视野中完全消失了。阿甘"幸运"地遭到一连串著名的历史人物:诸如美国 20 世纪最著名的文化象征之一猫王,猫王正是从带着矫正器的阿甘那里学得了他

著名的舞步;诸如著名的种族主义者、阿拉巴马州州长乔治·华莱士,在他试图阻截黑人学生进入大学校园的时刻;诸如活跃在反战运动前沿、被称为"和平游击队"的甲壳虫乐队的核心人物约翰·列侬(尽管阿甘与他同时出现在电视中的场景别具深意);他也在电视画面中看到了肯尼迪兄弟和他们遇刺的时刻;他同样受到约翰逊总统的接见,由他亲手授予国会勋章;他出现在中美关系解冻的最重要的事件:乒乓外交之中,作为美国代表队前往中国,因此再度进入白宫,面见尼克松总统,并因此而目击致使这位总统垮台的"水门事件";影片也同样借助电视报道画面,呈现了美国总统福特、卡特、里根的历史画面。然而,对照着相对于50—80年代的美国,参照着同样重要、甚至更为重要的黑人民权运动的缺席,我们不难发现,在阿甘"平凡"而充满奇迹的一生中,与他的生命历程相交会的美国重要历史人物都是白男人,而没有任何一个黑人、有色人种或女人。颇具深意的是,甚至阿甘和詹妮一起在黑人民权运动组织黑豹党的总部中遇到的同样是白男人,在这一空间中除了邪恶的群像,没有可以辨识和指认的黑人形象。于是,似乎黑人民权运动的激进组织黑豹党也只是白人社会的内部事件,而并非黑人主

1 Interview with Tom Hanks, Village Voice, June, 1994.

体的社会运动。只有白男人以主体的姿态充满了这历史的画面,也只有白男人成为这段激变中的历史所制造的牺牲者。与此相并存的,则是影片中反战的和民权运动的骨干分子一律衣着肮脏、满怀怨憎、满嘴脏话、殴打女人。这成了反叛者的肖像或曰漫画像,而不曾提供任何稍有差异的形象。一个有趣的细节是,尽管在黑豹党的总部中殴打詹妮的,是一个野蛮肮脏的白人,但当詹妮拖着阿甘走出门时,作为阿甘视野呈现的一个反打中景镜头中,却是一群十足黝黑的黑人,黑色皮衣,手持武器,以典型的黑手党的姿态充满威胁地逼视着阿甘。如果说,《阿甘正传》事实上充当着大众文化版的美国当代史,那么,这一幕便成为"历史"蜡像馆中标明为黑豹党的一尊。于是,一个重要而基本的事实被彻底遮没或抹去了:尽管在美国黑人民权运动中,黑豹党一支并非强调和平抗争的政治力量,但在马丁·路德·金遇刺身亡的时候,正是这些"暴力"的黑豹党,成功地平息了美国黑人社群于极度的绝望、愤怒中迸发出的暴力冲动,从而使得美国社会避免了一场大骚乱。1

影片的另一条主线:詹妮的生活道路的呈现,成为影片重写历史的一个重要载体。从某种意义上说,詹妮的生活脉络,成为与阿甘生命彼此交错的叙述线索。但这段阿甘生命中的真爱,却以爱情故事的表象,隐藏了影片中一处重要的叙事策略,无疑也是意识形态腹语术所在。一如影片成功地从50—80年代的历史中抹去了黑人民权运动的历史印痕,它同样从影片中抹去了在这段历史中同样突出而重要的脉络:妇女解放运动;而且一如它对美国社会的种族问题、民权运动的重写方式:抹去黑人主体的反叛斗争,而代之以阿甘/布巴的友谊、种族间的互惠与不可能的大和解,影片中不仅比黑人民权运动的表象更为彻底地抹去了妇女解放运动的历史表象,而且通过詹妮——这个离家出走、反叛主流的迷途者,将其呈现为彻底的失败与自我毁灭之路。已有众多的美国学者讨论过影片叙事的性别策略。在此,黑人和女人,作为白男人的他者,成为《阿甘正

传》重写历史的重要载体。从小说到电影,影片对詹妮故事的最大改写,便是将她的社会反抗或曰政治行为与她的个人生活或曰性行为完全叠加在一起。如美国影评人所言:"詹妮代表的是60年代。正如电影创作者们所说,'在充实詹妮这一角色(从原作到电影)的过程中,编剧埃里克·罗斯将(原作中)福雷斯特的所有缺点,以及六七十年代美国人的许多过分行为都转移到了她的身上'。"²于是,她加入摇滚乐队,便意味着出卖色相;她投入民权运动,便意味着忍受男人的殴打。而在原作中,相对于阿甘,詹妮在任何意义上都是更有操守、更有原则的一个;甚至可以说,在阿甘与詹妮之间,在60年代社会历史氛围里,詹妮是相对保守的一个,是更为独立的一个,也是始终忠贞于爱的一个。是她一次次因无法忍受阿甘的堕落而离去,是她最终在婚姻中"找到了自己想要的"。

然而,在影片中,寻求解放之路的詹妮始终不曾获得任何意义上的解放,她的反叛之路,首先将她带往著名的色情杂志《花花公子》的彩页;她所怀抱的典型的五六十年 代的美国青年的梦想:成为一个民谣歌手,只能将她带往裸体演唱的舞台。当詹妮裸体

<u></u> [英] 塔里克・阿里、苏珊・沃特金斯: 《1968年: 反叛的年代》,第 106页。

_**2** [美] 理查德・科利斯:《阿甘眼中的世界》,载《时代周刊》,1994年8月1日。

怀抱着吉它、面对着下流污秽的观众演唱的,正是成为60年代民权运动和反战运动之 心声的鲍勃·迪伦的《答案在风中》时,影片所追求的谎言效果已昭然若揭。当她身着 "花孩儿"的衣装投身反战与民权运动之时,影片却仅仅将她呈现为那个黑豹党的核心 人物的宠物与殴打对象。一次次地,是阿甘、也只有阿甘、在男人的暴力和侵犯中救出 詹妮: 但一次次地, 詹妮再度离开阿甘, 更深、更远地走向深渊。梦想着成为一只自由 鸟的詹妮, 在影片中却始终走着一条自毁之路。这在影片中甚至不仅是一种象征, 而是 直接呈现为詹妮的自毁冲动:一次是当阿甘把詹妮抱下了裸体演唱的舞台,将她从下流 男人的侮辱与侵犯中抢救出来之后,身心俱疲的詹妮在高高的桥栏旁,问阿甘、也是问 自己: "如果我跳下去会怎样?"另一次则是影片中近乎唯一的一处例外:客观、全知 叙述(而非阿甘自知叙述)的场景中,我们看到詹妮已跨出了摩天大楼上阳台的栏杆, 凝视着下面大都市夜晚的车水马龙,但终于退了回去。似乎不是反叛的寻找的女人, 不是寻找不同的生活方式的理想,而是自毁冲动让詹妮无法自己地飘零。尽管阿甘将她 从蛮横的黑豹党男人手中救出,但她终究再度回到那男人身边,跟着他登上了开往伯克 利——60年代反战、反主流文化的大本营之一——的轿车。我们将在阿甘、丹共度新 年夜的同时,看到詹妮从那男人身边悄然出走,镜中的詹妮那青紫的眼圈告知观众,她 所遭到的身体暴力并未停止。她最终死于这自毁之路。影片中詹妮告诉阿甘,她染上了 "不知名的病毒"——今天的观众当然明了,那病毒是艾滋病。而在日常生活的意识形 杰中,欧美的公众倾向于相信艾滋病是某种"天谴",是对吸毒、滥交、同性恋的"报 应"——尽管事实上,艾滋病作为一种人类至今未曾真正了解、更难言战胜的恶性传染 病,可以以多种途径感染无辜者。于是,使詹妮致死的艾滋病,便成了对60年代欧美 世界的反主流文化和妇女解放运动的结局式呈现。当然,在此之前,她已经再次通过阿 甘获得了拯救,她最终回到了自己的家,成了阿甘的妻子和他们共同的孩子的合法的母

亲,并安详地死在故乡、家庭的怀抱中。如果说,通过阿甘与詹妮的爱情,影片成功地书写了战争与反战、主流与反主流的不可能的和解,那么,阿甘的成功之路与詹妮的失败之路(当她最终脱离了反主流文化运动,她便只能成为一个餐厅中的女招待,且感染了艾滋病)两相参照,便无疑成了主流社会、主流道路对反主流文化运动的胜利宣告。其中不言自明的是,似乎妇女解放的道路并不能将女人带往解放和新生,而只能带往堕落与毁灭;只有男人、代表着美国社会传统价值的男人将最终拯救她、接受她或曰回收她,给她一个家、一份最终的归宿。有趣的是,詹妮最后的日子里,她安详地睡在阿甘母亲的卧床上,同样的机位和画面,给了这绝望与失败的反叛者以郑重的回归和赦免。事实上,当这历史的画卷因过多的局部放大与空白的出现而完全改变了的时候,詹妮们的反抗便成为纯粹的"混乱"自身,她/他们便成为这场大混乱的制造者与受害者。

一位名曰伯戈因的美国学者使用了"修复性记忆"(prosthetic memory)的说法,用以阐释《阿甘正传》的历史效应。文章指出,电影是一种记忆装置,它可以像修补物那样地起修正作用,补充甚至替代人的记忆。¹而《阿甘正传》则在呈现60年代历史

¹ Robert Burgoyne, *Film Nation: Hollywood Looks at U.S. History*, Univ.of Minnesota Press,1997,pp.104–119.

时,出现了"技能障碍",影片似乎相当天真无邪地让阿甘表白: "为什么有些事就记得好清楚,而有些事就想不起来了呢?"于是,诸多阿甘想不起来的东西便在历史的图景中化作乌有,而我们却无从责怪一个智商只有75的人物。其中一个对中国观众来说应该是别有意味的场景,便是作为美国乒乓球选手而参与了中美友谊赛的阿甘,在接受电视台采访时,他的"智商"令他对中国的描述只有两句: "他们一无所有。""他们不上教堂。"早有美国学者指出,依照阿甘的叙述,彼时彼地的中国便剩下了"赤贫"和"渎神"两大特征「(这又是影片的原创:原作中阿甘的中国奇遇与感叹,只是关于用两根细棍——筷子——吃饭,关于一次走失)。而这一拼贴的历史画面却由坐在阿甘身边的甲壳虫乐队的灵魂约翰·列侬来予以"见证"。而且一如鲍勃·迪伦的《答案在风中》的运用,甲壳虫的反战、反美国主流文化的音乐同样在此被用来制造反效果。

J. 海兰·旺指出: "于是,阿甘现象就不再是一时狂热,而是一个表述事件,是由阿甘及其故事的内涵所引起的持续的文化斗争。" ²而这持续的文化斗争,必须联系着"讲述神话的年代",联系着其摄制、放映年代的美国社会政治事件予以解读。在《阿甘正传》上映前两年,1992年的美国总统大选中,出现过一个有趣的"表述性转折"。当时的在任总统乔治·布什(老布什)作为共和党的候选人与民主党候选人克林顿竞选,争取连任。在这场选战中,乔治·布什与其助手奎尔共同采取了一个新的陈述策略,即试图刷新道德话语,尝试建立某种全面的道德政治。他们的竞选策略建筑在一个关于美国社会的道德论述之上,即,认定彼时美国社会所面临的全部问题与美国的道德水准和家庭价值遭到持续贬值相关。在此过程中,一个引发了美国媒体论战的事件,是共和党的副总统候选人奎尔发表了一篇演讲,激烈抨击美国社会道德沦丧。其抨击对象集中于一部围绕着女主人公墨菲·布朗展开的电视情境喜剧³。这部电视剧连续制作播出了数年,叙述一位单身职业女性的生活,广受美国白领阶层的喜爱。而奎尔在其竞选演说中激烈抨击此剧,并且明确提出了单亲家庭、单身女人和家庭破裂对美国社会的威

胁。他认为正是传统家庭价值的下降,使得那些由单亲母亲所抚养长大的孩子们先在地 轻蔑父亲,而父亲的权威先在地缺失,则造成了美国社会的不稳定。

也正是在这一年,美国爆发了洛杉矶暴乱。1992年9月美国传媒爆出了一个轰动性新闻,4个美国白人警察拦截一个超速驾车的黑人失业工人;并将后者拖出车外野蛮殴打。这一发生在街角的暴力事件,被路边的居民以摄像机录下了全过程。失业黑人将白人警察告上了法庭,审判结果是法官宣告警察无罪。当电视台播放了街边录像者记录的真实过程之时,洛杉矶一片哗然。最初只是出现了一次规模不大的、由黑人和知识分子组成的示威游行,抗议美国警察及法律机构的种族歧视。但是为人们始料不及的是,抗议活动很快酿成了一次全城的大骚乱,出现了大规模的抢劫和焚烧活动。骚乱整整持续了4天,美国政府被迫出动海军陆战队予以平息。在这次骚乱中死亡55人,伤1000余人,有12000人遭逮捕,大量公共汽车被政府征用来押运犯人,直接经济损失是十几亿美元。

从表面上看,这一事件是 1965 年瓦茨暴乱的重演。但事实上,1992 年洛杉矶暴乱的动因要更为复杂。它无疑是美国社会始终存在的种族歧视问题的又一次引爆,但它同时是美国公共政策、城市规划和发展中的严重问题的大曝光。与此相关的一个历史事实是,当年当洛杉矶政府讨论城市发展规划之时,以一票之差否决发展公共交通系统设施的提案而选择发展高速公路网的计划,其结果,便是今日无中心的、"后现代的城市"洛杉矶的出现。这一无限扩张的超级都市的延伸,伴随着持续的郊区化过程,有钱人(多数是白人),新次离开城市搬入郊区,形成了卫星城中一个又一个的中产阶级社区。与此同时,原城市市区因失去了中产阶级的税收而丧失了进行建设和维修所必需的资金,新次成为肮脏和罪恶的所在。洛杉矶暴乱的一触即发联系着整个城市久已被整个社会福利、社会管理、社会改建所抛弃并遗忘的事实。因此,洛杉矶暴乱中的主要事实

² 同上文,第6—7页。

_3 MURPHY BROWN, 电视情境喜剧, 1988年11月14日—1998年5月 18日, 共247集。约翰・费斯克在《媒体问题》—书中对此剧展开了 讨论。

更为深刻地揭示出当代美国社会种族主义的悲剧:由于绝大多数白人早已搬离原市区,因此抗议种族歧视事件而发生的暴乱,几乎完全不曾触及白人的利益与生活;相反,主要发生于城区的暴乱,事实上成了黑人与亚裔移民间的冲突。为暴乱者所捣毁和焚烧的1200座建筑中,大多是亚裔(多为韩裔)移民的民居及其开设的商店等民用设施。

这一震惊全美的暴乱,当然成为竞选双方所争夺的"素材"。共和党的候选人对此的论述是:请看传统家庭价值贬值造成了多么恶劣的结果。同是在奎尔的讲演中,他有意识地将脱离了男性掌控的单身女性、单亲家庭和"目无法纪的黑人"含蓄且一望而知地联系在一起,而对造成这一事件的历史与现实原因只字不提。

有趣的是,尽管在1992年的美国总统大选中,民主党候选人克林顿获胜,共和党未能赢得这次选举;但是他们的道德政治策略却全面获胜;甚至其政敌民主党也被迫接受了这一基调。致使美国评论者讥刺说,这次选举成为谁是更有水准的道德象征的竞赛。而时至1994年,当国会大选再度成为美国社会热点之时,《阿甘正传》则被共和党直接用作选战中的砝码。正是联系着这一具体的美国政治语境,J海兰·旺引证道:"影

片为如今寻求意义的人们提供了一种新的历史表述和圆满结局;有力地论证了'家是不可替代的'。影片提供了'一个机会,在置我们于道德睡眠的怀旧气氛中忘记沮丧的自己并得到宽慰'。就像一名观众承认的那样,《阿甘正传》'使得解决美国社会问题看起来很简单,

只要将时钟倒转到一个想象的时代,一个我们严格按照上帝、家庭和国家的食谱进食,一个无须警察为你宣读你的权利的时代'。正如艾米·陶宾指出的,特别是在1994年国会大选之前的政治气候中,将《阿甘正传》的历史修正主义当作玩笑一般视作不存在非常困难。"1

然而, 如果我们讲一步去分析影片的并不"说谎"的谎言效果, 我们或许会获得另 一些解读点。我们会看到,尽管《阿甘正传》成功地抹去了整个60年代妇女解放运动 的痕迹,而巧妙地实践了男权、父权秩序的重述;而50年代的阿拉巴马州成了《绿野 仙踪》中的堪萨斯——"你永远会回家,永远要回到堪萨斯",并将其作为传统美国价 值的理想体现。但我们同样可以在细读中发现,理想家园,"恩许之地",只出自一种 成功的"谎言效果"——因为它在文本中从不存在。阿甘本人便是一个无父之子,在单 亲母亲的家庭中长大: 而母亲为了能让他接受普通教育、而非讲入弱智者的特殊学校, 便与校长诵好, 詹妮则显然在童年时代就遭到父亲的性侵犯——而种种家庭性侵犯、性 暴力,曾是美国主流社会讳草如深的"柜橱里的骷髅"。在影片中,这一事实,也始终 不曾正面呈现或印证。然而,在任一文化文本中,如果说所有表述/曝露始终同时是失 语/遮蔽的话,那么,有关詹妮的这段史前史、片外故事,便成为双重的遮蔽与曝露。众 所周知,精神分析诊治事实上早已成为美国社会日常生活的重要而必需的组成部分(一 个玩笑: 在美国,从5岁到85岁的人都在接受精神分析、心理治疗),成为美国社会 的一个巨型产业: 于是, 在世界范围内、尤其是发达国家和地区——以美国为最, 日常 生活化的精神分析话语,便成为意识形态运行的重要素材和基本空间。它将人们所遭遇 到的问题"有效"地"还原"为个人创伤、还原为童年记忆,从而总体地赦免了社会, 抽空了人们行为的社会性意涵。在此,当詹妮的生命历程被还原、阐释为不幸的童年/坏 爸爸,它固然曝露了美国社会的又一处痼疾(而底层、坏爸爸的穷白人身份则是另一重

"常识性"的曝露/遮蔽),但它同时成功地抹去、至少是转移了詹妮、也是60年代美国学生民主运动的社会成因。似乎那只是一种病态,一种个人的精神症候,甚至是一种歇斯底里或受虐妄想的大发露。影片中的一个似不凸现的段落,是经过了漫长的漂泊一度回到故乡的詹妮,在与阿甘一起散步途经自己的老屋时,突然大发作式地向那近乎坍塌的板棚投掷石块。这对成年人来说甚不相衬的发作,在曝露了影片欲说还休的事实:詹妮对邪恶、下流的父亲/坏爸爸的深恨的同时,也成为詹妮"自发的"(当然是为影片制作者所派定的)生命的痛悔与总结——正是这个坏爸爸,令詹妮逃出了本该圣洁的家;正是这份创伤,让詹妮踏上了无归之路。于是,在影片的尾声中,阿甘铲除了这幢詹妮生命中的"鬼屋",便为影片叙事提供了一份意义的完满和封闭。当阿甘般的好爸爸彻底取代了詹妮的坏爸爸及他自己生命史上的父的空位,美国社会的梦魇——60年代以降的越战、反文化运动、黑人民权运动、政治黑幕、暗杀,便经历了一次类/反精神分析的置换,对恶梦的解析成了对美梦的营造。

一如多数成功的好莱坞电影,影片的谎言效果常常建立在某种"真实"表述之上。如果你成功地戳穿了影片对美国历史的剪辑和改写,那么,这些"真实"元素,便成为某种防御机制:阿甘毕竟是一个弱智者,所以他对历史的记忆和理解当然绝非可靠;而詹妮的故事则似乎只关乎于个人,一个因为童年的创伤性经验,而不断离家出走,甚至有着自毁倾向的女人的"个案"。而影片最成功的遮蔽则正是借助阿甘——这位穿越历史又超越历史的理想男人、好父亲,而救赎了所有的苦难。如果说,在历史中,美国社会的道德也未曾完满无瑕,那么,阿甘才是重建完满道德的力量。

一部电影,一次商业奇迹,便是这样在与现实的多重对话和互动中成了一部神话,成了一次意识形态腹语术的成功演说。

第七章 >

后现代主义 理论与践: 《高跟鞋》

《高跟鞋》

原 名: Tacones lejanos

英文片名: High Heels

中文译名:《高跟鞋》《情迷高跟鞋》

导演、编剧: 佩德罗·阿尔莫多瓦 (Pedro Almod ó var)

摄影:阿尔弗雷多·马约(Alfredo Mayo)

主 演:维多利亚·阿夫里尔(Victoria Abril)饰蕾贝卡

玛莉莎·帕雷德斯(Marisa Paredes)饰贝吉

米格尔・伯斯 (Miguel Bose) 饰多明格斯法官、芬梅・莱塔

尔、乌戈

Feodor Atkine饰曼努埃尔

西班牙、法国合拍,彩色故事片,112分钟,1991年获1992年法国凯撒奖最佳外语片。

第一节 后现代主义线索

在这一章里,我们选择西班牙著名导演阿尔莫多瓦的《高跟鞋》来"演练"电影中的后现代主义批评。

毫无疑问,后现代主义是战后欧美最重要的思潮之一。较之于在某种程度上改写了人文社会科学面目的后结构主义,后现代主义对于文学艺术、乃至社会文化有着更为广泛的影响。事实上,后现代主义这一称谓先于它作为一个"哲学"的/理论的概念,而更早地出现在文学艺术现象的命名和讨论之中。在某些欧美理论家那里,后现代主义和后结构主义是一个彼此重合的概念,成为一个同源的社会思潮的不同分支;但在多数理论家那里,这两种称谓指称着不同的理论与实践脉络。相对于后结构主义,后现代主义可谓一个众说纷纭、甚或语焉不详的概念;一个流光溢彩、又臭名昭彰的称谓;犹如一顶桂冠,又如同一个恶名。

一种颇为刻薄的讥刺是:后现代主义如同一个巨大的泥塘,围绕着它的每个人都在奋力填土,一旦那土落入坑底便不再能分辨是何人的作为。除却后现代主义的倡导者与实践者,许多理论工作者对所谓后现代主义怀有一份相当复杂的情感:人们间或瞩目于后现代主义所携带的思想、批判与颠覆力度,又厌倦于其理论与实践所开敞的跳跃、妥协、乃至犬儒的空间。在今日世界上,持有社会批判立场的人们难以拒绝后现代主义作为某种仍富于活力的理论资源,但人们同样无法忽略后现代主义事实上与全球化时代的新主流所不时达成的共谋关系。后现代主义似乎反身充当着其理论陈述的恰当例证:最

激进的批判与颠覆,并存于妥协与新主流的建构之中。

或许应该首先明确的是,所谓后现代主义(postmodernism)并不意味着"现代主义之后"。所谓 post≠after。两者间不存在时间接续的意义。一个不甚确切的表述是:后现代与现代在时间或历史描述的意义上是一个彼此重叠的时段。后现代并非对某一不同于现代的历史时段的指称,而是一种"文化风格"、一份社会的理论与实践姿态的命名。事实上,当"后现代"一词出现在由"前现代一现代"构成的线形、进步论的历史叙述的后端的时候,它非但不是要延伸这一单一、向量的话语链条,相反作为出现在这一二项对立式中的第三项,瓦解了相互对立、泾渭分明的前现代一现代的历史景观。

我们首先引证英国理论家特里·伊格尔顿在《后现代主义的幻象》一书中对后现代性、后现代主义所作的描述。在伊格尔顿看来,"后现代主义一词通常是指一种当代文化形式,而术语后现代性暗指一个特殊的历史时期"。所谓"后现代性是一种思想风格,它怀疑关于真理、理性、同一性和客观性的经典概念,怀疑关于普遍进步和解放的观念,怀疑单一体系、大叙事或者解释的最终依据。与这些启蒙主义规范相对立,它把世界看作是偶然的、没有根据的、多样的、易变的和不确定的,是一系列分离的文化和释义,这些文化和释义孕育了对于真理、历史和规范的客观性,天性的规定性和身份的一致性的一定程度的怀疑"。

其现实的物质条件"源自西方向着一种新形式的资本主义的历史性转变——向着技术应用、消费主义和文化产业的短暂、无中心化的世界转变,在这样一个世界上,服务、金融和信息产业压倒了传统的制造业,经典的阶级政治学让位于一种'身份政治学'的分布扩散"。

在这样的一种前提条件下, "后现代主义是一种文化风格,它以一种无深度的、无中心的、无根据的、自我反思的、游戏的、模拟的、折衷主义的、多元主义的艺术反映

这个时代性变化的某些方面,这种艺术模糊了'高雅'和'大众'文化之间,以及艺术和日常经验之间的界限"。正像伊格尔顿本人所说的,上述关于后现代主义的描述是某种"老生常谈"。这套关于后现代主义的"老生常谈",更为约定俗成的表述、译法是: 拒绝深度模式(因而拒绝阐释)、无中心、自指(又译为自我指涉或自反)、戏仿,以及跨越雅/俗、艺术/非艺术间的鸿沟。

然而,在这套"老生常谈"之上,我们或许应该进一步了解后现代主义思想家鲍德里亚产生了广泛影响的理论,尤其是他关于"类像"(simulacrum,一译拟像,又译为模拟物)的论述。所谓"类像"的概念联系着并区别于摹本。摹本的概念相对于原本,是原本或曰真实的对象物的复制品;而类像,则是没有原本的摹本。在鲍德里亚那里,"类像"的概念不仅用来描述"机械复制时代"的文化艺术特征,而且用以描述整个后

_1 [英] 特里·伊格尔顿:《后现代主义的幻象》,华明译,商务印书馆,2000年,第1页。

工业社会、后现代性的特征。在鲍德里亚看来,战后(欧美)世界的剧变已彻底取消了 我们在关于世界的再现(represatation,又译为表现、表述、表征)之外讨论、认知世 界的可能与能力:产生"类像"的拟真(simulation)过程不与任何意义上的真实发生关 联,它只是自身的纯粹的类像。后现代社会所生产的形象与符码,不曾在任何意义上、 以任何一种方式呼唤真实。这一"物自身已然被复制"的世界,被鲍德里亚称为"超真 实"(hyperreality)世界,其中真与假、善与恶、现实与想象完全无从辨认。依照鲍 德里亚的观点,造成这一梦魇般的类像/超真实世界的,不仅是现代科技、电子技术, 而更重要的是资本主义: "在它的毁灭每个所指物、每个人类目标的全部历史之中,资 本粉碎了在真和假、好和坏之间所作的每一次概念化的区分,这是为了建立等价和交换 的基本法则、其权力的铁定法则。"在超真实的世界里,"不再有主体、焦点、中心或 边缘;只有纯粹的弯曲或循环变化。不再有暴力或监管;只有'信息',隐秘的恶意, 连锁反应,缓慢的内爆(implosion)和空间的类像,在那些空间中真实效果变成了嬉 戏"。鲍德里亚认定:"在类像和符码的领域内,资本的全球化过程被建立起来。"似 乎唯一畸存下来的是"老迈"的"美学": "今天, 当真实和想象在同样的操作整体中 被混淆,美学魅惑遍及各处……真实完全被一种与其自身结构不可分离的美学所充满, 实在被它自身的形象所迷惑。"他进而指出,面对这一超真实世界,意识形态批评已然 失效,因为"意识形态对应的是用符号来背叛真实;而类像对应的是真实的短路和用符 号来重复自身";除却保持沉默、拒绝大众,传统的抵抗形式,无论是革命的还是改良 于镜中之镜的光影之中, 遭遇着一处无从醒来的梦幻世界。

或许正是鲍德里亚充满洞见的论述,更为清晰地呈现出后现代主义的"双刃"品格。后现代论者对于晚期资本主义文化逻辑的解释无疑相当犀利且智慧,但它同时却成

为对它所面对、剖析的逻辑的某种沉醉痴迷。如果说,其理论与实践构成了充满颠覆的语词狂欢,那么,这颠覆的狂欢则无疑成了鲍德里亚所谓的一次后现代式的"内爆"而已。如果说,晚期资本主义的文化逻辑确乎取消着社会批判的空间,那么,后现代主义则宣告着这事实的不可战胜。于是,"先锋"与"保守"便遭遇并融合在这一话语的文化事实中间。

从今日中国及第三世界的地缘政治与文化空间望去,后现代主义的误区所在,首先是它不断否认、亦不断凸现的前现代一现代一后现代的历史轨迹,只适用于欧美/原发资本主义世界的历史事实。而在晚发资本主义世界,更为经常的社会与文化事实,却是前现代、现代、后现代的并置、共存;它同时透露出的,正是"类像与符码"之外的、经济与政治的(新?)殖民主义与全球资本主义的历史与现实逻辑。其次,在广大的第三世界,种种政治、经济、生存的真实仍赤裸而刺目地展现在类像的生产与复制之外。当阶级仍是第三世界重要而基本的事实,当多数人的温饱仍是第三世界严峻的社会议题,身份政治便不可能完全取代经典政治,批判与抵抗亦无从消失在类像内爆的烟云之间。但这并非意味着后现代主义和后现代性仍是某种远离中国与第三世界的社会与文化事实,只是它远非事实的全部。因此,在第三世界的现实中,后现代主义不时"错误"地成为某种有效的批判的利器,但同时也可以清晰地显现出它与种种政治保守主义的、和谐的共谋关系。

____ 转引自[英] 阿列克斯・考林尼柯斯:《商品拜物教之鏡——让・鲍德 里亚和晚期资本主义文化》,王昶译,载《当代电影》,1999年第 2期。

第二节 阿尔莫多瓦与他的后现代"语源"

作为一种"文化风格"的后现代主义,在电影和建筑中取得近乎无争议的巨大成就。而在后现代电影这一论域中,西班牙著名电影导演阿尔莫多瓦则无疑是极为突出的代表。我们选取他成熟期的代表作之一《高跟鞋》来尝试运用后现代主义理论并质疑这一理论。

《高跟鞋》导演阿尔莫多瓦

阿尔莫多瓦无疑是获得举世公 认的电影鬼才,是继路易·布努埃 尔和卡洛斯·绍拉之后西班牙影坛 的又一位巨匠,一位没有大师的后 现代世界的电影大师。阿尔莫多瓦 的电影世界犹如狂欢节的一景,众 声喧哗,华美而粗狂;犹如一处奇 诡而精巧的迷宫,扑朔迷离,荒诞 而恣肆。阿尔莫多瓦的激情迷宫始 终带有某种惊世骇俗的色彩,他的 影片从未离开对暴力/死亡、性/软色 情、毒品/迷幻、同性恋/易装癖的迷 醉,这无疑使其影片充满了另类与 先锋味道;但有趣的是,他的影片几乎一开始便被接受为某种令人开怀会心的特殊娱乐样式——因为那原本携带着冒犯、亵渎、颠覆意味的一切,只是阿尔莫多瓦用来重写古老的"阴谋与爱情"故事的素材或噱头。如果说,阿尔莫多瓦的影片成了后现代主义电影的突出例证,那么,它们原本有着极为清晰而明确的后现代"语源"。

在西班牙社会和文化艺术脉络内,阿尔莫多瓦崛起于 20 世纪七八十年代的西班牙"文艺复兴"与电影新浪潮之中。1975年以降,经历了 30 余年佛朗哥军事独裁政权的统治,始终充当着西欧世界的边陲与异乡/他者的西班牙社会与社会文化,开始显然出巨大的生机与活力。这里,相对于西班牙在地理与地缘政治的意义上所从属的西欧,一个显而易见的滞后或曰错位在于,刚刚从军事独裁的压迫和窒息下复苏的西班牙文化正遭遇着炽热的 60 年代的全球性终结。于是,终于获得了呼吸与生长空间的西班牙社会和文化,却同时遭遇到了一处已然穷尽或曰闭锁了变革前景的世界。因此,一如阿尔莫多瓦所坦承的,兴起于七八十年代之交的马德里和巴塞罗那的西班牙"地下文化"运动,首先遭遇并接受的,是自同时期的西欧、美国兴起的朋克(Punk,又译作旁客、庞克、崩克)、波普(Pop,又译作普普)艺术,包括此间的美国地下电影的直接影响。1

朋克现象是 20 世纪 70 年代中期首先出现于英国的一个大规模的社会文化现象。不同于 60 年代成为重要的反叛形式和抗争手段的摇滚音乐及嬉皮士运动,朋克现象与其说是一种反文化,不如说是一种亚文化。它指称着最先出现在英国工人社区的某种青少年文化,主要是一种形象,一种着装风格:染成种种明艳色彩的头发,刺猬型或中间高高隆起、两侧剔光到耳后的"罗马战士"的发型,硕大的鼻环或眉环,刻意扯破的、肮脏艳丽的花衬衣或饰满亮片、金属配件的皮衣;同时指称着 70 年代后期在英国崛起的新一轮摇滚:Punk Rock。这一轮新的摇滚浪潮,在音乐风格上倡导重返早期摇滚那种简捷有力的形态,其暴力与侮辱性的歌词,集中于性与致幻剂的主题。而朋克音乐演出的另一

_____ 参见[西班牙] 阿尔莫多瓦: 《佩德罗·阿尔莫多瓦谈自己的创作》, 傅郁辰译, 载《当代电影》, 2000年第2期。

个重要特征, 便是其表演者的跨性别特征: 非男非女, 亦男亦女。然而, 正像朋克现象 的诸多研究者所指出的,朋克现象与其说是新一轮的反叛、颠覆的浪潮,不如说炽热的 60年代全面退潮、60年代社会反叛能量全面耗尽之后,在已然封闭了变革前景的社会视 域中, 涌起的喧闹而绝望的回声。那与其说是反叛者的抗议之声, 不如说是某种亵渎与 噪音。在英文俚语中,朋克(Punk)一词的含义是小混混、废物,在警方用词中指无 家可归者、乞丐、瘾君子或拦路抢劫犯;因此,朋克的自我命名,便无疑显现着某种挑 衅与自弃的意味。20世纪70年代,朋克现象迅速风靡欧美,其继发的文化事实:一是 勃兴中的朋克音乐与电视媒体的新宠MTV联姻,因而成了一种经久不衰的流行文化;二 是被称作"朋克之母"的国际知名时装设计师维维安·韦斯特伍德(Vivian Westwood) 将英国工人社区的街头风景搬进她设在伦敦国王街上的名曰"性"的时装店中。尽管维 维安・韦斯特伍德凸现着粗狂与性意味的先锋时装设计,使得她的一生始终缠绕着诽谤 与争议,但这丝毫不影响她的作品作为最著名、最昂贵的时尚品牌而蜚声世界,并对一 代又一代的服装设计师产生着难以估量的影响。这朋克的"内涵表意",似乎揭示了朋 克在后60年代欧美世界的位置:如果它是某种反叛,那么,这反叛似乎可以为成功地瓦 解了60年代反文化运动的主流社会所包容;如果它曾是绝望深处发出的嘶喊,那么,它 似乎不难转换为旋生旋灭的媒体与时尚的灵感、动力源。

而相对于60年代的反文化运动及其此间的法国电影新浪潮和德国新电影,同样成为阿尔莫多瓦之"后现代语源"的波普艺术,则相距更远。以安迪·沃霍尔为开创者和代表人物的波普运动尽管发轫于60年代,但不同于60年代反文化运动主脉的拒绝工业、商业文明的姿态,波普艺术将商业艺术直接搬入绘画,并刻意突出其机械复制的特点。如果说,法兰克福学派,准确地说,是马尔库塞的理论直接成为60年代欧美学生运动的反叛的思想资源;那么反其道而行之,安迪·沃霍尔及其代表的波普艺术则似乎

沉迷、低回于某种消费主义、拜物的世界之中。从可乐瓶油画、肥皂盒"雕刻"开始,安迪·沃霍尔的代表作、或曰品牌标志,便是他以著名的《玛丽莲·梦露》为标志的丝网印刷系列。在这一系列中,好莱坞影星玛丽莲·梦露、伊丽莎白·泰勒,消费或流行符号坎贝尔罐头、可口可乐瓶,夏奈尔五号香水和红色政治形象毛泽东、切·格瓦拉一起,成了具有清晰的"美国品位"消费文化的表象——事实上,波普艺术正是20世纪艺术史中一个具有鲜明美国特征的文化、艺术运动。其中不仅是同一影像的50次"同义重复",而且是刻意设计的镂版定线不准确,造成套色错位的印刷效果。这一精心制作的"廉价印刷品"的低俗效果,在成为20世纪最昂贵的艺术品的同时,突出了机械时代的工业复制特征,无疑成了后现代"类像"的最佳例证。当然,安迪·沃霍尔之于后现代的文化象征意义尚不仅于此。他60年代所参与的电影实践,也正是阿尔莫多瓦影片的后现代语源之一。60年代美国地下电影《帝国大厦》1,尤其是惊世骇俗的《切尔西姑娘》2,后者对毒品与迷幻、性与死、跨性别与易装癖的呈现,使得此处的安迪·沃

<u>1</u> Empire,安迪・沃霍尔导演,黑白,1964年。

<u>2</u> The Chelsea Girls,安迪・沃霍尔与保罗・莫里塞联合导演,黑白,1966年。

霍尔更接近朋克,而非波普。但安迪·沃霍尔本人那些看似玩世不恭的"名言",却在某种意义上揭示了波普艺术的谜底:在今日世界上每个人都可以成为15分钟的名人。流行的寿命不长于一次性的卫生巾或保险套。"我要大家想法一致,但是不需经由特定的方法。如果事情能够自然而然地发生,谁说我们一定要用社会革命的方法?现在大家不是越来越相似吗?我们确实在朝这个方向走。我认为大家都该像个机器,大家都该一样。"如果说,我们在安迪·沃霍尔的波普艺术那里遭遇到的尚不是可堪称为"幸福"的呈现,那么,我们至少是在那里遭遇到了异化的灵魂异样安详地安居于物化世界的表述。

显而易见,阿尔莫多瓦自称的欧美艺术"语源":朋克、波普和60年代美国地下电影,不仅是所谓后现代主义理论的例证或先声,其本身便是最重要的后现代主义实践。我们或许可以说,阿尔莫多瓦的电影艺术,便是对意大利新现实主义、法国电影新浪潮、朋克、波普艺术及西班牙传统喜闹剧与好莱坞歌舞片、喜剧片与种种软色情电影的拼贴样板。阿尔莫多瓦的电影诞生于后现代的语境之中,并成了其中的后来居上者。在西班牙的后佛朗哥时代,阿尔莫多瓦的影片以其游戏的、戏仿的、复制与拼贴的喜剧风格,而成功地实践着拒绝与解构权威主义的后现代政治。可以说,阿尔莫多瓦的影片是某种"性"主题的变奏曲:性迷乱、性倒错、虐恋、不伦之爱、易装或变性、异性/同性/双性恋,而阿尔莫多瓦不仅一律投诸幽默、欣赏的目光,而且将其"杂烩"在种种情节剧的滥套五彩拼贴之中。而导演本人的性取向,则赋予了后现代主义所热衷的拒绝本质主义、亵渎大叙述、文化/性别多元主义呈现以"先天"优势。而阿尔莫多瓦的电影成就,似乎成了后现代主义跨越雅俗鸿沟的理论论断的最佳例证:作为布努埃尔和绍拉的继任者,阿尔莫多瓦无疑是欧洲艺术电影脉络内的西班牙新电影的掌门人;但阿尔莫多瓦不时引起争议、乃至轩然大波的影片,尽管无法与好莱坞式的主流电影的商业成就同日而语,却也始终伴随着种种热卖和票房成功。导演自话曰:"我很清楚我的产品属于

市场,所以我尊重市场规律,我利用广告作为宣传的最重要的手段,这也使我感到有些矛盾。" 1和许多后现代电影艺术大师一样,阿尔莫多瓦本人成为他影片的"品牌"标志,观看他的影片同时成了一种流行时尚;而就他的影片文本来说,其影像、音乐、尤其是其造型手段,已不仅是流行时尚的载体,而更多地成为流行时尚的创造与倡导——如我们不时在著名时装杂志上邂逅阿尔莫多瓦影片的剧照,又会在阿尔莫多瓦的影片中重逢世界顶尖设计师的作品;一如在《高跟鞋》的片头字幕段落中,我们已然遭遇到安迪·沃霍尔式的设计:饱满的单一色调的字幕衬底突出了画面的平面特征,其上是高跟鞋、枪支、乐队和主演的两维黑色剪影。

当人们论及阿尔莫多瓦电影的"语源"时,经常忽略了其拼贴素材的重要来源之一:大众文化。他许多电影文本的叙事动机、故事原型、人物设置来自好莱坞类型片、尤其是B级片,得自电视剧(准确地说,是日间播出的肥皂剧),来自畅销小说的情节套路。阿尔莫多瓦不仅不拒绝大众文化中的诸多陈词滥调,而且将其"发扬光大";一如其美国研究者马莎·帕利所指出的:"电影和电视中的'糟粕',如欲望、忌妒、报复等,呲牙裂嘴地悠闲等待着阿尔莫多瓦给它们曝光。在他的摄影机下,它们变得更为令人无法容忍,成了同时出现的、缠缚人们的恶魔。以宏大的虚幻为舞台背景,阿尔莫多瓦的明星们穿着过分考究、设计做作而色彩艳丽的服装,情感非常类型化,表演得夸张而过分。阿尔莫多瓦作品完全附合苏珊·桑塔格在她那著名的《讽刺性幽默札记》一文中对讽刺性幽默(camp)所作的定义——兼有男女两性特点、过分夸张的戏剧性和荒谬性。"2当种种滥套、或曰陈词滥调以朋克式的恣肆粗狂、波普式的扬扬自得,密集地出现在阿尔莫多瓦的影片中的时候,它们彼此间的不谐,使之自我暴露,滥套由此而显露为滥套,而非再现手段,阿尔莫多瓦的影片叙事亦由此而成为后现代式的戏仿。

影片《高跟鞋》作为一部所谓"融歌舞、悬疑、三角恋、软色情为一体的家庭通俗

^{1[}西班牙] 阿尔莫多瓦:《佩德罗・阿尔莫多瓦谈自己的创作》。

<u>2</u>[美] 马莎·帕利:《激情的政治:佩德罗·阿尔莫多瓦与讽刺性幽默 美学》,高静渊译,载《当代电影》,2000年第2期。

悲喜剧" 1, 其中最为突出的戏仿游戏, 是影片的所谓"悬疑"/凶杀/侦破片的类型表 象。影片的核心事件之一,是一桩似乎昭然若揭又扑朔迷离的谋杀案。阿尔莫多瓦刻意 地使用了侦破片的套路: 低机位的仰拍镜头中, 只有草坪上的自动撒水器在单调地喷 转,明澈的阳光下,不远处别墅一片宁寂。一声清脆的枪声打破了平静。尽管如此低 的机位显现了一个非常规、或曰无人称视点,但在枪响之前笼罩在画面上的不祥之感, 与其说来自机位、构图的营造,不如说正来自侦破片的"老套"所引发的互文联想。 然而,一如阿尔莫多瓦在其作品序列中不时"引用"或曰"盗得"的陈词滥调/叙事成 规,接下来的侦破故事却完全是一出闹剧或戏仿游戏:因为负责此案的多明格斯法官与 其说是在明察秋毫地侦破凶杀案,不如说,他早已先入为主且极端错误地认定无辜的贝 吉为真凶; 更准确地说, 他更关心的, 是利用职权保全主要嫌疑人、他的秘密情人蕾贝 卡——尽管后者对他的真实身份一头雾水。可以说,在影片《高跟鞋》中,真正构成某 种悬疑色彩的,正是法官多明格斯神出鬼没的多重身份:"藏污纳垢"的夜总会中的易 装歌手莱塔尔、吸毒的警方线民、女社工保拉的情人乌戈,以及堂而皇之的法官大人多 明格斯;影片的"男主角"便在这三重"天上""地下"的身份间"超现实"地穿行, 因此而成就了情节剧、也是阿尔莫多瓦电影不可或缺的大团圆结局(当蕾贝卡质问多明 格斯法官: "我究竟要嫁给哪个人?"后者回答: "我们三个。"),同时将情节剧的 老套推到极致而将其曝光为陈词滥调,乃至完全的笑谈。

而《高跟鞋》中最易辨识的滥套,便是它多重三角恋、或曰多角恋的人物关系。其中人物与剧情结构的核心,是蕾贝卡/贝吉/曼努埃尔之间的三角恋或曰"不伦之爱",同时是曼努埃尔/蕾贝卡/莱塔尔的法与不法之情;一个似乎不甚突出的线索,则是女社工保拉/蕾贝卡/乌戈(莱塔尔)之间的情爱三角;我们或许还可以加上序幕中的一组:蕾贝卡/贝吉/阿尔贝托的潜在争夺。不同的三角恋"组合"带出不同的滥套,又颠覆着

滥套的定型程式。在这部以电视台新闻女主播蕾贝卡为主角的影片中,第一组、也应该是最重要的一组三角恋关系,携带的似乎是已成滥调的、女儿的"恋父情结"的故事:影片中的蕾贝卡似乎始终在嫉妒着自己的母亲——一个成功的影视歌三栖明星,于是她通过与母亲的情人成婚来击败母亲、完满自己的乱伦想象;但事实上,在阿尔莫多瓦的影片中,恶魔般地缠缚着蕾贝卡的,却并非作为男性俄底浦斯情结/恋母情结的女性副本:俄勒克忒拉情结/恋父情结,而刚好是恋母情结;与曼努埃尔的结合,出自蕾贝卡绝望地试图触摸并联系着母亲的愿望。影片序幕中的闪回段落已然明确了蕾贝卡欲望的指向:为了成全并获得母亲,童年时代的蕾贝卡便不惜"老谋深算"且毫无愧疚地谋杀继父,而且显而易见,她对自己的生父也并无更多的柔情和依恋。而片中第二组三角恋关系则似乎更像为阿尔莫多瓦所偏爱的女性情节剧中的滥套:无助而伤痛地,为了惩罚

不忠而冷酷的丈夫,一个良家妇女绝望地"红杏出墙"。但在《高跟鞋》中,这组"通 奸故事"却充当着第一组三角关系的最佳注脚:易装者莱塔尔在夜总会中上演的固定节 目正是贝吉的"模仿秀"。一如蕾贝卡对母亲贝吉的深情述说:"每当我想念你的时候 就去看他,他令我想起你……"于是,蕾贝卡接受莱塔尔,正是渴望以别一途径获得、 占有母亲;而莱塔尔的易装形象则带入了又一组为阿尔莫多瓦所深爱的主题:跨性别、 易装、多性向之爱。而为过分的巧合所联系在一起的保拉和蕾贝卡(彩扩店中错领的照 片),则为蕾贝卡终于识破、其实是误识法官的多重身份提供了契机。

《高跟鞋》中的角色身份:贝吉的影视歌三栖明星的身份,以及情节的设置——夜总会里莱塔尔的易装"模仿秀",则为歌舞片这一好莱坞电影类型的拼贴提供了可能。尽管阿尔莫多瓦的后现代拼贴或曰"美味杂烩汤",并不一定需要情节依据的支持——

影片中最具有歌舞片类型特征的场景,是女囚们在监狱的庭院中跳起了麦当娜式的舞步。然而,正是歌舞片的元素让阿尔莫多瓦的"讽刺性幽默",让他的过度夸张、他的令人难以"忍受"的艳俗色彩与戏仿的闹剧效果得到充分的展示。其中最具喜闹剧效果的是夜总会中莱塔尔的第一次演出,可以称其为"模仿的三套层":台下坐着贝吉——某种意义上的"原本";台上是声情并茂的莱塔尔,他的海报上写着:"芬梅·莱塔尔——真正的贝吉",一个比其"原本"更真切的"摹本";就在舞台的对面,则坐满了"贝吉(莱塔尔?)迷",她们(他们?)热泪盈眶、甚至涕泗横流地模仿着台上莱塔尔仿效贝吉的一招一式;如果说她们/他们是贝吉迷,那么她们/他们显然对"原本"/贝吉的真身到场无动于衷,或者她们/他们是贝吉迷,那么她们/他们显然对"原本"/贝吉的真身到场无动于衷,或者她们/他们根本无法辨认这"原本"的存在;如果说她们/他们是莱塔尔迷,那么所谓的莱塔尔始终只是一个"摹本",一个易装者,而所谓"易装歌星芬梅·莱塔尔"本身便是一个子虚乌有的所在。于是,当"原本"贝吉与"摹本"莱塔尔欢聚,她们/他们以一只耳环交换了一只乳房("左边的,贴着心的那只");片刻之后,蕾贝卡将与这个母亲的"摹本"、迷人的性感"女人"莱塔尔发生一场杂耍式异性性爱。

第三节 《高跟鞋》的戏仿与解构

在影片《高跟鞋》中,构成情节剧主线的"陈词滥调",是得自大众文化的"天使母亲"和"恶魔母亲"的"神话";这也正是影片的后现代叙事的拼贴、戏仿与解构之所在。

所谓"天使母亲"和"恶魔母亲"的"神话",无疑是一个源远流长的叙事"母题",同时是大众文化一个可供不断复制的有效滥套——我们间或称为"母爱情节剧"。所谓母爱情节剧可以获得某种大团圆结局,但一般说来,类似滥套多少具有"苦情戏"的特征,即,"让成年人落泪"的影片。类似"类型"通常出现在某种社会急剧变迁的时代,应和着观众某种压抑、挫败、无以付诸言说的内心伤痛。在类似"讲述神话的年代","天使母亲"和"恶魔母亲"的"神话",几乎具有百试不爽的社会效力。其中,所谓"天使母亲"的"神话",似乎是一个更为古老的主题——令人无限同情又深感敬仰的女主人公、一位母亲,伟大的、不朽的母爱是这一角色主要的、近乎全部的性格特征,她将为了孩子而奉献一切、牺牲一切。在其最典型的情境中,这位地位微贱、身份暧昧的母亲,会献出自己的孩子——为他换取一个更高的社会地位、更好的成长环境,而这位母亲会隐姓埋名地、微贱地生活在孩子身旁(诸如在孩子的养父母家中充当一个极卑贱的庸人,在众人、包括她的儿子的无视乃至蔑视中,幸福地注视着孩子的成长)。类似母爱情节剧中的典型高潮戏,则是母亲的孩子儿子陷入了某种黑幕、

阴谋之中,母亲挺身而出承担起全部罪名,为孩子/儿子抵罪;这牺牲与苦难还包括孩子对她的厌弃、谴责,社会不公的惩罚将是出自她的骨肉/儿子之手的裁决;直到真相大白,母子相认。而"恶魔母亲"的"神话"尽管同样历史悠久,但作为一个大众文化的"神话",却是借"通俗版"弗洛伊德主义方才获得流行。所谓"恶魔母亲",是一个占有欲极强的母亲,这种对孩子/儿子的占有欲使她邪恶阴险、乃至疯狂可怖;她不断阻碍孩子/儿子的成长,尤其是不断地剥夺/放逐他的欲望对象,使之无法顺利地通过成人之门。依照弗洛伊德的阐释,那是被匮乏和自卑所折磨的女人,她试图通过阻断儿子的成长之路,在精神上使之"胎化"而永远占有他,以便在想象中获得、至少是分享"菲勒斯(phallus,直译为阳具象征或阳具崇拜)"权力。

而影片《高跟鞋》的拼贴在于,它同时使用了这两个似乎水火不相容的母亲"神话",贝吉的角色实现了恶魔母亲与天使母亲的同在。无须赘言,这当然不是现实主义写作中的所谓"圆形人物"——具有立体、丰富、复杂的性格层次的人物塑造,而是一次后现代的戏仿。作为阿尔莫多瓦所钟爱的游戏之一,便是他更换了这组母亲神话/滥套

的性别主体,一个女儿的故事取代了那个不言自明、不容置换的儿子,一个母女间的爱恨交织的故事取代了古老而常新的俄底浦斯故事。也正是在这里,阿尔莫多瓦引入了另一个拼贴元素、戏仿对象,一个恶魔母亲"神话"的女性、电影类型版:成功的女艺术家(或事业家等)和她的平庸女儿的故事;不同于母子故事中的恶魔母亲,在这一女性版中,是天才、成功的母亲的自我中心与自恋使她拒绝母亲的角色,全无母性地漠视女儿的存在;而在母亲的万丈光焰下艰难长大的女儿,绝望地试图追随或仿效母亲,无助地渴求唤起母亲的些许注意。从某种意义上说,类似故事与其说是母女故事,不如说是两个女人间的镜像关系:母亲拒绝承认、至少是漠视女儿的存在,是为了拒绝自我镜像中的母亲身份;而女儿仿效、追随母亲,则正是为了在母亲首肯的目光中获得某种理想自我的形象。这同时成就了阿尔莫多瓦的另一个游戏,一个几乎成为阿尔莫多瓦"品牌标识"的元素:在叙事结构内建立起他的影片与一部经典电影文本的互文参照关系。因此,当蕾贝卡在狱中"控诉"贝吉的时刻,她并没有历数母亲的漠视与伤害,而是"引证"了瑞典著名导演、欧洲电影作者英格玛·伯格曼的名片《秋天奏鸣曲》1中的一场。

《高跟鞋》的叙事主部事实上出自三重拼贴和戏仿:双重的"母爱情节剧"及母女故事的电影版,在《高跟鞋》中成就了阿尔莫多瓦对男性中心和道德主义的颠覆与游戏式书写。

故事由女儿蕾贝卡的视点揭开序幕。已经成年的女儿蕾贝卡在马德里国际机场兴奋激动地期待着去国、也是离开她近二十年的母亲归来。摄影机从正面中景镜头推成蕾贝卡的近景,在视觉上引导我们进入了她的内心世界,建立起观者与蕾贝卡的认同。就在画面叠化为蕾贝卡的一段童年记忆——或许是她和母亲在一起的唯一一段幸福记忆——之时,渐次黯淡下去的蕾贝卡正面近景镜头叠印在一张渔网之下:在此,母亲,或母亲的记忆呈现为笼罩着蕾贝卡生命的、难于挣脱的网罗。玛格丽塔岛的回忆结束

时,蕾贝卡从手袋中取出并戴上母亲在岛上为她购买的一对贝壳耳环——显然,她一身乳白色的装束,正是为了搭配这对无疑十分廉价、但对蕾贝卡来说却异常珍贵的耳环。两段蕾贝卡的童年记忆的闪回之后,母亲贝吉登场了。她身着大红的套装,戴一顶极具装饰性与戏剧性的同色阔檐帽。她几乎没有认出自己的女儿,她敷衍着女儿而左顾右盼的目光是在期待着蜂拥而至的记者,因为"我并不是每天都回国,也不是每天都戴着这么顶帽子!我有权期待着一点期盼"!在第一时刻,她已经深深地伤害了蕾贝卡:"我在深深地期盼着你!"与贝吉形影不离的是她的秘书、她的"守护天使"、她的传记作者玛格丽塔,后者甚至随时记录着她的一言一行;并将与她一起住进马德里的饭店——尽管终于回国,但在她的生活中,仍没有给蕾贝卡留有任何位置。当她看到了容颜大变

<u></u> Höstsonaten/Autumn Sonata, 英格玛・伯格曼导演, 彩色, 法国、西德、瑞典合拍, 1978年。

的城市街道,她所担心的只是这座城市是否仍能"认出我"。——个颇为典型的恶魔母亲的故事,或者说是男性笔下的母女场景中的成功女艺术家的形象:极度的自恋与自我扩张,其自我充满了,准确地说,是取代了整个世界,以至没有任何空间去放置友谊、爱情,遑论女儿和母爱。于是,她的存在成为一个巨大的侵犯和伤害性的力量。当她来到了自己当年的旧居:半地下的守门人的公寓,那是蕾贝卡与母亲一起度过童年岁月的所在,近景镜头中出现在窗边的人行道上的粉红色高跟鞋(我们将知道,那正是蕾贝卡童年记忆中的母亲)所唤起的,却只是贝吉自己的童年记忆——甚至在她的回忆中,蕾贝卡同样没有任何位置;那里(和所有地方?)只有她自己:作为一个女孩、一个女人、一个艺术家。直到她在街上看到了海报上的莱塔尔,得知他出演着自己青年时代的模仿秀,而蕾贝卡为了对母亲的思念而经常去观看时,她才第一次饱含情感地拥抱了自己的女儿。但显而易见,那与其说是母爱、亲情的迸发,不如说,那只是不尽如意

的自恋满足:在莱塔尔模仿秀的海报上,在蕾贝卡通过莱塔尔投向自己的目光中,她照见了自己,印证了自己尚未被遗忘。颇具阿尔莫多瓦"特色"的,是这亲情融融的一幕的"结局": 蕾贝卡的贝壳耳环挂住了贝吉的头发,当贝吉看清这副耳环——这蕾贝卡心中母亲的纪念时,她回忆起的,却是自己的一副同样的耳环,自己与亡夫、蕾贝卡的继父阿尔贝托的往事。又一次,贝吉的记忆中只有自己,而完全洗去了近旁女儿的身影。当蕾贝卡提示她自己的耳环有着同一"出处"时,她略感尴尬地辩解: "我怎么会忘了!时差……"这一次,蕾贝卡直接打断了她: "别做戏了!你根本不记得。"在这个恶魔母亲的线索中,贝吉不断地"做戏",表演着一位成功的女艺术家形象。甚至当她唯一的女儿当众承认了谋杀自己丈夫的罪行(而贝吉在其中的角色无疑难辞其咎)、被逮捕入狱之时,她也仍然会光彩照人地出现在她首演的舞台上。监狱铁门沉重的关闭声直接切换为豪华剧场中暴风雨般的掌声。当贝吉极为夸张地跪下来亲吻舞台、亲吻

"祖国土地"之时,阿尔莫多瓦式地,摄影机机位选在了贝吉的背后,于是,前景中是 贝吉不雅的翘起的臀部,其后,特写镜头显露出地板上一个夸张的、近乎不可能的硕大 唇印。于是,一个自恋、表演的场景,便被阿尔草多瓦赋予了闹剧色彩。不仅如此。我 们将看到贝吉甚至将女儿的不幸"转化"为表演"素材",她将自己的第一首歌献给狱 中的女儿。在华丽的剧场和众多的观众面前。她表演着一个她从不曾接受的角色。母 亲,而且是一位心碎的母亲,一位为女儿肝肠寸断的母亲,而不顾她哽咽却激越的歌声 是否将女儿的心撕成碎片。场景的平行切换,呈现此刻狱中的蕾贝卡在母亲"深情"的 歌声中欲哭无泪、欲逃无路,几近疯狂。而贝吉似乎只有在没观众的情况下,才可能片 刻显露真相,尽管那大都是不甚美好、或甚不美好的形象:只有制止了秘书的记录,并 目落下了轿车间的隔板, 贝吉才会颇为严苛地指责蕾贝卡背着她嫁给了自己的旧情人, 而无视自己谢绝出席女儿婚礼、从未问及女儿的未婚夫为何方神圣的事实。尽管她在自 己的生活中没有给女儿留下任何位置,但这绝不意味着她可以对女儿的任何冒犯或僭越 予以忽略。她可以并不汗颜地插足在女儿、女婿(旧情人)之间——夜总会一场中,一 个平移镜头展示那对昔日情人可以越过坐在中间的蕾贝卡/合法的妻子眉目传情。如果说 这尚且不是蕾贝卡枪杀丈夫的最后动力,却无疑是将她推向莱塔尔怀抱——一个情人, 同时是母亲的想象替代的动力。因为蕾贝卡的嫉妒与其说是一个妻子的,不如说是一个 女儿的。正像她在狱中对母亲的挑衅:对于她,嫁给了母亲的情人,并非恋父情结的完 满,而是仿效母亲、或绝望的引起母亲注意的尝试,是她与母亲的"战争"中唯一一次 "胜利"。可悲的是,这场"战争"不是争夺"父亲"/男人的战争,而是争夺注意力、 爱的努力,它其实是蕾贝卡"一个人的战争",因为贝吉甚至没有意识到这场"战争" 的存在。而蕾贝卡入狱之后,多明格斯法官诰访之时,一反舞台上那个心碎的母亲,贝 吉为了保护自己而冷酷地拒绝为蕾贝卡辩护,拒绝表达自己对女儿无辜的信心;她甚至

愤怒地质问法官: "你在帮助'我们'? 帮谁? 反正不是在帮我!"

如果故事只是如此,那它仍并非阿尔莫多瓦的故事,而只是女性版的恶魔母亲神话新的一部。阿尔莫多瓦的影片拒绝道德评判,拒绝给出任何可以划定的善恶界限,拒绝任何一种罪与罚的叙述。在阿尔莫多瓦的影片中,弗洛伊德或曰精神分析理论不过是另一种可资借重的滥套或噱头,事实上,在他《高跟鞋》中设置了一个"原版"的恶魔母亲:多明格斯法官的母亲——位"恐病症"患者,她拒绝起身、拒绝走出自己的房间,她始终在幻想自己染上了种种绝症,以期将儿子牢牢地控制在自己的身边。但阿尔莫多瓦对此所作的"补充"是,她的儿子即使在家中,也成了一个角色,一个可以随时化装/卸装、从她的视野中逃逸而去的角色。可以说,充满了阿尔莫多瓦影片叙述的只是激情,无处投注的激情,也可以说,在阿尔莫多瓦的影片中不乏(如果不说是充满)典型的、所谓的自恋式自我的角色,他们/她们饱含的激情,在某种意义上是自我投注的,但阿尔莫多瓦无疑对这类角色充满了厚爱,他们/她们间或是导演/电影作者的某种

自我投射。因此作为真正的叙事人/影片文本中的上帝(或许说善良仙女更贴切),阿尔 莫多瓦运用自己的权力,挥动魔杖去改写无望者的命运,让他们/她们获得爱人也被人 爱的"无名的福气"。因此,这部恶魔母亲、绝对利己主义的女艺术家的故事便与天使 母亲的神话相拼贴。法官办公室中一场,事实上也是影片中母女独处的唯一一场,母女 间的对话,准确地说,是蕾贝卡愤怒而疯狂的告白,成了影片由恶魔母亲向天使母亲转 换的契机。当蕾贝卡告白她甚至在童年时代便"为母亲杀人"之时,贝吉狠狠地打了她 一记耳光,并且因极度震惊而心绞痛发作,在蕾贝卡甩手而去之后,似乎一瞬间苍老下 来的贝吉手抚着剧痛的心脏热泪纵横——这一时刻,她成了一位母亲,仅仅是母亲,她 为自己的孩子而忧心如焚,心痛欲裂。而也是在这一场景中,蕾贝卡倾倒了她近乎一生 的积怨:"我的生活就是模仿你,我们分开之后,我一直想在所有的事上跟你比,可我 一无所获!""我帮你成了自己的主人。你曾答应我,一旦自由就会和我在一起,永不 分离。可你食言,我永远也不会原谅你!"依照精神分析的逻辑,她将自此而获救。获 释之后,她写信给母亲,请求母亲的原谅,表达自己对母亲不变的爱。收到这封来信的 贝吉,激动地亲吻着信,热泪盈眶地低语着: "我的孩子……"此刻,她独自一人,身 边没有任何观众。作为一位母亲,她不仅原谅了自己的孩子,而且还将担下她的罪名。 贝吉将在法官面前认罪,并在女儿的凶器——手枪柄上印上自己的指纹。在生命垂危之 际、她将告知女儿如何与男人相处、如何以更得当的方式与他们分手——那是一位曾经 沧海的母亲在指点、呵护着自己的女儿。

这尚不是阿尔莫多瓦拼贴与颠覆的全部。在《高跟鞋》的母女场景中出现的并非冷酷的母亲和无助的女儿,或慈母、孝女这类单纯的角色。事实上,一个不断颠倒的施虐/受虐、迫害/被害的角色关系为影片赋予阿尔莫多瓦或曰后现代式的色彩。在《高跟鞋》中,那位无助绝望地渴求、仿效着母亲的女儿蕾贝卡,同时是两度凶案中的谋杀者,一

个充满了侵犯与控制欲的角色。事实上,这种多重叙述、或曰内在的颠覆在《高跟鞋》的开篇处便已然显影。玛格丽塔岛上的第一段闪回结束时,童年的蕾贝卡从母亲身边跑开,沿着林间小径从景深处向前跑来,她的背后,整个银幕上回荡着母亲的呼唤之声。那全景画面中奔跑着的小小的身影再度叠印在成年的蕾贝卡近景的剪影之上,那童年的身影印在成年的蕾贝卡面容的正中央。我们如果将《高跟鞋》解读为一个恶魔母亲或母女情深的故事,那么我们可以说,这是蕾贝卡心中珍藏的、有如发生在昨日的一段幸福的回忆;但从另一个角度上看,这一场景及其切换方式则意味深长:画面上,蕾贝卡逃开去,正为了引得母亲来寻找她;联系着第二段闪回可谓狰狞的内容:蕾贝卡童年时代的蓄意谋杀,第一段闪回的结尾,似乎是她内心一份深切欲望的显影:诱使母亲离开她身边的其他人、尤其是她身边的男人,把她钉死在母亲的角色上,占有她并控制她。阿尔莫多瓦曾在一次访谈中指出:"……对于个人来说,控制欲不容否认地是唯一能够使人生具有意义的动力。"「因此,贝吉对法官称她惧怕自己的女儿并非仅仅是托词和自辩。片头处的两段闪回中,蕾贝卡还只是一个小姑娘,扎着蝴蝶结,满脸雀斑,似乎正

是一个小天使般的形象。第二个闪回段落以一只充满了画面的色彩斑斓的玩具陀螺的特写镜头开始,但它所开启的却是一个谋杀场景。抱着大陀螺在门旁偷听了母亲与继父的争吵(其中阿尔贝托的言辞确乎充满了男权沙文主义的意味)之后,仍然抱着陀螺的小姑娘平静地走进了父母的盥洗室,细心地锁上门,做了一件十分简单的事情(我们将在此后的场景中目击更完全的版本):调换了镇静剂和兴奋剂的瓶中物,这足以使得惯于服用兴奋剂而后驾车上路的阿尔贝托因镇静剂的作用酿成车祸。当电视新闻中报道了阿尔贝托车祸身亡的消息时,蕾贝卡快乐地坐在沙发上心满意足地吃着三明治,似乎在欣赏自己的杰作,当她声称"妈妈会高兴的"之时,她已然使得家中的保姆深感迷惑、乃至厌恶。

如果说法官办公室中的一场成就了贝吉由恶魔母亲向天使母亲的"后现代"转换,那么获释回家的一场则完成了蕾贝卡由一个无助绝望的女儿到一个蛇蝎女的演变。她获 释抵家后的第一个行动,便是旋开了电视机后盖,从中取出了凶案最重要的物证:杀人

的手枪。对照着她似乎在巨大的冲击下神情恍惚而无法提供凶器下落的陈述,对照着法 官办公室中,她似乎失控地向母亲喊出了她童年时代的谋杀后做出的郑重 "声明": "我没杀他(曼努埃尔)",我们第一次清晰地意识到,一如童年时代,蕾贝卡不仅是 一个细心而冷静的杀手,而且在现实生活中,她是一个间或比母亲更高妙的演员,她的 全部"失控"始终在极有分寸的掌控之中:她精心地藏匿起凶器,悲痛欲绝地在电视新 闻上公开认罪,造成自己被逮捕,同时深知她只能因证据不足而获释。然而,从症候式 阅读的角度上看去,阿尔莫多瓦已然先在地设计了一处叙事的"诡计"或赦免式:事实 上,就电影叙事而言, 蕾贝卡对阿尔贝托和曼努埃尔的两次谋杀都未曾"确认"——这 并非指她两次成功地逃脱法网,而是指依照电影叙事的惯例,只有通过视觉语言呈现, 令观众直接目击的场景,方可称为"真相"。在银幕的拟想世界内部,画面不参与欺 骗。但在《高跟鞋》中,我们仅仅通过银幕上的电视屏幕看到了车祸现场,听到了新闻 解说的陈述,而不曾看到阿尔贝托的尸体或葬礼;更为有趣的是,除了别墅屋前寂静中 的突兀枪声,我们不曾目击对曼努埃尔的谋杀。我们听到了蕾贝卡不同版本的陈述:她 在法官面前心碎地自陈, 她在电视新闻中痛不欲生地认罪, 她对母亲愤怒地否认, 最后 是她悄声细语地向母亲诉说真情。观众唯一可以确认的事实,是蕾贝卡从电视机后盖中 取出的凶器。我们因不曾目击阿尔贝托、曼努埃尔的死亡,也不曾在任何场合中获得其 视点而始终无从认同于他们, 亦无从真切地认知蕾贝卡的谋杀行为, 她因此而先在地获 得了电影/观众的赦免。在另一种解读路径中,我们可以将对曼努埃尔的谋杀视为一场 "电视"谋杀、准确地说是一场电视剧/肥皂剧式谋杀、而蕾贝卡的电视新闻中的认罪、 电视机中取出的凶器成了对影片所"借用",或用阿尔莫多瓦喜爱的说法:盗用的、滥 套的自指或曝光。接下来, 阿尔莫多瓦将同样让蕾贝卡在电视新闻中获知贝吉心脏病发 作的消息——那事实是另一处滥套,也是阿尔莫多瓦为"润滑"他的恶魔母亲与天使母

__1 [美] 马莎・帕利:《激情的政治:佩德罗・阿尔莫多瓦与讽刺性幽默 美学》。

亲的拼贴所使用的另一个滥套,这滥套为贝吉的过度戏剧化的转变提供了"合理利己主义"/利他的依据:贝吉为蕾贝卡抵罪,因为她已濒临死亡,不妨做出某种牺牲或慷慨。参照"电视"/肥皂剧谋杀的说法,我们同样可以将其称为肥皂剧式疾病与肥皂剧式觉悟。

从某种意义上说,阿尔莫多瓦在《高跟鞋》中完成了贝吉、蕾贝卡间角色的对倒。一个有趣的细节,是序幕中贝吉身着正红——欲望与炽烈的色彩,而蕾贝卡则身穿一色的珍珠白——纯洁无辜的颜色;而尾声一幕中,病床上的贝吉一色洁白,而蕾贝卡则身着浓重的桃红色衣装——她那深切而隐秘的欲望,她的心计与控制欲已暴露无遗。尽管蕾贝卡似乎在深情地陪伴着母亲,但她带来了自己的凶器,让弥留之际的母亲以"正确"的手势在上面留下指纹;尽管十分动情,但蕾贝卡无疑十分小心不要令自己触到枪身;她满怀感激却几乎没有愧疚地让母亲担下了自己的罪名。这一场景无疑是母女情深

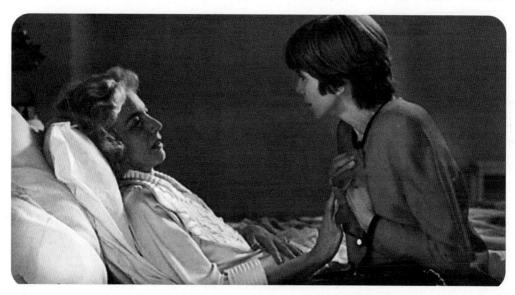

的一幕,在充满了贝吉和蕾贝卡童年记忆的守门人的老屋中,半地下室的窗边再次出现了红色的高跟鞋;终于,蕾贝卡对母亲诉说起童年时代的守候,直到发现母亲已停止了呼吸而痛苦且深情地伏在母亲的身旁哀哀哭泣。一个有趣的细节,是蕾贝卡此时已怀有身孕,这一细节除了作为肥皂剧所必需的戏剧化情节及剧情推进之外,将大和解、大团圆中的女儿角色转换成了母亲。又一次对弗洛伊德理论的戏仿:不是一个战胜了恋母情结,将自己的认同由母亲转移为父亲,从而使自己长大成人,成为父亲的儿子;而是一个固执于恋母情结,两度弑父,接受了一个易装者,母亲的扮演者的性爱,使自己成了一位母亲的女儿。

色彩无疑是阿尔莫多瓦影片中最重要的后现代主义形式单元之一。直到 2000年, 其影片《关于我母亲的一切》,标志着阿尔莫多瓦的视觉艺术进入了一个更为节制、精 美的阶段之前,阿尔莫多瓦影片的特征之一,是其中的"色彩爆炸",那极端丰富而不

谐的色彩无疑有着其波普/艳俗艺术的语源。最为直接和突出的,是《高跟鞋》及其他 影片中阿尔莫多瓦对红色、对种种富丽且庞杂的红色系的运用, 近乎刻意地将其放置在 明黄、宝蓝、墨绿的衬底或邻近色彩之上。人们通常以拉丁文化自身的恣肆狂放来解释 阿尔莫多瓦影片对艳俗艺术式的设色的选择。但导演本人的解释则是: "西班牙的文化 是很巴洛克式的,但我的出生地拉曼查文化却不尽然。我发挥色彩的活力是反抗那种朴 素,是我对拉曼查那种可怕的简朴的一种斗争方式。我的色彩可能是从娘胎里带来的一 种自然报应,以抗议它让我母亲一生都得穿黑色衣服。尽管我出生在卡斯蒂利亚,但我 成长的时期是60年代,那是'波普'诞生的年代,发生了一场色彩爆炸。我认为这是 导致我如此运用色彩的根源之一。"「这关于色彩的表述同时成了关于母亲的表述:那 是对母亲的色彩的反叛,同时是令母亲如此着装、着色的社会文化的抗议;如果说前者 是某种间或有恨的痛,那么后者则无疑是深切的爱和一个不同(色彩)的母亲的想象。 同一访谈中,阿尔莫多瓦在论及他的颇受非议的影片《斗牛士》时,谈到其影片中的母 亲形象与西班牙社会的另一重联系: "在影片中出现的两个不同的母亲代表了两个西班 牙。"其中一位"母亲没有性偏见,代表了自由的、现代的西班牙","另一位……母 亲,则代表了西班牙丑恶的一面。她是害人的母亲,也是使儿子精神变态的根源,代表 了西班牙宗教教育中的坏东西"。我们可以将类似论述视为《高跟鞋》中"母亲神话" 或母爱情节剧的外延,其间的拼贴和歧义便显得意味深长。如果说,"象征着自由、现 代的西班牙"的母亲的特征,是"没有性偏见";那么,贝吉显然并非西班牙语境中的 恶魔母亲,相反,倒是不断尝试将她派定、钉死在母亲角色之上的蕾贝卡,成了某种侵 犯、伤害的力量,成了内在呼唤暴力的施虐/受虐者。与此同时,阿尔莫多瓦所偏爱的 "自恋型自我"的逻辑,却同时赦免了这对母女。反之,如果我们仅仅简单地认同于 《高跟鞋》的主角蕾贝卡,将其对母亲那分外强烈、不能自已的爱恨交织的情感视为阿

尔莫多瓦个人情感记忆与社会体验的投射,那么,影片中恶魔母亲向天使母亲的戏剧性 转换或曰直接拼贴,便成了某种祈愿或某种调侃、和解的态度。

作为后佛朗哥时代西班牙文艺复兴的代表性人物,阿尔莫多瓦的影片序列展示了后现代主义实践的活力,同时展示了后现代主义作为社会文化实践的限度。毫无疑问,阿尔莫多瓦影片对电影叙事成规、惯例的破坏,同时成为对主流电影所负载的意识形态的颠覆;但不仅这颠覆的过程渐次为新的社会建构所吸纳、包容,而且他对电影叙事的成规惯例的破坏,也悄然成为一种新的模式。他以游戏快意的舞步对主流社会性别与道德逻辑的恣肆践踏,成为一种无害的游戏方式。如果说,西班牙及欧洲主流社会曾因阿尔莫多瓦而深受冒犯,那么,他们在渐次熟悉了他的反规则的游戏规则之后,未必不在其终将通往阿尔莫多瓦式的大团圆结局的叙事过程中获取乐趣。如果说,阿尔莫多瓦的影片叙事、人物所托举出的自恋型自我一度以其"癫狂"与"罪行"惊吓了资本主义世界

_1 [西班牙] 阿尔莫多瓦:《佩德罗·阿尔莫多瓦谈自己的创作》。

的主流社群,那么,不断变迁中的欧美主流社会,在经历了60年代空前的社会、文化危机之后,再度呈现了它惊人的吸纳和整合力量,他们不仅再度包容、而且亦容许自身演化为某种"新人"——某种怀抱着自恋型自我的个人。正是后现代主义为现代主义"自足、理性的个人"举行了华美的葬礼,用不无温存的手,托举起自恋型自我作为一种新的"人格"样本。这些要求着"即时满足"的自我,作为"资产阶级个人主义的最终产品",并未动摇、相反加固着资本主义、尤其是晚期资本主义的社会、文化逻辑;因此,"他们"显然可以轻松地将阿尔莫多瓦的"冒犯"转换(或许无须转换)为某种娱乐、乃至抚慰。阿尔莫多瓦的电影实践似乎清晰地成为一个例证,表明后现代主义可以成为批判与颠覆的资源,但是它批判的力量尤其是它可能介入社会的空间却已然被先在地限定。

第八章

第三世界寓言 与荒诞诗行: 《黑板》

《黑板》

原波斯片名: Takhté Siah 英文译名: Blackboards

中文译名:《黑板》《老师的黑板》

导演:萨米拉·马克马巴夫(Samira Makhmalbaf)

编 剧: 萨米拉・马克马巴夫, 莫森・马克马巴夫 (Mohsen

Makhmalbaf)

摄影:易卜拉欣·加弗里(Ebrahim Ghafouri)

制 片:莫森・马克马巴夫,马克・穆勒(Marco Muller)

主 演:赛义得·莫哈莫德(Said Mohamadi)

巴曼·戈巴迪(Bahman Ghobadi)

玛娅斯·罗斯塔米 (Mayas Rostami)

伊朗、意大利、日本合拍,彩色故事片,85分钟,2000年 获戛纳国际电影节评委会奖,联合国教科文组织费德里科·费里尼荣誉 奖、特殊文化贡献奖,美国电影学院评委会大奖。 在这一章中,我们将介绍美国理论家弗雷德里克·杰姆逊(亦译为詹明信)所提出的"第三世界文学"及"第三世界的民族寓言"的概念,并将以伊朗的年轻女导演萨米拉·马克马巴夫的影片《黑板》为例,展示寓言式批评的解读可能。

第一节 "第三世界理论"的前提

在特定的文化语境中,"第三世界文学"及"民族寓言"的概念出自弗雷德里克·杰姆逊的一篇重要论文《处于跨国资本主义时代的第三世界文学》¹。这篇论文展开了一个被称为"第三世界批评"的视野,同时引发了广泛而深入的讨论和论争。从某种意义上说,这篇论文及围绕着它的论争,联系着置身于美国学院的第三世界学者提出的新的批判论域:对"东方主义/东方学"²的讨论及"后殖民主义"³理论的出现。其共同特征(在"第三世界批评"中尤为突出)是,这些产生于欧美世界内部的"第三世界"/"东方"论述,首先是一种第一世界内部的"他性政治",是某种借助"他人"的叙述得以建立的本土的文化政治与文化批判;用谢少波的说法,便是"总体制度内的飞地抵抗"⁴。与其说,这些关于"第三世界"的叙述直接联系着第三世界的社会、文化、政治现实,不如说,其首要的和必须的前提,是欧美世界,准确地说,是美国内部的文化政治或曰"抵抗的政治学"的需要。说得通俗、直白些,第三世界或东方的论述,只是美国社会内部的抵抗政治所借重的"他山之石",是"借他人的酒杯,浇自己的块垒"。因此,对于第三世界的研究者说来,"第三世界批评"无疑是一份富于启示力的洞见,但它不仅一如其他西方理论,存在着社会语境的转换和思想史脉络的断裂或错

_**2**[美] 爱德华・W. 萨义德. 《东方学》(Orientalism, 另译为《东方主义》), 王宇根译, 读书・生活・新知三联书店, 1999年。

_3 后殖民主义(Post-colonielism),代表学者为巴勒斯坦裔学者爱德 华・W. 萨义德,印度裔学者斯皮瓦克、霍米・巴巴。

位,存在着文化层面上的"翻译"和误读,而且,其更为突出的问题是,这里潜在地存在着、要求着陈述、批判主体间的多重转换。杰姆逊的论述,正在于美国的社会语境内部打破欧美中心主义的主体想象及对第三世界的俯瞰,将第三世界及第三世界的文化上升到与欧美世界相对的主体位置之上。然而,从第三世界的角度望去,杰姆逊作为第一世界言说者的主体身份,第三世界作为言说对象的客体位置,却颇为反讽地复制着杰姆逊所尝试抵抗并改写的权力逻辑。

因此,一如形形色色的欧美理论的引入和借重,更为直接和迫切的是,当"第三世界批评"被译介到第三世界,再度成为第三世界本土学者间或借重的"他山之石"之时,其中主客体位置及其权力关系,便成为一个需要自觉警醒的前提。换言之,如果说,杰姆逊关于"第三世界文学"与"民族寓言"的论述,在美国社会语境内部,构成了某种"飞地抵制",那么,它在世界语境中、尤其是在相对于发达资本主义国家的"第三世界国家"的本土语境中,却不期然地打开了某种对话或曰交锋的平台。其中丰富的主体间性——不同的主体位置间的参照与换位,间或成为开启新的文化视野、文化批判的可能空间。

在《处于跨国资本主义时代的第三世界文学》一文中,杰姆逊指出:"第三世界的文本,甚至那些看起来好像是关于个人的和利比多(欲望)的文本,总是以民族寓言的形式来投射一种政治,关于个人命运的故事,包含着第三世界的大众文化和社会受到冲击的寓言。"而且这种寓言亦非潜意识里的、"必须通过诠释机制来解码"的深层结构式的存在,因为第三世界的民族寓言是"有意识的与公开的"。在这篇论文中,杰姆逊突出了某种在他者/第一世界内部的批判者的视点中展开的第三世界国家的"民族"与政治论述。其中的"民族",准确地说,是"民族主义",是其关键词之一。但此处的"民族",并非被本质化的、人种学或单纯地域层面上的存在,而更多的是一种政

治的、文化的功能单位,是第三世界国家在与第一世界的政治、经济、文化的反抗、挣扎与撞击中产生的互动的政治社会文化实践。用杰姆逊的表述,即: "所有第三世界文化都不能被看作人类学所称的自主的或独立的文化。相反,这些文化在许多显著的地方处于同第一世界的文化帝国主义进行生死搏斗之中。这种文化搏斗本身反映了这些地区的经济受到了资本的不同程度的有时被委婉地称为现代化的渗透。"因此,第三世界的"民族主义",在杰姆逊这里,是一份积极、正面的表述。

在此,必须予以说明的是,产生于六七十年代的"第三世界"这一政治的或曰人文 地理意义上的概念, 其自身带有鲜明的冷战印痕, 充满了特定的意识形态色彩。对于中 国的读者, "第三世界"这一语词携带着自己的历史记忆。1974年,毛泽东明确提出了 关于三个世界划分的理论。在他的论述中,美苏两个"超级大国"是第一世界,欧美、 日本等发达资本主义国家是第二世界、亚非拉发展中国家则构成了第三世界。中国属于 第三世界。而在欧美左翼学者,包括杰姆逊那里,与"第三世界"这一概念相关的世界 图景则有所不同。在他们的叙述中,冷战年代,以欧美为主体的资本主义阵营是第一世 界,以苏联为核心的东欧社会主义阵营为第二世界,此外则是"广大的第三世界"。在 这两种论述中,尽管对第一、第二世界的定位不同,但第三世界——亚洲、非洲、拉丁 美洲,早期资本主义和帝国主义时代的殖民地所在,却是一个彼此重合的概念。如果 说,在中国的历史语境中,三个世界的划分和第三世界理论的提出,固然是出自毛泽东 的世界革命的思想,但同时也是中苏关系破裂之后,为中国确认自身新的国际位置的需 要,那么,在欧美世界的批判知识分子那里,第三世界这一概念的提出,一方面,是为 了从冷战时代无所不在的二项对立式间突围,以第三元或曰第三极的设立,打破非此即 彼、非友即敌的冷战思维与论述模式;另一方面,则如同杰姆逊本人所说,是在毛泽东 "三个世界"论述的启迪下,尝试将第三世界的反抗与斗争转化为欧美知识分子新的理 论与思想资源,尝试借助关于第三世界的论述,重新描述和勾勒激变中的世界格局。在 杰姆逊看来,处于"跨国资本主义时代"(杰姆逊亦将其称为"晚期资本主义时代",或者用今天人们更为熟悉的说法,是政治、经济"全球化"的时代),"第一世界"的 无产阶级曾经扮演的历史角色与功能,现在转移到了第三世界,因为实物生产已经基本转移到第三世界国家和地区。此前发生在发达资本主义国家内部的阶级矛盾和阶级斗争,此时已转移为世界不同区域、主要是发达资本主义国家和第三世界国家间的冲突、抵抗和斗争,这正是杰姆逊所说的"生死搏斗"。他同时提出了一个宏观论述,即,当第一世界"知识分子"这个词"已经枯萎,如同一个已经灭绝的物种名称";在第三世界,知识分子仍保持着其社会价值及其活力,他们"无论如何始终是政治的知识分子"。因此,第三世界知识分子的写作始终是寓言/民族寓言式的写作——种可能有力地介入其社会政治的写作方式,第三世界文化始终都"必定是情境的和唯物主义的"。杰姆逊以某种自我批判的口吻引用了一种带有偏见的说法:第三世界的知识分子仍然以德莱赛或舍伍德·安德森的方式在写作。即,如果他们的书写方式不是现实主义的,那么他们的作品却注定存在着某种现实主义的/寓言的解读路径。

姑且搁置众多的学者、尤其是第三世界的学者对杰姆逊关于第三世界文化及其寓言式写作论述的商榷、质疑和批判,我们从杰姆逊所论述的第三世界的"位置"上望去,杰姆逊这一显然不仅仅关乎于文学与文化的总体性叙述的构想,极具启示力,却又是似是而非、语焉不详的。除却其中间或不自觉的权力关系的浮现,我们至少应在如下三个层面上对其保持警醒:

首先,当杰姆逊试图在第三世界的参照中,建立一个新的、关于世界的总体论述,建立第一世界内部的"他性政治"或"飞地抵抗"之时,他必然不期然地忽略或曰遮蔽了"广大的"第三世界内部极端丰富、复杂的差异,尤其是第三世界民族国家内部的阶

级、性别、种族差异。

其次,当欧美学者论述中的第二世界——昔日的苏联东欧社会主义阵营已不复存在,美国作为新帝国的国际霸主地位不断上升,在冷战终结的今天,所谓"第三"世界的论述究竟建筑在怎样的前提基础之上?是否全面采用毛泽东关于"三个世界"的论述,仅仅以美国这一"新帝国"取代了"美苏两霸"?同时,正是由于冷战的终结及资本主义全球化进程的全面启动,发达资本主义国家对姑且称为第三世界的发展中国家的渗透,开始更为深刻而全面地在政治、经济、文化等各个领域全方位展开。南北对峙无疑正在或已然取代了东西对抗。就文化层面而言,后现代主义的渗透是一个引人注目的因素。而伴随全球化进程的推进,区域化(欧盟的崛起、中国经济腾飞下的东北亚格局、中美洲的联网与拉丁美洲的演变)一方面成为对抗一极化世界的途径,另一方面,区域间的矛盾冲突亦在不断加深、加剧。因此,一种总体性的第三世界文化或第三世界文学无疑不复存在或曰不曾存在。相反,欧美学者朝向第三世界文化的、不加区分的寓言式解读定式,则间或在特定的情势下(诸如欧洲国际电影节对第三世界电影所充当的特殊角色)成为全球化的另一种渗透性的改写力量。

再次,或许更为重要的是,对于一个第三世界的本土学者说来,在许多第三世界国家,知识分子确乎仍出演着重要的、有机的社会角色,也的确有相当多的文化文本和文学作品成为自觉的民族寓言、社会政治寓言写作,至少自觉地提供或暗示着某种寓言式解读的路径。但必须指出的是,正由于在第三世界众多的国家和地区,知识分子仍然是相当活跃的社会功能角色,而且他们大都首先是政治的/有机的知识分子,因此,他们的社会活动与文化/文学书写,首先是对他们所置身的本土现实的直面。而对于第三世界本土的社会、政治、文化实践而言,第三世界知识分子中的多数首先是现代化进程的推进者,是本土社会政治生活中压抑性力量的批判者。而关于"传统"的叙述、尤其是国家

民族主义的多种形态,则频繁地为本土社会生活中的压抑性力量所借重,也因此而成为本土知识分子批判与反抗的重要对象。从某种意义上说,第三世界的知识分子间或在明确的国际视野中,对抗"第一世界的文化帝国主义",批判并反抗发达资本主义国家的经济、政治、文化渗透;但正是由于这一渗透过程,不时"被委婉地称为'现代化'"进程,第三世界本土的知识分子则在类似的本土视域中,作为现代化进程的推进者,而不时成为这一渗透过程、至少是文化渗透过程的代言人。在类似情形中,相对于第三世界的他者——第一世界(准确地说,是发达资本主义国家和地区)的立场、观点便间或成为第三世界批判知识分子高度内在化的视点;而所谓第三世界的自我/第三世界的生存现实与文化现实,便成为这一内在的他者视点中的"外在"客体。在笔者看来,暂时搁置对"总体性"论述自身的质询,这一重要的事实,无疑是杰姆逊"第三世界"论述或批评中的重要盲区。这曾是死于华年的非洲思想家弗朗兹·法农一的洞见所在,也是相关的后殖民讨论的重点之一。

作为置身于第三世界内部的"第三世界批评",当我们将另一个第三世界国家——伊朗的年轻女导演萨米拉·马克马巴夫(为了区别于其父——伊朗著名导演莫森·马克马巴夫,其母——伊朗女导演玛兹姆·马克马巴夫,其妹汉娜·马克马巴夫,以下简称为萨米拉)的影片《黑板》,纳入第三世界批评的视野之中的时候,我们必然置身在三重对话、或曰复调对话之中。

其一,借重杰姆逊的洞见,以某种寓言式解读的脉络,进入影片文本内部,以发掘 其内部的对话关系。其内在的对话本身,间或是某种文化的"生死搏斗"的呈现;同时 考察并发掘第三世界知识分子所出演的多重角色。

其二,则是从来自第三世界不同国家和地区的文化文本中,发现其表述的丰富的差 异性;这些差异性的呈现,同时将成为第三世界言说者与发达资本主义国家的批判学者 间的潜在对话。

其三,在跨国资本主义、或曰全球化的时代,第三世界承担着共同的、至少是极端相近的历史命运。然而,这对第三世界共同命运的表达,却常常掩盖或曰遮蔽了不同的第三世界国家的不同遭遇,掩盖或曰遮蔽了这一共同命运中的不同历史脉络与现代化途径。因此,当我们阅读一部第三世界文本之时,它同时要求着另一层面上的对第三世界内部的差异性的发掘和思考,以期这一解读过程,成为第三世界文化内部的对话。

第二节 《黑板》的寓言

就第三世界批评的视野及对其展开返身质询而 言,伊朗年轻的女导演萨米拉的影片《黑板》,是一 部恰当的文本。

从某种意义上说,《黑板》是一部相当典型的第三世界民族寓言。影片中充满了寓言式的隐喻,这些隐喻无疑极为自觉地指向伊朗/西亚/波斯湾地区的生存现实。同时,对于一个解读者来说,影片中近乎无处不在的隐喻,也如同一份深入阐释其真意的邀请,一个开敞着的、几乎充满诱惑意味的寓言式解读的入口处。有趣的是,在欧洲国际电影节的场域中,几乎每个访谈者都会问萨米拉:"你这部影片到底想说

《黑板》导演萨米拉・马克马巴夫

什么?"萨米拉承认其作品充满隐喻,她指出:这部影片所表现的是伊朗社会的现实,它是(伊朗)库尔德斯坦地区的生存现实和艺术家的想象力做爱所产生的诗。她同时指出,她并不满足于创造一种陈述,而想传达出一种想象,为社会现实所激发、同时深深地触摸着这一现实的丰富的想象力。「萨米拉拒绝对自己影片的诸多隐喻做出阐释,她委婉地表示,阐释并非艺术家本人的工作。²换言之,萨米拉认为,对影片的隐喻做出阐释,同时通过这些阐释,展示影片文本的寓意,是解读者的工作。

从某种意义上说,影片《黑板》有着非常古老而典型的寓言/神话式的叙事母题:道路。所谓"道路母题",是指在叙事性作品中,某个人或某群人经历了一次真实的、同时也具有象征意义的旅行,在旅行结束时,这个/这群人将发现他们面对着某种始料不及的情境。那间或是他们生命终极意义的获取,旅行由此而成为某种"天路历程",主人公在这一历程中获得了自己的信仰、生命的意义、个人身份的确认;或者,他们发现自己走向了其初衷的反面,一如根据英国作家康拉德的名作《黑暗之心》改编的著名影片《现代启示录》3中,寻找嗜血、疯狂的科茨上校的旅程,正是"走向科茨"之路,这次旅程将主人公威拉德上尉一步步地演化为科茨。在这类影片中,空间环境成为故事中一个重要的角色——有时甚至成了第一主角。在道路式的叙事母题中,人们将发现,其被述的旅程中包含着一个时刻,一个"决定性时刻",它迫使每个人亮出他"真正的身份证"来,迫使他们面对自己生命中最深刻、最隐秘的真实。在大部分运用这一母题的商业电影中,有情人将在这不平凡的旅行中获得机遇、终成眷属;而人们在危难时刻焕发出的,将是人性中善良的美质;而在艺术电影的表达中,道路终点处出现的情境与状况则远为繁复,那最终被展露的身份证上,显影出的是某种内在的恶魔。

也正是在影片《黑板》的起始处,相对于杰姆逊的第三世界论述,我们首先遇到了一个重要的差异性因素。至少对于萨米拉来说,尽管影片有着鲜明的寓言/民族寓言的

《黑板》工作照

书写特征,但她显然并非以德莱塞或舍伍德·安德森的方式/现实主义的方式在写作;相反,影片具有极为鲜明的现代主义或曰后现代主义的特征。我们间或可以将这借重古老的道路主题的寓言式电影,视为现代主义的荒诞戏剧或曰欧洲"无情节电影传统"4中新的一部。在影片中,两位巡回教师追随两组不同的库尔德人经历了艰辛、漫长的荒诞旅途,但就推进情节发展而言,并没有任何有意义的事件发生。相反,两位巡回教师都在这一旅程中,失去了他们的黑板,其中一位甚至失去了生命;然而,除了极端残酷和辛辣的反讽,他们并未因此而在任何意义上获得对自己的生命、角色意义的肯定或简单、

<u>3</u> Apocalypse Now, 科波拉 (Francis Ford Coppola) 导演, 彩色, 1979年。

直接的否定。

可以说,影片的核心隐喻之一,是教师的角色。影片以一个长镜头开始,固定机位的摄影机展现着两伊(伊朗、伊拉克)边境地带起伏的群山和曲折、蜿蜒地延伸开去的山间小路,山路的远方走来了一群身份不明的人。事实上,只有远远飘来的语声,让我们判明他们是一群人——因为他们所背负的黑板,使他们在大全景镜头中成为某种难以被辨识的存在,犹如一群巨大的怪鸟。而当背负着黑板的老师们清晰地呈现在小全景和中近景镜头中的时候,具有鲜明记录风格的画面却同时点染了荒诞的意味:荒芜裸露的土地上,一群老师背负着他们的黑板——那也就是他们的"学校"所在;反打镜头中,观众看到他们背后的黑板,黑板上还留有算式、文字,留有似乎已经开始、尚未结束的教程,它无疑成为这赤贫、近乎蛮荒之地上某种文化/现代文明的标志;但与此同时,似乎要将他们席卷而去的狂风,天上不时掠过的军用飞机,山路上到处潜伏着的、两伊

战争中残存的地雷,他们即将遭遇的人群所处的生存境况及他们的需求,则使得类似痕 迹,显露为不合时宜,乃至荒谬无稽。如果说影片有一个道路式的主题,那么,这条道 路、这次旅程,首先呈现为这些巡回教师试图寻找、发现、获得自己的学生的流浪。我 们从对话中得知,这是一群在首都德黑兰经过培训、获取了教师资历的人。然而,等待 他们的,不是某个确定的村落、某处指定的校舍,而是漫漫长路。在影片《黑板》中, 这是一条或许有起点, 但却没有终点、没有尽头, 甚至没有歇脚处的道路。关于巡回教 师背着黑板去寻找学生这一核心隐喻, 萨米拉承认, 她并不知晓或遇到过这样的老师, 这完全出自想象,是影片所虚构、设定出的某种卡夫卡式的情境元素。但她继而反问 道: "如果你是老师,是库尔德斯坦地区的老师,除了背起黑板去寻找学生,你还能做 什么?"「这道路之所以没有终点和尽头,正因为在这一地区极端艰辛、苦难而荒诞的生 存中,不可能存在会被称为"学生"的现实对象。如果说,片头处,从大山之外走来这 群教师,间或出自某种国家现代性规划方案,出自某种教育计划或启蒙诉求,那么,我 们将看到,面对这一地区的生存现实,现代意义上的"知识"或"文化",是一份天外 的奢侈,是完全的无稽之谈。正如影片中那队驮着沉重货物的孩子们的回答: "算术? 那是老板的事儿。我们是骡子。""读书?那得坐下来。我们得不停地走,我们只能 走。"如果说,教师的角色与伊朗库尔德斯坦地区的生存形成了浸透了泪、充满着切肤 之痛的荒诞反讽:那么,它将渐次呈现出悲惨的黑色喜剧的意味。如果说,在现代性的 规划中, 教师/知识分子被派定为一个重要的角色: 现代社会的启蒙者、文明与文化的播 种人、置身于"前现代愚昧"中人的拯救者;他们如果尚不是社会苦难的终结者,至少 应携带着终结苦难的希望;那么,我们将在《黑板》中看到,这个令人尊敬的角色,这 份不无崇高意味的使命,渐次呈现为某种等而下之的职业选择,某种近乎不可能的谋生 手段。

1 Interview with Samira Makhmalbaf, indieWIRE.

在片头段落的对话中,两位主角之一——巡回教师赛义德告知,他父亲原本不赞成他选择教师这个职业,而主张他当个牧羊人,此时他已经后悔自己没有遵从父亲的忠告。事实上,影片开场不久,两位主角——赛义德和里波尔已不再像寻找学生的老师,而更像是某种穿村走巷、沿途叫卖的小贩(而这也正是导演对角色的定位¹)。当赛义德经过那充满了埃舍尔画意的库尔德山村,他沿途吆喝着:"学乘法表吧!学乘法表!"而里波尔则几乎是近乎无理地纠缠着驮队的孩子们,"兜售"着自己的功用:"我可以教你们读书,教你们看报,你们就可以知道世界上的事情,你们可以去旅行……你们可以算数。"他背着黑板喋喋不休,将负着沉重的货物、一旦停下脚步便难于站立的孩子们阻断在陡峭、狭窄的山路上。此时,教师的角色,不仅是全然荒诞可笑、令人难以容忍,而且充满了残酷而悲惨的意味。影片中唯一一次,赛义德的教师身份、他的知识为

人们所需求:那是一个库尔德老人要求他读出做战俘的儿子写来的家信。极富反讽地,赛义德无法胜任这一看似简单的工作,因为那是一封用外文写成的信件。事实上,语言——教师们不断劝诱人们的读书识字的前景,是影片中又一个潜隐而意味深长的意义元素。影片选取在库尔德地区拍摄,故事中出现的人物——老人和孩子使用的是地区方言库尔德语,但教师们试图教授给他们的则是国语——波斯语。这使得他们所许诺给人们的知识,更为深刻地显现为不合时宜的奢侈:某种现代民族国家的发展构想,未必是苦难中的民众的现实需要。很快,两位巡回教师便由沿街叫卖"知识"的"小贩""堕落"成乞食者。没有人需要他们所兜售的"货物";而事实上,他们所遇到的人们早已一无所有。于是,他们不断地追随着自己遇到的人群,要求着"谁有一小块面包,给我一小块面包吧","给我喝一点水吧"。赛义德和里波尔的全部教师生涯,仅仅表现为

1 Interview with Samira Makhmalbaf, indieWIRE.

两个悲惨的噱头。当赛义德为了几个胡桃的"报酬",而为希望越过边境、返回故乡的老人们带路时,他意外地赢得了一个妻子——老人队列中唯一一个带着孩子的智障女人哈纳勒。当老人们停下来休息时,赛义德用黑板堵住了一围石墙的缺口,将自己和妻子留在墙内。为他主持了婚礼的老人通情达理地抱走了孩子——观众可以认同老人的行为:尽管在非常的路途中,赛义德仍可以享有自己的婚礼,享有婚姻的事实。然而,当画面切入墙内时,我们看到的,却是荒诞喜剧般的一幕,石墙之内的狭小空间,被赛义德当作了一处课堂,似乎这婚礼的意义,在于他终于获得一个"法定"的学生,给予了他一个场景,令他享有自己作为教师的角色。他劝诱着、鼓励着,他以低分威胁,以高分来鼓励,但他面对的却是一个似乎没有语言能力的智障者或拒绝语言的女性。于是,赛义德以教授字词的方式在黑板上写下:我爱你——似乎索求着、教授着关于感情、关于爱的结合的美好的表述。而回应他的,仍然只是女人生物般的漠然和意图领回孩子的

不耐烦。犹如里波尔以他的黑板阻断了孩子们前行的路,使他们痛苦而焦躁地站立在峭壁边缘上;赛义德的黑板则隔开了母与子——整部影片中,那深挚的母爱的流露,在走向故乡、走向或可瞑目之死所的老人间穿行的活泼的孩子,几乎是这无望、黯晦的故事唯一的亮色。似乎比赛义德"幸运",里波尔的确获得了一个学生:驮队中的一个孩子希望学习自己名字的拼写方法,他慷慨地与里波尔分吃自己的面包,然而,这教与学,却成了艰难、危险的长路上,毫无意义的关于一个字母的发音的不断重复。

联系着教师的角色,黑板无疑成了影片中另一个重要的隐喻所在,也成为汇聚了影片中无所不在的荒诞感的能指。作为能指,黑板负载着现代教育的内涵,充当着现代教育的象征。而这些在首都接受了培训的教师背上的黑板,同时成为现代性规划、启蒙主义信念的象征;它又是其所有者之教师资格的认证书,是"沿街叫卖的小贩"的唯一资

《黑板》工作照

本和全部财产。然而,在整部影片中,黑板显现了黑板的功能的唯一场景,便是赛义德临时新房中的那一幕;在其他场景中,黑板则呈现在一个不断被转移其功用、丧失其所指的过程之中。甚至在影片的第一幕中,当低空中掠过充满威胁的飞机,身背黑板的教师们便急急地奔上山坡,以背上的黑板作为临时的掩体。进而为了使其更有效地发挥掩体的功能,他们纷纷互助,在黑板上涂满泥浆。于是,在影片的开端处,那曾残留在黑板上的教学/文明的痕迹,便消失在于危险中求生的目的之下。而后,在赛义德的旅行中,他的黑板先后充当了担架、掩体、彩礼和离婚赔偿;而在里波尔的路途上,他劈开了黑板,给在轰炸中重伤的孩子做了夹板,他也一次再次地试图用黑板做掩体,在边境密集的炮火中挽救孩子们的生命,但终于,他自己也和半块黑板一起在炮火中血肉横飞。

我们已经看到,这无疑是一个悲惨、阴郁的寓言。然而,在《黑板》中,造成这悲惨的境况与命运的,却并非普遍意义上的第三世界的贫穷与苦难。如果教师角色的隐喻,仅仅用于呈现文明无从战胜强大的愚昧力量,那么,影片《黑板》将只是某部第三世界国家司空见惯的启蒙故事,是那些以愚昧现实的呈现呼唤着启蒙力量的众多叙述中的一部。但使得《黑板》——这部出自年仅19岁的年轻女导演之手的影片脱颖而出的是,她以一种荒诞、惨烈的现代社会图景,展示着第三世界的苦难本身正是现代文明的造物,而并非所谓贫瘠的自然、愚昧的社会的结果——在此姑且不论第三世界国家的贫苦、包括自然的贫瘠本身,便出自新老殖民主义的手笔。我们同样暂时搁置社会批判视野中的一个基本事实:作为世界上重要的产油国之一,伊朗并非一个因贫瘠的自然而注定贫困的国家;而我们却在影片中看到,一个接受了政府培训的教师,如何在故乡迅速地"堕落"为一个乞食者。具体到这部影片的语境,伊朗库尔德斯坦地区的苦难与贫穷,直接出自现代文明的灾难:持续经年的两伊战争。它不仅以经年不息的战火制造了众多的难民(我们在影片中看到的艰难返乡的老人,只是其中一个极小的缩影),不仅

是战火造就的寸草不生的荒原,而且是无处不在的地雷,作为真实的梦魇在"和平年代"持续吞噬着人们的生命,使得不间断的非正常死亡成了生命现实的常量。

如果说,教育、教师、黑板象征着现代文明的力量和意义,许诺着对愚昧、贫穷中的人们的拯救,那么,我们刚好看到,也正是现代文明、现代社会的灾难,毁灭着教育和接受教育的可能。《黑板》的寓言,由此成了对第三世界现代化神话的、极为辛辣而辛酸的反讽,成为对现代性话语自身的质询。同样围绕着黑板,两个极具嘲弄意味的细节意味深长。一是尽管人们似乎无条件地拒绝,准确地说,是漠视着教师和黑板的存在,但人们无疑了解、而且不时放大了黑板的象征意义。于是,当威胁来自空中,那女人也试图以黑板庇护自己和孩子。因为她相信黑板——类似现代文明的造物,能帮助他们抵抗现代文明的灾难——化学武器的袭击。尽管一望而知,化学武器对黑板——与现代文明所创造的毁灭性力量相比,启蒙主义的许诺、发展主义的幻觉,是何其不堪一击。如果说,哈纳勒紧抱着孩子,并匍匐着将濒死的老父亲拖到黑板下面,试图躲避化

学武器,似乎是一幕电影的荒诞喜剧,然而,在库尔德地区,联系着一则尚未远去的记忆,这场景却没有任何的喜剧效果可言。就在1988年,彼时伊拉克政府为了镇压库尔德人的反抗,出动直升机喷洒芥子气等多种不同化学毒气攻击库尔德人居住的城镇哈莱卜杰,至少导致5000名平民在痛苦中死亡,成千上万人受感染,迫使数以百万计的库尔德人离乡背井。我们也将在影片中看到以黑板来掩护孩子们的里波尔和黑板一起在炮火中化为灰烬。而另一细节,则是赛义德的黑板最终成了他徒具其名的婚姻的离婚赔偿。女人哈纳勒背负着对她、似乎也是对所有人毫无意义的黑板,和老人们一起越过边境,渐次消失在浓雾中。在她背后,写在黑板上的"我爱你"晃动着,又如一则淌着热泪的黑色幽默,一个被否决的、绝望的祈愿。

也正是在这里,《黑板》成就了一部典型的杰姆逊意义上的"民族寓言",一部第三世界国家所经历的现代化过程中的苦难场景,它因此在本土的和国际的社会政治语境中,成为一份富于活力的批判性表述。相对于第三世界国家,相对于全球化进程的边缘群体,资本主义全球化进程的灾难与劫掠的意义,不仅在于它将世界愈加清晰地分裂成富国与穷国,将人类分割为不成比例的富人与穷人,而且在于将穷国中的穷人彻底地抛离在现代化进程之外。对他们说来,现代性话语内部所给出的解决方案、进步许诺、发展前景,如果不是苍白的谎言,至少是意义全无的空话。

如上所述,影片《黑板》的寓言,首先建立在古老的道路母题之上。其中巡回教师 们寻找学生的旅程,充满了荒诞喜剧所特有的虚妄的意味。在影片中,这是对不可能的 对象、对乌有之乡的寻找,因而它将是无限延伸,却无从到达的旅程。在道路式母题的 呈现中,由起点到终点,目的地的抵达,应同时意味着意义的获取与价值的确认/否认;

而巡回教师的无始终、无意义之旅,便成为对道路母题的内在颠覆。在影片中,道路母 题事实上负载在教师们途中遭遇到两组不同的跋涉者的队列之上。影片自始至终呈现着 人们在无尽而干涸的、处处裸露着岩石、隐藏着地雷的土地上行走。影片的叙事结构呈 现为分手后的赛义德和里波尔的不同道路,而后是在他们遭遇的两组跋涉者间平行剪 辑、交替呈现, 赛义德所遇到的, 是一队试图越过边境返回伊拉克故乡的老人, 其中包 括仅有的、将成为他"妻子"的女人哈纳勒和她的孩子。他们有着明确的目的地: 故乡/ 祖国,在影片的语境中,这目的地明确而又虚幻浮泛:国境线的那一边。老人们告诉赛 义德. 他们必须返回故乡. 因为他们想死在自己祖国的土地上。即,呈现道路母题的平 行线索之一的终点是死亡。然而,在这组老人的队列中,有着影片最隐晦的隐喻之一。 也是此一行人的核心动作, 是哈纳勒的父亲始终遭受着尿道堵塞的折磨, 老人们搬运着 他,扶助着他,一程程停下来,鼓励他排尿。与此同时,影片平行呈现水边的哈纳勒格 动着水花, 劝诱着她的孩子排尿。在寓言解读的视野中, 这一隐喻间或成为队列中老人 和孩子相对于男权中心结构的边缘位置的隐喻。在一无所有、走向死亡的路途中。他们 不仅丧失了男性权力的象征位置,而且丧失了最基本的生理功能。但似乎是道路母题 所潜在要求着的意义的反转,在临近尾声之处,在远方的炮火声中,老人竟然成功地排 尿、似乎暂时地逃离了近在咫尺的死亡阴影。这间或出自影片导演隐秘的祈愿、让人们 挣扎着生存,让传统伴随着生命。里波尔所遇到的另一队跋涉者,则是为边境走私贸易 运货的孩子们。他们被人用作骡子. 他们也自称骡子——似乎是第三世界又一个"逆讲 化"的例证,为了活下去,人只能沦为骡子。我们看到孩子们尚未长成的身体不堪重负 地背着沉重的货物,他们每次穿越险象环生的边境线,都是以生命为注的赌博。而孩子 们坦然地面对着"骡子"的现实——显而易见, 那是边地人唯一的求生方式。孩子们的 道路是生死一线间的穿越,是为了生而迫近死的往返。于是,两位巡问教师,成了这一

队老一队少、两组跋涉者队列的、不为人所需的伴行人。

对于这一平行呈现的道路的故事,导演萨米拉作出了自己的描述。她说,在这个故事中有三代人:老人返归故乡去死,那是对传统文化的守护,他们恪守传统,尊重故乡,某种叶落归根的信念支持着他们艰难跋涉,返归热土。而年青一代,则全力地挣扎在生命线上。活下去成为他们必须付出全部生命的挣扎。其中成人/中年人的一代,由巡回教师来代表,他们试图给出某种救赎,造成某种改变,但他们与人们的基本需要无涉,因此为上下两代人所拒绝。「在笔者看来,他们甚至缺少让自己生存下去的力量和能力。参照导演萨米拉的阐释,我们间或可以将老人的队列视为不曾为现代化进程所摧毁的传统与社群的力量的象征。当他们第一次出现在影片中的时候,我们便看到,他们穿着库尔德人的传统服装,彼此扶助,一路诵经前行;如此的决绝、顽强地朝向故乡。但在萨米拉的寓言式书写中,我们同样看到,这些执拗地朝向故乡的老人,不住地蹒跚前行,但当赛义德遭遇到他们的时候,他们不仅除了几只胡桃一无所有,而且完全迷失了方向。他们的信念是朝向祖国、越过边境,但他们完全无法确知边境/故乡/祖国在何

1 Samira's Interview.

处。赛义德因此成了他们的向导。而他所引领的,是朝向死亡的道路。在影片的寓言结构中,老人们正背负着传统走向死亡。而另一队孩子们那里,任何文化——无论是传统文化还是现代文明都呈现为不可能的奢侈与荒诞;他们负重前行,只是驱使着自己如同识途的骡子般地去而复归。最低限度的生存成了他们的全部愿望和目的。为了活着,他们必须接受非人类的生存方式。当里波尔和孩子们首次相遇的时候,一组近景镜头,呈现出孩子们木然的面孔和几乎没有语言、拒绝或无需使用语言的生命状态。于是,两位巡回教师,成了自己社群中的熟悉的陌生人、内在的异己者。他们伴随着跋涉者,试图融入其中而不得。这间或是影片寓言或道路主题的又一层面:现代文明、现代教育试图改写苦难深重的现实,但除却成为这苦难现实中的一部分——里波尔和孩子们一起葬身于边境的炮火之中;便是最终彷徨在这现实之外——赛义德将老人们送至边境,独自留

在此侧,甚至失去了他的黑板。在这荒诞旅程中,赛义德的结婚与离婚仪式,在整个寓言式的结构中微言大义,意味深长。正是这近乎荒诞喜剧的仪式表明,与巡回教师的象征身份和使命相冲突的,并非"愚昧"的力量。因为,老人们的行为,以及他们为赛义德举行的简陋的仪式(在这仪式中,黑板再次扮演重要角色:它隔开男女双方,象征性地履行着尚未婚配的男女便不应相见的戒律;而这似乎正是与黑板——现代启蒙的象征意义相抵牾的功用)本身,正呈现着文明的力量,尽管这是不同于现代西方的文明类型。然而,影片同样深刻地呈现着这古老文明的仪式,已蜕变为某种苍白的影子或脆弱的空壳。已然沦为乞食者的赛义德在婚礼上发誓保证妻子的温饱,发誓不离弃她,无疑是一份荒诞笑谈。如上所述,影片的深刻之处,正在于它呈现传统、古老文明的死亡,但这一死亡进程并非如现代性规划所许诺的那般,出自现代文明的正面改写,而仅仅出自现代社会的灾难与毁灭性力量;这毁灭性力量所"创造"的蛮荒,不仅宣判了古老文明的死刑,而且彻底抹去了现代文明或任何文明的救赎可能。

相对杰姆逊关于"第三世界批评"和"民族寓言"的论述,影片《黑板》中包含着一个深刻而具有质询意义的表述。在杰姆逊的论述中,第三世界国家之"民族"或曰"民族主义",是一个具有重要而积极意义的表述;而在《黑板》中,萨米拉却以自己的叙述,构成了对现代民族国家及民族主义的有力质疑。《黑板》中两组跋涉者之旅程的目的地和中转点是边境线——现代民族国家神圣疆土的终点与起点。但相当微妙而有趣的是,两组跋涉者都意欲越过边境线。已有太多的学者讨论过现代民族国家对于现代世界的意义。它作为资本主义全球体系的基本单位之一,作为现代化进程的产物,是现代世界最大的神话之一。其合法化论述的基础,建筑在民族——种族与文化的同一性论述之上。但在今日世界上,却有太多的"民族"国家的建立并不具有种族、文化的同一性基础,而且几乎没有其历史形成的渊源、脉络,而仅仅是帝国主义、殖民主义、现

代化进程暴力分割的结果;在许多情形中,正是现代民族主义,以其神圣的叙述,遮蔽了这晚近历史中的暴力书写。在现代世界上,民族国家之间的战争则成为文明的浩劫和灾难。于是,影片《黑板》中,为了逃离两伊战争的战火而进入伊朗的库尔德地区的老人,为了叶落归根、葬埋在自己的故土上,便必须历经艰辛寻找边境,冒死越过边境。影片尾声中的一幕,是终于抵达边境的老人们,越过了标识着两伊分界线的铁丝网,充满欣慰和感恩地匍匐在地上,亲吻、赞美自己的土地。同时,赛义德则为了对自己国家的忠诚,而拒绝和老人们同行,因此而放弃了他发誓不离不弃的妻子。但这一场景所潜在携带的反讽意味,正在于浓雾之中,被铁丝网分割开来的土地并无任何可资辨认的区别,而远方隐隐传来的爆炸声,仍携带着威胁和不祥的预兆——在萨米拉的表达中,现代民族国家的疆界将人们分割开来,但它却未必如其所许诺的那样,为其疆界内的国民提供有意义的保障。而另一组由孩子所组成的驮队,则以另一种方式表达这份隐忍却有

力的质询。显而易见,在影片中,孩子们构成的驮队的意义,不仅在于呈现第三世界国家比比皆是的童工——最廉价的劳动力——的事实,更重要的则在于,孩子们所充当的,是非法的边境走私贸易最为便捷和隐蔽的运载工具。封闭的国境线造成了非法商人有利可图的"商机",于是,那死亡之路,便成为孩子唯一的生路。作为一处互文参照,便是同在2000年引起了世界影坛普遍关注的、第一位伊朗的库尔德族导演巴曼·戈巴迪执导的《醉马时刻》「(正是他在《黑板》中扮演了巡回教师里波尔),正面呈现库尔德的孩子们如何为了生存而加入死亡阴影下的边境走私。在这两部影片中,相对于孩子们的驮队,边境的意义似乎正在于"穿越"。就影片《黑板》而言,一个一目了然、却姑隐其形的元素,便是影片的表现客体:库尔德人、库尔德地区。这一情节元素、同时是造型元素自身,便成为对民族国家的神话的无言质询。事实上,西亚地区的库尔德

<u>1</u> Zamani barayé masti asbha/ A Time for Drunken Horses, 巴曼・戈巴迪 (Bahman Ghobadi) 导演, 彩色, 2000年。

人问题,无疑是这一地区最为重要而敏感的问题之一。库尔德族是西亚最古老的民族之一,是中东地区仅次于阿拉伯、突厥、波斯的第四大族群,而库尔德斯坦是这一地区最古老的王国之一,可以追溯到 3000 余年前,他们信奉逊尼派伊斯兰教,讲库尔德语。如此看来,库尔德具有所有现代民族国家神话所必须的元素:民族、语言、宗教的同一性,悠久的历史,相对确定的王国版图。然而,第一次世界大战结束,当帝国主义列强划定诸民族国家疆界之时,蕴藏着丰富的石油资源的库尔德地区却在种种利益冲突、交易间被一分为五;于是,昔日古老的库尔德版图便被分割在今日的伊朗、伊拉克、土耳其、叙利亚、黎巴嫩的国土之内,库尔德人为现代民族国家的神圣疆界所隔绝——尽管在和平状态下,库尔德人对民族国家的边境并未表示"应有"的尊重。而在这不同的现代国家的疆域之内,库尔德人对民族国家的边境并未表示"应有"的尊重。而在这不同的现代国家的疆域之内,库尔德人的抗争从未停止,因此它不仅成为破解现代民族国家深化的例证,而且直至今日,在西亚地区,它仍是某种具有威胁性的敏感问题之一。同样是在众多的访谈中,人们向年轻的女导演询问影片事实上隐晦而深刻呈现的库尔德问题,而年轻的萨米拉慎重地回答:"我还想继续在伊朗生活并工作。"这看似顾左右而言他的回应,表现出萨米拉对自己影片所涉及并呈现的"民族"及其相关的现实问题的充分自觉。

第三节 寓言的寓言

在国际A级电影节——法国戛纳电影节(亦被称为"电影节中的电影节")获得了评委会大奖,并且在世界范围内好评如潮的《黑板》,被视为世界电影史的一个奇观或奇迹。年仅19岁的伊朗女导演萨米拉·马克马巴夫摄制了一部如此深刻、完整而富于原创性的作品,令世界为之叹服。从某种意义上说,《黑板》的出现只是进一步增加了几乎具有神话色彩的"马克马巴夫之家"的高度。萨米拉的父亲莫森·马克马巴夫是伊朗最重要的电影导演,同时是蜚声国际影坛的电影艺术家,他以自己的故事片、纪录片和

短片,以他对伊朗社会现实和西亚动荡不宁的政治格局的广泛而深刻的介入,而名副其实地出演着一个政治的、有机知识分子的角色。在伊朗本土的社会视野中,他的意义和影响甚至超过了伊朗的国际电影艺术大师、国际电影节上的明星级导演阿巴斯·基亚罗斯塔米。同样,出自对电影事业的热爱,也出自对现行教育制度的抗议,莫森·马克马巴夫创立了"马克马巴夫之家",以期使自己的、友人的孩子在其中接受有机的、而非僵死的体制性的教育。但与其预期略有出入

《黑板》导演萨米拉・马克马巴夫

的,是"马克马巴夫之家"事实上成了一个以莫森·马克马巴夫家庭为中心的民间电影机构,而且创造了一个举世瞩目的电影之家。其间,他的长女萨米拉不仅如许多出身电影世家的少女那样主演了父亲的影片,而且在她 18 岁时,便制作了她的第一部故事长片《苹果》¹;而莫森·马克马巴夫的妻子玛兹嫣·马克马巴夫则摄制了自己的作品《一天我变成了女人》²,他的儿子梅萨姆成了一位电影摄影师与剪辑师,甚至8 岁的幼女汉娜也制作了自己的 DV 作品《姑妈生病的那天》³。

如果说"马克马巴夫之家"的辉煌与萨米拉的成就,不仅光耀了第三世界的电影艺术,而且事实上拓宽了在种种桎梏和挤压下的伊斯兰世界妇女的天空——至少是电影的天空;那么,同时,几乎如所有为世界知晓的第三世界电影一样,其自身却构成了另一层面上的第三世界寓言,或者说,是关于寓言的寓言。

萨米拉步入国际影坛之路,几乎始终伴随着鲜花、掌声,乃至欢呼。戛纳电影节的

萨米拉·马克马巴夫 在戛纳

官方网站称: "萨米拉·马克马巴夫每次来到戛纳,都在创造历史。" 4当 18 岁的萨米 拉携《苹果》来到戛纳,她成了戛纳历史上加入"一种注视"竞赛单元的最年轻的导 演;不久,20岁的萨米拉携《黑板》入围戛纳电影节正式竞赛,成为获得评委会大奖 的最年轻的(女)导演,因之而刷新了戛纳电影节的纪录;又两年之后,萨米拉的新片 《午后5时》5再度入围戛纳,并再度夺得评委会大奖,成为在如此短的时间里连续获 得同一奖项的第一人。1998年,她担任洛迦诺电影节的评委,成为历史上最年轻的国际 电影节评委; 2000年, 她应邀担任威尼斯电影节评委, 成为三大电影节历史上总共 150 多个评委中最年轻的一位。毫无疑问,这一辉煌纪录的创造出自萨米拉的艺术才情,但 这一"奇迹"的出现却同时显露着我们所谓关于寓言的寓言意义。这则寓言之寓言,首 先关乎欧洲国际电影节在今日世界出演的文化角色。毋庸置疑,欧洲国际电影节作为世 界艺术电影节的基地, 无疑成为抗衡好莱坞主流商业电影的主要力量, 同时成为向全世 界传播非好莱坞电影的主要、乃至唯一路径。然而,正由于欧洲国际电影节事实上成了 第三世界国家电影"走向世界"——准确地说,是走向欧美世界的唯一通道、它也因此 而成了第三世界艺术家为获取国际性成功而争相涌入的一扇窄门。于是,某种为资本主 义、殖民主义的历史所确立的权力关系,于不期然之间,在欧洲国际电影节上获得了再 度复制。这里,发达资本主义与第三世界之间,不平等的权力关系公开地或隐蔽地以如 下方式呈现:一是欧洲中心主义逻辑"自然而然"地统御了一切;具体到国际电影节, 则是欧洲艺术电影的传统、审美尺度、艺术评判标准的前提性存在。它先在地要求着非 欧洲的电影作品,应该是差异性的,同时又是在欧洲文化逻辑内部可读可解的。二是和 人们通常的理解不同, 欧洲国际电影节上欧洲中心主义的呈现, 并非始终索求着某种 "滞后"、贫穷、愚昧的第三世界图景,在更多的情况下,它相反渴求着差异性的第三 世界文化所可能携带的生命力,呼唤着相对于欧美世界"人文的贫困"而言的拯救性

_**1** Sib/The Apple,彩色,伊朗、法国合拍,1998年。

² The day I became a woman, 彩色,伊朗、意大利合拍,2000年。

_**4** 转引自《南方周末》,2003年5月28日。

⁵5 in the afternoon,彩色,伊朗、法国合拍,2004年。

力量。这无疑重现或曰复制着欧美世界的主体/观看者位置和第三世界的客体/被看的角 色。其三,也是如众多的第三世界批评和后殖民主义讨论所指出的,在类似的"种族" 权力关系中,始终存在某种种族/性别逻辑间的隐喻式转换。即,在欧洲中心主义的文化 场域中, 第三世界所处的客体/被看的位置, 刚好等同于男权文化中, 女性/女性形象所 处的位置。于是第三世界国家的影片便在双重意义上被放置在客体/被看的位置上:不 仅是影片中所呈现的第三世界图景,而且是影片的制作者/第三世界的电影艺术家的角 色。在不期然间,萨米拉与她出色的作品,以其影片清晰的艺术电影属性与片中充满差 异性的表述,及她本人——一个如此年轻、堪称貌美的西亚少女,在双重意义上满足了 欧洲艺术电影节的预期。就电影的批评与研究而言,始终存在着两种重要的参照系统或 曰解读路径:一是"影片的事实",即,对电影本文及其相关的参照文本(诸如导演阐 释、主创人员的创作谈、各种访谈及重要影评)的细读、分析;一是"电影的事实", 即,影片的资金来源、制作与发行过程、获奖情况,等等。与影片《黑板》相关的"电 影的事实",则从另一层面上展示这一"关于寓言的寓言"的不同层面与向度。影片 由伊朗、意大利和日本合作拍摄,这意味着影片的主要摄制经费来自日本和意大利。影 片的制片人之一,是马克·穆勒——欧洲著名的亚洲电影影评人、策划人,曾任欧洲国 际电影节的主席,同时始终是国际电影节的权威选片人与评委。也是他,充当了张元作 品《过年回家》的策划人与制片人。可以看到,《黑板》并非一部高成本、大制作的影 片,但它却无疑是一部国际制作的影片,这同时暗示着影片对于发达国家艺术电影市场 的定位和对国际电影节的诉求。而这一维度的存在, 无疑将深刻地介入并改写着一部第 三世界电影的先在定位与内在结构。

作为一个有趣的参照,一旦脱离了种族/性别的隐喻式转换"游戏",进入到"单纯"的性别逻辑之中,人们便开始推测,萨米拉的成功在多大程度上得益于她父亲的背

后帮助。关于影片《黑板》,几乎每个访谈者都会向萨米拉问及其父在创作过程中所扮演的角色,萨米拉坦言,影片的最初创意和叙事动机:巡回教师背起黑板去寻找学生的故事来自父亲,而将其发展成今天的影片,却是她自己的工作。一个有趣的事实是,人们似乎容易相信萨米拉的处女作《苹果》是她个人的作品,因为一对小姐妹在陋俗下、几乎在囚禁中长大的故事,似乎更吻合一位女导演、一个少女的身份;相反,人们很难相信或接受诸如《黑板》般的具有鲜明的第三世界寓言、或曰反寓言特征的影片,可能

出自一位女性、一个19岁的少女之手。毫无疑问,萨米拉的成功在极大程度上证明了"马克马巴夫之家"关于另类教育的构想及其实践的成功,萨米拉作为一个早熟的电影天才,也无疑极大地获益于其父——伊朗电影大师、同时是社会斗士莫森·马克马巴夫的影响;莫森·马克马巴夫本人也显然在影片的整个制作过程中发挥着重要作用:他是影片故事的创意者、影片的编剧和制片人之一,同时是影片的剪辑师。但一个似乎相当显而易见的事实是,影片《黑板》就其寓言式建构的多层面与深刻、艺术表达的完整与原创,都事实上不仅超出了大部分享誉国际影坛的伊朗电影,而且在某种程度上超出了莫森·马克马巴夫本人的艺术与思想成就。重要的区别之一,便是《黑板》中对现代化逻辑及其神话的质询,显然摒弃了马克马巴夫作品中一以贯之的浓郁的人文气息与人道主义的话语及其文化逻辑。要印证这一事实,我们只需将萨米拉的《黑板》与第二年在戛纳参赛并获得了同一奖项的莫森·马克马巴夫作品《坎大哈》做一对照,便不言自明。

但影片《黑板》之为第三世界寓言之寓言的特征,尚不仅于此。如果说,第三世界国家的电影文本被放置在双重客体/文本的位置上,那么,它同时在某种意义上意味着这一主客体、看与被看的关系同时是内在于影片文本之中的。从某种意义上说,这一文化的权力关系不可能仅仅是外在的,而必须通过第三世界的叙述主体予以充分的内在化。换言之,如果你不能以欧美世界(当然未必是欧美世界的主流,相反可能是其内部的批判力量)的视点来注视并呈现自己的故事,便意味着你的故事将是某种不可理解的、或曰"非艺术"的呈现。加入游戏意味着先在地接受了游戏的规则,而诸如国际文化的"游戏"规则,显然并非由第三世界国家参与制定的。然而,这一事实的存在,绝非简单地意味着获得国际成功的第三世界艺术家所采取的,是单纯的取悦"西方"/欧美世界的视点与呈现方式,其中无疑存在着极端复杂的情形,而且这一事实本身,并非出自第

三世界艺术家的自觉选择,而首先呈现着全球化时代第三世界文化的普遍困境。毋庸讳言,相对于欧洲国际电影节,确乎存在某些第三世界艺术家"为国际电影节拍片"的事实;即,将欧洲国际电影节评委的视点、预期与艺术准则充分地内在化,甚至将某一特定国际电影的品位与标准"配方化",通过它、运用它,以组合、"调制"本土的文化素材与资料。但是,即使针对这类极端情形,类似行动也并非一句简单的"崇洋媚外"所可能予以解释。对于第三世界国家的艺术家来说,国际电影节上的获奖,不仅是荣誉与梦想之路,而且是创作与生存之路。因为全球化的进程,不仅以诸如WTO等国际协定或组织的形式,进一步为好莱坞电影对全球电影市场的垄断拓开了通衢大道,而且以名曰大众文化的渗透方式,深刻地塑造着第三世界国家的文化消费趣味。同时,在全球化过程中愈加贫富两极分化的世界,不同区域和民族国家之间的紧张与对峙的加剧,也在某种程度上返身强化一些第三世界国家和地区本土恶劣的政治文化环境,本土艺术家,尤其是从事艺术电影创作的艺术家的天空日渐狭小,乃至无立锥之地。于是,欧洲国际电影节的窄门——获奖以及进一步获得国际电影摄制资金,便成为他们仅有的突围之路。

而在多数情况下,进入欧洲国际电影节视野的第三世界艺术家,或许并非有意将国际电影节的标准与期待作为自己影片结构的前提性因素,相反,他们的确立足于本土的社会、政治与文化,确乎以"政治的知识分子"或"有机知识分子"的身份自觉,以自己的影片尝试介入本土的现实斗争与文化建构。然而,发人深省的是,这些产生于本土、同时立足并着眼于本土的影片以及其他类型的艺术作品,却事实上难以在影片的内在结构、艺术呈现上与地道的"为国际电影节拍摄的影片"区分开来。正是这一事实告诉我们:如果说,第一世界学者有关第三世界的批判性论述,间或成为第一世界内部一块"政治抵抗的飞地",那么,在全球化的世界上,第三世界的现实与文化生存,却始

终并非任何意义上的"飞地",而是资本主义全球结构的一个"有机"组成部分。这一事实在对杰姆逊的第三世界论述构成质询的同时,印证了杰姆逊关于晚期资本主义文化逻辑的论述。从某种意义上说,一个第三世界本土的批判知识分子尽管与发达资本主义国家的批判知识分子间,存在着诸多或微妙或直接的差异、张力、乃至冲突,但他们事实上分享着相当接近的思想资源、社会立场与话语/艺术表达方式。说得通俗些,便是第三世界的批判知识分子不可能不是某种意义上的"欧化知识分子",这显然由于第三世界的社会现实与文化结构已然为现代化进程所彻底改写,某种纯净的本土社会、文化立场也不复存在,纯洁如婴孩、如处子的"民族文化"的想象,只能是其统治者间或借重的无稽想象。这其中典型的例证之一,便是与伊朗国际电影艺术大师阿巴斯·基亚罗斯

塔米相比,更具有本土感召力的莫森·马克马巴夫,其人文表述与影像构成却比阿巴斯·基亚罗斯塔米要更加"欧化"。

然而,如果说,借用或分享来自发达资本主义国家的思想与批判资源,不仅必然面临着如何以"他人的语言"讲述"自己的故事"的困境,而且必然经历某种文化的"内在流放",即,在"借来"的批判视点中,将本土的历史经验由主体的内在构成,转换为观照、批判的客体。于是,当莫森·马克马巴夫尝试以西亚的视点展示动荡与灾难中的阿富汗,他却在自己的影片《坎大哈》中,设置了一位文本内的叙事人:阿富汗裔的加拿大

《黑板》海报

女记者纳法斯——个远方归来者,一名外来的"自己人",通过她的眼睛呈现塔利班治下的阿富汗和阿富汗妇女。在阿巴斯·基亚罗斯塔米同样表现库尔德人生存画面的影片《随风而去》²中,他同样设置了一位来自首都的摄影记者。而在《黑板》中,似乎没有任何外在视点的给出者。巡回教师尽管呈现为社群中的异己者,但他们确乎是库尔德人,只是采取了一种相对于库尔德人的生存而言"愚不可及"的谋生方式。他们所接受

_**2** Bad ma ra khahad bord/The Wind Will Carry Us, 彩色,伊朗、法国合拍,1999年。

的现代教育. 原本应让他们在现代文明的阶层制度下获得较高的身份, 至少赢得尊重, 但在影片所呈现的现实生存中. 教育的结果反而使他们成了生存意义上的低能者。整部 影片中只有扮演智障女人哈纳勒的是一位职业演员, 其他的都是来自库尔德地区的业余 演员,其中多数演员便出自影片拍摄的那些库尔德人的村庄。导演萨米拉这样解释影片 的产生: 当她选择了父亲提供的故事创意, 便来到了伊朗的库尔德所在的边境区域 直 正的电影剧本的诞生, 是与选外景、选(业余)演员同时完成的。影片是从库尔德村庄 的现实生存中浮现而出的。在戛纳电影节上, 当萨米拉接受访谈, 被问及影片中呈现的 哪些是想象,哪些是现实时,她答道,很难将它们区分开来。每一处想象都是现实,每 一种现实呈现都是想象。她继而反问道, 你认为我可能坐在戛纳来想象库尔德人的生存 吗?唯一想象他们生存状况的可能是到那里去,加入到他们生活中。1如果我们将萨米 拉这段话作为寓言式解读的参照文本,那么我们不难发现,其一,现实主义从来不是直 实的代名词,它所意味的并非记录;况且即使如《黑板》这样典型的第三世界寓言式的 写作、也未必采取现实主义的、或曰德莱赛、舍伍德・安德森的书写方式。其二、则是 我们从萨米拉的告白中看到,尽管在《黑板》中并不存在着一位文本内的叙事人、一位 外来的"自己人",但影片的叙事、影像与意义结构的建构,却无疑参照着一位外来的 "自己人"的视点。可以说、正是萨米拉本人出演了这个重要的文化角色。作为一个观 看与叙述的主体, 萨米拉无疑体现了充分自觉的第三世界批判知识分子的主体意识, 但 相对于库尔德人的主体存在,相对于他们艰辛的生存现实,萨米拉所出演的却无疑是一 个异己者,一位结构在文本内部的异己的观者。换言之,影片《黑板》毫无疑问地向世 界(准确地说,是欧美世界),展示了伊朗社会底层、库尔德地区的生存图景,质询并 挑战着种种现代性神话:但相对于库尔德人而言,影片《黑板》或许正如巡回教师背上 的黑板一样,因过分"奢侈"而毫无意义,甚至同样点染着某种荒诞色彩。

或许正是出自对这一矛盾现实的反讽式自觉,影片《黑板》的诸版海报之一,便是一把斧头正面劈开了黑板。粉碎了黑板及其"黑板"之梦的,固然是社会与现实的暴力,但同时也是新自由主义获胜的全球化时代的第三世界的生存与文化表达的困境。

¹ Interview with Samira Makhmalbaf, indieWIRE.

文化研究视野中的电影批评:《夏日暖洋洋》

《夏日暖洋洋》 I Love Beijing /Summer Heat

导演:宁瀛

编剧:宁岱、宁瀛

摄影: 高飞

制片: 韩三平、宁瀛

剪辑: 宁瀛

主演:余雷饰冯德(德子)

陶红饰教授之女赵园

左柏韬饰盖奕

中国,北京电影制片厂,彩色故事片,97分钟,2000年

在这一章中,我们将以宁瀛导演的影片《夏日暖洋洋》为例,呈现电影的文化批评中的社会向度。然而,本章中所谓电影批评中的社会向度,并非某种"镜与灯"式的反映/还原论的艺术观与批评观的重提,而是在文化研究视野中,重新将社会、社会的政治经济结构作为一种参数纳入影片的文本细读之中。

第一节 电影与社会

尝试定位或讨论千年之交、或新千年之始的中国与世界,似乎必须提及两个重要的参数,或曰两组重要的国际政治事件。一是 20 世纪 80 年代以降,英国保守党领袖撒切尔夫人当选英国首相、美国共和党元首里根当选美国总统,并均连选连任。以此为标识,在世界范围之内,开启了一个曰新自由主义、或称华盛顿共识的资本主义全球化时代。似乎是"红色的 60 年代""批判的 70 年代"的"风水流转",欧美世界进入了右翼保守主义势力入主的年代。另一则是 20 世纪八九十年代之交,在一次巨大的全球震荡之中,苏联解体、东欧剧变。在这次即使最大胆的右翼思想家也不曾预言的巨变中,昔日的社会主义阵营自行解体,资本主义世界不战而胜。延续了近半个世纪的全球冷战格局落幕,世界进入了"后冷战"时代。

1987年,在德国著名导演文德斯的影片中,被罢黜的天使徘徊在《柏林苍穹下》,在柏林墙此端的开阔地——那同一座城市中的"国境线"近旁游走、倾听着风烛残年的老人在那废墟上喁喁自语;天使的视域中仍不时涌动着记忆中纳粹的身影;两年之后,1989年11月的一天,却是成千上万的人从两端涌向柏林墙,用锤子、镐头和手边能拿到的一切工具,奋力凿击着柏林墙。彼时彼地不知何人在一片凿击声之上播放着平克·弗

洛伊德乐队的《迷墙》1。当年那感染了全世界的新闻照片:从凿穿的柏林墙的一端探出 的一张脸,两眼是泪,满脸含笑。在柏林墙倒塌的那一时刻,世界上的人们曾相信,自 此,人类摆脱了冷战年代巨大的军备竞赛与核威胁的阴影,进入了一个和解的时代,一 个和平与发展的年代。然而,接踵而来的,却是一个"颠倒了的太平盛世"。2与柏林墙 倒塌这一充满了象征意味的事件同时,是资本主义全球化的浪潮涌过了昔日冷战的分界 线,资本和资本的逻辑在全球范围内快速流动与传播。全球化的进程加速推进, 显然并 未实现人们美好的愿景,发展中国家在更多平等的机遇面前渐次缩小了自己与发达国家 间的天壤之别;相反,只是造就了劫贫济富、赢家通吃的现实。于是,一边是南北对峙 取代了东西对抗,南半球的发展中国家,在沉重的国际债务下举步维艰,在惊人的贫富 差距中动荡不宁,并在全球市场上相互倾轧;一边则是全球性的新自由主义经济政策, 在世界的每一个地方造就着"第二世界的消失,第一、第三世界的无所不在"。用德国 新电影的主将之一、《铁皮鼓》的导演施隆道夫的说法,便是:冷战终结的时刻,"有 个胜利者,那就是市场。有个失败者,那是所有的左翼理想,而150年来,如此众多的 人们为这些理想前赴后继。这些理想起始于19世纪,那时的世界有如此多的不公正,人 们感到,我们必须做些什么去对抗它。你知道,那是为了更好的世界而斗争的巨澜。现 在,社会主义阵营失败了,我们返归的世界仍然有如此多不公正"3。

与后冷战全球化进程几近同步,世界电影急剧地改变了其原有的格局。"三分天下有其一"的苏联一东欧电影系统几乎是在一夕间化为乌有:不仅是其蔚为壮观的电影制作阵容,而且是整个电影工业基础与庞大的影院系统。欧美电影的另一个源远流长的系统:以法国为原点的欧洲电影系统,在经历了60年代作家电影的辉煌岁月之后,伴随着全球反叛运动的退潮、新自由主义的全球胜利而渐次褪色,甚或难于固守本土电影市场的半壁江山。于是,近乎一统天下的好莱坞电影的环球市场与全球化进程同步推进,

逐步实现着它对全球市场的覆盖。具体到好莱坞电影产业而言,一方面,作为典型的超级跨国公司,其产品一如其大制片人所言:一部好莱坞电影的意义无异于一辆福特汽车公司的大众轿车,对全球市场和利润最大化的角逐是其主要的、几乎唯一的目的,而另一边,犹如其他消费型文化产品,其价格/价值并不首先取决于其投资规模或产品质量;相反更多地联系着社会生存与文化状况、文化霸权的形成与运行、社会心理需求与接受诸多单元。因此,当全球化就其关键层面——金融资本主义的扩张而言,约等于"美元化",而就大众文化层面而言,则约等于"美国化"之时,并不必然以某种意识形态效果为诉求的好莱坞电影,便必然继续充当着美国主流意识形态的携带者和种种版本的美国梦的传播人。好莱坞电影、其连锁工业产品及其他所携带的生活方式、价值观念、白日梦便同时成了对(包括欧洲国家在内的)其他国别电影与多元文化的巨大倾轧与挤压。如果说,多数国别电影作为民族工业与意识形态国家机器的组成部分之一,原本已在全球化进程与本土的社会境况中举步维艰,那么,此时更在好莱坞的攻势面前濒临灭而之灾。

在第三世界/发展中国家的、这场围绕着国别或曰民族电影的"殊死搏斗"中,欧洲艺术电影,准确地说,是欧洲国际电影节,开始扮演一个重要而特殊的角色:渐次成为对非欧美国家的电影艺术家及其作品的国际推介、引进者。经由欧洲国际电影节而获得其国际声誉,获取有限却有效的准商业传播渠道、具有某种文化赞助性质的制作经费,成为非欧美国家、尤其是第三世界电影艺术家得以延续其艺术电影创作的重要、乃至唯一的空间。至此,欧洲国际电影节开始在世界影坛上发挥其多重功能:一是继续、不无艰难地充当着好莱坞商业电影体系之外的另类选择,并出演着对抗美国文化一极/一元化的使命;一是弘扬欧洲艺术电影传统,继续担负起社会批判的责任——世纪之交,对毕生抗争的左翼斗士肯·洛奇的多次颁奖便是一例,同时尝试在欧洲的重整和崛起之中扮

<u>1</u> 《迷墙》(*Pink Floyd The Wall*),阿伦・帕克导演,罗杰・沃特斯 编剧,1982年。

<u>3</u> INTERVIEW: *The Legend of Rita's* Director Volker Schlondorff, by Anthony Kaufman /indieWIRE. http://www.indiewire.com/people/int Volker_Schond_010131.html.

演有效的文化角色:欧洲电影奖——菲立克斯奖的出现和对前东欧导演基耶斯洛夫斯基的命名、尤其是"三色"的拍摄,便是此间的证明。若说欧洲国际电影节在后冷战的西方世界内部开始出演批判与建构的双重角色,那么,它们或许亦在不期然间对第三世界电影扮演着另一个双重角色:一边,作为非欧洲电影/文化的引介者,它们无疑在西方世界内部冲击着欧洲中心的自我想象与褊狭视野;但在另一边,在第三世界内部,其命名机制和评审标准则成就了别一类文化霸权,成为第三世界艺术家自觉将西方中心文化充分内化的动力。于是,遭到好莱坞全球电影市场的重创与放逐,又不时遭到本土社会、政治挤压的第三世界电影人,为了继续自己的电影生涯,便不时"为国际电影节而拍片"——以在欧洲国际电影节、甚至是特定的欧洲电影节上获奖作为其创作的、间或是第一定位。因此其原本相当明确的本土社会诉求与文化定位便开始变得含混而漂移,甚或在成为西方世界的炫目的另类明星的同时,成为悬浮在本土天空之上的彩色气球。

与此同时,后冷战社会文化的重要症候之一,便是包括电影在内的艺术想象力的全球性枯竭。在飞扬的想象力、艺术的原创力黯然隐没的同时,现实主义并未"骑马归来"。显然,不仅现实主义叙事的可能,亦始终是对艺术想象力的挑战,而且再现现实的逻辑,原本出自获取了某种社会共识的意识形态或乌托邦逻辑。而出自为冷战终结所封闭了的乌托邦视野,新自由主义作为全球化的唯一的暴力逻辑,事实上,放逐了艺术书写所必须的文化空间。甚至在新自由主义的逻辑内部,某种"文化"表述,诸如福山的"历史终结"或亨廷顿的"文明冲突"论,不仅在其逻辑内部处于边缘或曰帮闲的位置,而且其自身甚至有效地封闭了主流文化、艺术所必须的社会及话语空间。艺术,因此在今日的社会现实中处于某种怪诞的悬置状态之中。

然而,在世界范围内,一如批判性的思考者正奋力冲击着 20 世纪所留下的思想瓶颈状态,各国电影人也在努力突破这种隔膜、悬置的状态,尝试以不同的方式触摸自己所

身外的历史与现实。此间的电影事实再度 凸现了其作为复杂的社会动力场的特质: 与一部电影文本相关的,不仅是电影的或 艺术的逻辑。甚至不仅是主流或非主流的 社会文化逻辑, 而且是其间的政治经济学 动力——那是愈加剧烈地互动中的全球电 影工业与商业状况, 也是每个电影人所在 的本土社会的政治经济格局。所谓文化研 究视野中的电影批评,正在于以影片/本 文为其切入点,而非终点,通过文本细 读,解释为影片文本所显露且遮蔽的社会 现实, 揭示"影片的事实"背后的"电影 的事实",展露与"影片的事实"和"电 影的事实"密切相关的社会变迁。宁瀛的 优秀作品《夏日暖洋洋》由此而成为一个 有趣的范例。

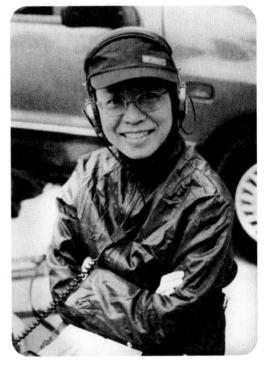

《夏日暖洋洋》导演宁瀛

第二节 城与人

一如宁瀛的电影序列,《夏日暖洋洋》记述了一个出租车司机的寻常夏日,一段在

奇遇、震惊、暴力、创痛与认可中展开的生命段落,一个陌生、冰冷的大都市,同时是充满机遇或者说玄机的、稔熟的北京。《夏日暖洋洋》无疑是一部城市电影,我们也可以将其读作一个"城与人"的故事——世纪之交的中国无数个城与人的故事中的一部。用阿克巴·阿巴斯的说法,便是"很显然,'城市'是你电影里的中心,是影片真正的主角。尽管你以'准纪录风格'拍摄城市,但你的城市绝不是社会学意义上的城市,不是城市的临摹写生。最吸引我的是,在影片中这个城市变得如此陌生。这不仅因为影片里有移民和过客的戏。影片里我们曾经熟悉的城市(很多熟悉的地方),被蓄意地'解构'了。最后,北京既'在'又'不在'"。或用让一米歇尔·弗朗东的说法:影片"用一种充满原创风格和勇敢的方式勾勒着这座城市的面貌"。换句话说,影片里的城市"既是北京,又不是北京"。

这是宁瀛的"北京三部曲"(《找乐》,1993年;《民警故事》,1995年)的第三部。在这"三部曲"中有一种"关注视角的衔接",一种"内在的连贯"4。影片最初的片名是《我爱北京》,后更名为《夏日暖洋洋》(英文片名仍为 I Love Beijing)。片名尽管做出近乎妥协的更订,但完成片仍充满了宁瀛式的反讽;都市漫游者的触目所见,与似乎冷眼中的痛感。看似漶漫的叙事/情节链条铺陈开去,有如某种电影社会学或人类学式的记录。宁瀛自述:"我并不是对纪实风格本身有什么偏爱,我对我们这一段多变的历史中的生活经验和生活体验非常眷恋,我希望用影像、用三维的方式把它记录下来。我觉得,记录生活,不一定要用长镜头,不一定是纪实风格,其实我的影片的出发点都是相当主观的。"5

从某种意义上说,宁瀛从不逾越导演的"银幕"角色——他/她在放映之前、之后登场,她观察,她记录,她呈现,但却将自己充分消隐于光影斑驳的电影世界背后。然而,她的"北京三部曲",或许尤其是《夏日暖洋洋》却无疑书写着导演本人的某种

"心路",某种假面下的自叙,某种不无痛切的体认和了悟。正是在记录式的叙述/影像 风格与个人/作者的视点与观照之间,结构出影片的内部张力。

宁瀛曾告白:"这三部电影的拍摄时间覆盖了北京骤变的整个90年代。其间,不论城市外观、社会内部结构还是人的价值观都发生了不可逆转的变化。我曾经熟悉的一切正在变得陌生。我爱过的人正在离我远去。我们经历的是一次失恋的过程。"6而影片的结尾处,出租车后座上,乘车的姑娘低低地唱过王菲的《爱的代价》之后,幽幽地问司机冯德:"师傅,你失恋过吗?"言罢,潸然泪下。而回应她的,是德子木然的面孔——影片的故事、德子的故事,或许正是一个失恋的故事:人与城的失恋。一个"未来世界"式的大都市降落并叠加在千年古城之上,稔熟的老城几乎是骤然间变得簇新陌生,一个游戏式的都市漫游者终于渐次失去了自己的坐标,成了其间绝望、不如说是麻木的陌生人。怪兽般地急剧膨胀的城市,最终放逐了在其间长大成人的人们。宁瀛则在另一处告白:"我虽然生长在北京,但当我对这座城市怀旧的情感发生动摇的时候,我只能在这座城市里寻找另类感,寻找陌生感。与其说是记录了今天的现实,不如说是表现了这座城市正在让我产生的陌生感。……我想写出我跟人物的唯一认同:我们正在和我们曾经认同的生活本身失恋,我们和周围的人、我们生活的整个北京城失恋了。"7

一个或许更为确切、却缺少韵味的片名应是《酷烈北京》或《夏日寒冷》。故事发生在20世纪末北京的某一个夏季,一个极为酷热的夏季。但正像主人公冯德(德子)的故事渐次由"都市奇遇"式的喜闹剧延展为一处酸楚苦涩的人生境遇,片中那原本

_3 阿克巴•阿巴斯、宁瀛:《关于影片〈夏日暖洋洋〉的对话》。

_6 记者杨凡:《宁瀛:我在城市中寻找另类感》,载《城市画报》, 2001年8月2日。

⁷ 阿克巴•阿巴斯、宁瀛:《关于影片〈夏日暖洋洋〉的对话》。

《夏日暖洋洋》海报

炽热的夏日场景渐次透露出一 份现实的阴冷: 这阴冷感悄然 弥散,酿造着某种绝望而无助 的麻木。这部看似无目的地在 都市空间中穿行、在都市生存 场景间顾盼的影片,事实上有 着相当清晰的叙事结构。影片 设置了首尾相衔式的呼应:以 主人公冯德和再婚的新娘的婚 纱照场景为序幕,以重复同一 场景为"大团圆结局",那是 冯德坠落的新低点,尽管未必 是最低点。于是影片的主部成 为一次回述,一段倒叙,一个 "大闪回"。鉴于影片之主人 公冯德显然并非所谓内省型角 色,于是,《夏日暖洋洋》的 回述结构, 便不是内在第一人 称式的心灵低回, 而呈现为某

种社会学式的个案考察,某种都市人类学式的观察记录。影片以都市电影的故事的惯例起始:全知的大远景镜头俯拍着北京/大都市街头的巨型十字路口。在这一片头字幕的衬底中,喧嚣的市声,广播电台中那激越昂扬的阔论与尖峰时刻交通堵塞所构成的、

不无"壮观"之感的多向车流,形成了一幅国际无名化、却又展露着清晰的中国印痕的 开端。然而,不同于一般都市电影故事的惯例,这一起始场景并未采用大全景平滑稳定 的降、推方式:大远景镜头渐次降落、推进,选取着"人群中的一个",相反,它选取 了大干 180 度的不同机位间的切换、快速、突兀、形成不无失重感的跳切效果。对片头 段落来说,常规惯例中的连续降推,固然可以形成某种逼视或执拗凝视的视觉效果,但 它同样必然携带这一惯例所积淀的意味:大都市场景不过是某种电影情节剧的镶边,某 种进入银幕/白日梦世界的邀请的姿态。而大全景中水平环绕机位间的跳切,在打破了 这一惯例性进入的"流畅",或曰形式的透明感的同时,不仅传递着突兀、断裂的时间 感,而且其跳切效果已先于故事情境的展开,显露着某种大都市生存的震惊体验。更 为有趣的是,这一片头段落的结尾处,摄影机非但不曾平缓地推降下去,相反升拉开 去——或许这是影片中唯一一次例外,影片叙事人"赤膊上阵",表明了某种告别与拒 绝的姿态。从某种意义上说, 片头处、都市上空的大俯拍, 已然奠定了影片的两个基本 的视觉/运动主题:流动和阻塞。那是人的流动:都市间的穿行(汽车时代或出租车司 机的生计),生命间的游戏与转移(结婚、离婚、再婚,相遇、分手,一夜风流或擦肩 而过),都市化或全球化间的人口流动或曰大迁徙(冯德的妻子林芳、他的东北情人小 雪、和他再次迎娶的新妇郭顺都有着外地/农村打工妹的身份),形成中的阶级身份的升 降: 那是阻塞: 巨型都市中司空见惯的交通状况, 是种种心理的挫败、期待的失落、允 诺的背弃,是阶级分化过程中渐次固着的社会地位。犹如一期曰《阶层之谜》的时尚杂 志¹,选用了著名荷兰画家埃舍尔²的版画为衬底,那纵横盘旋的楼梯看似级级相连,看 似可攀援而上,但在其"非欧几里得"的世界/"不可能的世界"里,那上升之路却可 能无名地导向下降,那看似道路上的行走却可能是真正的阻塞。不期然间,埃舍尔的版 画,在21世纪的中国语境中,再度成了寓言性的表达:在"上行社会"似乎向所有人开

^{1《}新周刊》,2002年1月14日。

_2 埃舍尔(M. C. Escher, 1898—1972),荷兰著名版画家。

敞的阶梯上,越来越多的人经历的,不是上升,而是阻塞、甚或坠落。

都市穿行,同时串联起影片看似随意的叙事/意义结构。一如宁瀛的作品序列,甚或更为准确地,影片以教授之女"金蝉脱壳"于细雨之日为中轴或转折,展开了这期待或允诺中的上升终于成为一次无穷下滑与坠落的过程。以此为中点,影片中的都市呈现事实上完成了新城到老城间的转移——尽管一个出租车司机的故事始终是无目的、无方向的都市穿行。在影片的前半部中,无论是街道办事处的所在、60—80年代的老式公寓房空间(德子的家或小雪的住所),或是出租车公司的平房、大学校园老校舍及其中的教授住宅,都不仅提示着老北京的城市空间,而且标识着50—70年代的历史记忆与社

会结构。而一个显然是清晰定位、设计的中转点,是教授之女抛给德子一个农村打工妹 后飘然离去。德子的视点镜头中,细雨蒙蒙的车窗外,一处经典的50年代机构正门、 尤其是门前的领袖立像缓缓向后退去,这一场景与此后雨中的天安门广场的"街景"一 起,在喻示着一个早已落幕的时代最终消逝的同时,成为一个情节链上的中轴,将影片 叙述带入了其后半部。如果说,在前半部中,北京城市改建工地只是夜色中的朦胧的暗 影,那么,影片的后半部,则在都市、指认与情感空间中,将新城——一个现代巨型都 市、一处无名的非地(non-place)、一个陌生与疏离的所在带到了前景之中。如果说, 影片的前半部盈溢着都市喜剧的基调,是都市年轻人间哭哭笑笑的聚散离合,那么,后 半部则是渐次沉重、阴冷的现实生存与社会"宿命"。前后两段的过渡似乎仍是以轻喜 剧开始,那时警匪片式的汽车超速疾驶,紧张驾车的德子试图与挤在后座上的面色阴霾 的乘客搭讪,仍传递着对喜剧、至少是黑色喜剧的预期——此刻,观众与主人公德子的 心理预期仍保持着同步。当车上的乘客杀气腾腾地手持木棍冲进了几座突兀于荒地上的 新楼群时,德子与"黑车"司机的闲谈:"哥们儿,这儿什么地方呀?"已暗示着影片 后半部的空间与叙事的主题:一个陌生的、充满未知威胁的巨型都市开始、或已然取代 了人之城:一个为历史、记忆、人情所铭记、标识的城市。继而,不仅是黑帮乘客拒付 车费——这原本是身为人情练达的"的哥"可以承受和应对的不快,重创了德子,并让 他明白他已"落后"于这无名都市之"游戏规则",而且是他出面为"黑车"司机—— 他自以为的更弱者说项而遭到暴打,这精神与身体的挫败和伤害,让他再一次面对那改 变与坠落中的社会位置。在一段稔熟的、德子阿Q式的独白后,是他这漫长的一天中的 再一次霉运:长途乘车的乡下父子身无分文,根本付不出车资。德子泄愤的处置,表明 他开始接受并操练新的游戏规则:没有人情、没有体认和怜悯的"奢侈",只有恃强凌 弱的逻辑, 朝向更弱者的身体与精神的凌虐。而这"背到头"的一天, 并未在男澡堂同 行的闲聊间终结。黎明时分,德子终于回拨了那呼叫不停的呼机。呼机那头等待他的并不是情人小雪的纠缠,而是发现了她自杀尸体的警察。此后的一个车窗外都市景观的长镜头,摄影机不复架设在前窗或前侧窗内,而是架设在后座、后窗之内:那不再是德子的视点,亦不再是任何人的视点,而是一个向后退去、而非前行的视觉呈现,陈述着陌生、被逐、无助而绝望的心理体验。

事实上,这也正是影片结构性的视觉单元之一:由德子的视点作为叙事空间中心。 摄影机运动的主要驱动,到他渐次丧失、并最终弃置了对视点镜头的拥有和掌控。曾 经,从容而机敏的视点镜头,传递着德子对这城市地理与心理上的"路路通",传递着 都市猎艳者的自信和潇洒;它伴随着德子活泛、自得的目光和表情,表明着某种主人与 游戏的姿态。但这观看、窥视的视点镜头为"客观"呈现所替换,德子逐渐成了被看的 对象,而非观看的主体。即使他再度获得了视点镜头,在那闪烁、近于惊悸的目光/镜头 中、呈现的亦是看似熟悉的场景却点染着陌生、怪诞、甚或狰狞的意味。影片的华彩段 落之一,是那为无名的震惊所充溢的场景: 德子在躲闪一辆汽车而刹车之后,在他惊魂 未定的视点中,我们发现,一群粗野强悍的男人正充满威胁地逼近、包抄向德子的车。 然而, 那却只是一群下工散去的建筑工人: 他们木然地绕过轿车, 走向街对面。下一场 景是翌日清晨,在车中度过了一夜的德子步入公园。目力所及,是晨练的老人。但不复 为《找乐》中的那份夕照般的隐忍的温情,此番晨练的场景疏离而怪诞,甚或一处老北 京/老人的北京, 亦成为一份不无狰狞的陌生。自此, 新城, 准确地说, 是一处巨大无名 的工地,一个撕裂、改写着都市的天际线,夷平、荡涤着历史与生命记忆的巨型都市, 开始取代人,成为影片叙事与画面的主角。那是豪华与酷烈、簇新与破败、迷人与冷漠 的组合。一份心理上的阴冷渐次渗透了这个"暖洋洋"的"夏日"。尽管这份阴冷早已 以宁瀛式的不动声色,潜伏在影片的前半部之中。出租车公司的一场,呈现于一处旧式

小学教室或老单位会议室之中。那份懒洋洋且散漫、稔熟的单位氛围,众司机的插科打诨,在掩盖了已然开始显影的雇佣、乃至剥削关系的同时,遮蔽了公司"领导"以公事公办的口吻读出的一长串统计数据:那是被抢劫、被杀害的出租车司机的消息。但彼时,自信超然的冯德,显然相信自己该是一个异数。

以主人公冯德为轴线,影片呈现着某种滑翔的姿态遭到无可逆转的坠落的轨迹,某种自信、自主的漫游转为无舵漂流的过程。

第三节 阶级与性别

我们也间或可以从另一角度,将《夏日暖洋洋》读作一则世纪之交中国的社会寓言,一则关于成型中的阶级社会的寓言,一个个人在急剧的社会转型过程中认知并认可了自己的阶级身份的过程。

事实上,影片所呈现的这段夏日经历,浓缩了近十年中国社会的变迁历程。正是这十年间,出租车司机之地位的升迁沉浮,成就了一份社会学意义的最佳例证。这甚至可以用以呈现更为悠长的历史:从一个时代向另一个时代的演变。曾经,在50—70年代那份极度简朴、物质几近匮乏的生活中,轿车是一种距普通人的日常生活极为遥远的存在。那只是社会主义体制下的一份权力身份与政治特权的标识。司机身份/驾车技能则成为一种或可期盼、颇具殊荣的特殊职业。彼时,出租车则是日常生活中一份绝少企及的奢侈,出租车司机无形地拥有一份平民特权。影片似不经意的场景之一,是午间街角的餐饮摊上,出租车司机们的无限"怀旧":"那时候,(车)往大饭店门口一停,谁给

钱多拉谁!""(是)谁给外汇拉谁!"但直到90年代,出租车司机这一职业才开始联系着体制而具有了鲜明的象征意义。八九十年代之交,在市场经济初露端倪之际,出租车行业一度成为最为直观和最具说服力的、"多劳多得"的样本。似乎表述着,勤奋、付出,便定能踏上成功(富裕)之路。直接地说,便是更长的劳动时间,便能换取更高的收入。一度,出租车行业成为日常生活的可见视域中"先富起来"的人群之一。而果决脱离单位制、放弃单位司机曾经拥有的特殊位置率先下海加入出租车行业的人们,也一度为传媒誉为"勇者"。一度,数倍、数十倍于他人月收入的出租车司机,在90年代初中期自豪而自得,成为劳动可致富、技能可致富的流动演示者;使他们可以睥睨昔日的诸种特权阶层:政治权力或知识精英。这便是《夏日暖洋洋》的前半部中,主人公冯德之心理状态的社会依据,也是他游刃有余的猎艳行动的物质前提和基础。自由掌控的时间、彼时尚鲜有的自主使用的轿车、相对充足的金钱,使得他似可朝妻暮妾,坐拥高阶层的女人。因此,他可以自得地在教授之女面前夸富、炫耀金钱赋予的优越与自由,而他的猎艳"战绩",似乎也同时印证着金钱难以抵抗的魅力。他同时可以充当着暴发"大款"的导游,分享其出入上流或色情消费场所的娱乐。

然而,《夏日暖洋洋》这段阶级身份变迁的故事,同时颇为精准地呈现在准爱情故事或曰都市婚变的悲喜剧之中,成为一个微妙地指涉、借重着阶级与性别间的身份变迁的故事。我们间或可以将影片叙事概括为出租车司机冯德和四个或许是五个女人的婚姻与性爱纠葛。一度,类似的剧情梗概和影片的海报,曾令人误以为这是一段十足的都市爱情喜剧。而在不无威胁感的片头段落:大都市十字路口的交通阻塞之后,影片确乎以一个不无闹剧感的场景开启,那是冯德"多彩"夏日的第一段落:"闹"离婚。街道办事处一幕幕离婚调解的场景,主事的中年妇女那权威、好事、旧有权力结构中的施虐者的口吻,带有拖尾的、同机位不同场景间的切换,传递着一份年轻人的荒唐、不耐与转

折年代不谐的黑色喜剧感。尽管对年轻的妻子无奈又不无留恋,但德子显然对这结局不以为意,相反怀着一份"天涯何处无芳草"的自信和薄幸。直到"第三者"的登场瞬间撕碎了德子的潇洒。相当喜剧性地,德子所介意的,并非妻子以不贞回报他的不忠;而在于对方的身份:一个为他所不屑的夏利牌出租车司机——曾经在出租车行业内部分明的低等级。德子母亲对这场混战的介入则强化了此间的市民喜剧感。似乎是一幕年轻夫妻间的不忠、争吵,乃至离异的常规剧目,但同时颇为精准地开启这幕阶级剧所蕴含的另一个社会面向。身为一名出租车司机,德子可以迎娶并供养一个年轻、可谓貌美的妻子在家赋闲,乃至难耐寂寞、红杏出墙;并非仅仅出自出租车司机一度自诩的先富状

态、也并非仅仅由于德子风流迷人。此间一个更为具体的参数、同时也是中国社会阶级 分化的最初段落的重要参数, 便是确立于50-70年代、并在相当程度上延续至今的城 乡二元制度,及维系其存在的户籍制度。影片前半部中,德子的优越与自得,不仅来自 他的职业、他的"闲钱",而且来自他天然的社会"地势":"土生土长"的北京人。 拥有首都、大都市、或仅仅是非农业户籍,始终是当代中国社会一笔不可小觑的无形资 产,尽管它在不同的时代具有微妙不同的价值和价格。而20世纪的最后20年间,当中 国开始了新一轮的剧变,并在最后10年间渐次开始了一次新的阶级建构过程之时,户 籍制度则成为历史断裂处的绵延。在昔日的社会主义事业和企业部门的转轨过程中,一 度. 某种内在的阶层、乃至阶级分化的方式, 是原单位制内部的固定职工相对于新体制 下的合同制职工的优势、乃至某种程度的雇佣关系的出现。而大量加入新兴产业的合同 制职工,则大都是中国内部移民潮中的他乡客;其"天然劣势"便是不拥有大都市的本 地户籍。而此间更等而下之的,则是在急剧的社会化和都市化过程中涌入城市的农民 工。事实上,在这部婚恋悲喜剧之中,除了那位时髦浮华的教授之女赵园,进入冯德生 活和视野中的女人,几乎都是"外来妹"。在影片前半部中,德子的心理和现实优势, 首先是金钱,同时是户籍。因此,当教授之女、大学图书馆馆员赵园抛给他一个木讷、 土气的打工妹郭顺,以为自己的脱身之计时,冯德最初感到的是侮辱;而郭顺立刻进入 谈婚论嫁的正题, 令他感到的, 如果不是十足的荒诞, 至少是愚不可及。此时他尚不能 接受,那与其说是狡黠女郎高明的脱身术,不如说是对他阶级归属的指认,他可以和时 髦女郎偷欢,但他只配得到他"同阶级"的伴侣。他同样不能接受,一向自恃对女人颇 有手段的自己,此番成了女人的余兴节目,成了女人的一次冒险或一场奇遇。甚至当 "节目"仍处于进行时态,赵园已准备了她的替身,以便潇洒离去。于是,尽管遭到打 击,德子做出的反应是"男子汉"式的慷慨: "我带你玩一天吧。"他不想如赵园般地

戏耍一个打工妹,但他同样不曾想到,终有一天,他将被迫认可了赵园的判断、或曰新 的社会逻辑。正是在这里、宁瀛呈现其影片关于阶级与性别表达的深入,尽管中国社会 的变迁同时包含着男权秩序的重建。但重建的性别秩序不时会在更为强有力的阶级秩序 面前做出让步,一个高阶级的女性尽管可能必须屈从于她同阶级的男性。却可能在低阶 级的男性面前拥有优势或特权。因此、教授之女的脱身妙计、成为一个新且有力的阶级 秩序在性别场景中显影的时刻。观众在德子的视点镜头中, 目送着那妖娆女子一柄伞下 于细雨中飘然而去。那间或是一个时代的逝去——正是在这个镜头之后,脱离了德子的 视点依据、朦胧细雨的侧窗外、一座50年代的红砖砌就的机关大楼及门前的领袖立像在 观众的视野中悄然向后退去; 那也是一个过渡期的终结: 如果户籍所造成的优势, 一度 令冯德雄踞、俯瞰外来女、打工妹,那么,"新富"阶层的形成,则渐次淡化、终至抹 去了历史的印痕和轨迹:在一个市场决定的时代,户籍也不过是某种并非昂贵且可有可 无的商品而已。如果说, 劳动致富曾一度令冯德攀升到"女知识分子"的高度, 那么, 在资本主场的结构中,劳动、劳动力的持续贬值,则意味着冯德们坠落、或曰还原到 他们"应有"的位置之上,这打工仔的位置正与外来妹相仿。而赵园们——不仅因周有 的阶层、出身高度、而且以年轻貌美的资本,并因知识身份的拥有而获取了"上行"空 间。这也是一个时代的到来、迷人、潇洒而无情、但"她"——留给冯德这样的个人与 阶级的,只是愈行愈远、难干企及的背影。

事实上,片中德子诸多萍水相逢的恋情,带出不同的社会分化中的面向。同样,这些插曲般的恋情通常以喜剧的方式发生,以悲剧的形态而收场。东北恋人小雪登场之际,似乎是一个活泼顽皮的女孩,任情任性,充满恋爱中的专横,却不失为可爱。公寓走廊上的180度旋转镜头,将一个似乎缠绵床塌的场景还原为小儿女式的亲昵,同样制造着一份轻松的谐趣效果。但继而,鹊巢鸠占的家人,指涉的并非喜剧中纷扰的"老家

来人";一再上京的父母、兄嫂,并非前来沾光的小市民,或贪恋都市的观光客,而是东北老工业区众多的失业并陷入绝望的家庭之一。女儿的爱巢,间或是他们寄寓着求生希望的最后的存身之地。而小雪看似爱娇的专横也渐次显露为偏执,显露为曾遭强暴的深重的创伤和阴影。于是,在心灵和现实的多重压力之下,这个充满活力的少女便过客般闪过观众面前,过早地熄灭了人生舞台的灯光。冯德生命中这段喜剧插曲的悲剧终结,是小雪横尸在公寓地板上,更具视觉冲击力的,是尽管风扇高速运转,但仍有苍蝇停在小雪此刻已了无生机的手臂上,为风扇鼓动起的墙上的彩色风筝蝴蝶,那绸制的蝴蝶扇动的翅膀望去比生命已逸去的小雪的身体更富有生机。没有人知道,也没有人关心,她的死,是因为遭强暴的旧日创伤,是为德子遗弃的恐惧绝望,还是她生计全无的家人的重压。

若说小雪的命运,记述着社会分化过程中承受着重压、终至粉碎的性别经验;那么

作为参照的,则是另一位在冯德生命中近于惊鸿一现的无名女子。影片前半部,当德子仍如鱼得水般地穿行在都市空间之中,充当着诸如暴发大款的伴当类角色时,曾在娱乐场所遭遇的一名女子:甚至比出入类似空间的三陪女郎更为艰难,她只是大款一掷千金的赌注,一个吞下非人所能承受的啤酒的"酒囊"。当她终于不堪忍受奔去狂呕之时,看似充当着护花使者的德子,实则享受着一近芳泽的"机会"。但影片将近终结之时,冯德再次于马克西姆餐厅遇见这同一女子时,她已钓得金龟婿,嫁得一位"意大利老公"而极大地拔升了自己的社会地位。这一次,德子成了类似空间中十足的异己者,而女子则在某种程度上成为其中的自得者(如果不说是主人)。换言之,在这社会的急剧变迁之间,女性,作为弱势群体之一,无疑是率先被判定为牺牲的群体,再次充当着现代化——这座"好地狱"的低下层;但是,当身体、性再度明确了其古老的商品属性之时,青春与貌美——作为某种稀缺商品便可能在"流通"中增值。古老的灰姑娘的故事——女性通过婚姻而一蹴而就地改变自己的阶级地位。尽管是莫大的偶然,却仍是一份微弱的可能;在大变动的年代尤为如此,一如张爱玲反讽视域中的"倾城之恋"。这类"奇迹"原本与男性"白手起家""平步青云"的传奇并存,却无疑与德子或出租车司机们曾自恃的"劳动致富"无涉。

雷蒙德·威廉姆斯曾将穿行于都市空间与公路网络上的轿车称为"流动的私藏"——个在公共场域中运行的微缩私人空间;而出租车作为公共代步工具应不在此列。但从某种意义上说,20世纪最后20年间,出租车司机社会地位的起伏变迁,正在于出租车的公有、"私"用性质的微妙变迁。曾经,出租车(及近乎所有轿车)是共有财产的一种,但拥有昔日特殊技能——驾车的司机则在社会主义单位制的结构中对车辆独有特权;当出租车开始渐次成为日常生活中(颇为昂贵的)代步工具的一种,出租车司机一度仍延续着这种"拥有"感。于是,出租车便成为某种有趣的公/私空间:曾经,

搭乘者像是进入了司机的私人空间,在接受一份服务的同时,莫名地体会着某种照顾(如果不说是某种小小的恩宠);司机可以待之若偶遇的朋友或屈尊低就。彼时,司机旁的前座是正常的乘客席,径直进入后座,多少有些唐突。这无疑是 50—70 年代历史遗留的一份特殊的感觉结构。直到安全护栏将司机的领地圈定在驾驶位,乘客也由所谓"副驾驶座"转移到后座之上。除了护栏划出的"留居地",出租车"还原"了其公共代步工具的特征,同时呼应着一种新的等级秩序渐次形成。影片中,德子对这一内部空间的掌控感曾经表现为他可以在后视镜中狡黠地打量后座上的乘客,与他们自在地"暴侃",其小小的计谋则是前座、后座的游戏:当他成功地将自己"瞄准"的女人由后座调到前座,他已成功了大半。但以小雪之死为折点,影片的造型、调度或曰视觉呈现发生了变化:德子的表情、目光渐次木然、甚或呆滞,他放弃或被剥夺了视点权,后座上林林总总、光怪陆离,但这一切已与德子无涉,前座与后座成了判若鸿沟的世界,两个无可分享的世界。

但一个新的女子的出现,似乎一度带来新的转机——至少是冯德个人的又一次都市奇遇:他从声音上认出了电台婚恋节目的女主持人,女人似乎也不吝称赞德子。似乎再一次,都市偶遇将冯德带往对新阶级秩序的僭越。然而,这份幸运或曰都市奇遇只是将他带往了马克西姆餐厅——在京外国人与社会名流们的派对。这一次,不是空间的陌生,而干脆是阶层的巨大落差,令冯德犹如落入了一幕十足的荒诞剧。此番奇遇并未给他带来僭越的机遇,相反再度印证了秩序所划定的鸿沟之无可逾越。餐厅侍者和保安最后将德子驱逐出门,只是为这印证加盖了封印。某些空间、越来越多的空间——也许是"上行社会"的阶梯对德子们关闭了。因此,当与德子一般烂醉的少女坐上副驾驶座,问道:"还有什么地方可去吗?"德子的回答是:"不知道。"而少女则喃喃自语"知道哈瓦那吗?大款都去哪儿"时,德子已无言以对。又一个怀抱着实现"大梦"的

少女:凭借婚姻改变自己的阶级、也许是种族身份。但无论这处"哈瓦那"在哪里,都注定是不属于德子的空间。当德子痛苦地伏在地上呕吐,少女却伴着王菲梦幻般的歌声在车灯前起舞,体态婀娜、纱衣曼妙,但这一次,是德子背向着少女,如同极度疲惫或寒冷,他蜷缩着睡在泥泞的地上,听任少女在背后炫耀着她的青春。如同德子被拒付车款、反遭殴打的一场,对他说来,娱乐场所的霓虹灯不再于空中闪烁,而只是映在泥水中的一处不谐的幻影。这一段落之后,影片"回到"了其序幕、也是"大团圆结局":德子迎娶了曾为他所不齿的农村打工妹郭顺,而且如她所愿,共拍婚纱照。他与郭顺的结合,意味着一种悲哀的成熟:认可社会命运。在一个新次成熟的拜金与消费主义的年代,北京户籍之于资本已极度贬值,一个出租车司机与一位农村打工妹间的"门当户对",出自其阶级地位的相仿。在怪兽般膨胀开去的巨型都市中,似乎唯有酷烈的现实,或利益或欲望的结合,甚至不再有爱情绮梦的空间。至此,影片以大量的运动镜头和并不突兀的跳切镜头,在一个都市游荡者兴味盎然而终于麻木的视点中,组合起一处被破碎与挫败所充满的都市景观;一个在漫游中猎艳的出租车司机,最终猎到的,是自己的"宿命",或者说自己阶级的宿命。

影片终结时刻,德子不复为一个潇洒、放荡的都市猎艳者,而只是一个新次坠入底 层的小人物。一个人的坠落,一个阶层的坠落,一种成型之中、难于更动的阶级身份的 显影。

暖洋洋的夏日中的一份寒冷。

写在后面

于我,这本书的写作像是一次迟到的小结,甚至是一阕远方的回声。

在我20年的教书生涯中,尤其是在电影学院任教的11年里,《影片分析》《大师研究》《西方电影理论流派》《电影理论史》是惯讲的课程。已记不清在各式各样的课堂上讲过多少遍。屡屡有写本专著的想法,但每每因已有《镜与世俗神话》在前,想想便又作罢。

此番受托撰写一部相关教材,因所涉及的内容太过熟悉——所谓"看家的手艺",每欲动笔又兴意阑珊,一拖再拖,直到2003年交稿日近,彼时又恰逢客居东京,只得急急草就。幸得文化研究工作坊的年轻朋友们鼎力相助,总算赶上了末班车。故第一版多少有毛糙的痕迹。竟蒙读者不弃,加印过若干。这回,秀芹玉成修订版,方细细改过,穿靴戴帽,正装理容,再度登场。

素来认定语言学转型后的诸般理论,其意义不再其独具真理性价值,而正在于可为批评之利器。有了对种种理论的体认,便可借助理论深入文本,或可有庖丁解牛之快感。事实上,大部分电影理论的重要论述,多采用了某种影片精读的形式。因此,经文本说理论,或以理论入文本,不失为做批评、学理论的上选。且结构、后结构主义时代取消了18、19世纪艺术作品相对于批评的优越、至高的地位,理论、批评与作品分庭抗礼,具有了等量齐观的价值。当然,理论与批评文本,一如艺术作品,有高下之分。文

化工业逐日吞吐着佳作与垃圾,学院机器也流水线式地生产着思想和渣滓。20世纪后半叶起,在世界范围内,以语言(种种"文字")为生之人,无论其书写的是小说、诗歌,还是理论、批评,统称为作家/作者,其高下无分其写作的文本样式,而着眼其对媒介的自觉与原创程度。相对有趣的是,半个世纪以来,世界上多数取得了广泛的国际影响与认知的"作家/作者",多为理论家,诸如本雅明、罗兰·巴特、福柯或德里达,而非作家或诗人。若借助电影理论家自嘲的说法,称现代理论为某种"会道门"语言:充满了"行话"和"切口",晦涩、高深,不经马克思、索绪尔、弗洛伊德、结构主义、后结构主义、解构主义、法兰克福学派、伯明翰学派等等,便无从理会,那么,现代大作家、大导演的作品同样不复流畅透明。且不说"自莎士比亚之后,一切情节均成滥套",时至20世纪,遑论21世纪,已不再有赤裸、新鲜、本真的"故事"可言。写作,无论采取何种文本样式,都是具有社会意义的表意实践。

但是,此书写得拖拉,一则是所涉内容,于我太过熟悉,二则出自一个长久以来的疑虑,或曰游移。其一是,片段地讲述西方电影理论,便难免断章取义且割断了其原初的现实、社会语境,其结果便是将这些历史的表述或现实的回应绝对化或神圣化。其二是,以一种理论对应一部文本,便事实上将此文本充作彼理论的演练场,忽略了两部文本不同的生产、接受语境,文本的多义性,且模糊了批评、言说者的主体存在。从某种意义上说,这正是语言学转型之后,不少理论、批评、学术文本的通病。近十年前的《镜与世俗神话》,今日读来漏洞不在少数,但好处是,尽管运用理论,但并不拘泥一家、一派之言,更侧重文本自身的丰富。

针对这种疑虑,本书写作之时的调整,一是在介绍理论的同时,加入对其产生语境 的粗略介绍,在运用批判的武器的同时,尝试保持武器的批判。二是不追求理论介绍与 文本批评之间的高度和谐和整一流畅,不介意理论介绍与文本细读间的间隙或裂隙。后 结构或曰解构的意义之一, 刚好在于对间隙和裂隙的洞察与切入。

或许需要赘言的是,无论是西来、还是本土的理论的意义,始终在于开启思想与想象的维度,而非封闭、束缚了思想的飞扬。因此,无须惧怕创造性误读。但是,现代理论的一个重要的启示或曰前提性的规定在于,它显影了媒介——语言的囚牢的在场。一如传统意义上的创作,想象的飞翔,必须借助媒体——诸种语言的肉身。具体到电影批评,写作者不仅要有对自己使用的媒介——文字的自觉,而且必须熟悉电影语言:把握电影视、听、时、空的结构与营造,把握其"能指的展开方式"。

国际互联网、电影DVD、DV技术带来的电影制造机器的便携化正开创着一个电影艺术、电影批评的新纪元。每个创作者同时必须是阐释者,每个阐释者也同时是创作者。 让我们共同去书写、寻找别样的故事。

最后,感谢小友滕威、孙柏、驿寒、亚婷、蒙娃、李阳、慧瑜多次为我记录、整理 相关的课堂笔记,感谢桂梅通校、修订全书,感谢亚状态图书的雪松先生所做的封面设 计,感谢秀芹为此书的教材版和修订版所付出的心血。

> 戴锦华 2007年4月9日 草于台北木栅